圖說中國陶瓷史

吳戰壘　著

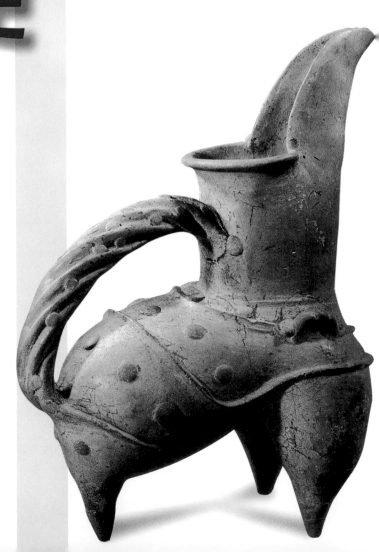

國家圖書館出版品預行編目資料

圖說中國陶瓷史 / 吳戰壘著. --初版. -- 臺
北市：揚智文化, 2003 [民 92]
　　面；　公分. --（圖說中國藝術史叢
書；6）

ISBN　957-818-543-X（精裝）

1.陶瓷 - 中國 - 歷史

938.092　　　　　　　　　　92013142

圖說中國陶瓷史

作　　者／吳戰壘
出 版 者／揚智文化事業股份有限公司
發 行 人／葉忠賢
總 編 輯／林新倫
執行編輯／陳怡華
登 記 證／局版北市業字第 1117 號
地　　址／台北市新生南路三段 88 號 5 樓之 6
電　　話／(02)2366-0309
傳　　真／(02)2366-0313
網　　址／http://www.ycrc.com.tw
 E-mail ／book3@ycrc.com.tw
郵撥帳號／19735365　戶名：葉忠賢
法律顧問／北辰著作權事務所　蕭雄淋律師
印　　刷／鼎易印刷事業股份有限公司
 I S B N ／957-818-543-X
初版一刷／2003 年 10 月
定　　價／新台幣 450 元

中國是世界四大文明古國之一，以歷史文化的悠久綿長著稱於世，而燦爛的中國藝術多采多姿的發展，又是這古文明取得輝煌成就的一大標誌。中國藝術從原始的"混生"開始，到分門類發展，源遠流長，歷久而彌新。中國各門類藝術的發展雖然跌宕起伏，却絢麗多姿，而且還各以其色彩斑斕的審美形態占據一個時代的顛峰，如原始的彩陶，夏商周三代的青銅器，秦兵馬俑，漢畫像石、磚，北朝的石窟藝術，晉唐的書法，宋元的山水畫，明清的説唱與戲曲，以及歷朝歷代品類繁多的民族樂舞與工藝，真是説不盡的文采菁華。它們由於長期歷史形成的多樣化、多層次的發展軌跡，形象地記錄了我們祖先高超的智慧與才能的創造。因而，認識和瞭解中國藝術史每個時代的發展，以及各門類藝術獨具特色的規律和創造，該是當代中國人增強民族自豪感與民族自信心，乃至提高文化素質的必要條件。

中國藝術從"混生"期到分門類發展自有其民族特徵。中國古代詩歌的第一部偉大經典《詩經》，墨子就説它是"誦詩三百，弦詩三百，歌詩三百,舞詩三百"。《禮記》還從創作主體概括了這"混生藝術"的特徵："金石絲竹，樂之器也。詩，言其志也；歌，詠其聲也；舞，動其容也。三者本於心，然後樂器從之。"如果説這是文學與樂舞的"混生"，那麼，在藝術史上這種"混生"延續的時間很長，直到唐、宋、元三代的詩、詞、曲，文學與音樂還是渾然一體，始終存在著"以樂從詩""采詩入樂""倚聲填詞"的綜合的審美形態。至於其他活躍在民間的藝術各門類，"混生"一體的時間就更長了。從秦漢到唐宋，漫長的一千多年間，一直保存著所謂君民同樂、萬人空巷的"百戲"大會演。而且在它們相互交流、相互借鑒、吸收融合、不斷實踐與積累中，還孕育創造了戲曲這一新的綜合藝術形態。它把已經獨立發展了的各門類藝術，如音樂、舞蹈、雜技、繪畫、雕塑（也包括文學），都融合爲戲曲藝術的組成部分，按照戲曲規律進行藝術創作，減弱了它們獨立存在的價值。這是富有獨創的民族藝術特徵的綜合美的創造。同樣的，中國繪畫傳統也具有這種民族特徵。蘇軾雖然説過："詩不能盡，溢而爲書，變而爲畫。"但在他倡導的"士夫畫"（即文人畫）的創作中，這詩書畫的"同境"，終於又孕育和演進爲融合著印章、交叉著題跋的新的綜合美的藝境創造。

中國藝術在它的歷史發展的主要潮流中，無論是內涵與形式，在創作與生活的關係上，都有異於西方藝術所重視的剖析與摹寫實體的忠實，而比較強調藝術家的心靈感覺和生命意興的表達。整體來説，就是所謂重表現、重傳神、重寫意，哪怕是早期陶器上的幾何紋路，青銅器上變了形的巨獸，由寫實而逐漸抽象化、符號化，雖也反映著

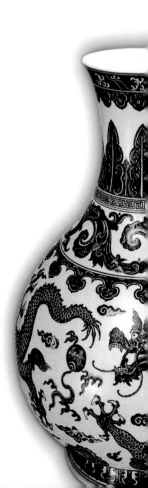

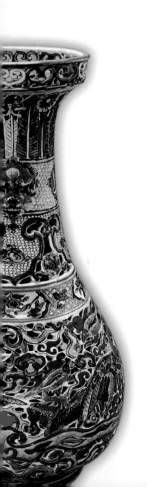

總序

• 李希凡

社會的、宗教圖騰的需要和象徵的變化軌跡，却又傾注著一種主體的、有意味的感受和概括，並由此而發展形成了富有民族特色的審美追求，如"形神""情理""虛實""氣韻""風骨""心源""意境"等。它們的内蘊雖混合著儒、道、釋的哲學思想的滲透，却是從其特有的觀念體系推動著各門類藝術的創作和發展。

"圖説中國藝術史叢書"推出的這六部專史:《圖説中國繪畫史》《圖説中國戲曲史》《圖説中國建築史》《圖説中國舞蹈史》《圖説中國陶瓷史》《圖説中國雕塑史》，自然還不是中國各門類傳統藝術的全面概括。但是，如果從中國藝術的發展軌跡及其特有的貢獻來看，這六大門類，又確具代表性，它們都有著琳琅滿目的藝術形象的遺存。即使被稱爲"藝術之母"的舞蹈，儘管古文獻中也留有不少記載，而真能使人們看到先民的體態鮮活、生機盎然的舞姿，却還是1973年在青海省上孫家寨出土的一只彩陶盆，那五人一組連臂踏歌的舞者形象，喚起了人們對新石器時代藝術的多麼豐富的遐想。秦的氣吞山河，漢的囊括宇宙，魏晉南北朝的人的覺醒、藝術的輝煌，隋唐的有容乃大、氣象萬千，兩宋的韻致精微、品味高雅，元的異族情調、大哉乾元，明的浪漫思潮，清的博大與鼎盛，豈止表現在唐詩、宋詞、漢文章上，那物化形態的豐富遺存——秦俑坑、漢畫像石、磚，北朝的石窟，南朝的寺觀，唐的帝都建築，兩宋的繪畫與瓷器，元明清的繁盛的市井舞臺，在藝術史上同樣表現得生氣勃勃，洋洋大觀。

這部圖説藝術史叢書，正是發揚藝術的形象實證的優長，努力以圖、説兼有的形式，遴選各門類富於審美與歷史價值的藝術精品，特別重視近年來藝術與文物考古的新發掘和新發現，以豐富遺存的珍品，圖、説並重地傳遞著中國藝術源遠流長的文化信息，剖析它們各具特色的深邃獨創的魅力，闡釋藝術的審美及其歷史的發展，以點帶面地把藝術史從作品史引伸到它所生存的自然環境與人文空間，有助於讀者從形象鮮明的感受中，理解藝術内涵及其形式的美的發展規律與歷程。我們希望這部藝術史叢書能適合廣大讀者，以普及中國藝術史知識。同時，我們更致力於弘揚彌足珍貴的民族藝術遺產，爲振興中華，架起通往21世紀科學文化新紀元的橋梁，作一點添磚加瓦的工作。

是所願也!

2000 年 5 月 13 日於北京

目錄

目錄

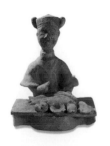
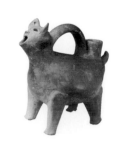
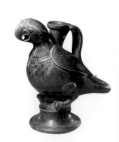

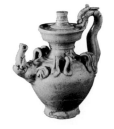

導言

陶器的起源

陶器是用泥土製作成形，然後經火燒成的一種器具，是人類第一次把一種天然物質經過加工而轉變爲另一種物質的發明創造。陶器的發明，揭開了人類利用自然、改造自然的嶄新一頁，滿足了人類對於烹煮、盛放和儲存食物的需要，大大改善了生活條件，標誌著物質文明的重要進展。

關於陶器發明的歷史，由於年代久遠，資料不足，目前還不能加以真切而詳盡的說明。我國古代有一些關於陶器發明的傳說，從中可以略窺端倪。例如《逸周書》曾載"神農耕而作陶"，神農是傳說中的三皇之一，他教民耕種和製陶，還親嘗百草，爲民治病，因而後世把他奉爲"農神"、"陶神"和"藥神"。舜是上古傳說的五帝之一，《管子·版法》記載："舜耕歷山，陶河濱，漁雷澤，不取其利，以教百姓。"《呂氏春秋·慎人》和《史記·五帝本紀》也有類似的記載，因而後世陶工又把舜奉爲"窯神"，在陶瓷器皿上還留有"河濱遺範"之類的銘文。舊題漢劉向撰《列仙傳》中還記載一位寧封子，是遠古黃帝時主管製陶的"陶正"，他忠於職守，後自焚而成仙。這實際上是對爲製陶而獻身者的一種神聖禮讚。

這些傳說，把陶器的發明歸功於上古的聖賢或神仙，反映了人們對陶器發明者的敬仰和感激之情，它是先民對歷史的一種樸素而情感性的追憶和美化，並非理性而真實的說明。值得注意的是，關於神農和舜的製陶傳說，都把製陶和農耕並提，從中透露了人類學會製陶，已在原始社會進入農耕時期，即新石器時代的開始階段。這一點則有其歷史的真實性。

以婦女爲中心的母系氏族社會，男子大都從事漁獵，女子則主要承擔農業、採集和製陶，因而早期的陶器多出於婦女之手。我國有關於女媧摶土造人的神話傳說(見《太平御覽》卷七八引漢應劭《風俗通義》)，如果透過浪漫主義的神話外衣，似乎可以窺探到有關原始製陶的歷史信息，並發現其蘊藏的深刻人文內涵。女媧這位傳說中的人類始祖，她所摶造的既是一種泥質的塑像，更是一種具有文明意義的"人"；這位女性的"造物主"，用泥土製造了生命，在創造中體現了人的價值。她是華夏先民對於母系氏族社會的創造性回憶，也是中國原始製陶的本體象徵。人創造了陶，陶又成爲對象化的人。從這一意義上看，女媧摶土造人的神話，乃是人類對於製陶的發明和自我創造的藝術折光。後世所謂"陶冶""陶鈞"不都是以製陶來比喻人類的化育和創造嗎？

陶器當然不可能是某個人的天才創造，而是人類在長期的勞動和生活實踐中，由於經驗的積累和需要的產

涵芬樓影宋本《太平御覽》書影

小口尖底陶瓶／新石器時代仰韶文化汲水工具，距今約6000年。腹側環耳處繫繩，提繩汲水時，因重心在瓶的中上部，瓶就倒置水中，汲滿水後，重心下移，瓶口就朝上直立起來。於此可見原始先民的智慧。

生而發明的。陶器的發明離不開人類對火的認識和使用。一般認爲舊石器時代早期，人類已經學會用火，考古資料證明，我國山西西侯度舊石器文化遺址，以及雲南元謀猿人化石地點，都發現過原始先民的用火遺跡，距今約170或180萬年以前。對此學術界雖尚有爭議，但距今數十萬年前的北京猿人的用火遺跡則確鑿無疑，爲世所公認。因而至遲在舊石器時代中、晚期，我國的先民已掌握了取火的本領，取得了光明和溫暖，從此告別了"茹毛飲血"的生食時代，而開始了熟食生涯，從而大大改善了生存環境，提高了生活品質，這是人類歷史的一個巨變，也是邁向文明的一大步。

由於熟食和定居生活而產生了對烹煮、存儲等食用器皿的需要，加以人類對於用火經驗的不斷積累，就爲陶器的誕生創造了條件。火與土的結合，乃是陶器產生的契機。原始先民也許偶然從經火燒烤的泥土會變堅硬

而得到啓發，從無意的發現到有意的試驗，逐漸懂得用水和泥摶製成形，經火燒烤而成陶器的道理，從實踐中學會和提高製陶的技術。這是一個漫長的歷史過程。

恩格斯曾在《家庭、私有制和國家的起源》中談到陶器的起源："許多地方，也許是一切地方，陶器的製造都是由於在編製的或木製的容器上塗上黏土使之能够耐火而產生的。在這樣做時，人們不久便發現，成形的黏土不

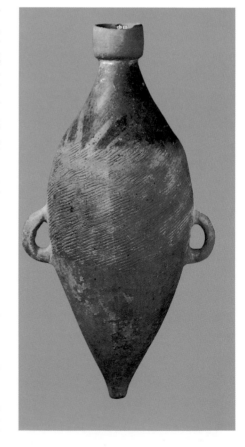

要内部的容器，也可以用於這個目的。"恩格斯的這一論斷，曾經被奉爲經典性的指示，但它未經考古實踐的科學驗證，因而僅僅是一種合理的推測，如果把它擴展爲"一切地方"的陶器起源模式，似乎有欠謹慎。我國考古學家從較早期的陶器遺存中，曾發現一種泥片貼築的製陶方法，頗爲接近恩格斯的推測，但它已屬比較成熟的製陶術，遠非最早的原始製陶法。

人類從實踐中認識到黏土的可塑性，從舊石器時代晚期起，原始先民就已用黏土塑造某些形象，如一萬多年前歐洲舊石器時代晚期的洞穴遺址中，曾發現野牛和熊等黏土塑像。由此推測，最早製陶可能是從摶製陶塑開始的，它是動物或人的形象，用於原始崇拜或原始巫術活動的需要。這種活動往往圍繞著一堆熊熊燃燒的大火而舉行，這類泥塑的象形物偶或落於火堆中，硬化後便成爲陶塑了。從原始的陶塑到陶製器皿的產生，可能經歷了一個漫長的時期。如果說舊石

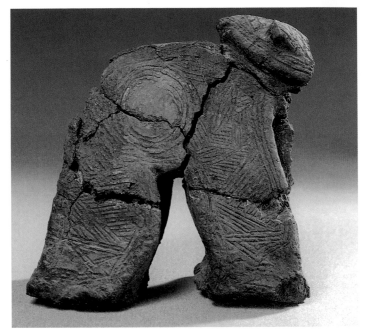

器晚期的原始陶塑是製陶的發軔，那麼到新石器時代的前夜，已出現了陶製器皿，標誌著陶器發明已初步完成；不久陶器就廣泛地進入了人類生活，正式揭開了新石器時代的序幕。其間火與土由自發到自覺的奇妙結合，則標誌著製陶的邏輯發展和歷史進程。

陶獸／高 19 公分，寬 24 公分。1977 年浙江河姆渡遺址第四文化層出土，距今 7000 至 6500 年。夾炭黑陶，形似獨角犀，頭、尾均殘。

我國最早的陶器遺存

所謂"最早的陶器"，只是一個相對的、較爲模糊的概念。因爲迄今還很難對它作一個明確的時間界定，也難以作具體的描述。據一般推測，最早的陶器可能是"仿生"性的，即仿造常見的動物或人自身的形象，所謂"近取諸身，遠取諸物"，從仿生到或方或圓的幾何造型，經歷了一個由具體到抽象的過程。製作方法上，則由低級簡陋的捏塑，逐漸發展到成熟的

模製和輪製。不難想像，最早的陶器，製作簡陋粗率，燒成溫度不高，其堅固性也差，因而很難保存下來。今天考古所見最早的陶器均非完整器，而是一些殘破的陶片。

我國考古發現最早的陶器遺存，有江西萬年縣仙人洞、廣西桂林甑皮岩、江蘇溧水神仙洞及河北徐水南莊頭等多處。其中最早的已超過一萬年，證明我國也是陶器起源的故鄉之一。

陶瓷史

夾砂紅陶罐／1962年江西萬年縣仙人洞下層出土，距今一萬年左右。爲迄今我國境內發現年代最早的可基本拼對成形的陶器。火候低，陶色不純，外壁飾繩紋，內壁凹凸不平，係捏製成器，製陶技術原始。

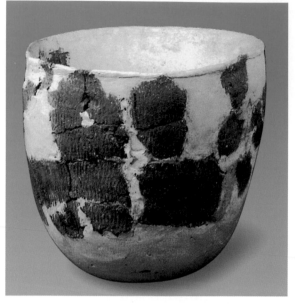

仙人洞和甑皮岩遺址發現較早，經地層考察和年代測定，距今9000至10000年以前。神仙洞遺址距今11000年左右，南莊頭遺址距今10000年左右。仙人洞、甑皮岩、神仙洞均爲洞穴遺址，南莊頭則爲平原遺址。

仙人洞遺址的堆積分上下兩層，下層出土的陶片均爲質地粗糙的夾砂紅陶，陶色不純，火候低，內壁凹凸不平，原始性很明顯。外表大都飾繩紋，不少內壁也有繩紋，少量在口沿戳刺圓窩紋，並有個別塗朱現象。器形可辨認者只有一種直口或微侈的圓底罐。上層出土陶片以夾砂紅陶爲主，並有夾蚌紅陶、泥質紅陶、細砂和泥質灰陶。裝飾紋除繩紋外，還有籃紋、方格紋等。器形可辨識者有罐、豆、壺等。

廣西甑皮岩遺址下層的陶片也多爲夾砂紅陶，厚薄不均，火候也低。以繩紋爲主，間有劃紋、席紋和籃紋。器形可辨識者有罐、鉢、甕和少量三足器等。其總體特徵與仙人洞的陶片相

類似。

江蘇溧水神仙洞遺址發現的一小塊陶片，長約2.7公分，寬約1.8公分，厚約0.5公分，爲泥質紅陶，外表黑褐色，內呈橘紅色，質鬆多孔，火候不高。器形不能辨識。

河北徐水南莊頭出土的陶片較多，有數十片，多爲夾砂紅陶，有的呈灰褐色，無紋飾，表面凹凸不平。其中有一片可辨識是罐的口沿，其餘都極爲碎小，難以辨認器形。

上述遺址的文化面貌都較爲原始，有的雖有原始農業存在的跡象，但從出土石器以及大量野生獸禽骨骼和螺蚌介殼遺骸等分析，漁獵和採集仍是重要的食物來源。它們和典型的新石器文化還有一定的距離，但由於它們均已出現了陶製器皿，則意味著已邁入新石器時代，不過尚處於其初始階段而已。從這些遺址中發現的陶片，雖較原始，但就其製作水平和可辨識的器形來看，還不是最原始的產品，在此以前應該還有一個發展的階段。

除上述遺址外，已發現的一萬年左右的陶器遺存，還有廣西南寧的豹子遺址、湖南澧縣的彭頭山遺址以及河北泥河灣盆地于家溝遺址。它們是新石器時代前夜最早的陶器和新石器時代早期典型的陶器之間的過渡類型。我們期待著今後有更多更早的陶器遺存的發現，爲研究新舊石器時代的過渡和陶器的起源提供更充分的資料。

第一章

絢麗多彩的童年
——我國新石器時代的陶器

新石器時代的陶器，從陶色來分，有紅陶、灰陶、黑陶、白陶、彩陶等品種。還有一些過渡性的間色，如紅褐陶、灰褐陶、灰黃陶、灰黑陶等。陶色的差異，通常與製陶原料和燒成氣氛等有關。如陶土含鐵量較高，在氧化氣氛中就燒成紅陶；在還原氣氛中則燒成灰陶；倘若火焰控制不佳，灰陶發色就不純，呈灰黑色或灰褐色，質地也較疏鬆。黑陶的燒製較爲複雜，開始用氧化焰，使胎體硬結；其後控制爲還原焰，並用濃煙熏翳，經滲炭而成黑陶。白陶用一種類似瓷土的白黏土作胎，因氧化鐵含量低，燒成後呈白色。如陶土中鈣、鎂、鉀等元素的含量偏高，則可能燒成黃陶或橙黃陶。

在氧化氣氛中燒成的紅陶，燒成技術最容易，爲新石器時代早期最常見的陶器品種，中期以後逐漸減少。在還原氣氛中燒成的灰陶，技術要求比紅陶高，品質也較好，到龍山文化時代已取代紅陶而居於主要地位，此後綿延不絕，成爲我國歷史上陶器的生產主流。黑陶最早出現於仰韶文化和河姆渡文化時代，而盛行於龍山文化和良渚文化，即新石器時代晚期。由於製作精緻，產量少，延續時間也短，後世的粗製黑陶，已不可同日而語。

陶色的不同，既有原料、工藝條件上的原因，又有時代、地域和文化習尚等方面的複雜因素。如白陶集中出現於黃河下游的大汶口文化和長江中游的湖南大溪文化，具有較明顯的地域特色。紅陶、灰陶、彩陶出現於母系氏族社會的繁榮時期；父權制確立後，則出現了精美的黑陶和白陶，其時代性也較明顯。至於彩陶的紋飾和黑陶、白陶的流行，可能還與某種原始宗教信仰、禮儀習俗和文化心理等有關。

新石器時代陶器的燒成溫度，也有地域的差異：黃河流域一般爲900至1050℃，燒成溫度較高；長江中下游一般爲800至950℃，低於黃河流域；華南地區早期陶器爲680℃，

泥質紅陶雙耳三足壺／高13.9公分，口徑6公分。1978年河南新鄭裴李崗文化遺址出土。距今約7000年，爲黃河中游新石器時代早期典型陶器。

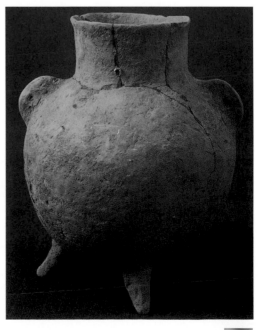

彩陶三足缽／高12.5公分，口徑27公分。甘肅秦安縣大地灣一期遺址出土，距今7300多年。於圜底缽下裝三個錐形短足，口沿外飾一圈紅色寬帶紋。爲北方早期彩陶的代表器物。

晚期則達900至1100℃，前後有較大變化。

　　新石器時代的陶器，從陶質來區分，可以分爲泥質陶和夾砂陶兩大類。泥質陶是指純用陶土而不加羼和料的陶器；夾砂陶則在陶土中羼入砂粒等羼和料，其中又有粗砂和細砂之分，細砂如羼和均勻，羼入量又少，則不易看出。其他羼和料，還有蚌殼末、雲母片末、炭粒屑、草殼、穀殼以及碎陶片末等等。在製陶中加入羼和料，可以降低陶土的黏性，增加陶器的耐熱和耐急變性能，在製作過程和使用過程中都有不少方便和優點。從新石器時代的陶器遺存看，飲食器、盛貯器以及精美的禮器，都以泥質陶爲主；炊器則均爲夾砂陶。

　　考古學上把不同的陶質和陶色稱爲不同的陶系，不同的陶系反映了不同時代和地域的物質文化面貌。由於在古代文化的遺存中，以陶器的數量最多，蘊含的信息量也很豐富，因而考古學把陶器作爲衡量文化性質的重要因素，甚至還產生過"彩陶文化""黑陶文化"之類稱謂。不同的陶色、陶質、陶器造型和裝飾等，反映了不同時空條件下社會生活、工藝水平、審美心理等特點，乃是研究社會文化和藝術審美的重要資料，至今仍具有無窮的魅力和不盡的啓示。

絢麗的彩陶

　　彩陶是我國新石器時代廣泛流行的一種精美陶器，其主要特徵是在陶胎上用紅、黑、白、赭等顏色進行描繪，再經壓磨後燒製而成，其彩繪不易脫落。彩陶的分布範圍很廣，我國南北各地一些重要的新石器文化遺存幾乎都有發現。北方地區最早的彩陶，發現於距今7000多年前的甘肅秦安大地灣文化(一說爲河北磁山文化)；南方地區最早的彩陶，則發現於浙江蕭山跨湖橋遺址，距今亦已7000多年。我國新石器時代彩陶最豐富而集中的當推黃河中游地區的仰韶文化(因最先發現於河南澠池仰韶村而得名)。其分布以黃河及其支流渭、汾、洛河匯集的中原地區爲中心，北至長城沿線及河套地區，南達鄂西北，東至豫東，西到甘、青接壤地帶，共發現遺址1000多處，典型遺址10餘處。其存在時間爲公元前5000至前3000年。仰韶彩陶分布地域既廣，延續時間又長，反映了我國母系氏族社會從繁榮至衰落時期的文化面貌。

彩陶片／1990年浙江蕭山跨湖橋遺址出土。左、中爲盤殘片，右爲罐殘片。右飾太陽紋，中爲變體太陽紋。

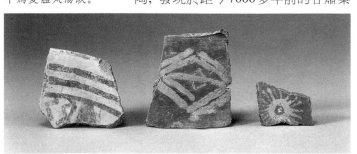

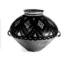

仰韶文化的彩陶一般均爲泥質陶，常見器物有碗、盆、盤、鉢、杯、罐、瓶等飲食器、盛貯器和汲水器等。彩陶紋飾大體可分圖案紋飾和像生性紋飾兩大類。圖案紋飾以幾何線條組成，像生性紋飾則有動物、植物和人物形象。這些紋飾色彩絢麗，構圖優美，一些幾何線條組成的圖案，規整而富變化，具有强烈的韻律感。某些人與動物奇妙構成的圖像，則具有一種原始巫術的神秘色彩。

仰韶文化彩陶根據時間跨度和分布地域的不同，可以區分爲多種類型。早期的半坡類型(以西安半坡的早期遺存爲代表)，彩陶紋樣簡單樸素，以紅底黑花爲主，少數爲紅彩。母題有魚、鹿、蛙等動物紋和人面紋，少量植物枝葉紋，以及由直線、橫條、三角形、折波、斜線和圓點組成的圖案花紋。其中魚紋數量較多，變化豐富，形象生動，有單體和複體兩種組合，某些圖案紋亦可能由魚紋簡化演變而成。紋樣的組合變化多端，或對稱，或不對稱，或由同一母題的花紋連續組合，或取不同母題的花紋連續組合，其紋飾部位與器物造型配合相宜，均達到最佳的裝飾效果。

廟底溝類型(因河南陝縣廟底溝遺址而得名)，爲仰韶文化彩陶繁榮期的代表。其紋飾以圖案爲主，常以弧線、弧邊三角、勾葉、圓點及曲線組成二方連續的帶狀紋飾，環繞器壁，絢麗多彩。此外還有垂幛、豆莢、花瓣、網格等紋樣，以及各種姿態的鳥紋、魚紋和蛙紋。廟底溝類型的典型彩陶器爲卷唇曲腹盆和斂口曲腹碗，紋飾主要施於曲腹以上圓鼓的肩部，且多用

曲弧形裝飾，側視之則成球體，線條的曲弧度也顯得越大。半坡類型的彩陶折肩以上爲微弧的平面，故多用直邊三角和直線紋裝飾，二者裝飾風格迥然有別，但各與其器物的形制特點相協調，從中也反映了仰韶文化不同時期和地域之間生活風貌和審美觀念的變異。

黄河上游的馬家窯文化(因甘肅臨洮馬家窯遺址而得名)，通常被認爲仰韶文化晚期的地方分支，故又名甘肅仰韶文化。它上承廟底溝類型，下啓齊家文化。其年代約爲公元前3300至前2050年。馬家窯文化的彩陶特別繁盛發達，占各類陶器總數的四分之一至一半左右。在陪葬陶器中，彩陶則多達80%以上，比率之高居各地之首。馬家窯彩陶大都爲泥質細陶，彩繪幅面很大，往往通體施彩，連口沿也不例外，還盛行内彩，甚至作炊器的夾砂陶也有彩畫，頗爲罕見。其彩繪繁

彩陶人面魚紋盆／高16.6公分，口徑39.5公分。陝西西安半坡遺址出土。仰韶文化半坡類型彩陶的代表作。盆中繪有黑彩的人面紋和魚紋，對稱排列。人面有三角形頭飾，耳旁綴小魚，構成奇特的人魚合體，應有某種原始巫術的含義。

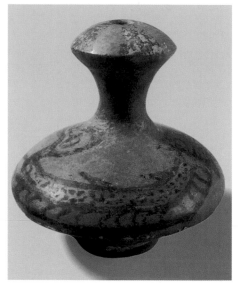

彩陶魚鳥紋細頸瓶 仰韶文化半坡類型／高21.6公分，口徑2.1公分。造型秀美，繪有水鳥銜魚紋。1958年陝西寶雞北首嶺出土，有人亦稱爲北首嶺類型。

彩陶船形壺 仰韶文化半坡類型／高15.6公分，長24.8公分。與魚鳥紋細頸瓶同地出土。杯口，短頸，平肩，肩上有半環耳可以繫繩。壺形似船，壺腹繪有黑彩網紋，似張掛魚網，應與漁獵生活有關。

縟瑰麗，富於變化而有規律，技巧十分嫺熟。馬家窯文化彩陶的時間跨度長達一千多年，文化特徵發展變化較大，一般分爲馬家窯、半山和馬廠三個類型，分別代表三個發展時期。茲略加分述：

馬家窯類型(前3300至前2900)：彩陶多爲橙黃陶或橙紅陶，常以粗黑線條組成繁縟的花紋，均勻對稱，渾然一體。動物紋樣有鳥紋、魚紋、蛙紋、蝌蚪紋等；幾何圖案紋有垂幛紋、漩渦紋、水波紋、圓圈紋、多層三角紋、鋸齒紋、桃形紋和草葉紋等。敞口淺腹的盆、鉢、碗等，施以內彩；一些瓶、壺等形體較高的器物，往往通體施彩，構圖飽滿，氣勢磅礴。其晚期彩陶，以大漩渦紋和弧度很大的鋸齒紋爲主題紋飾，顯示出向半山類型過渡的趨勢。有的學者爲了區別於典型的馬家窯類型，把它單列一期，稱之爲"小坪子期"(以發現地蘭州市郊小坪子命名)，年代約爲前2900至前2650年。

半山類型(前2650至前2350)：彩陶盛行複彩，其主要特徵是以紅黑兩色相間的鋸齒紋爲主幹組成各種圖案，如漩渦紋、水波紋、葫蘆紋、菱形紋、網格紋、平行帶紋、棋盤格紋、變體蛙紋等。

馬廠類型(前2350至前2050)：早期彩陶仍爲複彩，有的還施以紅色陶衣，用很寬的黑邊紫紅條帶構成圓圈紋、螺旋紋、變體蛙紋、波折紋等。晚期則多以黑色單線或紅色單線構成波折紋、菱形紋、編織紋和變體蛙紋等。馬廠彩陶工藝熟練，但漸趨簡單化，晚期以菱形紋和編織紋爲主題紋飾，已開齊家文化之先河。

仰韶文化的彩陶，通過廟底溝類型逐漸向西發展，形成馬家窯這一地方性分支，彩陶也由鼎盛而逐漸走向衰落，其間源流清晰，脈絡分明，充分說明我國仰韶文化的彩陶是獨立形成和自行發展的，有力地駁斥了過去那種仰韶文化彩陶西來說。

與仰韶文化時代相近的大溪文化、紅山文化、大汶口文化的彩陶，都或多或少地受到仰韶彩陶的影響，有的還十分明顯；其後的屈家嶺文化、

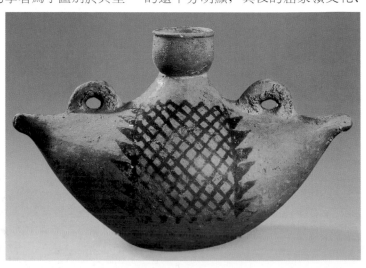

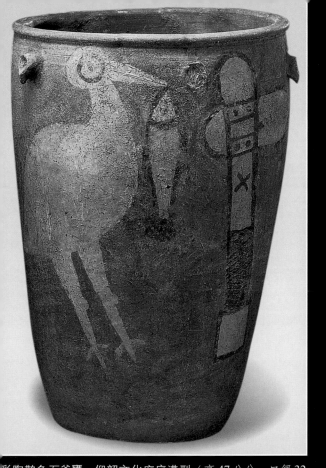

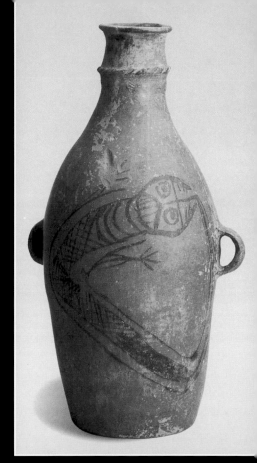

彩陶鸛魚石斧罋　仰韶文化廟底溝型／高 47 公分，口徑 32.7 公分，口沿下有 6 個泥突。係作爲葬具的罋棺。紋飾帶有神秘意味。

彩陶鯢魚紋瓶　仰韶文化廟底溝類型／高 38 公分，口徑 6.8 公分。以黑彩繪鯢魚，稚拙生動。

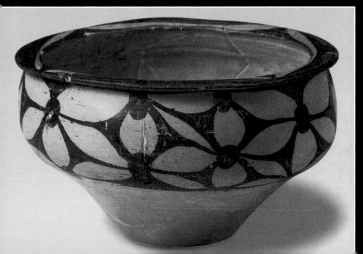

彩陶花瓣紋盆　仰韶文化廟底溝類型／高 12.2 公分，口徑 20.3 公分。以花瓣紋和勾葉紋組成幾何連續圖案，統一而有變化，在深底色的陪襯下，裝飾效果強烈。

彩陶漩渦紋尖底瓶　仰韶文化馬家窯類型／高25.5公分，口徑7公分。作為汲水器的尖底瓶，一般都拍印繩紋，很少彩繪裝飾。此瓶以黑彩描繪流暢的漩渦紋，穿插黑白圓點，在點、線的交錯中，表現出很強的運動感。

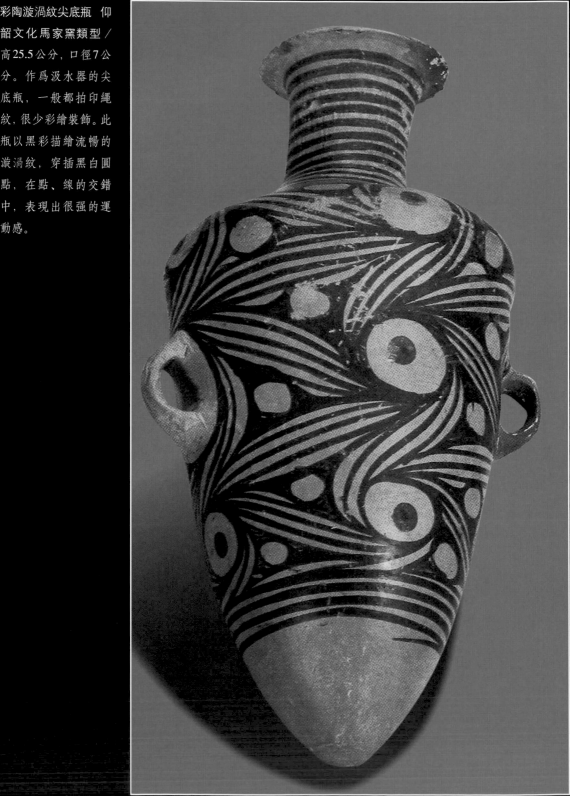

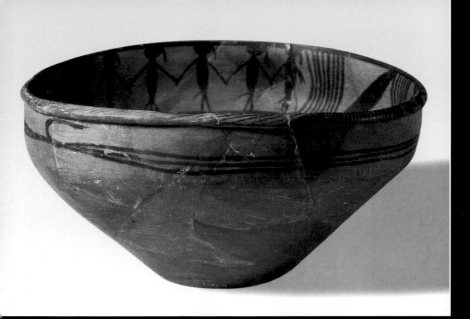

彩陶舞蹈紋盆　仰韶
文化馬家窯類型／高
14公分，口徑28公分。
施內外彩。內繪三組
舞蹈紋，每組五人，挽
手齊舞，舞者均有頭
飾與尾飾，場面熱烈
歡快，似在舉行某種
歡慶活動或巫術儀式。

彩陶壺　仰韶文化半山
類型／高34.5公分，口徑
7公分。以紅、黑彩繪粗
菱格紋，中填米字紋，邊
襄細鋸齒紋，近耳處飾
粗弦紋和波浪紋各一周。
風格莊重大方。

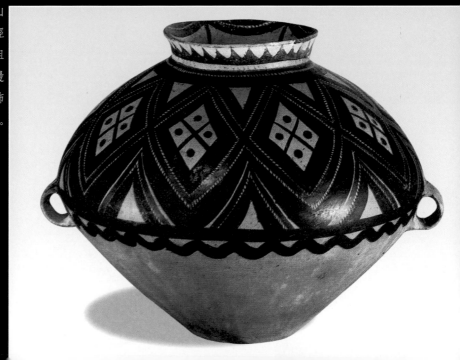

單耳帶流罐　仰韶文化馬廠類型／高22公分，口徑16.4公分。口沿一側有單耳，相對一側有帶角流，腹部有泥突，造型平中見奇。口沿下繪三角紋，腹部繪回紋和細網格紋，規整而見變化。

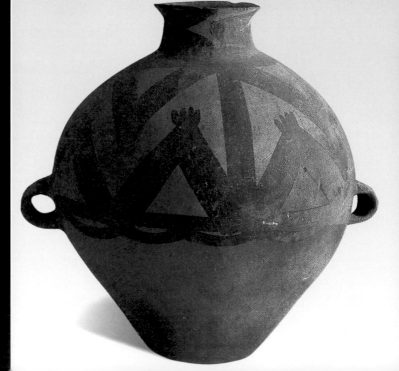

彩陶壺　馬廠類型／高35.3公分，口徑10.2公分。侈口平底。以黑彩繪粗筆蛙形紋，或視爲變體人形紋，筆觸粗放有力。

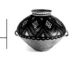

龍山文化的彩陶，也仍可看到仰韶彩陶的流風餘韻。新石器文化晚期向西部發展的彩陶，以甘肅、青海和新疆地區為盛，大都帶有馬家窯文化和齊家文化的餘痕，也與仰韶彩陶有一定的淵源。

長江以南的跨湖橋遺址、河姆渡文化、馬家濱文化、崧澤文化、良渚文化，以及福建的曇石山文化，臺灣的大坌坑文化、鳳鼻頭文化等，也有少量彩陶發現，但其紋飾和施彩方法均與仰韶文化的彩陶不同，當另有淵源，此不具論。

絢麗的彩陶是我國史前文化的奇觀，那些繽紛多彩的紋飾所蘊含的豐富內涵和歷史信息，今天我們還不能確切地解讀和領受。然而遠古先民對於色彩、用線和圖形組合原理的深刻認識和嫻熟運用，却不得不令人發出由衷的驚嘆。尤其是一些抽象幾何圖案在不同視角方向產生的奇妙變化，充分說明當時的藝術思維已達到相當高的水平。由此推想，當時應該有分工從事彩陶描繪的人員，而且毛筆之類柔軟的描繪工具也應已出現，否則那些行雲流水般的線條是不可能產生的。彩陶，對於文化史和藝術史的研究，還是一片有待開墾的誘人的處女地。

彩陶片／1973 年浙江河姆渡遺址第四文化層出土，距今 7000 至 6500 年。夾炭陶，表層塗以灰白色作底，打磨光滑，繪淡褐和深褐色圖案。具有強烈的地方色彩。

沉靜的黑陶

早期的黑陶，發現於浙江河姆渡文化，那是一種在黏土中羼入穀殼和植物莖葉燒製而成的 "夾炭黑陶"，製作方法原始，質地也較粗鬆，還處於黑陶生產的草創時期。在強還原氣氛中採用滲炭工藝燒成的成熟黑陶，則出現於新石器時代晚期，即進入父權制氏族社會以後。湖北的屈家嶺文化發其端，山東的龍山文化和浙江、蘇南一帶的良渚文化則趨於繁盛。

黑陶可分兩類：一類是胎和器表都呈黑色，通體漆黑光亮，其典型製品器壁薄如蛋殼，燒成溫度達 1000℃左右，工藝極為精湛。山東龍山文化的產品堪稱代表。另一類胎為灰色或灰褐色，外施黑色陶衣，打磨光亮，燒

豬紋方鉢／夾炭黑陶浙江餘姚河姆渡遺址第四文化層出土，距今 7000 至 6500 年。高 11.7 公分，長 21.2 公分，寬17.2公分。外壁兩面各刻豬紋，鬃毛畢露，形象介於野豬和家豬之間。豬身還飾有圓圈和葉子花紋。以豬紋為陶器裝飾，在其他史前文化類型中十分罕見。

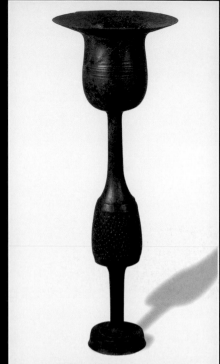

黑陶蛋殼杯　龍山文化／高
26.5公分，山東日照縣出土。
造型秀美，製作精巧，杯身最
薄處不足0.5公分，令人驚嘆。

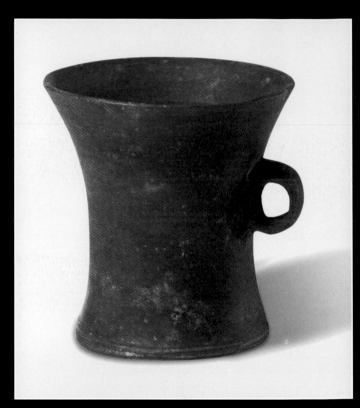

黑陶杯　大汶口文化／高7.8
公分，口徑7.5公分。山東泰
安大汶口遺址出土。

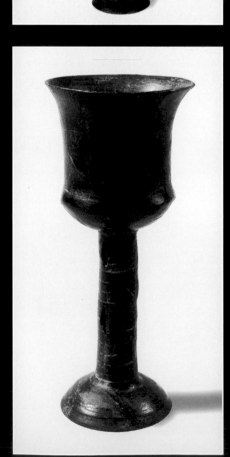

黑陶高足杯　龍山文化／高
21.8公分，口徑9.1公分。山
東安丘縣出土。高柄中空，喇
叭足，柄上有弦紋和三角形鏤
孔，製作精細。

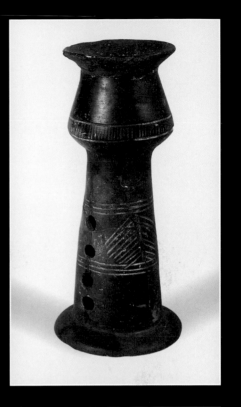

黑陶高足杯　屈家嶺文化／高
19.5公分。杯小，柄粗，造型
敦厚，別具特色。

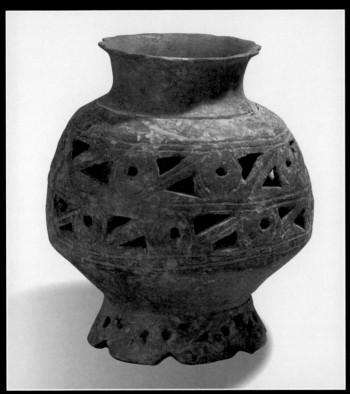

黑衣陶鏤孔雙層罐　崧澤文
化／高14.5公分。分內外二層，
內層為罐體，外層鏤刻弧線三
角形和圓形組成的圖案，為迄
今僅見的史前透雕陶藝製品。

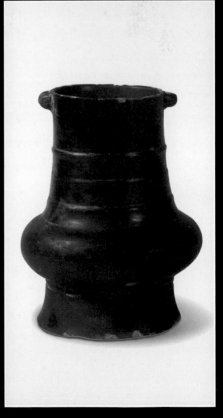

黑陶貫耳壺／高15公分。為良
渚文化代表性器形之一。

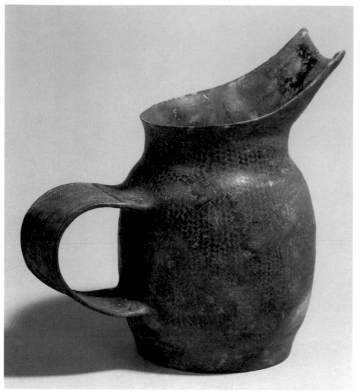

黑陶壺　　良渚文化／
高15公分。寬把闊流，
製作規整，器壁勻薄。
器身細刻曲折紋和禽
鳥紋，陶衣烏黑發亮，
具有金屬光澤。爲良
渚黑陶中的珍品。

成溫度在900℃左右，亦稱黑皮陶或
黑衣陶，以良渚文化爲典型。

　　山東龍山文化早期以灰陶爲主，
黑陶較少，至中期工藝提高，黑陶大
量出現，有的遺址和墓葬出土的黑陶
幾乎占陶器總數的一半，並出現了精
美無比的蛋殼黑陶。至晚期，黑陶生
產更爲發展，器形種類大大增加，連
日常器皿也造型規整，線條優美，工
藝一絲不苟。

　　良渚文化早期亦以灰陶爲主，有
少量黑皮陶；晚期則黑皮陶激增，而
以泥質灰胎黑皮陶和夾細砂的灰黑陶
最多見，也有少量薄胎蛋殼黑陶。普
遍用輪製成形，器形規整勻稱，器壁
較薄，器表以素面磨光者爲多，少數
則有精細的刻畫花紋和鏤孔。盛行圈
足器和三足器。

　　黑陶不施彩繪，也很少裝飾，而

以造型的端莊優美、質感的細膩潤澤
和光澤的沉著典雅而取勝。它在總體
上具有一種沉靜之美，美學品格十分
高雅。

　　我國新石器文化黑陶的草創和繁
盛區域，都在東部濱海地區，這一帶
古代爲水網澤國之地，捕撈、灌溉和
舟楫交通都離不開水，其地之所以崇
尚黑陶，可能與當地先民對水的崇拜
有關。這種原始崇拜，在先秦時期還
可以窺見其影響。楚國的哲人老子說：
"上善若水，水善利萬物而不爭。"古
人以爲水之色爲"玄"，並把祭祀用的
清水稱爲"玄酒"。《荀子‧禮論》："大
饗，尚玄尊。"楊倞注："玄酒，水也。"
甚至徑以"玄"指代水，漢劉向《九
嘆‧離世》："玄輿馳而並集兮。"王逸
注："玄者，水也。言己以水爲車，與
船並馳而流。""玄"就是黑色，水深
則黝黑而不可測，"玄"的玄妙莫測之
意可能也由此引伸而來。如此看來，黑
陶的色澤，不僅僅是一種顏色好尚，
它還包含著一種原始的宗教哲學意蘊，
這使得黑陶沉靜如水的美學風範中又
增加了某種神秘的意味。

　　新石器時代晚期的黑陶，以其精
湛的工藝和獨特的美學風範，成爲中
國陶藝史上的一朵奇葩。然而它的分
布地域不廣，產量不多，延續時間也
不長，在商代以後漸趨衰落，戰國時
期曾一度復興，隨即又衰而不振，至
漢代以後則幾近絕跡。其間的緣由頗
值得探究，除了時代背景、文化理念
的變遷外，審美和實用的矛盾可能是
一個重要的原因。精緻的黑陶，具有
很高的審美價值，但它的應用範圍，
大多爲禮器，而較少日用器皿，因而

實際的使用價值受到限制，加以製作複雜，體薄易碎，這就背離了經濟實用的原則。商周以來，以青銅作禮器，既莊重美觀，又堅固耐用，黑陶禮器就退出了歷史舞臺，作爲日用器皿則被更簡易而大衆化的灰陶所取代。然而新石器時代晚期的黑陶，作爲原始禮儀的載體和精緻的藝術品，却因其曲高和寡而更顯得珍貴，她那沉靜而神秘的面容，永遠煥發著誘人的魅力。

素雅的白陶

白陶是陶器中較爲稀見而名貴的品種，它以瓷土或白黏土作胎，因胎中含鐵量在2%以下，故燒成後呈白色或接近白色。其燒成溫度通常爲1000℃左右，尚未燒結，還不能成爲瓷器。但它對我國瓷器的發明有某種先導作用，值得重視。

白陶最早見於距今7000年左右的浙江桐鄉羅家角遺址，各層堆積中均有殘片發現。胎灰白色或灰黃色，火候較高，器壁厚薄勻稱，器表壓印有凸起的粗弦紋、勾連紋、曲折紋、菱形紋及月牙紋組成的主題圖案，頗類饕餮紋；在主題圖案的下凹部位普遍畫有纖細的篦紋，器表施白色陶衣。器形經辨認，似爲假腹豆，圖案繁複，製作精細。其胎質經理化測試，氧化鐵含量爲1.98%，氧化鎂含量則高達19%以上，爲研究早期白陶的燒成提供了重要的資料。

值得注意的是，白陶的製作大都十分講究，器形規整，紋飾精美，連早期白陶如羅家角所發現者都如此。它一出現，即起點很高，品格不凡。其後仍保持著這種素雅高貴的美學風範。湖北大溪文化湯家崗遺址出土的白陶圈足盤，造型端莊大方，通體飾有類似淺浮雕的印紋，繁縟華美，幾乎可以跟商周的刻紋白陶媲美，其工藝水平令人驚嘆。

仰韶文化晚期的後崗類型、大司空類型、大河村類型以及甘肅馬家窯文化的半山類型等，也有少量白陶發現。白陶的較多出現，則以山東的大汶口文化爲代表。

大汶口文化的白陶出現於中期，而盛行於晚期。以坩子土爲胎料，經1200℃左右的溫度燒成，質地堅硬，

白陶豆殘片／浙江桐鄉羅家角遺址出土。距今7000年左右。胎色灰黃，外敷白色陶衣，器表壓印弦紋、勾連紋、曲折紋、菱形紋等組合的圖案，製作精美。

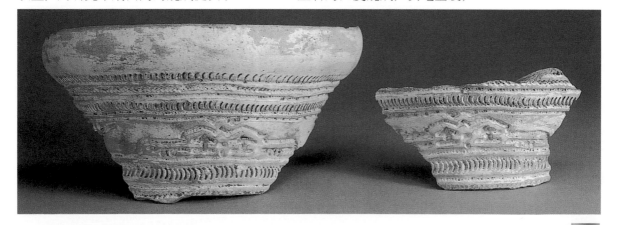

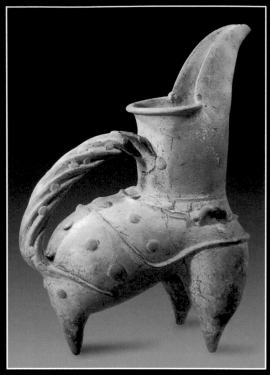

白陶鬹　龍山文化／高 29.7 公分。高頸，口前部有
沖天長流，背有索形鋬，腹部飾乳釘紋。

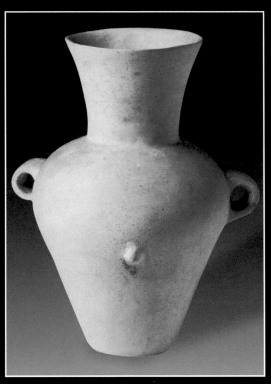

白陶背水壺　大汶口文化／高 19.3 公分。山東泰
安大汶口遺址出土。製作規整，器表打磨光滑，素
地無紋。

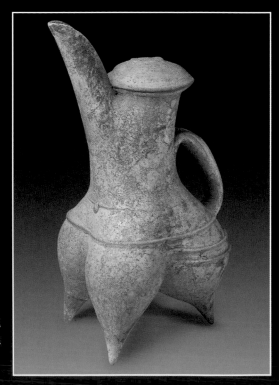

白陶鬹形盉　龍山文化／高 31 公分。口部覆蓋，流
口分開，既可保溫，又可防止灰塵雜物入內。器形
結構較陶鬹更爲適用。

胎壁薄而勻稱，呈白色或泛黃和粉紅色，光澤明麗。普遍採用輪製成形，器形複雜者則分部位製坯，然後用泥漿黏接成形，經修飾後不見接痕。主要器形有袋足鬶、三足盉、寬肩壺、筒形豆等。

山東龍山文化的白陶，是大汶口文化的繼續，其數量不如大汶口文化，但延續了大汶口的器形，特別是白陶鬶，成爲山東龍山文化白陶的突出代表，其影響及於夏商時期。

從早期白陶出現的浙江桐鄉羅家角遺址和白陶趨於繁盛的山東大汶口文化及龍山文化來看，白陶均與黑陶並存，但數量遠少於黑陶，其延續歷史亦比黑陶更短暫，至西周以後已絕跡。白陶在陶器族類中可謂"曇花一現"的名貴品種，它一度與黑陶相伴而存，有如陰陽兩極，卻又先黑陶而消逝，留下一個耐人尋味的謎。白陶所包孕的文化內涵和變遷消逝的歷史緣由，頗值得深入研究。

原始陶塑和器皿陶塑

原始陶塑不同於實用的器皿，它是一種史前的雕塑藝術，主要是因原始巫術的需要而誕生的。其目的是企望農作物和牲畜的豐產以及人類自身的繁衍，反映了原始先民的生活願望、信仰崇拜和審美心理等，是研究藝術起源和發軔期的重要資料，其所蘊含的朦朧而豐富的內涵以及人類童年時期的藝術創造成就，都具有獨特的價值和永恒的魅力。

原始陶塑不同於春秋戰國以後出現於墓葬中的陶俑。陶俑是因取代人殉而産生的，它是爲死者的"陰間生活"服務的，雖然也有某種靈魂不死的宗教含義，但不同於原始陶塑那種爲生者服務的現實生存意願和原始巫術意義，因而原始陶塑不屬於"明器"。

我國的原始陶塑以人和動物的造型爲主。目前所知最早的陶塑人頭像，出土於河南密縣莪溝北崗遺址，屬新石器早期的裴李崗文化，距今已7200年。這件陶塑作品，以泥團捏塑而成，手法稚拙，僅粗具形貌，但細眼大鼻，已有一定的性格特徵。浙江河姆渡遺址第三文化層(距今約6500

人首塑　河姆渡文化／左，夾炭黑陶，高4.5公分，捏塑簡單，第三文化層(距今6500至6000年)出土；右，夾砂灰陶，高4公分，已具神貌，第二文化層(距今6000至5500年)出土。

人首塑　仰韶文化／高10公分。1988年陝西安康柳家河出土。正面隆起，背部內凹，頗似面具。左耳已殘失，右耳下部有一小孔。頭頂及兩耳上方亦有小孔，可能爲插綴羽毛等裝飾而設。塑像面容清癯，爲中老年形象，寫實性較強。

陶塑孕婦像　紅山文化／高7.8公分。發現於遼寧朝陽市喀左東山嘴石砌祭臺基址中。塑像突出隆起的腹部和肥大的臀部，有明顯的孕婦特徵。

至6000年)出土的一件人頭陶塑，也較原始，似草草捏塑，略具面目，簡約而拙樸。其第二文化層(距今6000至5500年)的一件陶塑人頭，手法已有明顯進步。頭像高顴凸鼻，且用線條勾畫出雙眼和大嘴，顯得神態逼真。陝西寶雞北首嶺遺址出土的一件人頭陶塑，則採用了捏塑、雕刻、戳印和彩繪等多種手法，製作工巧，狀貌端莊，濃眉蓄鬚，顯示出遠古"關中漢子"的剛毅和威武。此類陶塑或屬原始偶像崇拜之遺存。

　　遼寧紅山文化遺址出土的兩件裸形孕婦塑像，均爲泥質紅陶，頭部已殘損，肢體肥碩，凸腹豐臀，下體明顯刻出女性的性器官，意在顯示生殖功能，因有"地母"之稱。浙江桐鄉羅家角遺址出土的陶塑男性立像，頭部及上肢殘缺，下體則突出地捏塑出錐形的男性生殖器官，亦爲顯示生殖功能，可與紅山文化的"地母"形象相映照。此類人體陶塑，在黃河流域和長江流域的許多史前文化遺址中都有所發現，其原始崇拜和巫術性能較

爲明顯。

　　我國原始陶塑的動物形象，以鳥和豬、羊、狗等早期家畜爲多見。鳥也許和太陽崇拜有關，神話傳說日中有三足烏，即將鳥和太陽合爲一體，後來演化爲鳳鳥形象。豬、羊等陶塑，早在裴李崗文化就已出現，長江流域一些史前文化遺址中也多有發現。而最集中的發現當推湖北天門石河鎮鄧家灣遺址，在一座不大的灰坑中，竟出土數千個小型陶塑，其中有豬、鷄、狗、羊等家畜和兔、虎、象、龜等動物陶塑，雖然形體很小，一般僅6至10公分左右，但體徵特點鮮明，造型古拙而生動。如此大量的動物陶塑，

陶豬／出土於浙江河
姆渡遺址第四文化層
(距今7000至6500年)。
高4.5公分,長6.3公分。
吻部上翹,腹部下垂,
作奔走狀,形態逼肖。

似不可能作爲單純的玩具,而可能是
一種祭祀的禮儀物,其中包含著祈求
畜牧或漁獵豐收的原始宗教意味。

　　器皿陶塑是陶塑與器皿的結合,
造型與裝飾的結合,藝術與日用的結
合。它大致可以分爲兩類:其一是陶
塑依附於器皿之上,構成整個器皿的
有機部分,它是器皿的主題裝飾,而
不是單純的陶塑,不具有獨立的意
義。其二是整體造型爲陶塑,而實際
用途爲器皿,即陶塑其外,而日用其
內,既是陶塑,又是器皿,亦彼亦此,
不可分割。有人亦稱之爲擬型陶器。

　　第一類器皿陶塑可以拿盛行於黃
河中上游地區史前文化中的一種人首
陶瓶(壺)爲代表。這種陶瓶的特點是
把瓶的口部作成女性頭像造型,五官
皆具,頭頂開圓孔,作爲實用的瓶口。
年代較早的一件出土於甘肅秦安大地
灣仰韶文化遺址,瓶呈橢欖狀,瓶口
部塑一披髮的女性頭像,鼻子突起,雙
目和嘴巴用鏤空手法表現,兩耳各有
垂耳飾的小孔,而圓鼓的瓶腹則宛如

婦女懷有身孕的樣子。一般認爲這種
人首陶瓶是史前的居民用以儲藏作物
種子的,以儲種與人類孕育生命相比
擬,祈望種子具有某種神奇的力量,
以獲得農產品的豐收。在陝西、河南
的仰韶文化遺址和甘、青一帶的馬家
窯文化遺址中,常可見到這類陶容器
(東南沿海一帶亦有發現,但數量較

陶鳥、陶雞、陶狗　屈
家嶺文化／湖北天門
石河鎮鄧家灣出土。

少)，造型大同小異，但女性的年齡特徵頗有差異。如陝西洛南仰韶文化遺址出土的一件人首紅陶瓶，整體造型呈葫蘆狀，頭微仰，盤髮，柳眼與櫻唇均鏤刻而成，宛然一位面容姣好的青春少女。她所蘊蓄的生命活力和生育潛力自然也特別强盛了。出土於青海樂都柳灣馬家窯文化馬廠類型的一件彩陶瓶，造型較爲特殊，瓶體除彩繪圖案外，還貼塑出一個裸體的人像，人頭位於陶瓶頸部，五官俱全，身軀位於陶瓶腹部，雙手置於腹部兩側，雙乳突起，還特意用黑彩點出乳頭，又在雙腿間誇張地塑出女性的生殖器官。如此造型，可能具有祈求穀物豐收和人類自身繁衍的雙重意義。馬克思和恩格斯曾指出，人類生存及歷史的前提，既包括物質資料的生產，也包括人類自身生產(見《德意志

意識形態》)。我國史前的這種人首陶瓶，是對"兩種生產"最樸素而直觀的藝術表現。

除了人首陶瓶外，還有一些動物雕塑陶器，大都是將陶器的鈕或把等部件，雕塑爲鳥獸或家畜等動物形象，這種情況應與原始農業和畜牧業有關。如果説人首陶瓶多見於黃河中上游地區的史前文化，帶有一定的地域色彩的話，那麽動物雕塑陶器，則分布的範圍要廣泛得多，尤其是以鳥形爲鈕的陶器，在新石器時代諸文化中普遍都有發現。這可能與原始先民普遍存在的太陽崇拜有關，後世薰爐蓋鈕的鳥形雕塑，就是這種原始崇拜的演化和遺存。

第二類器皿陶塑，是指整體造型均爲某種形象性的雕塑，而不是部分裝飾，但又具有器皿的功能。它與典型原始陶塑的區別在於具有器皿的實用性。這類器皿陶塑以動物造型爲主，大都發現於新石器時代中晚期，數量較少。其造型的意義大體與局部裝

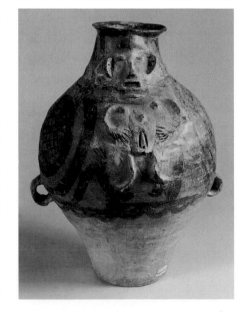

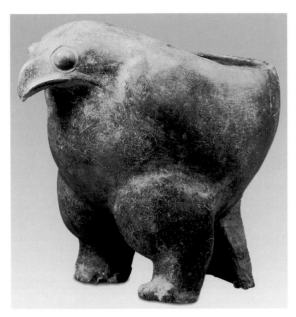

飾性的動物陶塑器皿相類似，不可能是單純的藝術創造，而含有某種原始宗教和自然崇拜的意味，其用途與一般的日用器皿也應有所區別。這種器皿陶塑，從局部性的裝飾擴充爲整體的擬形造型，寓精神性的內涵於特徵性的擬形之中，將藝術性與功用性融爲一體，打破了日用器皿均衡對稱等一般造型規律，而應物賦形，唯妙唯肖，反映了原始先民形象思維的發展和對審美造型規律的靈活運用。

出土於陝西華縣太平莊仰韶文化墓葬的鷹尊，堪稱器皿陶塑的典範之作。此尊整體仿照鷹的造型，鷹眼圓瞪，尖喙銳利，斂翅屹立，神態逼真。爲使器形平穩，又將尾羽拖地，與雙足成鼎立之狀，故又稱鷹鼎。背部開有大口，原可能有蓋，惜已不存。陶質灰黑，與鷹的羽毛色澤亦相近。整體造型雄鷙有力，形神兼備，反映了原始先民精湛的藝術水平。而以鷹這種猛禽爲擬形對象，似有渴慕神勇、善於獵獲等寓意，亦屬自然崇拜的對

象化。這類造型對於殷商猛獸尊之類獰獵的青銅器似有一定的影響。

器皿陶塑的精品，南北各地的新石器文化遺址均有所發現。如山東泰安大汶口文化遺址出土的獸形鬶、山東膠縣三里河大汶口文化遺址出土的龜形鬶、江蘇吳江梅堰良渚文化出土的鳥形壺、內蒙古昭烏達盟翁牛特旗石棚山小河沿文化遺址出土的彩陶鳥形壺等，均造型新奇，各具特色。這類史前文化的器皿陶塑，除了實用功能外，其所蘊含的具體精神內涵，今天已難得其詳。後世的器皿陶塑雖淵源於此，但已逐漸消解了那種原始的宗教巫術和自然崇拜意味，而演變爲與實用相結合的藝術裝飾意趣了。

鷹尊 仰韶文化／1975年陝西華縣太平莊出土。高36公分。

紅陶獸形壺 大汶口文化／1959年山東泰安大汶口遺址出土。通體施紅色陶衣，器形似豬。聳耳，拱鼻，短尾上翹。張口作流，可注水；尾根處有筒形口，可受水（或酒）。背有提梁，使用方便。

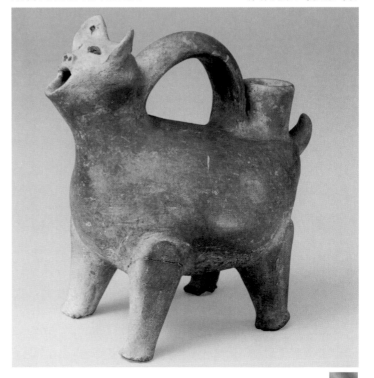

第二章

"三代" 的輝煌
——夏商周的陶瓷

夏、商、周是我國由原始社會進入階級社會後最早建立的三個王朝，素有 "三代" 之稱，被崇古的史家頌爲盛世。

根據文獻記載和歷史傳說，我國原始社會末期定居於黃河中下游地區的夏族，通過部族聯盟的形式，以河南西部和山西南部一帶爲中心，建立了我國第一個奴隸制國家——夏王朝。其統治年代約從公元前21世紀到前16世紀，歷時500年左右。關於夏代的考古遺存，已有了不少收穫。我國 "九五" 期間重大科研項目 "夏商周斷代工程"，也已取得階段性成果，初步確立夏商的分界和建立夏代年代學的基本框架。目前對於河南偃師二里頭文化遺址一至三期皆屬夏文化已達成共識，而相當於這一時期的文化遺存，在全國各地都有發現。

夏代的陶器以泥質灰陶和夾砂灰陶爲主，黑陶和棕褐陶次之，紅陶極少見。器形以平底器、三足器和圈足器爲多，也有少量圓底器。造型特徵多折沿、鼓腹、平底較小、腹較深。紋飾以籃紋、繩紋與方格紋最多見，附加堆紋和劃紋次之。陶器製作一般都較規整，品質較好。

商代(約前16世紀至前11世紀)是我國奴隸制的發展時期，手工業已從農業中分化出來成爲獨立的生產部門，製陶手工業亦較夏代有了較大的發展，陶器品種較前增多，燒成溫度和質量也有明顯提高。特別是精緻的白陶，代表了歷史上白陶工藝的最高水平。商代中期出現的印紋硬陶和原始瓷器的誕生，更標誌著製陶工藝的不斷改進和提高，爲我國瓷器的進一步發展奠定了基礎。

商代陶器以泥質灰陶爲主，器形以圓底、圈足和三袋足爲主要特徵，也有平底器，晚期則流行仿銅器的造型。陶器紋飾五分之四以上爲繩紋。陶鬲大量出現，約占炊器總數的三分之二，逐漸代替了夏代的主要炊器陶鼎。商代除生産大量的日用陶器外，

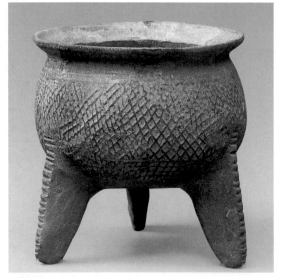

陶鼎　夏代／高20.5公分，夾砂灰陶。折沿，深腹，圓底，三扁足。腹部飾菱格紋，足外飾不規則鋸齒紋。

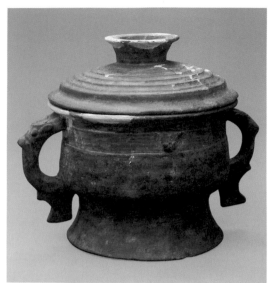

還開始燒製爲死者陪葬用的灰陶明器。此外陶器也開始應用於建築和冶鑄工業,出現了陶水管和陶坩鍋、陶範、陶模等。

西周(約前11世紀至前771年)陶器仍以泥質灰陶和夾砂灰陶爲主,也有夾砂和泥質紅陶。器形以袋狀足、圈足和平底爲主要特徵。常見器形有鬲、甗、甑、簋、豆、罍、罐、甕、盆、盂等。陶鬲爲主要炊器,從早期到晚期變化顯著,主要表現在鬲襠由高變矮,鬲足由高變低,足尖逐漸消失,呈肥胖的矮袋狀足。陶器的紋飾以粗繩紋爲主,兼有一些刻畫紋、弦紋和幾何圖案的拍印紋等。

西周陶器在建築用陶上有重大進步,出現了瓦,包括板瓦、筒瓦和瓦當。瓦的表面多飾有粗繩紋,瓦當一般素面,少數有簡單的圖案紋飾。瓦的出現,是我國建築發展史上的重要成就,而西周板瓦、筒瓦形制之大(板瓦一般長48至50公分,寬29至34公分,厚1至2公分;筒瓦形制大者,長約50公分,寬約30公分,厚約1.5公分),可以想見西周時期建築規模之宏偉。磚也是在西周時期開始使用的。陝西岐山縣趙家臺曾發現一批西周時期的空心磚和條磚,空心磚呈長方形,外面拍印細繩紋,製作規範方正,長100公分,寬32公分,厚21公分,壁厚2公分,一端有口,另一端封堵。這是我國迄今爲止發現的時代最早的磚。

夏、商、周時期,我國東北遼寧、內蒙古、河北一帶的夏家店文化區,屬東胡、山戎等少數民族活動區域,其陶器受到中原文化的影響,但也具有較明顯的民族特點和地域色彩。在黃河流域的西北地區,則還保持著較繁盛的彩陶藝術,反映了同一歷史時期不同地域陶器發展的不均衡性和地方特點。

陶簋 西周/高34公分,口徑21公分。仿青銅器造型。

白陶鬹 夏代/高26公分。河南鞏縣出土。造型與大汶口文化、龍山文化的同類器物有所不同,顯示出一定的時代性。

白陶藝術的絕唱

夏代二里頭文化早期的白陶,是豫西龍山文化晚期白陶的延續,胎質堅硬而細膩,胎壁較薄,大都爲鬹、盉、尊等酒器。紋飾較簡單,有的爲素面,以造型規整取勝。

商代白陶有了迅速的發展,這大約與商代統治者的好尚有關。《禮記·檀弓上》說:"殷人尚白。"陳浩注以爲商湯以征伐得天下,故五行尚金,其色爲白。統治者戰事騎白馬,祭祀用白牲,白陶之作爲禮器也就很自然了。商代早期的白陶在豫西一帶的文

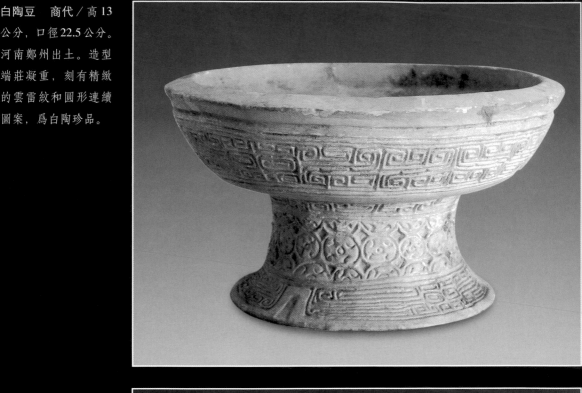

白陶豆　商代／高 13 公分，口徑 22.5 公分。河南鄭州出土。造型端莊凝重，刻有精緻的雲雷紋和圓形連續圖案，爲白陶珍品。

白陶瓿　商代／高 20 公分，口徑 18.5 公分。河南安陽出土。器形端整，紋飾粗細結合，全由直線組成，具有陽剛之美。

化遺址中有所發現；中期的白陶在黃河中下游的不少遺址中都有發現，長江中下游地區如湖北黃陂盤龍城和江西清江築衛城等商代遺址中也有發現。商代後期是白陶發展的鼎盛期，在河南、河北、山西、山東等地多有發現，而以河南安陽殷墟出土的數量最多，品質最精。常見器形有罍、尊、壺、觶、爵、卣、盂、簋等。除少量素面或飾有繩紋的普通白陶外，一般均爲精緻的工藝白陶。這類白陶精品，胎質純淨細膩，裝飾繁縟華美，通常刻有饕餮紋、夔紋、雲雷紋和曲折紋等精美的圖案紋飾，與商代一般陶器很少紋飾顯得迥然不同。其形制與紋飾頗類似同期的青銅禮器，而其珍貴則超過青銅禮器。

夏、商兩代的白陶器多爲統治者所享用，並非普通百姓的日用之物。從形制看以酒器爲多，也有少量食器，一般可能用於祭享。至西周，由於統治者好尚的轉變以及印紋硬陶器和原始瓷器的流行，白陶便消失了。因而商代精美絕倫的白陶器就成爲我國陶藝史上的絕唱。

印紋硬陶的崛起

印紋陶是指器表拍印花紋的陶器。根據胎質和燒成火候的不同，可區分爲印紋軟陶和印紋硬陶兩類。印紋軟陶燒成火候較低，質地鬆軟，拍印紋飾簡單粗率，深淺不勻，處於印紋陶發展的早期階段，約相當於新石器時代。印紋硬陶燒成火候較高，質地堅硬，紋飾複雜多樣，規整而富於變化，已進入印紋陶發展的繁盛期，商周至春秋時代爲其代表，戰國至秦漢則漸趨尾聲。

早期陶器的拍印紋飾，主要是出於加固坯體的功能需要，隨後發展爲裝飾藝術。印紋陶最早可以溯源於新石器時代早期，繩紋、籃紋、編織紋、方格紋爲其原始形式。至新石器時代晚期，製陶水平提高，我國南方地區首先創製出燒成溫度較高、胎質堅硬的印紋硬陶，其器表拍印的紋飾主要爲幾何形圖案，因而也稱"幾何印紋陶"。器形主要爲盛貯器，不見炊器。

夏代的印紋硬陶，在中原地區目前還不能確認。但是在江西、湖南、福建等地相當於中原地區夏代的文化遺址中，已出現了印紋硬陶，如江西清江築衛城遺址的中層，就發現了器表拍印葉脈紋的硬陶片。

商代是印紋硬陶的發展期，黃河中下游地區都有印紋硬陶發現，但無論在出土數量、品種和紋飾方面，都遠不如長江中下游地區。這一時期的印紋硬陶，燒成溫度高，胎色以紫褐色和黃褐色者較多，有的紫褐色印紋硬陶已達到燒結程度，器表有一層類似薄釉的光澤，擊之可發出清脆的金石聲。紋飾以大方格紋、雲雷紋和人字紋爲主，器形以圜底器爲多見。

西周時期長江中下游地區的印紋硬陶趨於繁榮興盛，江蘇、浙江、江西等地爲主要產地。而黃河流域的中原地區，則很少發現印紋硬陶。這一時期南方印紋硬陶的製作水平進一步

陶瓷史

印紋硬陶罐　西周早期／浙江長興縣石獅村土墩墓出土。高18.5公分，口徑19.5公分，底徑20公分。

提高，器形多樣，而以大底徑的平底器較多見，並出現了一些巨型器皿，如有的甕、罎竟高達一公尺，而器型規整，其燒造難度可知。印紋陶的紋飾也更顯豐富，以回紋、曲折紋、雲雷紋為主，不少是兩種或三種紋飾複合拍印在一件陶器上，顯示出參互變化而又和諧統一的藝術效果。

南方印紋硬陶的文化遺存區，為古代越族的生活地區。古越族是一個分支繁多的龐大族系，有"百越"之稱。南方不同區域印紋陶所顯示的文化特徵，也多少反映了古代百越民族物質文化生活方面的某些共性和個性。南方印紋硬陶的發展，還導致了原始瓷器的誕生，為青瓷的正式出現奠定了基礎。從這個意義上說，印紋硬陶是從陶發展到瓷的重要中介。

原始瓷的誕生

陶器的産生是世界性的現象，世界上許多民族和國家都有史前的陶器遺存。而瓷器却是中國的發明，它的早期形態原始瓷産生於3000多年前的商代，至東漢則出現了較成熟的瓷器。唐宋以後，我國瓷器大量遠銷國外，製瓷方法也隨之外傳，中國瓷器産生了世界性的影響，以致國外用"China"（瓷器）來稱呼中國這一瓷器的故鄉。瓷器的發明和傳播，是中華文明對世界文明的重大貢獻。

瓷器與陶器有本質的區別。首先是瓷器以瓷土（俗稱高嶺土）作胎，而陶器以一般的陶土作胎，二者所含的礦物成分不同，理化性能也不一樣。其次，瓷器須經1300℃以上高溫燒成，使胎體充分燒結，緻密堅硬，吸水率低於1%，叩之發聲清脆。陶器的燒成溫度一般在700至800℃，燒成溫度低於瓷器，胎體未充分燒結，一般都有較强的吸水性，叩之發聲沉悶。再次，瓷器一般施有高溫釉，使器表緻密化，增加使用强度，防止污物黏附，便於洗滌清潔。同時施釉使瓷器具有光澤，晶瑩透亮，增强了美感。此外，瓷器的胎釉結合緊密，釉層不易

剥落。陶器表面一般不施釉，有的施有低溫鉛釉，胎釉結合不緊密，釉層極易剥落。

任何新事物的産生和發展，都要經歷一個從初級到高級、從原始到成熟的過程，瓷器也是如此。其産生伊始，必然帶有初創時期的某種不成熟性和不完善性，因而還不能用成熟瓷器的標準來全面要求，但它已基本符合瓷器的條件，在本質上已與陶器判然有別，因而稱之爲"原始瓷器"。

原始瓷器出現於商代中期。我國古代勞動人民在中原地區燒製硬質白陶和南方地區燒製印紋硬陶的基礎上，不斷地改進原料的選擇和加工處理，提高燒成溫度，並在器表施釉，從而創造出原始瓷器。

原始瓷器所施之釉，均爲高鈣石灰釉，釉內鐵含量約在2%左右，在還原氣氛中燒成，則呈青綠色。有時因窯內氣氛不穩定或釉料成分的變化，也會呈黃綠色或青灰色。總之，青綠色是原始瓷器誕生時的本色，因而原始瓷器也稱爲原始青瓷。

原始瓷器的成形工藝，多採用泥條盤築法，盤築成形後，再經拍打和刮削。器表拍印的紋飾，有方格紋、籃紋、葉脈紋、鋸齒紋、弦紋、席紋、S紋、圓圈紋、繩紋等，大都與同時期的印紋硬陶相同，説明二者在工藝上有一定的沿襲性。

新的原始瓷器，以其堅固耐用、器表有釉而不易污染及美觀等優點，顯示出較強大的生命力。隨著商王朝統治範圍的逐漸擴大，以及與周邊地區文化交流的加強，原始瓷器的生產也逐步發展，但開始階段的增長速度

不快，數量和品質也不理想。黃河中下游的河南、河北、山西和長江中下游的湖北、湖南、江西、江蘇等地區商代中期的遺址和墓葬中，都有一些原始青瓷的早期產品出土，主要器形有尊、罍、罐、豆等，造型較簡單，數量也很少。相比之下，南方地區出現的原始瓷器多一些，但據統計，在同期陶瓷總數中所占的比例也還不到0.5%，中原地區則更少，僅占0.001%左右。因而有人認爲原始瓷器最早的發祥地應在江南。

商代後期，原始瓷器在中期初創的基礎上有所發展，產品數量明顯增加，品質也有了提高。這種情況在南方尤爲突出。這時原始瓷器的主要形制有尊、甕、罐、盆、鉢、豆、壺、簋、碗、器蓋等，品種較前增多。器物的裝飾也更爲豐富，除沿襲以前的各種幾何紋飾外，還出現了畫刻花紋、附

青釉弦紋尊　商代／高18公分，口徑19.6公分，底徑9.9公分。裏外均施青釉，敞口，束腰，圈足外撇，器形具有明顯的商代特性。飾有弦紋和細方格紋八組。

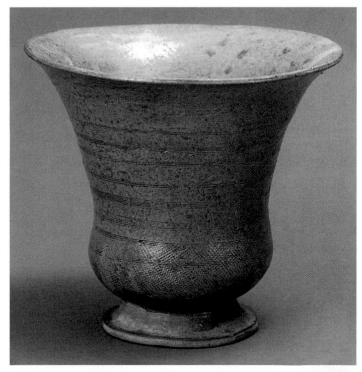

青釉弦紋豆　商代／
高13.5公分，口徑14.6
公分，底徑9.6公分。江
西清江吳城商代遺址
出土。平口，假腹，喇
叭形圈足。造型工整，
製作精細，釉色青褐。

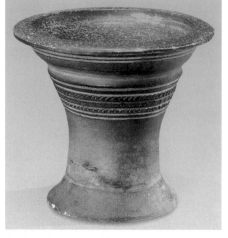

加堆紋等新的裝飾技法。值得注意的
是，這一時期長江以南地區原始瓷器
在出土器物群中所占的比例已增加到
1%以上，到商末周初，則激增到12%
左右。倘與同期中原地區作一比較，則
差距仍甚顯著。如商代後期河南安陽
殷墟出土的原始瓷片數量雖較前增多，
但也未超過同期陶瓷總數的0.01%。常
見原始瓷器形制亦不過罍、罐、豆等少
數幾種，無論在數量、品種及紋飾等
方面都遠遜於江南地
區。這説明在中原地
區商代原始瓷的生產
規模很小，使用也不
廣泛，而在江南地
區則呈現蓬勃發展之勢。
這種南北懸殊的現象頗值
得研究。看來南方青瓷製
作的傳統遠比北方深厚，
隋唐時期瓷器生產出現的
"南青北白"局面，早在商
周原始青瓷產生時就已初
見端倪。

　　到了西周時期，原始
瓷的燒製工藝又有新的發
展和提高，產地也較前擴
大了。南北各地許多西周

遺址和墓葬中，都發現了原始瓷器。
但大量出土原始瓷器，還是在南方。
其中安徽屯溪、浙江衢州、江蘇句容、
丹徒、溧水、金壇等地的西周墓葬中，
出土的原始瓷器數量都很可觀。這些
原始瓷器與青銅器一同隨葬，形制和
紋飾都與青銅器相似，而數量往往多
於青銅器。説明這時東南地區的原始
青瓷製造業依然處於全國最發達的地
位。同時也説明當時原始青瓷仍屬一
種類似青銅器的高級用品，並非普通
百姓所能享有。

　　西周的原始青瓷大都仿青銅器的
形制和紋飾，這也許與其釉色青綠類
似青銅器，而其製作成本和工藝又較
青銅器低廉而簡單有關。這一時期常
見的器形有豆、罍、甕、簋、罐、碗、
盤、尊、盉、瓶、鉢等。釉色大都爲青
綠色和豆綠色，也有少量黃綠色與灰
青色。器表除素面外，流行幾何形印紋
裝飾，有方格紋、籃紋、雲雷紋、席紋、

青釉帶柄壺　西周／
高13.6公分。安徽屯溪
出土。小口斜肩，鼓
腹，器身密飾弦紋。

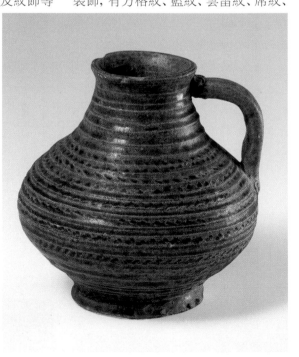

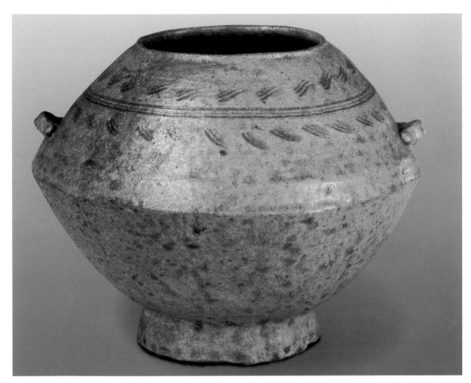

青釉雙繫罐 西周／高 13.2公分。河南洛陽出土。斂口，折腹，矮圈足。肩有兩橫繫。釉呈淡青色。飾有水波紋和弦紋。

葉脈紋、齒狀紋、劃紋、弦紋、S形紋、乳釘紋、圓圈紋和曲折紋等。這時一些器物已採用輪製成形，器形規整，胎壁變薄，表現了製作工藝的進步。

從總體上看，商周的原始瓷還處於發軔期，其原始性較爲明顯。例如胎體中的含鐵量還比較高，胎料未經精細的淘洗加工，質地較爲粗糙。燒成溫度雖較陶器有了提高，但尚未完全達到成熟瓷器的標準。此外在燒成技術方面，由於窯內器物受熱不均勻，造成器表顏色不一致，有的器物底部沒有燒結，出現生燒現象等。商周原始瓷的釉層一般都較薄，且不均勻，呈色也不穩定。有的器物胎釉結合不緊密，有剝釉現象。所有這一切都是原始瓷器初級階段不可避免的缺陷，它在自身的發展過程中會不斷地否定和提高。而這一時期某些精美的原始青瓷器物，已足以表徵它的創造成就和工藝水平，使人刮目相看，對這一新生事物美妙的孩提狀態讚嘆不已。

第三章

群雄爭霸時代的藝術折光
——春秋戰國的陶瓷

西周末年（前770年），周平王把都城從豐鎬（今陝西長安縣灃河以東）東遷到洛邑（今河南洛陽），史稱東周。東周又分為春秋（前770至前476）、戰國（前475至前221)兩個時期。春秋戰國時期，是我國由奴隸制社會向封建制社會過渡的大變革時期。春秋五霸，戰國七雄，各自割據一方，相互爭戰，逐鹿中原。各國為了爭霸自強，都採取了一些富國強兵的變法改革措施，促進了社會經濟的發展。陶瓷生產也隨著時代的變革而進入一個新的發展時期。隨著工商業的發達，城邑規模的擴大和商品交換的發展，陶瓷生產更加集中，更趨專業化和商品化，並開始出現了私營的製陶作坊。

春秋戰國時期，由於社會變革，代表不同利益集團的學派蜂起，諸子爭鳴，思想空前活躍。這種紛紜立異的時代思潮，因各國經濟發展的不平衡和文化傳統的不同，在陶瓷製作上也有所反映。其突出表現是各國陶瓷製品百花齊放,地域特色十分明顯。例如戰國早中期隨葬陶器的形制和組合，各國都有較大的差異。三晉兩周地區流行鼎、豆、壺組合，楚國則盛行鼎、簠、壺和鼎、敦、壺組合，秦國又常以實用陶器和仿銅製器隨葬。器物的形狀各國也各不相同，如秦國的

舞隊俑 戰國／高5公分。山西長治出土。形體較小，製作樸拙，但各具姿態。身上均施彩繪。

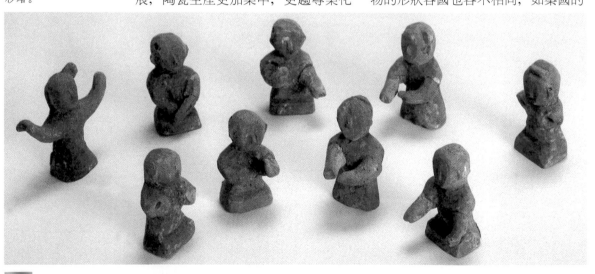

壺多平底，很少有圈足；韓國的壺，頸很長，底和圈足很小，比例欠協調；楚國的壺，器形修長，圈足很高；燕國的壺，圜底矮圈足，蓋鈕高高突起；趙國的壺，蓋沿常飾外翻的蓮花瓣；齊國的壺，鼓腹或橢圓腹，有的肩部還裝有活動的環耳。如此等等。其他如鼎、豆、敦、罐等器物也都因國而異，各有特色。

春秋戰國的陶器仍以灰陶爲主，多爲輪製。春秋時期的陶器以平底器和袋狀三足器爲最多見，亦有少量圈足器。日用陶器的品種明顯減少，常見器皿不過鬲、釜、盂、盆、豆、甕、罐等數種。紋飾也趨簡單，基本爲素面或繩紋。戰國中期，由於喪葬制度發生變化，陶禮器逐漸取代銅禮器隨葬，因而仿銅禮器的陶製明器如鼎、豆、壺、簋、簠、甗等成套成批地生產，陶器的紋飾也變得講究起來，出現了暗花、磨光、線刻、朱繪等多種手法，把製陶工藝推進到一個新的階段。

春秋戰國之交，隨著奴隸制的瓦解，用活人殉葬的殘忍制度也逐漸廢止，開始出現了代替人殉的陶俑以及各種隨葬的什物陶模和動物陶塑等，

這是社會變革的反映。山東臨淄春秋晚期的墓葬中，已見人殉與陶俑共存的現象，說明當時還處於用陶俑隨葬的初始階段。一般來說，春秋晚期的陶俑還較原始，火候很低，製作粗率，形體也很小，有的高僅5公分，最大者也不過15公分。用墨勾畫眉目，身上施彩繪，多爲侍衛俑和奴婢伎樂俑。戰國時期，人殉基本消失，俑的使用越來越多，形象也較豐富多樣，除侍衛俑和奴婢伎樂俑外，還出現了武士俑，這是當時各國經常攻戰殺伐的反映。此外還出現了各類隨葬的動物陶塑（習稱動物俑，這是俑的稱謂泛化）以及面目猙獰的鎮墓獸。俑的質地也日趨多樣化，並存在南北差異，陶俑多見於北方（還有銅及其他金屬俑），南方楚國則流行木質俑。

春秋戰國時期，東北、西北等邊遠地區的陶器仍繼續發展，並保持鮮明的地方特點。西南巴蜀少數民族地區的陶器，雖有仿照中原商周時期青銅器的造型，但更多地仍在形制和紋飾上具有強烈的民族特色。甘肅、青海和新疆地區，則仍保留著一定數量的彩陶。

印紋硬陶的鼎盛期

春秋戰國時期，南方浙江、江蘇、江西、福建、廣東、廣西一帶，仍普遍流行印紋硬陶，其中江蘇、浙江、江西尤爲盛行，其生產中心仍在江南地區，北方中原地區依然很少發現印紋硬陶。

春秋時期的印紋硬陶，上承西周而繼續發展，器形與西周基本相同，

胎質以紫褐色和褐色爲主，紋飾以回紋、方格紋、雲雷紋、曲折紋爲多見。至戰國時期，印紋硬陶生產的規模更爲擴大，產量激增，品質也進一步提高。由於使用龍窯，提高了燒成溫度，胎體燒結程度良好，有的器表還

印紋硬陶罐　春秋／高 20 公分。浙江長興出土。

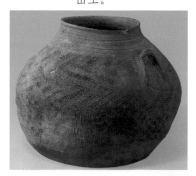

印紋硬陶鉢　戰國／高 6.1 公分，口徑 16.8 公分。大口，寬肩，淺腹平底。外壁拍印細麻布紋，肩部有 S 形堆紋。此類器物在浙江出土很多。

印紋硬陶罐　戰國／高 11.6 公分，口徑 8 公分。上海金山出土。斂口，鼓腹，平底微內凹，附三個乳釘足。腹部一側安曲形寬帶把手，把手上端和肩部另一側各飾有獸面堆紋。器身滿飾方格紋。

帶有一層薄薄的自然釉光。商周時印紋硬陶和原始瓷器都用泥條盤築法成形，紋飾也有不少相似，且多爲貯盛器，是兩種關係非常密切的姊妹產品。春秋戰國時期，印紋硬陶仍以泥條盤築法成形，仍作貯盛器，而原始瓷器已改用輪製成形，且多作飲食器，二者的用途有了顯著分化。

戰國時期印紋硬陶的紋飾以米字紋、小方格紋、編織紋和麻布紋爲主，並注

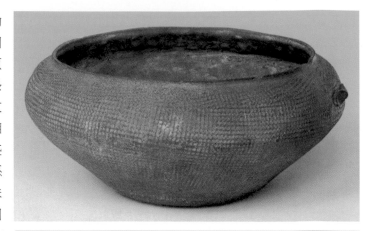

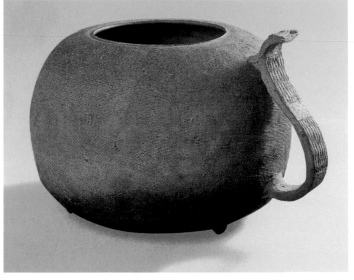

意紋飾與器形及大小相協調，在面的布局上展示出點與線的律動，寓變化於均衡統一之中，具有一種單純樸素的美感。例如甕、罈和大型罐等高大容器，因腹部塊面大，往往拍印米字紋、粗麻布紋、方格紋、米篩紋等較粗獷的花紋，顯得大氣而渾然一體。

小件器物如盉、鉢和各式小罐等，則拍印細麻布紋一類細密工緻的紋樣，在肩部還常常貼飾旋渦紋或 S 形堆紋，顯得輕盈工巧。戰國時期的印紋硬陶，已發展到鼎盛階段，在造型和裝飾技巧上比春秋時有很大提高，代表了這一陶藝品種的歷史最高水平。

加彩陶器的盛行

加彩陶又稱 "彩繪陶"，從總的類別上也可歸於 "彩陶"，但它是在已燒成的陶器上再加以彩繪，不同於在成形的陶坯上用彩料繪畫然後燒成的彩

陶。加彩陶容易脫彩，彩陶的色彩則不易脫落。

加彩陶在新石器時代晚期長江流域的屈家嶺、馬家濱、崧澤、良渚文

化，以及黃河流域的陝西、河南、山東龍山文化等遺址中都有發現，以屈家嶺和良渚文化的朱繪黑陶較爲突出。戰國時期開始盛行的加彩陶，其面貌風采迥異於史前文化的加彩陶，二者並沒有傳承的淵源關係。

戰國時期漆器工藝發達，已成爲獨立的手工業生產部門，其製品工藝精湛，彩繪絢麗，藝術水平很高。這時青銅器的製作也出現了不少新工藝，如錯金銀、鑲嵌、線刻等，顯得更爲精緻。這些都給製陶業以重要影響，提供了取資借鑒的可能。加以當時由於喪葬制度發生變化，以陶器代替青銅器和漆器隨葬逐漸風行，爲了追求肖似漆器和青銅器的工藝效果，陶明器上加彩和暗花等裝飾手法也隨之興盛起來，加彩陶器於是應運而生。

戰國的加彩陶器一般均爲灰陶質，都用於隨葬，主要爲禮器，如鼎、簋、尊、壺及少數陶俑等。其彩繪可分單色朱繪和雙色或多色粉繪兩種，都施於已燒成的加暗花的陶器和磨光陶器之上。朱繪爲單色朱紅，鮮艷奪目。粉繪通常用紅、黃、白或紅、黑、白等多種顏色配合繪成，多數用三色，也有用紅、黃雙色的。一般以白色作底色，然後施以紅、黃彩繪，亦有用黃色作底色，再施紅、白彩繪的。常見紋飾有旋渦紋、三角紋、矩形紋、雲雷紋、柿蒂紋、龍鳳紋、蟠螭紋等。有的陶明器上還運用線刻，細緻地刻畫出狩獵、走獸和魚鳥等精美的圖案，再施以彩繪。彩繪陶的紋飾，均按不同器形和不同部位有選擇地加以運用，使之和諧相稱，各得其宜，顯得雍容華美，綽有禮器的風範。

戰國以後，加彩陶器依然流行，秦漢時期有一定的發展，魏晉南北朝至隋唐，尚延一脈，餘韻猶存，至宋代以後，趨於消亡。

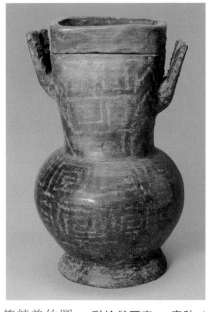

彩繪雙耳壺　春秋／高32公分。陝西鳳翔出土。遍身飾彩繪雲雷紋。製作較粗糙，爲墓葬明器。

建築用陶的成就

春秋戰國時期，列國爭雄稱霸，各自修建城池，大興土木，促使建築用陶迅速發展，取得了重要成就。

春秋時期的建築用陶沿襲西周，仍以板瓦和筒瓦爲多見，但形制較西周有了較大改進，出現了瓦榫頭，使相接處更爲吻合，且使瓦頂顯得平整。春秋時的瓦一般比西周的瓦略小而變薄，相應地減輕了房頂的壓力，也是一大改進。春秋時期出土的磚數量不多，晚期有少量長方形和方形的薄磚發現。

戰國時期，建築陶器的技術水平進一步提高，建築中所用的各類磚瓦，已大體齊備。磚雖發明於西周時期，至戰國則數量大增，品種、規格也更豐富多彩。當時的磚，主要用於鋪地和砌牆面，還不作築牆之用。鋪地磚有小型的方形或長方形薄磚，表面模印花紋，也有素面的，均模製而成。另有大型空心磚，長達一公尺多，穩重厚實，平整美觀，常用於鋪築臺

階或在墓葬中構建椁室。這種空心磚具有承受較大壓力的力學結構，設計巧妙，是一項重要的創造。此外還有凹槽磚和斷面作"几"字形的花磚，可用以貼飾壁面，顯得平整而牢固。精緻的欄板磚，這時也已出現。

戰國的製瓦業十分發達，瓦的品種很多，形制也更爲合理。瓦表一般都有紋飾，以繩紋最多見。瓦當的紋飾十分豐富，以動物和植物紋樣爲主，也有雲紋、水波紋、"山"字紋和幾何圖案等。

早在商周時已出現的陶水管，至戰國時設備更趨完善，使用也更加廣泛。有的用於輸水，以供給居民飲用；有的用於排除廢水和污水，以保證環境的衛生。

陶井圈的創製也是戰國建築用陶的一大成就。它使一些土質不佳和流沙地區也可以打井，對解決飲用水和灌溉用水的困難，起了重要的作用。

原始瓷的發展

原始青瓷罐　春秋／高27.8公分。浙江長興出土。斂口，鼓腹，器形飽滿，飾直條曲折紋，間以圓圈紋，規整而有變化。肩有小橫繫。釉色青黃。

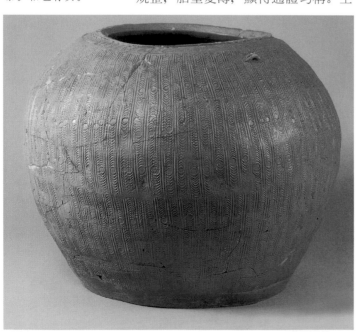

春秋時期的原始瓷器生產，比西周時進一步發展，數量增多，品質又有提高。這一時期原始瓷的主要產地仍在江南地區。特別是春秋晚期，江浙一帶的原始瓷器，在製作工藝上進步十分顯著。對原料的加工更加精細，絕大多數器物用輪製成形，器形規整，胎壁變薄，顯得通體勻稱。主要器形有罐、瓿、盂、碗、豆、甗、鼎等，大都仿青銅器式樣，流行大方格紋、編織紋和各種刻畫紋飾。從春秋晚期到戰國初期，江南地區燒製和使用的原始瓷器數量，約占同期陶瓷總數的一半左右，達到了原始瓷器發展的鼎盛時期。這種情況可能與江南地區盛產瓷土有關。而在黃河中下游的中原地區，春秋時期的原始瓷就很少發現，至戰國時期就幾乎絕跡了。

戰國時期，江南地區原始瓷的生產更趨繁盛，江蘇、浙江、江西一帶尤爲發達。這一時期的原始瓷器，瓷土經過粉碎和淘洗，燒成情況良好，胎質堅硬，細膩緻密。經分析，有的胎料的化學成分已與成熟期瓷器的成分相同。器物多用陶車拉坯成形，碗、盤、鉢、盂等器物的內底心有一圈圈細密的螺旋紋，外底有一道道切割的線痕，時代特徵明顯。釉色多呈青色，或青中泛黃，釉層有的厚薄均勻，有的呈芝麻點狀，説明燒成氣氛的控制還不理想。值得一提的是，在浙江德

清的窯址中，發現了戰國時期的黑釉瓷器，這是最早露臉的黑瓷。同時還發現碗、鉢類器物，以瓷土粉作爲間隔而疊置入窯燒製，有效地利用窯內空間，增加裝窯量，提高了產量。這也是裝燒技術方面的一個進步。

由於這一時期的原始瓷器胎質細膩，並施有光潔的青釉，便於嘴唇接觸和洗滌，所以出現了大量日用飲食器皿，如碗、盤、盅、盂、鉢、碟等，飲食所需用具已相當齊備。這是原始瓷器在自身發展過程中，根據客觀需要，從仿製青銅禮器而轉向日用器皿的一個重大變化。當然這時模仿青銅禮器的鼎、鐘、盂、敦和錞于等仍然繼續生產，這類原始青瓷的禮器大都是隨葬的明器。因戰國時期禮崩樂壞，各種禮制上的僭越現象十分普遍。原來西周時只有王公貴族才能使用的禮器，這時被一些低級的官吏或平民用來隨葬，但他們難以製作成本高昂的青銅禮器，於是退而求其次，就用原始青瓷或印紋硬陶來仿製了。江蘇、浙江、江西等地戰國初期和中期的墓葬中，都發現大量隨葬的印紋硬陶和原始瓷器，這也是一個具有時代特徵的現象。

戰國時期燒製原始青瓷和印紋硬陶的窯址，南方各地都有發現，而以浙江蕭山的進化和紹興的富盛兩地窯址最集中，規模最大。這兩地都是半山區，林木茂盛，水源充足，瓷土資源豐富，而且距越國都城較近，所以成爲當時越國陶瓷生產的重要基地。這兩地共發現窯址20多處，每個窯址的範圍都比較大，例如富盛長竹園窯址，面積達8000平方公尺，發現集中

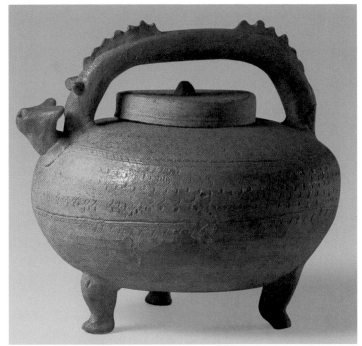

原始瓷龍梁壺　戰國／高18公分。浙江紹興出土。扁圓腹，有蓋及獸首流，下有三個矮蹄足，上安龍形提梁，形制仿青銅器。春秋戰國時流行於江、浙等南方地區。

分布的多座窯爐，都屬龍窯，裝燒量大，產量高。值得注意的是，蕭山進化和紹興富盛的窯場，都是印紋硬陶和原始青瓷同窯合燒。這兩種產品，所用的原料粗細有別，成形方法也不一樣，燒成溫度又略有高低，因而窯場的生產是比較複雜的。如果掌握不好，燒成溫度要求較高的原始青瓷往往胎體沒有完全燒結，玻化程度較差；而燒成溫度要求較低的印紋硬陶或因溫度過高，造成"過燒"，而使器身下塌或口底黏連。這種情況說明，原始瓷的創製，自商代至戰國雖已經歷1000多年，品質也有了明顯的提高，但尚未完全與印紋硬陶分離，還沒有擺脫一定的原始性而產生更大的飛躍。

然而從戰國時期遺存的一些精美的原始瓷器來看，無論是日用飲食器，還是仿青銅禮器，都器形規整，釉色勻淨，技術精湛，已接近成熟的瓷

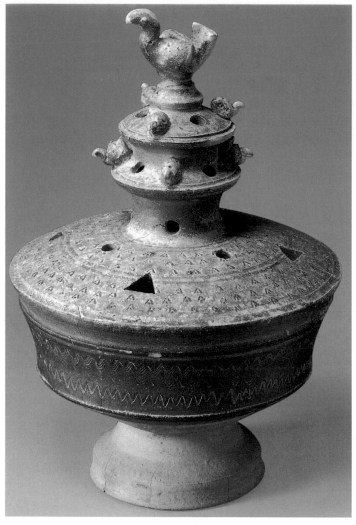

原始青瓷香薰 戰國/
高24公分。1992年浙
江餘姚老虎山一號墩
出土。蓋與塔形鈕上
均有圓形和三角形鏤
孔，燃香時，香氣可從
鏤孔中裊裊上升。蓋
鈕上飾有鳥形，爲上
古太陽崇拜(傳說日中
有烏鳥)的遺存。

器。經化學分析，紹興富盛戰國時期
的原始青瓷，與上虞小仙壇東漢時期
已趨成熟的青瓷，兩者的化學組成幾
乎完全一樣，説明它們使用的原料相
同，燒成狀況也很相似。從戰國時期
已有的工藝水平出發，再提高一步，
成熟瓷器的出現應是水到渠成，指日
可待了。

然而戰國晚期正當原始瓷器發展
過程中即將實現飛躍的階段，公元前
355年，楚國興兵消滅了原始瓷生產
十分發達的越國。在這場兼併戰爭中，
越國的平民和工匠被大批殺戮，經濟
文化遭到嚴重的破壞，越國都城周圍
的陶瓷作坊也難以幸免。因而原先盛
行於越國的原始青瓷生產也一蹶不振，
紹興富盛和蕭山進化的20多處窯址
中，都沒有發現戰國晚期的遺物。南方
長江下游地區的戰國晚期墓葬中，也
很少發現如戰國初期和中期那樣用原
始青瓷隨葬的現象。有人因此論斷江
浙地區的原始青瓷生產因兼併戰爭的
破壞而中斷。這種論斷無疑是有其根
據的，但是不太全面。近年考古工作者
在浙江餘姚老虎山一號墩和上虞蒿壩
牛山戰國晚期木椁墓中，發現了鼎、
壺、瓿、香薰、提梁盉、洗等一批精美
的原始青瓷，多爲仿青銅禮器，製作精
良，造型優美，説明楚滅越後，浙江地
區的原始青瓷生產並未完全中斷。而
值得注意的是老虎山一號墩內還發現
了楚越兩種文化各自獨立存在和兩者
共存的墓例。可見兼併者與被兼併者
之間，在物質文化方面並非一概對立
排斥，而也有彼此共存相容的一面，這
也是文化在相互撞擊中得以發展豐富
的規律之一。當然，作爲原始瓷生產最
發達地區的越國，遭到戰爭的摧殘，瓷
業生產元氣大傷，其發展進程因而受
挫，這也是不待贅言的。

第四章

大一統的氣勢
——秦漢陶瓷

公元前221年，秦王朝的建立，結束了戰國群雄割據的局面，統一了全中國，並在政治、經濟、文化等方面推行了一系列鞏固中央集權的制度，企圖消除長期分裂割據而造成的地區差異和隔閡，以利政令暢通，國家統一。漢承秦制，大一統的封建王朝日益鞏固，聲威遠播，如日中天。秦漢一統天下的雄風，對各方面都有深刻的影響。陶瓷的生產發展，也改變了戰國時期形制各異、紛紜複雜的情況，地域色彩逐漸減弱，呈現出一種較爲一致性的趨勢。當然這是一個緩慢的演變過程，大體上説，秦至漢初，陶瓷的面貌變化尚不顯著，地方性仍較強烈。自漢武帝至西漢末年，陶瓷的面貌起了較大的變化，地方色彩明顯減弱，一致性增強。至東漢時期，由於地主莊園經濟的發展和農民依附性的增強，在陶瓷生產中也出現了一些新的特點，這在隨葬明器中反映得較爲顯著，例如各種陶製莊宅樓堡和成群奴婢陶俑的出現，則是這種變化的一個縮影。

秦漢時期的陶瓷生產十分發達，而且經營多樣，呈現出多種經濟成分的不同性質。其中有中央政府直接控制的陶業作坊，自秦至兩漢，分別歸屬不同的中央機構主管，這在性質上類似於後世瓷業的"官窯"；其次爲地方官府經營的陶業，這是爲地方的經濟生活服務的；至於私人經營的製陶作坊則更爲普遍，基本上屬於商品生產。

秦漢的陶器以泥質灰陶爲主，也有一些泥質紅陶、泥質黑陶和夾砂灰陶、夾砂紅陶等。主要器皿有罐、壺、鼎、豆、盒、盆、杯等。其中數量最多、最爲常見的是罐，其器形從早期到晚期有較明顯的變化：戰國至漢初，平口折沿，最大腹徑位於中部或偏上；西漢早期逐漸上升，下身加長，

彩繪繭形壺　西漢／高28公分。小口，短頸，器腹呈橫橢圓形，宛如蠶繭，故名。流行於秦和西漢早期。器口與器足因地域與時代的不同而有所變化。南方所見，有帶蓋且附四扁平足者，狀如伏獸。似亦酒尊之屬。

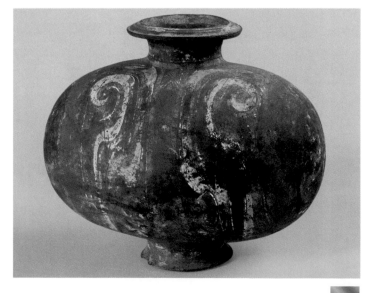

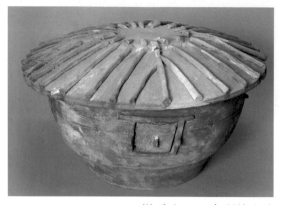

陶穀倉　秦／高22公分，口徑27.6公分。陝西臨潼秦始皇陵出土。倉身較矮，倉頂呈斜坡形，上堆貼瓦稜，形制簡樸。

下腹内斂；西漢末年，口沿變爲卷唇，下腹内收加劇；至東漢早期，器身變矮，器底加大；東漢晚期則變爲小口、束頸的大底罐，恰如早期罐被攔腰截斷一樣。壺也是常見器皿，一般爲小口、長頸、鼓腹、圈足。但中原一帶有一種繭形壺，狀如橫置的蠶繭，又如鴨蛋，亦名鴨蛋壺，爲秦國特有的器物，漢初仍然流行。

秦漢時期陶製明器的組合，反映了喪葬制度的變化。大體上戰國至漢初，是以鼎、敦、壺、罐等仿銅禮器的陶明器爲主；西漢早期開始流行以倉、竈、井、爐等爲主的陶明器的組合，這是由禮器轉向日常生活用器的一個重要變化，而陶倉的普遍隨葬，可看作這一變化的先聲。至東漢時期，則多有雞、狗、豬、羊等家禽家畜的陶塑或圈舍明器隨葬，此外田莊、住宅、望樓等建築明器也很常見，這些都反映了對人間現實生活的深深依戀，喪葬中的世俗化傾向十分明顯。

東漢時期江浙地區原始瓷的生產，雖因戰國晚期的戰爭破壞而一度受挫，但不久即得以復甦而繼續發展，並終於在東漢時實現了向成熟瓷器的飛躍。

驚人的陶塑藝術

武士跪射俑　秦／高120公分。陝西臨潼秦始皇兵馬俑二號坑出土。右膝著地，左腿屈蹲，雙手向右側作持弓弩狀，短褐披甲，神情堅定沉著。

秦漢時期陶塑藝術的重要成就，主要表現在陶俑的製作上。1974年陝西臨潼秦始皇兵馬俑的發現，震驚了世界，使人們一改往昔秦代雕塑幾近空白的錯誤認識，重現了中國雕塑史和陶藝史上光輝燦爛的一頁。這一發現，被譽爲"世界第八大奇蹟"。

秦陵三個兵馬俑坑，呈"品"字形排列，總面積達2萬多平方公尺，其中布列著各類軍人俑近8000個，陶馬600餘匹，駟馬戰車100多乘，以及大量實用兵器。兵馬俑的形體均與真人真馬大小相等，這樣的造型比例，在中國歷代的陶俑中是空前絕後的。軍人俑包括將軍、步兵、弩兵、騎兵等，因類型的不同，而服飾神態各異，或披鎧甲，或著戰袍，均精神飽滿，鬥志昂揚。其所組合布列的龐大軍陣，充分顯示了秦帝國"橫掃六合，一統天下"的強大軍威和無比氣勢。

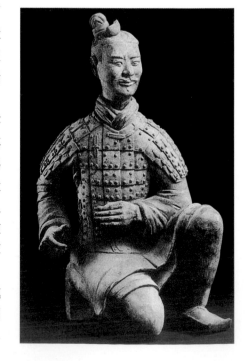

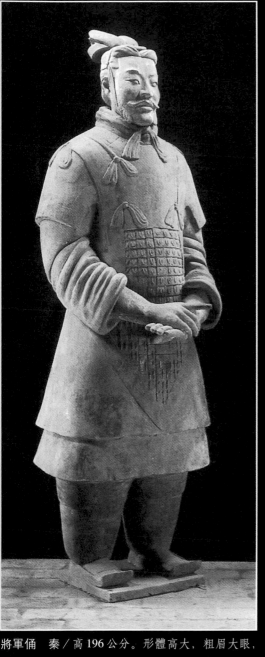

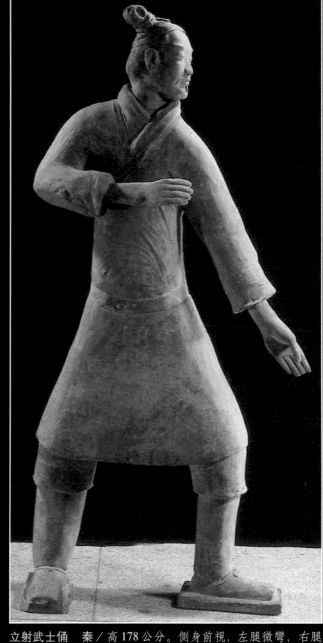

將軍俑　秦／高 196 公分。形體高大，粗眉大眼，
炯炯有神。雙手相疊，一指外伸，大有謀略在胸，
指揮若定之感。

立射武士俑　秦／高 178 公分。側身前視，左腿微彎，右腿
後繃，雙手作拉弓待射之勢。

陶馬 秦／高150公分，長200公分。秦始皇兵馬俑一號坑出土。形體與真馬一般大小，以四匹爲一組，駕一輛戰車。昂首並立，張口嘶鳴，駿健雄姿，栩栩如生。

秦兵馬俑在藝術表現上，無論是人物或戰馬，都運用嚴格的寫實手法，對人物面部特徵的刻畫尤爲重視，或嚴肅剛毅，或從容開朗，不一而足；對不同身分、年齡甚至地域特徵的刻畫也較成功。對戰馬的刻畫，則突出其驃悍駿健的特點。由於兵馬俑是龐大軍陣的組成部分，不同於獨立存在的個體陶塑，它重在表現整體的強大氣勢，講究整齊劃一，個性服從於統一的整體，因而造型上某種類型化和公式化也不難理解。這種強調體格的巨大、數量的衆多、氣勢的磅礴的藝術造型和布局，使人產生一種強烈的崇高美感。"秦王掃六合，虎視何雄哉"，它既是秦帝國一統天下的強大聲威的形象反映，也體現了秦人崇尚高大雄闊之美的一代審美風範。聯繫到秦始皇的阿房宮遺址，也許可以使我們更強烈地感到這一點。這座地上的宮殿和地下的兵馬俑一樣，都堪稱偉大的傑作。唐代杜牧的《阿房宮賦》説："六王畢，四海一。蜀山兀，阿房出。覆壓三百餘里，隔離天日。"

彩繪武士俑　西漢／高 62 公分。陝西咸陽漢景帝陽陵南區從葬坑出土。兩臂爲木質，已腐朽，衣飾也朽壞不存。

彩繪女俑　西漢／高 53 公分。漢景帝陽陵南區從葬坑出土。木質雙臂及絲織衣飾已朽壞。女性特徵明顯。

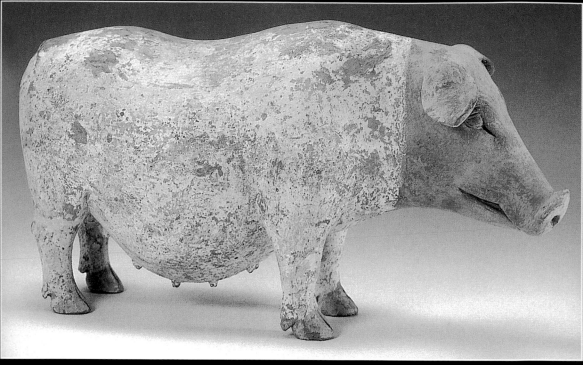

彩繪陶母豬　西漢／高 23.5 公分，長 41 公分。陝西咸陽漢景帝陽陵南區從葬坑出土。

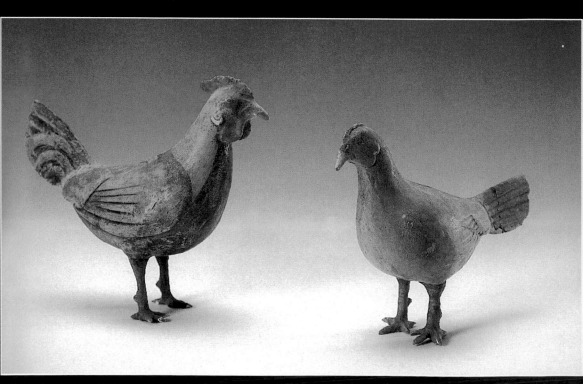

彩繪陶雞　西漢／雄雞高 15 公分，雌雞高 11 公分。咸陽漢景帝陽陵南區從葬坑出土。

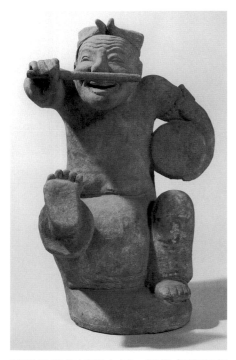

物的施彩方法盛行於秦漢時期，漢以後較少見。這些珍貴的施彩秦俑，現已運用先進的科技手段成功地加以保護。

漢承秦制，秦代以大批兵馬俑隨葬的傳統，在漢代墓葬中也得以繼承。1990年陝西咸陽漢景帝陽陵發現24個從葬坑，僅從8個從葬坑中即出土了數以千計的彩繪裸體俑（估計總數可達萬件以上），包括武士俑和男女侍從俑等。俑的高度爲真人的三分之一，比例適度，神態各異。與秦俑不同的是將人體裸塑，男女性別特徵明顯，上肢木製，體外穿衣，增加了人體的真實感和服飾，只是出土時衣飾朽壞不存，故呈裸體了。這種裸體的陶俑，近年在西安茂陵、杜陵等西漢帝王陵墓從葬坑中都有所發現。而地當漢長安西市的西安六村堡西漢官營窯址的發現，則解決了這批陶俑的來源問題。在這個西漢窯址中，出土了大量裸體陶俑，大小形制與陽陵出土者無異，可見這是一處專門爲帝王製作明器的"官窯"。

漢代侯王和重要將領的墓葬中，也有大量兵馬俑出土，如20世紀60年代陝西咸陽楊家灣漢初名將周勃、周亞夫父子墓的11個陪葬坑中，即出土了近3000個兵馬俑，步兵俑和

這雖是藝術誇張之詞，但仍有其現實根據。今天雖已看不見它巍峨的身影，但其殘存的夯土臺，仍令人驚嘆，它東西長1200公尺，南北寬450公尺，推算其建築面積，應爲今北京故宮的3.6倍，其氣魄之雄大不難想見。

秦陵兵馬俑在具體製作上，採用模、塑結合的方法，先分件製作，再套合黏接，並運用塑、捏、堆、貼、刻、畫等多種技法製作而成。陶塑外表均施彩繪，出土時大都蕩然無存。最近於二號坑出土了六件彩繪的跪射俑，其顏色保存完好，有紅、綠、藍、黃、紫、白、赭等，每一種顏色又有濃淡深淺的色階變化。其中使用較多的紫色，其化學成分爲矽酸銅鋇，自然界中尚未發現，20世紀80年代科學家在合成超導材料時，才偶然得到這種副產品，不知當時是如何合成的，令人驚嘆。秦俑的施彩方法是先塗一層生漆作底，再在底上繪彩。這種陶質器

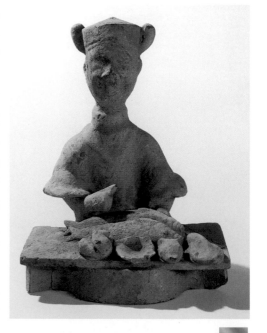

綠釉陶望樓　東漢／高130公分。河南靈寶出土。樓共三層，每層均有人物俑，或吹奏，或執弩，正脊中央立一朱雀。樓座爲水池，內有魚鱉等，池邊錯置吹奏、迎賓和執弩俑。

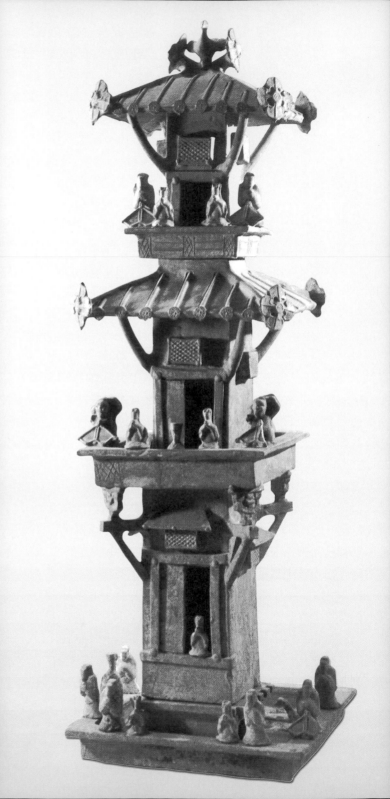

騎兵俑分別集中排列，自成方陣。俑的形體較小，大者不過68公分，小的則不足50公分，均施彩繪，體態威武生動。1984年江蘇徐州獅子山西漢楚王墓的4個兵馬俑坑中，出土了3000餘件兵馬俑和駟馬戰車，估計原藏兵馬俑總數約4000個，作四路縱隊排列，面朝西方。多數爲步兵俑，高度在25至52公分之間，分立姿和坐姿兩種，甲冑裝飾頗具楚地的地方特色。

漢代盛行厚葬，陶俑的品種比秦代大大增多，除兵馬俑外，還有侍從俑、勞作俑、歌舞伎樂俑等，此外還有家畜、家禽等動物陶塑和倉、竈、井、磨、樓閣、田園等模型明器。西漢的陶俑較之秦俑，形體大大縮小，氣勢亦遠遠不如，但製作較精巧，面部表情較自然生動，姿態也更爲豐富。東漢的陶俑則更貼近社會現實，具有濃厚的生活氣息。例如四川成都和郫縣出土的擊鼓說唱俑，表情幽默風趣，姿態活潑生動，藝術感染力很强。東漢的一些動物陶塑，以常見的家畜家禽爲主，而能抓住最具特徵性的瞬間加以表現，因而形神逼肖，妙趣橫生。

鉛釉陶的創製

鉛釉陶是以氧化鉛爲助熔劑，以銅或鐵爲著色劑，在700至900℃左右的氧化氣氛中燒成的低溫釉陶。以銅爲著色劑，釉呈翠綠色；以鐵爲著色劑，釉呈黃褐色或棕紅色。漢代鉛釉陶以綠釉爲主，均爲隨葬明器，未見有日用器具。這可能與低溫燒成，不够堅固，不宜實用有關。但其釉色清澈透明，釉面平整光滑，裝飾效果甚佳。

鉛釉陶最早出現於西漢中期陝西一帶的墓葬中，西漢後期，發展迅速，流行地域也逐漸擴大，至東漢時期，則南北各地已廣泛流行，但最發達的仍是北方中原地區。常見器物有鼎、盒、樽、壺、鐘、豆、倉、竈、燈等明器。還有樓閣、田宅、作坊、家畜圈舍等各種模型明器。墓葬中出土的鉛釉陶中，有一類表層有銀色金屬光澤，俗稱"銀釉"，其實並非施釉如此。這類"銀釉"陶明器，大都出自較爲潮濕的墓葬中，它是鉛綠釉因受潮後產生化學作用而形成的，都產生於綠

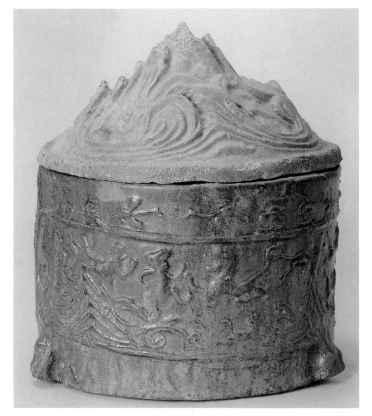

綠釉博山蓋奩　漢／高24.7公分，口徑22公分。山西新絳出土。蓋上隆起塑海上三山，奩身飾印珍禽奇獸。奩是古代婦女放置梳妝物件的器具。綠釉陶奩係仿漆奩造型，爲隨葬明器。以博山爲飾，在漢代較流行。

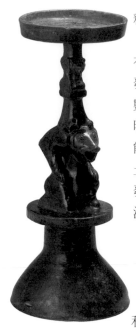

綠釉陶熊燈 漢／高 46.5公分。由燈盞、燈柱、承座三部分組成。燈柱堆塑子母熊形，造型生動。以熊爲燈飾，取其有力，能擎舉。

釉表面，而不見於黃褐釉或棕紅釉上。

對於鉛釉陶的起源問題，學術界有不同意見。有人認爲它是古埃及的發明，在漢代從西域傳入中國。但多數學者認爲我國的鉛釉技術是獨立發明的。因爲早在殷商時期，對鉛的性能已有一定的認識，商代墓葬中也出土過鉛製的器物。至遲在戰國時期已發明了鉛鋇玻璃，它與古埃及和地中海沿岸地區的鈉鈣玻璃不同，而以含

有多量鋇爲自己的顯著特點。因而我國勞動人民完全可能在長期實踐的基礎上，獨立地創造出鉛釉技術，對此相信將會得到更多考古發現的證明。

漢代鉛釉陶的創製成功，是對我國陶藝史的一個重要貢獻。它開創了光彩照人的釉陶新品種，開絢麗多姿的唐三彩之先河，也爲後來各種釉上彩的發展奠定了基礎，同時還催生了建築上輝煌燦爛的琉璃藝術。

秦磚漢瓦

秦漢時期，由於統治者大興宮殿和陵寢的營建，以及修築城垣和苑囿，豪門地主也紛紛營造私宅與堡塢，這就促使建築用陶的空前發展，無論生產規模、數量、品質和品種，都超過以往任何一個時代。磚瓦是建築的基本材料，人們常以“秦磚漢瓦”來讚美秦漢時期建築用陶所達到的高度水平。

秦漢時期，磚的品種有了新的增加，出現了五稜磚、曲尺形磚、楔子形磚及子母磚等，形制比較特殊。除一般建築用磚外，最富特色的是畫像空心磚，它主要用於宮殿、宮署和墓室建築，中原地區發現最多。在秦代都城咸陽宮殿建築遺址，以及陝西臨

潼、鳳翔等地，都發現了不少畫像磚，磚面上拍印米格紋、太陽紋、小方格紋等圖案以及遊獵和宴客等畫面。西漢時期，畫像磚的製作更爲普遍，題材廣泛，內容豐富，諸如闕門建築、各種人物、車馬、樂舞、宴飲、狩獵、雜技、馴獸、鬥雞、擊刺、神話故事等等，都反映在畫像上，構圖簡練，形象生動，爲研究當時的社會面貌和繪畫藝術，提供了寶貴的實物資料。東漢時期，畫像磚的流行範圍有所擴大，在四川成都平原一帶東漢晚期大型墓葬中出土的畫像磚，題材十分廣泛，除西漢畫像磚表現的內容外，還特別著重農業生產和手工勞動的題材，

龍紋空心磚 秦／長 117公分，寬39公分，高16.3公分。陝西咸陽秦國宮殿遺址出土。正面陰刻回首捲尾龍形，人字形鱗甲，間弧線圓點紋。這種磚作宮殿臺階之用。

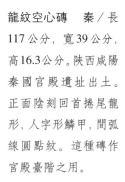

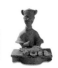

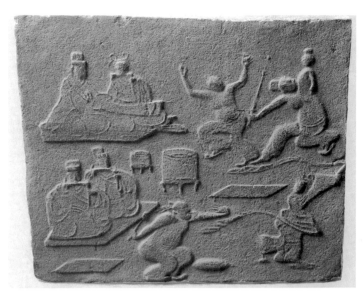

如表現播種、收割、舂米、釀造、製鹽、探礦、採桑等各種生產活動，以及市集、宴樂、遊戲、舞蹈、車騎出行、家庭生活等社會風俗畫面，生活氣息很濃。這些畫像磚都是砌嵌在墓壁上的裝飾品，原來均敷彩，出土時大都已脫落。這類富有現實生活氣息的畫像磚，作爲墓壁裝飾，與日益世俗化的陶明器一樣，反映了東漢以來喪葬觀念的某種變化，它所重視的與其說是死後靈魂的超升，還不如說企望在陰間繼續享有人世的各種生活樂趣。這種對生的依戀，在當時的詩歌中也有明顯的表露：“驅車上東門，遙望郭北墓。白楊何蕭蕭，松柏夾廣路。下有陳死人，杳杳即長暮。潛寐黃泉下，千載永不寤。浩浩陰陽移，年命如朝露。人生忽如寄，壽無金石固。萬歲更相送，聖賢莫能度。服食求神仙，多爲藥所誤。不如飲美酒，被服紈與素。”（《古詩十九首》之十二）詩中所表露的人生苦短，不如及時行樂的思想，也隨死者帶進了墳墓。

除了畫像磚，還有文字磚，也頗

有特色。磚上的文字可分模印和刻寫兩種，書體有小篆、繆篆、漢隸以及自由刻寫的簡牘體等。它是研究秦漢書體變化的重要資料。

秦漢時期的瓦當，具有強烈的時代色彩和鮮明的藝術特點，代表了歷代瓦當藝術的最高成就。秦代瓦當以圓形爲主，少數爲半圓形。紋飾有圖像和圖案兩大類，圖像類以鹿、豹、魚、鳥等動物紋爲主，圖案類主要爲變幻無窮的各式雲紋。陝西臨潼秦始皇陵園出土的變形夔龍紋瓦當，縱47.5公分，橫61公分，爲目前發現最大的瓦當，堪稱“瓦當之王”。這種特大的形制和無與倫比的氣派，也正與秦帝國不可一世的聲威相配。

漢代的瓦當多爲圓形，紋飾圖案以各式雲紋爲主，組合富於變化，如行雲流水，具有一種動態的韻律美。漢代的圖像瓦當以青龍、白虎、朱雀、

樂伎畫像磚　東漢／高38.2公分，長44公分。四川大邑縣出土。磚面右上方，一男子赤膊下蹲，左肘作跳瓶，右手持劍。另一赤膊男子雙手作跳丸。右下方一少女跳長巾舞。一赤膊男子右手握槌，左手高揚，爲樂伎中的導引。左下方有兩個吹排簫的樂人。左上方爲觀賞者。畫面布局勻稱而不板滯。

玄武瓦當　漢／徑19公分。玄武爲龜蛇合體，與青龍、白虎、朱雀合稱“四神”，分別象徵東、南、西、北四方之神。玄武爲北方之神，瓦當亦置於朝北方位。

秦始皇陵大瓦當 秦／高47.5公分，徑61公分。當面飾變形夔龍紋，形制巨大，氣魄宏偉。

玄武"四靈"像最出色，反映了當時流行的讖緯學説的影響，成爲圖像瓦當的代表之作。此外還有玉兔、蟾蜍、飛鴻、翼虎、狡狳、鹿、馬、雙魚等圖像。漢代瓦當的紋飾較之秦代，具有更濃厚的浪漫主義色彩和更爲成熟的抽象化特色。盛行於兩漢的文字瓦當，最具時代特色，在此前及以後可謂絶無僅有，獨領風騷。漢代的文字瓦當內容十分豐富：有吉祥頌禱之語，如"長樂未央""千秋萬歲""延年益壽""與天無極""長生無極""千秋利君""君宜侯王""君宜高官""宜官大吉""億萬長富""富貴萬歲"等等；有宮苑、陵墓、倉庾、私宅等紀

名文字，如"蘄年宮當""蘭池宮當""上林""右空""都司空瓦""長陵西神""巨楊冢當""京師庾當""百萬巨倉""馬氏殿多""吳尹舍當"等等；有紀年、紀事文字，如"永和六年大泉五十""漢併天下""單于和親""樂哉破胡"等等；其他還有表示懷念的"長毋相忘"和詛咒語"盜瓦者死"等等。這些瓦當文字，不僅具有豐富的史料價值，而且可以從中窺見漢代人的價值觀念和精神世界，例如他們毫不忌諱對於功名利祿的追求，敢於直言"君宜侯王""君宜高官"之類的祝頌語，顯得十分爽直豁達；而一句"長毋相忘"，又是何等深情繾綣，銘心刻骨；至於"盜瓦者死"，與其説是詛咒，毋寧説表現了漢代人那種天真得可愛的幽默感。

文字瓦當多爲篆書，在圓形的當面上，依圓就勢，互爲闘就，布局巧妙，靈活多變，在有限的空間中淋漓盡致地展現了文字的線條章法和形體結構之美。

總之，秦漢瓦當以其所體現的強烈的時代精神和獨特的藝術魅力，已超越了建築材料的物質屬性，而獲得了獨立而永恒的藝術生命。

走向成熟的原始瓷

秦代因立國不久，原始瓷器發現很少。陝西臨潼秦代房基中發現的幾件原始瓷蓋罐，胎質堅緻，造型規整，器身滿釉，釉色青中帶褐黃，但不夠均勻。與之一同出土的灰陶蓋，上刻"麗山飤（飼）官"字樣，則蓋罐亦應爲秦代館舍用品。這是有明確時代可考的器物，藉此可以窺見秦代原始瓷面貌的一斑。

西漢的原始瓷與戰國的原始瓷相比，存在一些差異，顯示出原始瓷發展中的階段性。西漢原始瓷胎料中氧化鋁和氧化鐵的含量較戰國時高。氧化鋁含量的增加，使坯胎能在較高的

溫度中燒成，提高成品的機械强度和減少變形。但如燒成溫度不足，則不能完全燒結，易使胎骨疏鬆。氧化鐵含量較高，在還原氣氛中燒成時，胎呈淡灰或灰色，在氧化氣氛中燒成時，胎呈磚紅色或土黄色，氧化鐵含量越高，則胎色越深。西漢的原始瓷大都胎色較深，其中部分燒成溫度較高的産品，胎骨緻密，叩之發聲清越；多數産品則胎骨粗鬆，氣孔率和吸水率較高，不如戰國時的細膩、緻密，呈現出某種"退化"現象。這是胎料成分有所改變後，在原料的加工和燒成溫度的控制上還不能相應地改進和提高，因而在發展過程中出現了一些曲折。

西漢原始瓷的釉層普遍比戰國時厚，因而增加了釉面的光潔度和晶瑩感。但釉色較深，呈青綠色或黄褐色，説明釉料中氧化鐵的含量比戰國時高。施釉部位和方法也與戰國時不同，由戰國時的通體施釉，變爲口、肩和内底等處的局部上釉，施釉方法也由浸釉變爲刷釉。

在器物成形上，戰國時以拉坯成器、線割器底，西漢時則普遍採用底、身分製，然後黏接成器的方法。

上述這些差異，説明西漢的原始瓷與戰國的原始瓷，是原始瓷發展過程中兩個不同時期的産物，這種差異並不意味著前後繼承關係的中斷，而是原始瓷自身發展過程中必然産生的歷史現象，有其時代條件和客觀需要變化的内在根據。"若無新變，不能代雄"，沒有變異就沒有發展，前進過程中出現的某些不足，是可以透過實踐加以克服的。

西漢初期的原始青瓷，主要器形

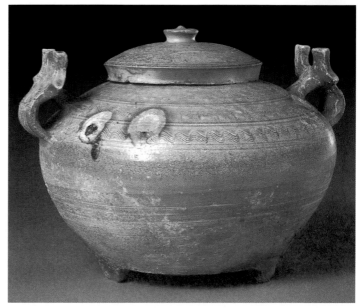

原始瓷瓿 西漢／高32公分。江蘇徐州出土。廣口，斜肩，有雙立耳，耳面翹起，高於器口。扁圓腹，底有三矮足。肩部飾水波紋。造型古拙，爲盛貯器。施釉至肩，下腹至足均無釉。爲西漢早期製品。中期肩部漸鼓，雙耳頂端逐步減低，與器口平齊，底下三足消失。晚期體形增大，斂口，寬平唇，圓球腹，雙耳低於器口，形如大罐。演變特徵較明顯。

有鼎、盒、壺、敦、鐘、罐、瓿等，大都仿照青銅禮器，造型端莊大方，製作比較精細。至西漢中期，器形有所變化，如鼎變成似鼎非鼎，盒也似盒非盒，而敦已消失不見。同時施釉部位逐漸縮小，以至完全無釉，製作也不如漢初的精緻講究。凡此均預示著這類仿銅禮器即將被新的品種所取代。果然，到了西漢晚期，鼎、盒之類仿銅禮器製品亦趨消失，而壺、罐、盉、洗、瓿等日常生活用器急劇增多，還出現了牛、馬、豬、房屋等明器。

在裝飾方面，西漢初期的原始瓷比較簡樸，多見簡單的弦紋或水波紋，很少繁複的紋飾。西漢中、晚期，裝飾漸趨繁複，黏貼的凸弦紋，代替了簡單的刻畫弦紋，其他紋樣還有水波、卷草、雲氣、人字紋等。壺、罐等器物的雲氣紋之間還配飾神獸、飛鳥等，畫面生動，可與同時期的銅器和漆器的圖案相媲美。至東漢早、中期，原始瓷器的裝飾又復歸於簡樸，最流行的仍爲弦紋與水波紋。"既雕既

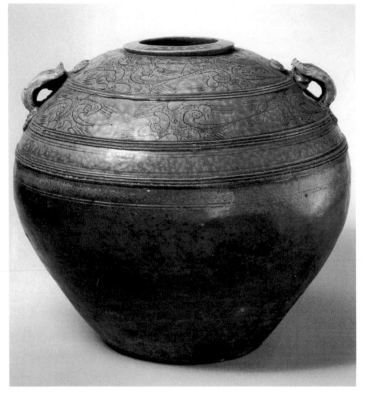

原始瓷瓿　東漢／高
32.2公分。斂口，寬平
唇，圓球腹，平底。肩
部雙耳低於器口。上
腹弦紋間飾以飛鳥紋。
釉色青黄，腹下部無
釉。爲東漢早期製品，
作爲瓿的晚期形態十
分典型。原有蓋，已佚
失。出土之瓿，蓋多缺
失。西漢末年，劉歆譏
笑揚雄的著作可能被
"後人用覆醬瓿"，即拿
去蓋醬罈子。可見當時
這類瓿也往往缺蓋。

琢，復歸於樸"，裝飾上這種由繁趨簡
的變化，主要原因不在於審美觀方面，
而是由於原始瓷器應用面日益廣泛，
產量日益增加，在製作上也要求更加
經濟實用。裝飾趨簡，並不意味著減
低品質，却有利於簡省工時，提高產
量。

西漢中晚期，原始瓷器不僅在浙
江、蘇南一帶主要產地廣泛流行，還
遠銷外地，江西、湖南、湖北、陝西、
河南、安徽等地的墓葬中都發現了這
一時期的原始青瓷，可見它已廣受當
時人們的喜愛。

客觀的社會需要，促進了原始瓷
生產的發展。進入東漢以後，原始瓷
生產面向更廣闊的日常生活領域，品
種和數量大幅增加，既講究經濟實
用，節省成本，又努力提高品質，在
技術上不斷改進。例如東漢中期已改

刷釉爲浸釉，擴大了施釉面，由器物
口、肩等局部施釉，變爲僅近底處露
胎的大部施釉。同時釉層增厚，胎釉
結合程度也大有改進，少見脱釉現象。
器形規整，多用快輪拉坯成形，再黏接
器底而成。有些製作精細的器物，在成
形後還進行修坯、補水等工序，器表平
整光潔，不見棕眼等缺陷。總之，東漢
中期以後，原始青瓷在産量激增的同
時，品質也有很大提高，既實用，又美
觀，其中有些精美的産品，在形質上已
接近成熟瓷器了。

值得一提的是東漢中晚期的窯址
和墓葬中，還發現一類胎、釉呈色很
深的器物，器形有五聯罐、盤口壺、雙
繫罐、碗、洗、盤、鐎斗和耳杯等。這
類製品，胎呈暗紅或紫褐色，多數通
體施釉，釉色呈醬紫或深褐色，釉層
較厚且富有光澤，胎骨堅硬緻密，叩
之發聲清越，過去稱之爲"醬色釉
陶"，其實應屬原始瓷。它因胎料中含
鐵量較高，在稍低的窯溫下也能達到
較好的燒結狀態，乃是東漢窯工利用
劣質原料的一個創造，爲東漢晚期黑
釉瓷器的産生打下了基礎。

東漢時期生產原始瓷的窯場遺址
在浙江、江蘇等地都有發現，主要分
布在浙江的寧波、上虞、永嘉、德清和
江蘇的宜興等地，文化堆積都很豐厚，
燒製的地點也很多。尤其是浙江上虞
的窯址多而集中，僅1977年的調查，就
發現了36處，按分布地點形成五個窯
址群。各窯址的時代有早有晚，但互相
銜接，在發展順序上存在著明顯的連
續性，表明這一地區是東漢原始瓷的
主要產地，爲研究其生產發展過程提
供了十分豐富的實物資料。

值得注意的是，上虞東漢早、中期的原始瓷生產，有一個重要的變化，即由原來以燒印紋硬陶爲主，同時兼燒少量原始瓷器的狀況，逐步演變爲以燒原始瓷器爲主，這種狀況在東漢中期稍晚的階段進一步加強。在大湖岙窯群遺址中，發現印紋硬陶不僅已完全用瓷土作胎，部分製品還施了釉，實際上已變爲原始瓷了。四峰山窯址群的大多數窯場，則已專燒青瓷，成爲名副其實的瓷器。越中地區從戰國以來印紋硬陶與原始青瓷同窯合燒的歷史從此結束，二者徹底分途，原始瓷器擺脱了它的原始性，完成了向成熟瓷器的飛躍，中國陶瓷史翻開了新的一頁。

成熟瓷器的出現

最早出現的成熟瓷器是青瓷，它是從原始青瓷發展演進而來的。完成這一演進過程是在東漢晚期。

然而東漢許慎編撰的《説文解字》中，沒有收"瓷"(亦作"甆")字，而直到西晉呂忱撰《字林》，以補《説文解字》之未備，才收有"瓷"字(原書已佚，清任大椿有《字林考逸》)。因而有人認爲東漢的實際生活中還沒有使用"瓷"字，瓷器在當時還不被人知。這種認識是片面的。"名者，實之賓也。"名是對實的稱謂，總是先有物，後有名。而對一種新事物的稱謂，要獲得社會大眾的認同，往往有一個較長的過程。把這種大眾認同的稱謂，以文字的形式確定下來，收進字典，則更需要相當時間的社會語言交際的考驗。某些方言字或俗語字，可能永遠進不了字典。中國古代的人們，對陶與瓷並沒有十分嚴格的區別，往往二者連稱，甚至把瓷包括在陶之中。時至北宋，丁度等編撰的《集韻》還這樣説："瓷，陶器之致堅者。"因而在晉以前的社會生活中，儘管已出現了瓷器，但在稱謂上還沒有與陶器嚴格區分開來，這種情況並不奇怪。目前一般引證最早出現"瓷"字的文獻資料是西晉潘岳的《笙賦》："傾縹瓷以酌酾。"唐張

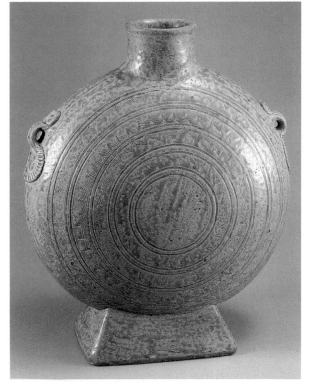

青釉扁壺　東漢／高28公分。浙江餘杭出土。圓口，直頸，扁腹，長方形斗狀圈足，肩有貼塑銜環雙耳。兩腹面飾雙線同心圓五圈，圓紋間填畫水波紋。造型新穎，製作精美，爲青瓷初創期的罕見珍品。

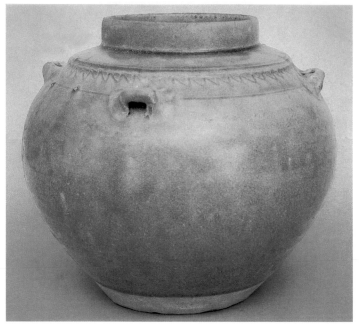

青釉四繫罐　東漢／高19.7公分。浙江上虞出土。直口，短頸，鼓腹，平底。肩部飾弦紋和水波紋，並有對稱四繫。胎、釉及燒製水平，已達到瓷器標準，爲我國最早的青瓷。

銑注："傾碧瓷之器以酌酒也。"他認爲"摽瓷"就是青瓷，這是對的。其實早在西漢鄒陽的《酒賦》中已説："醽醴既成，綠瓷既啓。"鄒陽所説的"綠瓷"，應指當時的原始青瓷。這時成熟的瓷器尚未出現，而人們已把高品質的原始青瓷與一般粗糙的製品區分開來了。這從鄒陽筆下這種"綠瓷"是作爲一種宴客的高級酒具而可想見。

鄒陽的《酒賦》，見於《西京雜記》上卷，清嚴可均收入《全上古三代秦漢三國六朝文》。《西京雜記》舊題西漢劉歆撰，《隋書·經籍志》著錄，但不著撰人姓氏。《漢書·匡衡傳》顏師古注稱"今有《西京雜記》者，出於里巷"，亦不言作者爲何人。至《舊唐書·經籍志》則注爲晉葛洪撰。《四庫全書總目提要》認爲證據不足，逕標爲葛洪撰"自屬舛誤"。並稱此書"所述雖多爲小説家言，而摭采繁富，取材不竭。李善注《文選》，徐堅作《初學記》，已引其文，杜甫詩用事謹嚴，

亦多采其語"，故即使非漢人所編撰，但其中所收錄的文獻資料應有出自漢人者。鄒陽《酒賦》（尚有《几賦》），在没有可靠的反證以前，其真實性未可遽予否定。我國兩部大型權威辭書《漢語大字典》、《漢語大詞典》"瓷"字釋文，均以鄒陽《酒賦》爲漢代書證，作爲"瓷"字最早出現的文獻資料。

當然，"瓷"字在文獻資料上的出現，並不等於當時已有了成熟的瓷器，但可以説明原始瓷自殷商時代產生以來，經過長期發展，到漢代人們對這種產品在品質上超過一般的陶器已有所認識，並產生了新的稱謂，只是還没有普遍流行罷了。這種稱謂上的分化，反映了對兩種產品認識的深化，也預示著陶與瓷分途的時代即將到來。而"瓷"的早期稱謂，也是我們把前成熟期的瓷器稱爲原始瓷器的文獻依據。

成熟瓷器出現於東漢時期，已成爲我國陶瓷史學者的共識。它是以大量的考古資料和可靠的科學分析數據作爲依據的。20世紀70年代以來，在浙江上虞、餘姚、寧波、永嘉和江蘇宜興等地，先後發現了不少東漢時期的瓷窯遺址，其中以上虞東漢晚期的小仙壇、帳子山和石浦等窯出土的青瓷品質較高。其胎呈灰白色，質地堅硬緻密，胎釉結合牢固，釉呈淡青色，釉層均勻，釉面光潤，淡雅清澈。中國科學院上海矽酸鹽研究所對小仙壇窯址出土的一種斜方格紋青瓷罍殘片作了化學分析和物理測試，其主要結果如下：

胎中氧化鐵和氧化鈦含量較低，分別爲1.64%和0.97%。燒成溫度爲

1310±20℃，胎已燒結。吸水率0.28%，顯氣孔率0.62%。抗彎强度710公斤/公分2。透光性也較好，0.8公釐的薄片已可透微光。胎中殘留的石英顆粒較細，分布均勻，胎的顯微結構已與近代瓷基本相似。釉爲石灰釉，厚薄均勻，呈青色，釉面光亮透明。釉胎交界處形成一個反應堆，使胎釉結合良好，無剝釉現象。總之，這個瓷片除氧化鈦含量較高，使瓷胎仍呈灰白色外，其餘均符合近代瓷的標準。

上述測試結果，以及對其他瓷片的分析測試，都表明小仙壇窯址東漢晚期的青瓷製品，無論在外觀和內質方面都已擺脫原始瓷器的原始性，具備成熟瓷器的各種條件，從而宣告了自己的誕生。這是陶瓷工藝史上一個巨大的飛躍，也是對世界物質文明的偉大貢獻。

成熟瓷器出現於東漢晚期，從一些紀年墓葬中出土的資料也可以得到印證。這類墓葬各地都有所發現，而以浙江發現較多。例如浙江奉化東漢熹平四年(175年)墓中出土五件青瓷器，器形有五聯罐、耳杯、薰爐、水井、竈等，造型規整，胎質緻密，釉層均勻，釉面光潤，總體面貌與小仙壇出土的相似，顯然也是成熟的瓷器了。

筆者曾見到一件浙江上虞出土的東漢晚期的青瓷盤口壺，其肩部釉下刻有"喜(熹)平年"三個隸體字，是一件難得的有明確紀年的標準器。它以自身的紀年雄辯地證明了瓷器産生的年代，而且成爲迄今所見最早具有紀年款的瓷器，很值得重視(詳見拙作《東漢熹平年青瓷盤口壺》。《浙江省文物考古研究所學刊》，長征出版社

1997年12月版)。

瓷器具有許多優點，如堅固耐用，清潔美觀，而造價遠比銅器和漆器低廉，原料分布又很廣，可以就地取材，廣爲燒製等等。因而出現後即迅速獲得人們的喜愛，使用的覆蓋面十分廣泛。迄今在浙江、江蘇、江西、湖南、湖北、安徽、河南、河北等地的許多東漢時期墓葬或遺址中都有發現，而以浙江、江西發現最多。

這時瓷器的大宗產品是青瓷，常見器形有碗、盞、盤、罐、鉢、盆、洗、壺、鐘、罍、瓿等，此外還有少量的五聯罐、唾壺和硯臺等，絕大多數都是日常生活用器。其中不少器形仍類似原始瓷器，裝飾仍以弦紋、水波紋爲主，有的貼印鋪首，與原始青瓷的裝飾手法無甚差異。說明東漢晚期的瓷器，雖在製作工藝和品質上較原始青瓷有了長足的進步和提高，但它畢竟

青釉水井　東漢／高17.5公分。浙江奉化出土。平唇，斜肩，筒腹。肩部飾交叉繩紋，交叉點呈乳釘狀，表示繩結。器形規整，釉色青綠，係青瓷明證。同墓出土有薰爐、耳杯及"熹平四年"磚質買地券等，表明其製作年代下限爲熹平四年(175年)。

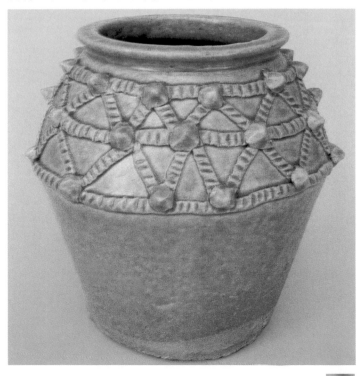

陶瓷史

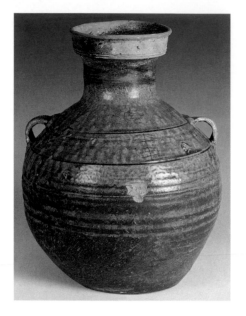

青釉盤口壺 東漢／高44.5公分，口徑13公分。頸部飾一圈水波紋（頸部上半經接補），肩至上腹部飾三道凹弦紋，下腹部飾七道粗凹弦紋。肩部有雙繫，面飾葉脈紋。施釉不及底。釉層較厚，釉色青黃，明亮清澈。肩部釉下刻有"熹（熹）平年"三字隸書款。"熹平"爲東漢靈帝劉宏年號(172至178)。此壺爲迄今所見具有最早紀年款的瓷器。盤口壺盛行於東漢時期，由西漢的喇叭口壺演變而來。西漢晚期有的喇叭口壺已在口頸交接處出現一條稜線，至東漢前期稜線更加突出，口頸斜直，初具盤口形狀，中期以後即變爲盤口壺。

是剛剛從原始瓷中脱胎而出的初生兒，因而在造型、裝飾和燒成技術等方面還不可避免地帶有原始瓷的"胎記"，這也是事物發展的規律。

東漢晚期的瓷器，除大量青瓷外，還發現一些黑釉瓷器，它是在原始醬釉瓷器的基礎上發展起來的。青釉瓷和黑釉瓷兩種産品的出現，説明當時已能較好地控制釉料的配製方法。黑釉瓷的胎質不及青瓷細膩，器形也較簡單，以壺、罐、罍等大件器物爲多，也有少量碗、洗等。其造型和紋飾與青瓷中同類器物基本相同。黑釉瓷的燒成是一個新的突破，它選料不精，製作成本低廉，經濟實惠，爲瓷器在民間生活中的普及和瓷業生産的發展開闢了新的途徑，也爲唐宋時期亮麗光潔的黑釉瓷的出現打下了基礎。然而耐人尋思的是黑瓷在東漢晚期的數量遠少於青瓷，後來也從未成爲主流，這除了青瓷燒造的傳統十分悠久外，與瓷釉的審美好尚亦有關係。黑瓷在人們眼中，總比青瓷低一個檔次。

黑褐釉印紋罐 東漢／高23.3公分。口徑13.7公分。胎質灰黑，外施黑褐色釉，器身拍印葉脈方形連續組合紋。在早期瓷器中仍帶有印紋陶的裝飾風格。爲越窯産品。早期黑釉常帶褐色，還不能達到純黑的程度。

第五章

成熟沈静之美
——三國兩晉南北朝的陶瓷

三國兩晉南北朝時期，是我國封建社會大動盪和大分裂的歷史時期。除西晉時得到短暫的統一外，北方和南方長期陷於分裂和對峙的局面。北方黃河流域一帶，從西晉末年以來戰亂頻仍，社會經濟遭到嚴重破壞，中原人民轉徙流離，隨大批士族地主渡江南下，尋找安身立命之地。這時江南廣大地區戰亂較少，社會相對安定，北方大批移民的南下，使江南人口激增，促進了南方經濟的發展和南北文化的交流，出現了全國範圍內民族大融合的形勢。

南方隨著人口的增加，經濟的繁榮，出現了建康、京口、山陰、壽春、襄陽、江陵、成都、番禺等一批重要的城市。其中建康（今江蘇南京）爲六朝的都城，是南方政治、經濟和文化的中心；山陰（今浙江紹興市），則成爲南渡以來豪門大族的聚居之地，是江南著名的富饒之鄉。南方社會的相對穩定，促進了城鄉經濟的發展，商業繁榮，手工業也有復興之勢。南方地區在東漢晚期已經出現的製瓷業，這時就迅速地成長起來，呈現出遍地開花的局面。其中瓷業生產基礎深厚的浙江地區尤爲突出。特別值得

指出的是，這時一些地區已初步形成了各有特色的瓷業生產中心或體系，如浙江地區就有早期越窯、甌窯、婺州窯、德清窯等，從而爲唐代瓷業的大發展奠定了堅實的基礎。

這一時期，陶器的生產雖然仍有所發展，但已逐漸退居次要地位了。日用陶器仍以灰陶爲主，大都火候較低，品質粗糙，數量不多，品種也較單一。但是陶製明器卻大量流行，常見器物有杵、臼、磨、穀礱、箕、篩等穀物加工用具和井、竈、桶、缸等生活用具，還有狗、羊、豬、馬、牛、雞、鴨等家畜家禽，仍然繼承了東漢明器世俗化的遺風。

北方中原地區，從西晉八王之亂到十六國混戰的一百多年間，兵連禍結，民不聊生，經濟凋敝，手工業生產也極端衰落。至北魏建國以後，結束了紛爭割據的局面，社會經濟有了一定的恢復和發展，陶瓷生產也進入復興時期。這時鉛釉陶器在傳統的基礎上有所發展，花色品種增多，出現了雙色和多色釉，成爲唐三彩的前奏。北魏的宮殿建築上還首先使用了釉陶的瓦，成爲琉璃瓦的發端，也是一項有意義的創造。至北齊時，釉陶

覆蓮小罐　南朝／高
11 公分。江蘇南京出
土。胎色黄白，釉色青
黄，開細片紋，晶瑩明
澈。蓋面和器身均飾
浮雕覆蓮紋，蓮瓣豐
肥，小器而見大度。肩
有四橋形繫。

的製作更精，造型規整，釉色瑩潤，有些精美的製品幾乎達到瓷器的效果。有的在造型和裝飾上還吸取了外域風格的因素，如河南安陽范粹墓出土的黄釉扁壺，造型別緻，腹面模印“胡騰舞”圖案，顯示了文化交流的影響。這時南北雖然對峙，但仍有人員往來和經濟交流，南方精美的青瓷器皿和製瓷工藝也隨之傳入北方。根據出土實物考察，大約在北魏晚期，在南方製瓷工藝的影響下，北方開始生產青瓷。至北齊時期，瓷器生產發展迅速，不但燒出了成熟的青瓷，而且燒成我國目前所見最早的白瓷，揭開了瓷器發展史上嶄新的一頁。

這一時期瓷器發展的特點，也許可以作這樣的概括：從發展的地域而言，是由南而北；從瓷器的種類而言，是由青而白。

這一時期正是佛教傳入中土以後廣泛流布的時期，其影響亦反映在陶瓷製造上，最突出的就是蓮花紋飾的盛行。蓮花出污泥而不染，是一種聖潔之花，佛教認爲極樂世界藏於蓮花之中，又以蓮花喻佛法之精妙。《大智度論》説：“一切蓮華（花）中，青蓮爲第一。”青瓷的蓮花造型和裝飾，正不妨看作“青蓮”的化身，“接天蓮葉無窮碧”，南方可謂一色“青蓮”；“門外野風開白蓮”，北方新創的白瓷，亦

不妨喻爲一塵不染的 "白蓮"。凡此均於成熟精美的陶瓷工藝中，透露出某種帶有宗教意味的沉靜安詳之美。這也是在戰亂分裂的社會歷史背景中，人民群衆渴求和平安寧心願的藝術表現，具有鮮明的人文内涵和時代特徵。

江南春早

從三國到南朝的三百多年，江南製瓷業獲得迅速發展，生產地域不斷擴大，東起東南沿海，西達兩湖、巴蜀，瓷窯林立，產品豐富，呈現出前所未有的繁榮景象。

浙江是我國瓷器重要的發源地和主要產區之一，早在東漢晚期，上虞、寧波、慈溪和永嘉等地已開始生產成熟的瓷器。三國以後，燒瓷地點進一步增加，窯場遍布今浙江北部、中部和東南部的廣大地區，它們分別屬於早期的越窯、甌窯、婺州窯和德清窯，並初步形成各有區域特點的瓷業系統。其中以早期越窯的發展最快，窯場數量多，分布廣，產品品質高，影響及於周邊地區，成爲這一時期瓷業發展的龍頭。

"越窯" 之名，最早見於唐代，因當時越窯的主要窯場分布於上虞、餘姚、紹興一帶，唐代屬越州，故名 "越窯"，亦稱 "越州窯"。但 "越窯" 的淵源則可上溯到漢代，特別是從東漢晚期以來，上虞等地率先燒出成熟的青瓷，從此這一帶瓷業生產蓬勃發展，迄未間斷。產品風格雖因時代的不同而有所變化，但其前後相繼、一脈相承的關係十分清楚。因而瓷史研究者把東漢晚期至唐以前紹興、上虞等越中舊地的瓷窯（有的甚至上推到西漢或戰國的原始瓷窯），與唐、宋時期的越窯視爲前後連貫的一個瓷窯體系，統稱之爲 "越窯"。這種命名，打破了 "以州名窯" 的朝代限制，而著眼於其歷史演變的系統性，有利於把握其發展規律，因而是合理的。有的學者認爲更確切一些，還可以作階段性的區分，唐以前可稱之爲 "早期越窯" 或 "先越窯"，唐以後則稱之爲 "越窯"。

三國至南朝的早期越窯，分布於紹興、上虞、餘姚、鄞縣、寧波、奉化、臨海、蕭山、餘杭、湖州等地，區域廣泛，窯場衆多，而產品風格一致，已初步形成瓷業系統特色。這一時期，在製瓷工藝上已較東漢晚期有了

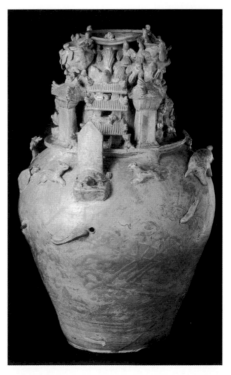

青釉堆塑穀倉　三國吳／高 47 公分。浙江紹興出土。倉體由兩罐黏接而成，上部爲三層飛檐崇樓，兩側立亭闕，三面有席地而坐的奏樂者八人。最上部圍貼小罐四個，有鳥雀簇擁其間。下部大罐四周貼塑狗、鹿、龜、魚、走獸及持矛刺豬的人，中央有龜趺碑，上刻 "永安三年時，富且洋（祥），宜公卿，多子孫，壽命長，千億萬歲未見央。" 永安三年爲公元 260 年，是出土穀倉中有絶對年代可考的最早製品。

青瓷虎子　三國吳/高16公分，長20.9公分。江蘇南京出土。器身略似蠶形，背上有虎形提梁，造型生動。腹下側刻有："赤烏十四年，會稽上虞陳長宜作。"表明了年代、産地和工匠姓名，具有重要的考古價值。

青瓷筆筒　三國吳/高16.3公分，口徑12.4公分。浙江上虞出土。器身呈直筒形，飾有弦紋和水波紋，釉色淡青透亮。作爲文具的筆筒，有人認爲起源於宋元以後，其實並非如此。三國吳陸璣《毛詩草木鳥獸蟲魚疏·蜈蚣有子》已提到"筆筒"："取桑蟲負之於木空中，或書簡、筆筒中，七日而化。"這件三國吳的筆筒提供了實證。浙江一帶西晉和東晉的墓葬中也有越窯製作的筆筒出土。

很大的提高，除輪製成形外，還採用了拍、印、鏤雕、堆貼和模製等手法，因而能製成方壺、扁壺、穀倉、榻等各種不同成形手法的器物。器物的品種也更爲繁多，茶具、酒具、餐具、文具、燈具、容器、盥洗器、衛生用瓷等，應有盡有。瓷製品已滲入到生活的各個方面，顯示了超過其他材質製品的優越品質，贏得了廣大使用者的喜愛。

另一方面，三國兩晉的早期越窯，除生產大量日用品外，還製造大批殉葬用的明器，如穀倉、䀉、碓、磨、臼、杵、篩、豬欄、羊圈、狗圈、雞籠等，這是承東漢明器生活化的遺風而加以發展。至東晉中期以後，這類大批量生產的明器逐漸消失。這裏值得一提的是穀倉，又稱穀倉罐，流行於東南地區。這種器物由漢代的五聯罐演變而來，罐上堆塑樓閣、人物、鳥雀、雞犬等，幾乎把各種明器集合在一起，成爲封建莊園生活的集中展示，企望死者仍能享受生前所擁有的一切。用它盛貯五穀以陪葬，則反映

了封建莊園主以田產穀物爲主要財富形式的特點。有一類穀倉罐，除了堆塑樓閣、僕侍、鳥雀、雞犬等世俗化的形象外，還塑有四靈、神煞、佛像等，則分明有祈禱神佛護佑，以求超度亡靈的宗教意味。把世俗的理想與宗教的祈願結合在一起，這是中國古代泛宗教信仰的特色，在這類穀倉罐上表現得十分典型。

三國時期的越窯瓷器，胎質堅硬細膩，呈淡灰色，釉色以淡青爲主，釉層均勻，胎釉結合牢固，極少流釉或剝釉。常見紋飾有弦紋、水波紋、鋪首和耳面印葉脈紋等，至晚期出現了

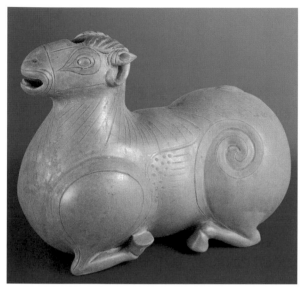

斜方格紋。常見器物有碗、碟、罐、壺、洗、盆、鉢、盒、盤、耳杯、槅、香爐、唾壺、虎子、泡菜罈等。值得注意的是，這時日用瓷的花色品種大大增加，並出現了不少仿造動物模樣的日用器具，如鳥形杯（三國吳）、蟾蜍形水盂（三國吳）、熊形燈（吳甘露元年）等。

西晉雖然享祚不長，但越窯的發展卻很迅速，瓷窯激增，僅上虞一地已發現西晉時的窯址達60多處，比三國時成倍增加。產品品質也有顯著提高，瓷胎比以前稍厚，胎色較深，釉層厚而均勻，普遍呈青灰色，胎釉結合良好，無脫釉現象。常見器形有盤口壺、雞頭壺、扁壺、尊、罐、盆、洗、槅、盒、燈、硯、水盂、薰爐、唾壺、虎子等。日常器具品種大大增多，隨葬明器也有所增加，就品種而言，是三國至南朝這一時期中最爲豐富的。常見紋飾有鋪首、弦紋、斜方格紋、聯珠紋或忍冬、飛禽走獸組成的花紋帶，以及龍頭、虎首、熊形裝飾的器足，穩重大方，具有一種典雅的古典美。這時裝飾繁複、刻畫工緻的穀倉

罐以及各種動物形制的器物，較三國時更有所發展，製作更爲精巧，如猛獸尊、鷹壺、蟾蜍水盂、獅形、熊形、羊形燭臺等，都是瓷塑與日用器皿的美妙結合，反映了工藝審美觀念的發展。各種小巧玲瓏的薰爐、刻畫精細的唾壺，以及硯臺、筆筒等文房用具，都屬貴族和文人使用的高檔瓷器，不是一般平民的消費品。

東晉中期以後，越窯青瓷的生產出現了普及化的趨勢。瓷器的造型趨向簡樸，裝飾大大減少，西晉時那種貴族化的裝飾風格逐漸隱退，代之以大衆化的作風。以前大量生產的明器也基本斂跡。這時常用的碗、碟之類飲食器皿已大小配套，相當齊備，如不同尺寸的碗達10種以上，碟也有5種左右。紋飾以弦紋爲主。東晉晚期出現了蓮瓣紋，並迅速盛行。西晉後期出現的褐色點彩，這時得到普遍的應用。

青瓷羊尊　西晉／高19.5公分，長26公分。江蘇南京出土。羊作仰首跪伏狀，體形豐滿。頭頂有圓孔，可注入酒水；口微張，可傾倒作流。

青釉辟邪　西晉／高13.4公分，長19.9公分。辟邪是古代傳說中的一種神獸，似獅而帶翼，能避除妖邪，故名。此器造型生動，釉色青亮，工藝水平很高。背部有一筒狀流口，似爲尊類。一說爲燭臺。

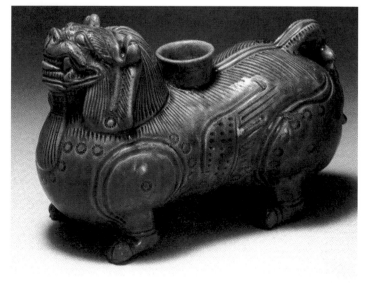

越窯竈 西晉／高 13.4
公分，長 19.5 公分。作
爲明器的竈，出現於
漢代，宋以後消失。形
制隨時代和地域的不
同而有較大變化。此
竈像船形，前有火門，
後有出煙孔，上置釜、
甑和勺，爲當時會稽
地區實用竈的縮影。

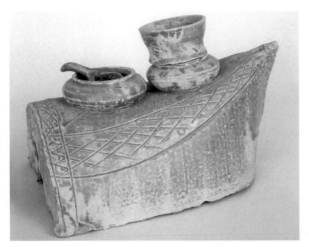

越窯青釉褐斑蛙尊 東
晉／高 9 公分，口徑 8.5
公分。廣口，高頸，鼓
腹，平底。頸有四橫
繫，腹部貼塑蛙頭和
四肢。通體青釉，口沿
點綴褐斑。

南朝的越窯，仍沿襲以前的製瓷
工藝，多數胎質緻密，通體施青釉，少
數胎質較鬆，釉色青黃或黃色，並有
剝釉現象。"南朝四百八十寺"，這時由
於佛教盛行，蓮瓣紋成爲瓷器的主要
紋飾。褐色點彩依然流行，但褐點小而
密集，與東晉時之疏朗有所不同。

東晉南朝時期，由於德清窯、甌
窯、婺州窯的興起和發展，出現了與
越窯相競爭的局面。而同時江西、江
蘇、湖南、四川等地的瓷業也有了進
一步的發展，因而上
虞、紹興境内的早期
越窯窯場逐漸減少，
遠不如以前那樣繁
多和集中，這是越窯
發展過程中一個相
對低潮時期。

甌窯地處浙南
的溫州一帶，製瓷歷
史悠久，早在漢代，
甌江北岸的永嘉已
生產原始瓷，至東漢
末年則進一步燒成
青瓷。

甌窯瓷胎呈灰白色，
釉色淡青，透明度較高。三
國兩晉時的甌窯瓷器，總
體水平不如越窯，胎質不
夠緻密，釉色基本爲淡青
色，呈色不夠穩定，青黃色
和青綠色也較多見。胎釉
結合也欠佳，常有剝釉現
象。至東晉時，甌窯的製瓷
水平有了很大提高。胎質
細膩，釉層厚而均勻，釉色
較穩定，多數呈淡青色，青黃色減少，
胎釉結合也較牢固，少見剝釉。然而
南朝的甌窯又趨下風，釉色普遍泛黃，
開冰裂紋，胎釉結合情況不如東晉，
容易脫釉。其發展過程呈 "之" 字狀，
起伏較明顯。

甌窯青瓷的種類和器形大體與越
窯相同，但很少生產用於隨葬的明器，
爲其特點。日用器有罐、碗、鉢、洗、
壺、盤等。有的日用器具，造型獨特，
製作精美，如東晉升平三年(359年)紀

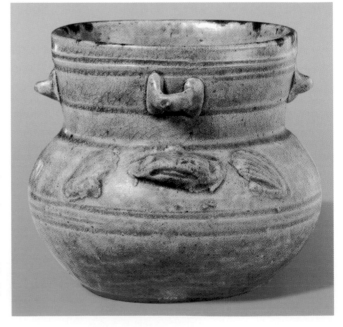

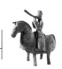

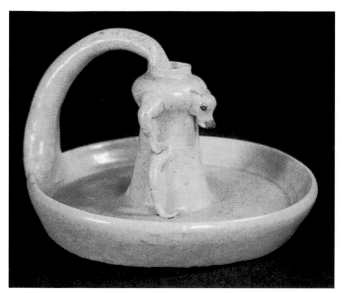

燒瓷歷史悠久，早在商周時期已燒製原始瓷，東漢時期又燒成青瓷。三國兩晉時期製瓷業迅速發展，其產品既與越窯不同，又與甌窯有別，而在胎釉質地、成形裝飾等方面與唐宋時期的婺州窯有明顯的淵源關係，因而應認為同一窯系的早期產品。依越窯命名之例，亦統稱之為婺州窯。

年墓出土的牛形燈，就是一件既實用又美觀的佳作。

甌窯的裝飾比較簡樸，不事奢華，具有一種淡雅的風格。常見紋飾有弦紋和蓮瓣紋，亦偶見水波紋。東晉至南朝的瓷器上，還較多地使用褐彩。通常在器物的口沿及肩腹施數點褐彩，加以點醒；或在肩腹用褐色點彩組成各種圖案；亦有以褐彩繪成線條，長短粗細則視器形位置所宜。這種褐彩裝飾手法，借鑒越窯，而加以發展變化，新穎別緻，具有甌窯自己的特色。

婺州窯在今浙江中部的金華地區。秦漢時地屬會稽郡，三國吳分置東陽郡，隋置婺州，旋又改為東陽郡，唐初復改為婺州。唐人陸羽《茶經》評次各窯所產茶具，以越窯為第一，婺州窯為第三。通常以為婺州窯始於唐代，其實這一地區

三國時期的婺州窯青瓷，胎質較粗，燒結程度欠佳，釉層厚薄不勻，常凝結為芝麻點狀，釉色以淡青為主，亦見青黃色，釉面多裂紋，且常有奶黃色的結晶體從開裂處析出。婺州窯採用當地常見的紅色黏土作坯，因含鐵量較高，燒成後胎呈深紫色，影響

甌窯牛形燈　東晉／高13.4公分，底徑17.5公分。1956年浙江瑞安出土。燈柱作瓶狀，外貼塑牛形，雙眼和嘴點褐彩。淺盤底，盤口和柱頂間有彎曲形把手。造型新穎優美，為甌窯精品。

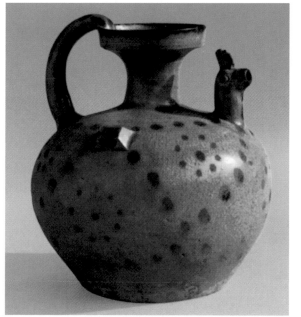

甌窯雞首壺　東晉／高19.5公分。盤口，球腹，平底。流作雞首狀，另一端有曲柄。肩腹部用褐色圓點組成八組三角形區間，內飾聯珠形朵花。疏密得體，裝飾效果甚佳。出土於浙江溫州永和七年(351年)墓，是有絕對紀年的標準器。

婺州窯豬舍　西晉／高9.8公分，寬11公分，長13公分。面闊兩間，進深三間，有柱九根。屋面爲硬山頂，屋脊高起。豬舍內塑豬一頭，左側欄板內塑一婦女作餵豬狀。通體施青釉，底露胎。浙江常山西晉元康八年（298年）墓出土。

婺州窯狗圈　西晉／高4.7公分，口徑12.7公分。浙江金華西晉墓出土。圈爲鉢形，外口沿下飾網紋一周。圈內塑一狗，作蹲伏狀，前右腿抬起搔頭，形象生動。

青釉的呈色。從西晉晚期起，窯工們創造了在胎上施以白色化妝土的方法，既掩蓋了胎體的深色，又使其光滑整潔，從而使釉色顯得柔和美觀。這一創造，爲就地取材、利用劣質原料製瓷開闢了新路，這是製瓷工藝史上一項突出的成就，其影響遍及南北瓷窯。

婺州窯的器形和種類與越窯大體相似，但不如越窯豐富。三國兩晉時的常見日用器皿有盤口壺、罐、盆、碗、碟、虎子、唾壺及筆筒、水盂等。此外也生產豬圈、鷄籠、鐎斗、穀倉、水井等明器。東晉以後，以生產日用

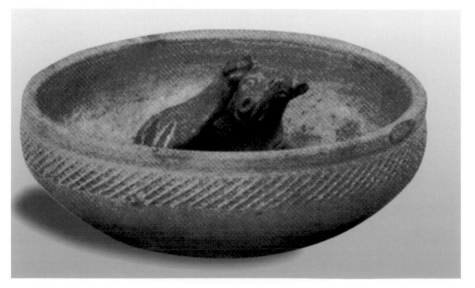

器皿爲主，明器少見。南朝時碗、鉢、盤的數量增多，並出現了盞托。但製瓷品質有所下降，釉面普遍呈青黃色，胎釉結合較差，釉層易脫落。這種情況與甌窯相類似。

婺州窯地處甌、越之間，其產品風格既不同於甌窯的淡雅，又有別於越窯的沉靜，而帶有八婺之地粗樸簡易之風。相比之下，其精細高雅雖有所不如，而素樸大方則有以過之。

德清窯在今浙江德清縣，延續時間很長。早在商周時期就開始燒製原始瓷，至東漢晚期燒成青瓷，並出現黑瓷。三國、兩晉時以青瓷爲主，兼燒黑瓷；東晉、南朝時，則以黑瓷爲主，兼燒青瓷，爲德清窯的鼎盛期。隋唐時期轉變爲單一的青瓷生產，宋以後衰落。

德清窯的青瓷，胎呈深灰色或淺灰色，少數呈紫色，普遍在胎外上一層奶白色的化妝土，以改善青釉的呈色。青釉色調較深，大都爲青綠色，亦

見豆青或青黃色。釉層均勻，光澤較好。黑瓷的胎多呈紫色、磚紅色或淺褐色，可能用紅色黏土作坯料，或在瓷土中加了適量的紫金土。釉層較厚，釉面滋潤，烏黑發光，可與漆器媲美。經化驗，氧化鐵含量高達8%左右。

德清窯的器物種類有碗、碟、盤、鉢、耳杯、盤口壺、雞頭壺、香爐、盆、罐、唾壺、虎子、燈和盞托等。造型簡樸而實用。盒、槅、筒形罐、盤口壺、雞頭壺等都配製器蓋，蓋口密合，以利儲盛食物。雞頭壺中還有並列雙雞頭作壺流者，壺柄以龍頭爲飾，造型優美，爲其他窯所少見。

德清窯器物的裝飾較爲簡單，青釉器多見褐色點彩；黑瓷則以釉色取勝，通常只在器物的口沿和肩腹部畫飾幾道弦紋。東晉晚期以後，在部分碗、盤和壺上出現了複綫蓮瓣紋。

江蘇宜興的鼎蜀鎮與南山一帶，早在東漢時已形成一個製陶中心，燒製釉陶和灰陶等。在此基礎上，又吸取鄰省浙江吳興和上虞、紹興的早期

德清窯黑釉四繫壺 東晉／高24.9公分，口徑11.4公分。盤口，肩部有對稱的橋形繫二對，頸部有凸弦紋三道。器形規整，施釉均勻。

德清窯黑釉雞首壺 東晉／高18公分，口徑8公分。盤口，扁圓腹，肩有雙繫。以雞頭爲壺流，另一側安曲形把手。造型與同期青瓷製品相同。

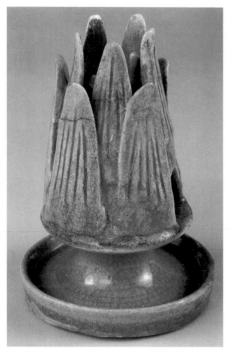

青瓷蓮瓣爐　　南朝／高 17.9 公分，底徑 12 公分。江西永豐縣出土。爐身用多瓣細長的蓮瓣圍成，下連承盤。這是南朝時江西、福建一帶香爐的造型特色。

越窯的先進技術，於是開始燒製瓷器，因建窯於南山，故稱"南山窯"，又因地近均山村，亦稱"均山窯"。從發現的瓷窯遺址看，其燒製時代在東吳後期到西晉。

均山窯青瓷的胎質較鬆，燒成溫度約在1200℃左右，故吸水率高，玻化程度差。釉色豆綠而泛黃，器裏滿釉，器外施釉多不及底。常見器物有碗、盞、鉢、洗、壺、罐和泡菜罈等。造型大都矮胖豐滿，裝飾有弦紋、水波紋、斜方格紋、聯珠紋和鋪首，耳面常印人字紋。其造型和裝飾受到越窯的影響較明顯，風格相近似，故有的學者把它歸入越窯系統。但其整體品質不如越窯。

長江中、上游的荊楚巴蜀一帶，燒製瓷器的時間晚於江浙，可能至西晉時才開始製瓷。江西是原始瓷的產地之一，製瓷基礎較好，大約在三國時已開始燒製青瓷，至西晉已有較多生產。這些地區西晉時的瓷器，胎質細膩，釉色青綠或黃綠，呈色不穩定，多開片，易脫釉。器形有碗、盤、洗、槅、罐、壺等實用器；明器種類較多，有屋舍、穀倉、車馬、豬圈、羊舍、家畜、家禽以及各種人物俑等。東晉以後，青瓷生產以日用器為主，明器逐漸減少。這一現象，各地具有共性。這時由於佛教的影響深入社會各階層，瓷器上的蓮花紋飾十分普遍，還出現了器形碩大、製作精美的蓮花尊。

閩粵一帶，燒製瓷器的歷史稍晚，可能在晉代開始生產青瓷。造型及裝飾受到早期越窯和甌窯的影響，但品質不如越瓷。南朝時福建的製瓷業有了顯著發展，產品豐富，並形成了自己的地方特色。如多層螺旋形堆紋的薰爐、多管的蓮花燈等，都具有濃郁的地域風格。

瓷風北漸

北方的製瓷業興起的時間比南方要晚得多，從目前的考古資料看，大約興起於公元6世紀初，即北魏晚期。這時河北和河南的墓葬中出土了一些青瓷器，主要為罐、碗之類的日用器，造型渾樸，胎體厚重，質地較粗糙，釉色青黃不一，釉層較薄，易剝落。大都素面無紋飾。總體特徵與南方青瓷有明顯的區別，無疑為北方地區所產。但北方製瓷業自興起之後發展很快，至東魏、北齊時期，已趨繁盛，一些大墓中幾乎都有瓷器出土，且數量較前激增。目前已發現北朝時期的北方瓷窯遺址，有山東棗莊中陳郝、淄博寨里和河北內丘等處。河北磁縣賈壁村、河南安陽的隋代瓷窯遺址，其上限亦可追溯到北朝晚期。河北、河南是北朝時期瓷器生產的中心區域，其產品品質高於山東。

北朝的瓷器品種有青瓷、白瓷和

黑瓷。

青瓷是北朝瓷器的主要品種，器形有盤口壺、雞頭壺、瓶、罐、尊、碗、盤、杯、唾壺等，大都爲日常實用器物，很少陳設品和隨葬的明器。有些瓷器的造型受到南方青瓷的影響，如廣泛流行的深腹碗和盤口壺，與南朝的形制十分相似。

但北朝瓷器的造型也有自己獨創的風格，其基本造型風格粗獷渾樸，端莊厚重。器物注重實用，以素面爲主，很少裝飾，常見除簡單的弦紋外，以蓮瓣紋最爲突出，這是北朝統治者崇尚佛教的影響所致。其典型作品爲蓮瓣缸和蓮花尊，均採用富有宗教意味的蓮瓣紋爲主題裝飾，與器形巧妙結合，融爲一體。蓮瓣缸有蓋或無蓋，有三繫、四繫、六繫和方繫、圓繫、條形繫等區別，從肩至腹堆塑豐肥的蓮瓣紋，八瓣或六瓣不等，打破一般缸的單調造型，取得變化而美觀的藝術效果。蓮花尊的造型與裝飾更富特色，爲同類裝飾器物之翹楚。河北景縣北齊封氏墓曾出土四件蓮花尊，其中一件高達63.6公分，造型宏偉，裝飾瑰麗，綜合運用印貼、刻畫和堆塑等手法，在器身上下遍施紋飾，有飛天、寶相花、獸面和蟠龍等，而主題紋飾則爲蓮花。腹部凸塑仰覆蓮，覆蓮三層，仰蓮二層，均豐滿肥碩。器腹以下收縮爲微撇的高足，也堆塑兩層覆蓮。器上有蓋，同樣以蓮瓣爲飾。整體華縟精美，堂皇莊重，有妙相莊嚴之感。其釉層厚而均匀，通體色調一致。胎釉結合也很牢固，歷一千多年而無脫釉現象。這一切説明其製瓷工藝已達到令人驚嘆的高度，在北朝

青瓷中可謂鶴立雞群，堪稱最高水平的代表。目前雖未能發現它的燒製地點，但經科學鑒定，證明它的化學成分與南方的越窯有明顯差別，其胎釉所含氧化鋁明顯高於越窯，氧化矽及氧化鐵則低於越窯。因而一般認爲當屬北方所產。但是值得注意的是這種蓮花尊，南方出土的數量比北方多，年代比北方早，形制也比北方大，如南京林山南朝梁代大墓出土的兩個蓮花尊，大的高達85公分，造型紋飾與北齊封氏墓出土的極爲相似，而年代要早半個世紀左右。從瓷業發展的歷史行程看，南方早於北方，像蓮花尊這樣精美的產品，不可能在北方突然出現，它受到南方的影響是很自然的。饒有意味的是這種形制相似的蓮花尊，先後出現於南北朝，不僅説明瓷業生產的南北交流，而且反映了佛教在當時的廣泛流行。這種蓮花尊可謂最具時代特色的典型器物了。

北朝製瓷業的重要成就是白瓷的燒製成功。

河南安陽北齊武平六年（575年）范粹墓中出土了我國目前所見最早的一批白瓷，器形有碗、杯、罐、壺、瓶等。這説明白瓷的產生至少肇端於北齊。這批白瓷的胎料經

青釉四繫瓶　東魏／高45公分。盤口，長頸，肩有四繫，左右對稱。口肩間安有獸形柄。肩下飾蓮瓣紋，並貼塑花邊。造型優美，製作精細。釉色青帶褐黃，厚薄不匀，凝厚處呈墨綠色。河北景縣東魏天平四年（537年）墓出土。爲北朝青瓷代表作。

陶瓷史

北朝青瓷蓮花尊 北齊／高63.6公分，口徑19.4公分。河北景縣封氏墓出土。胎色灰白，質地細密。釉色青灰，凝厚處深綠。器形宏偉，裝飾精細，代表了北朝青瓷製作的最高水平。

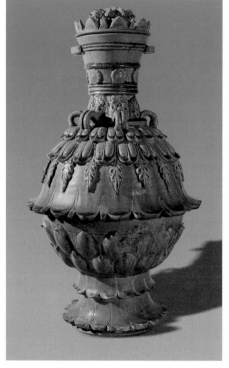

南朝青瓷蓮花尊 南朝梁／高85公分，口徑21公分。江蘇南京林山梁代大墓出土。造型裝飾與北齊封氏墓出土的蓮花尊十分相似，而器形更高大雄偉。這類象徵佛教莊嚴的蓮花尊出現在梁代十分自然，因為開國的梁武帝就是一位虔誠的佛教信徒，他曾三次捨身同泰寺，讓臣下用成億的錢把他“贖”出來。

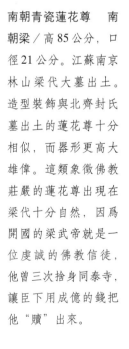

過淘煉，比較細白，未上化妝土。釉層薄而滋潤，呈乳白色，但仍普遍泛青，釉厚處青色更為明顯。可見其脱胎於青瓷的淵源關係以及尚未成熟的早期特色。然而由青而白，這是製瓷工藝的一大飛躍，具有劃時代的意義。

白瓷與青瓷的製作工序完全相同，只是由於胎、釉中含鐵量的不同，而引起呈色的差異，含鐵量較高，呈色便越深。要使胎體潔白，必須控制含鐵量，克服鐵的呈色干擾，這是非常困難的。范粹墓出土的白瓷，含鐵量已在1%以下，説明當時的製瓷工匠已認識到氧化鐵的呈色原理，並能在實踐中有效地加以控制，從而促使白瓷的誕生。這一偉大的創造，揭開了中國瓷藝史嶄新的一頁，為製瓷業的發展開拓了一條更廣闊的發展道路。“繪事後素”，沒有白瓷，就不可能有青花、釉裏紅、五彩、鬥彩、粉彩等

各種美麗的彩瓷。白瓷的誕生，説明北方的製瓷工藝到北朝晚期，已成功地脱出了南方的青瓷系統，開始形成自己的特色，從而雙峰並峙，二水分流，預示著一個“南青北白”的瓷業新時代的到來。

在這裏插説幾句：近讀日本中澤富士雄先生《朝鮮半島出土的宋代瓷器》(晏新志譯，《文博》2000年第5期)，文中提到韓國百濟武寧王陵出土有越窯的青瓷瓶、壺和中國的白瓷碗等六件瓷器，白瓷碗中殘存油煙和燈捻，當時可能是作為燈盞來使用的。百濟與南朝梁代的關係密切，因而“白瓷碗是南朝產品的可能性也就極大，目前這一時期中國南方的白瓷窯尚未發現，所以這件白瓷碗的出現也就成了推斷當時南方白瓷是否存在的重要資料。武寧王卒於公元523年，葬於525年，與其合葬的王妃卒於526年，529

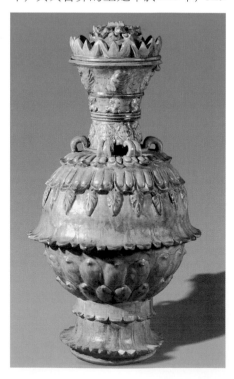

黑瓷與白瓷一樣，都是隨著青瓷而相繼產生的。在製藝工藝上設法控制鐵的呈色干擾，就出現了白瓷；反之，加重鐵的含量，就燒成黑瓷。相反相成，北方製瓷工匠在實踐中認識到鐵的呈色原理後，既燒成了白瓷，也不難燒出黑瓷。考古資料也説明，白瓷與黑瓷這一對孿生兒，都誕生於北齊年間。而南方早在東漢晚期已燒成黑瓷，在時間上領先三百多年。

北朝的黑瓷出土數量不多，品種亦較簡單，為碗、罐等日用器物，造型與同期青瓷相同。胎質大都細膩堅固，釉層較厚，光澤較好，釉色多呈黑褐色，淡處呈茶褐色，嚴格説還不是純正的黑釉。但它畢竟是新開創的一個品種，為以後北方黑瓷的發展打下了基礎。

白釉綠彩瓶　北齊／高 22 公分。河南安陽北齊武平六年(575 年)范粹墓出土。侈口，細長頸，橢圓腹，平底實足。釉色白帶淡黃，腹部掛翠綠彩條塊，艷麗奪目。開唐三彩之先河。

得一提。

年入葬，該墓出土物中的白瓷碗，由此也成了目前中國時代最早的白瓷器”(引者按，比北齊范粹墓出土的白瓷早半個世紀左右)。中澤富士雄先生提供的這一資料十分重要，按常理説，南方有長期燒製青瓷的歷史和經驗，憑其工藝技術，燒製白瓷應比北方更具優勢；聯繫唐五代南方出土的白瓷，尤其是吳越王錢鏐之母水邱氏墓出土的精美白瓷，不能不使人產生一個疑問：南方的白瓷生產是否也比北方先行一步？

北朝的黑瓷也值

白釉蓮瓣罐　北齊／高 19 公分。河南安陽北齊武平六年范粹墓出土。直口微斂，橢圓形腹，平底實足。肩有四繫，上腹飾覆蓮紋。造型別致，為北朝白瓷精品。

陶塑藝術的新變

三國兩晉時期，南方流行青瓷器物隨葬，陶製明器和陶俑明顯減少，品質也不高。北方雖然仍流行陶俑隨葬，但大都製作簡陋，形態呆板，缺乏特色，較之東漢，明顯退步。

然而北朝的陶塑藝術，却有明顯的進步，無論人物或動物陶塑，都一改三國兩晉粗拙刻板之風，而顯得生動傳神。在技法上不但繼承了漢代陶塑的優秀傳統，還吸取了佛教造像藝術的特長，因而大大提高了表現技巧和造型水平。

北朝的人物俑比例匀稱，形神兼備，主要有以下幾類：

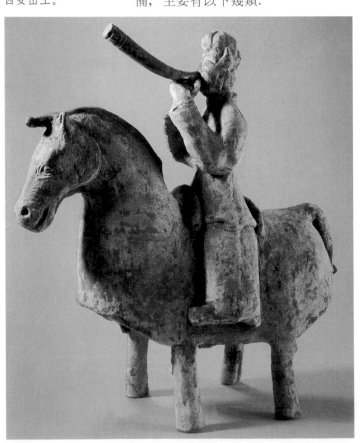

彩繪騎馬吹角俑　北魏／高 39 公分。陝西西安出土。

侍吏俑：戴冠，束帶，著長袍。或拱手，或垂手，或按劍，姿態多樣。亦有深目高鼻的鮮卑侍吏俑。

武士俑：全身甲冑，直立，左手按盾，右手執兵器，怒目挺胸，面貌威猛。自北魏至北齊、北周，相當流行。

甲騎具裝俑：爲人馬均披鎧甲的騎兵俑。大量出現於北朝墓葬中，表現出北朝部隊裝備的進步和鮮卑民族馳馬善戰的本色。

橫吹俑：分騎馬橫吹和步行橫吹兩類，配屬於甲騎具裝俑的軍樂俑（橫吹是一種源於西域的胡樂，由角和鼓組成）。頭戴風帽，身著長袍，束帶。或吹角，或擊鼓。

儀仗俑：頭戴風帽或小冠、籠冠，或拱手，或垂手，或左手下垂，右手執物。北朝墓內大批隨葬，少則數十件，多至 400 餘件。

侍僕俑：分男侍、女侍二類。男侍俑身著圓領窄袖袍，女侍俑梳雙髻或雙辮，身穿開領窄袖衫，下著衣裙。或垂袖恭立，或手執用品，或蹲坐持箕，姿態各異。

這時還出現了胡人歌舞俑，如山西壽陽縣北齊庫狄回洛墓出土一件胡人歌舞俑，深目高鼻，絡腮長鬚，頭戴船形帽，足登船形鞋，身著左衽胡袖緊身衫，張臂頓足，作歌舞狀，姿態十分生動。

有的陶俑，爲了表示人物的精神氣質和强調整體效果，有意突破形體的比例關係，進行大膽的藝術誇張。

例如徐州獅子山出土的一件北齊武士俑，頷首俯視，雙手按挂地長刀，狀貌肅穆。由於誇張地拉長形體，頭部顯得過小，但武士屹立的整體英姿却格外突出。

北朝的動物陶塑，具有嫻熟的寫實技巧，尤以馬和駱駝的造型最爲突出。北朝的陶馬繼承了漢代陶馬造型的優點而更趨完美，除表現馬的矯健身姿外，還把鞍韉、纓絡等華美的裝飾也展示出來，彩繪鮮明，形神兼備，藝術水平很高。駱駝陶塑始見於北朝，山西大同北魏司馬金龍墓出土的綠釉陶駱駝已相當精美。此外如河北曲陽北魏韓賄妻高氏墓出土的駱駝陶塑，背上安有駝架和鞍墊；山西太原北齊張肅俗墓出土的陶駱駝，則負有絲帛，二者均爲現實生活中負重運輸的駱駝之寫照。造型優美，比例勻稱，是具有生活氣息的陶塑精品。

北朝陶塑也有非現實性的神怪造型，在隨葬明器中較有代表性的當推鎮墓獸。這是墓葬中用以守衛墓門，鎮邪壓祟之物。早在戰國墓葬中已發現木雕漆繪的鎮墓獸，三國東吳墓中也已出現青瓷鎮墓獸，陶製鎮墓獸則始見於北魏。由於受佛教中具有護法地位的獅子的影響，北魏的鎮墓獸也多作獅形。通常爲一對，一獅首獸體，一人首獸體，均作蹲坐守衛狀。獅首者脊豎三束鬃毛，人首者頭生獨角，張口吐舌，面目猙獰。東魏時造型更具獅形。北齊之鎮墓獸則頭頂長一朝天戟，似從獨角演變而來，頗具時代特徵。西魏至北周時，鎮墓獸不作蹲坐守衛狀，而匍匐在地，威懾之勢稍殺。

東晉南朝的陶鎮墓獸，造型與北

朝有所不同，名曰窮奇。據《山海經·西山經》記載：“其狀如牛，猬毛，名曰窮奇。”晉郭璞《山海經圖贊》：“窮

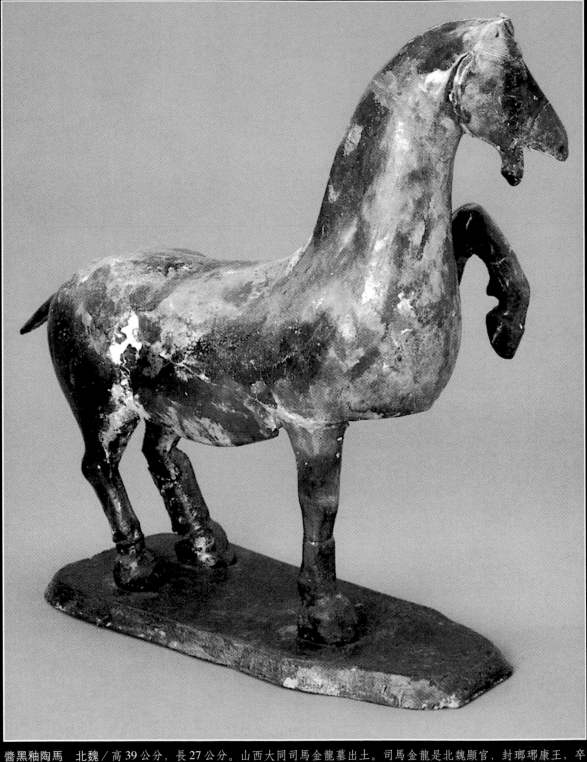

醬黑釉陶馬　北魏／高39公分，長27公分。山西大同司馬金龍墓出土。司馬金龍是北魏顯官，封瑯瑯康王，卒於太和八年(484年)。此馬係墓中隨葬陶馬之一。三足著地，一足前舉，作嘶鳴狀，造型駿健。

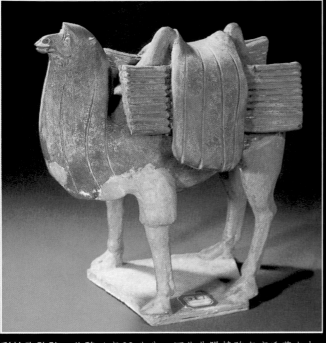

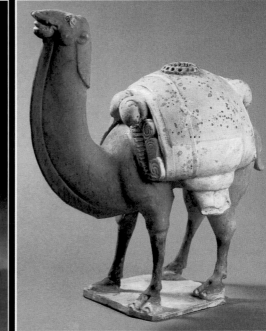

彩繪陶駱駝　北魏／高 22 公分。河北曲陽韓賄妻高氏墓出土。　彩繪陶駱駝　北齊／高 29.1 公分。山西太原張肅俗墓出土。

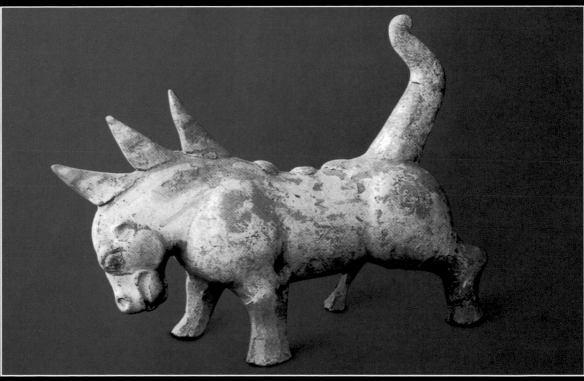

灰陶窮奇　西晉／高 23.5 公分，長 31.5 公分。頸豎三撮角狀鬃毛，背飾三乳釘紋，造型奇特。河南鄭州

灰陶女俑　南朝／高
37.5公分。江蘇南京出
土。頭梳山形高髻，著
右衽寬袖長袍和無領
內衣，雙手相拱，靴尖
微露。面帶微笑，狀極
恭順。

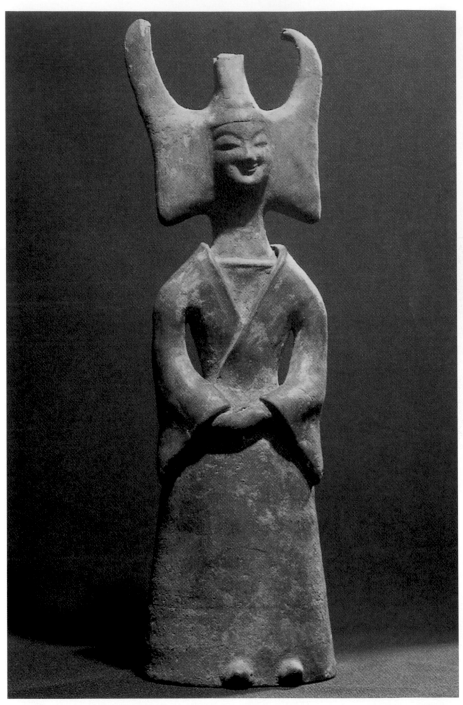

奇之獸，厥形甚醜。驅逐妖邪，莫不
奔走。是以一名，號曰神狗。"可見窮
奇既有牛之形狀，又有"神狗"驅逐
妖邪之本領，所以古人用它來守墓，
以驅妖邪，而保陰宅之平安。其用處

頗類似現實生活中的看門狗。這種傳
説中的神獸形象，最早見於魏晉之際
的北方中原地區，河南鄭州西晉墓就
曾出土一件窮奇。晉室南遷後，這一
葬俗也隨之傳到南方，並很快流行開

來。南方墓葬所見窮奇，形如犀牛，頭生獨角，背豎四束角狀鬃毛，頭向墓門作守衛狀。

南朝的陶俑，與北朝相比，無論數量、品種或品質都大大不如，但亦偶見精品。南京出土一種南朝女俑，頭梳山形高髻，拱手而立，面帶微笑，恭順之狀可掬。另一種女俑，頭戴扇形冠，身穿廣袖長衫，雙手拱立，表情文靜，造型優美，堪稱南朝陶塑的佳作。

建築陶器的成就

三國兩晉南北朝時期的建築陶業發展迅速，產量擴大，品質也有所提高。這時磚瓦的形制較小，漢代盛行的大型空心磚已逐漸衰微，而普遍使用長方磚，一般長約35公分，寬17公分，厚5公分左右，表面印有錢紋、斜線紋等紋飾。東晉南朝時還有多塊磚拼砌而成的組合畫面磚，有的可達百餘塊之多。畫面內容較豐富，有龍、獅子、羽人戲、歷史傳說、竹林七賢等，有的還在邊角上加標題。文字磚不多見，廣州出土的西晉墓磚印有韻語，如：「永嘉世，天下荒；余廣州，皆平康。」又如：「永嘉世，九州空；余吳土，盛且豐。」反映了西晉末年中原戰亂紛起，而南方較為和平安定，具有證史的資料價值。

北朝自北魏道武帝拓跋珪建都平城（今山西大同），即大規模營建宮殿，至太武帝拓跋燾時，又加以擴建。孝文帝元宏遷都洛陽後，更是大興土木，重建遭到戰爭創傷的洛陽，並大量興建佛寺。這一切都促使建築用陶的發展，在數量和品質上都超過前代。北魏的宮廷建築已使用琉璃瓦。考古發現，在大同北魏故城遺址中，有一些琉璃瓦的碎片出土，證實了《太平御覽》等文獻記載的可靠性。琉璃瓦的出現，是我國古代建築用陶發展中的一大成就。

北魏的板瓦，在瓦頭捏出花紋或鋸齒紋作裝飾，故稱花頭板瓦。質地堅緻，形制較大，長49.5公分，寬35公分，厚2.5公分左右，重達12公斤。筒瓦外表素面，內有布紋，長49.5公分，徑13公分，厚2.3公分，重約8公斤。這些瓦上多刻有文字，內容為製瓦的時間、匠人姓名、工種和主管人名字等。僅洛陽一地發現瓦文所記錄的工匠就有兩萬多名，簡直是一部工匠花名冊，可見當時製瓦工場生產規模之大和工匠數量之眾多。

三國兩晉南北朝時的瓦當均為圓形，直徑一般15公分左右，質地堅硬。魏晉瓦當仍有漢代遺風，以雲紋較多見。南北朝時雲紋漸趨消亡，代之而起的蓮花紋瓦當廣泛流行，這是當時佛教影響廣泛深入的結果。蓮花紋以單瓣為多，複瓣較少見，瓣數一般為六至八瓣。獸面紋瓦當的出現，也是這一時期瓦當藝術的一大特色。獸面鼓目齜牙，形象猙獰，但略顯抽象，具有圖案化傾向。這時的文字瓦當很少見。北魏時有「萬歲富貴」、「傳祚無窮」瓦當，字體為隸書，筆畫較細而不甚工整。

第六章

南　青　北　白
——隋唐五代陶瓷

公元581年，隋統一了中國，雖然享國不長，但終於結束了長達四個世紀的分裂割據局面，促進了南北經濟、文化的交流和發展，開創了一個新的歷史時期。繼隋而起的唐王朝，總結前代興亡的歷史教訓，勵精圖治，使全國統一的局面維持了三百多年，成爲繼漢代以後歷史上最強盛的一個封建王朝。

唐王朝以雄厚的政治經濟實力和充滿自信的態度，對外實行開放政策。陸上的絲綢之路和海上的陶瓷之路，促進了與中亞、西亞、南亞、北非以及朝鮮、日本等國的經濟文化交流，既對世界文明作出了重要貢獻，也爲本國的社會經濟發展注入了活力。製瓷業的空前發展和繁榮，也正反映了"盛唐氣象"的一個側面。

陶瓷史家通常用"南青北白"來概括唐代製瓷業的特點。當時邢窯的白瓷與越窯的青瓷，分別代表了北方瓷業與南方瓷業的最高成就。當然這種概括只是舉其最顯著的時代特徵而言，實際情況要複雜和豐富得多。例如北方諸窯除燒製白瓷外，也兼燒青瓷、黃瓷、黑瓷、花瓷等。因爲北方窯場新興者居多，燒瓷歷史不長，並

無陳規約束，所以敢於大膽嘗試和探索，創燒新的品種，這正代表了一種充分自信和勇於進取的時代精神。而以越窯爲代表的南方諸窯，青瓷生產歷史悠久，工藝精益求精，至唐代已達到歷史最高水平。然而在南方的墓葬和遺址中也出土了相當數量高檔的白瓷，雖然目前尚未發現窯址，但產於本地的可能性很大。説明南方在青瓷生產的主流外，也有白瓷的存在，這也許正是南北交流的結果。

隋唐時期因瓷器的使用更爲普遍，日用陶器逐漸退減，但是隨葬的陶明器依然盛行不衰，其傑出的代表就是"唐三彩"。

五代十國期間，統一的中國又陷於分裂，然而各地割據政權之所以能夠存在，也正是憑藉唐代地方經濟發展的結果。一些地方割據政權，爲保持自己的統治，採取保境安民的政策，社會比較安定，經濟和文化也有一定的發展，包括陶瓷在内的手工業也仍然有所進步。吳越的青瓷就是一個典型的例子。當然在分裂割據的形勢下，各地瓷窯之間的借鑒、交流和市場競爭受到了嚴重的阻礙，瓷業的新發展期待著全國新的統一。

隋瓷風采

隋以北朝爲基礎統一中國，因而其文化面貌帶有較濃厚的北朝色彩。由於建都大興(今陝西西安東南一帶)，政治中心在北方，南方的物品和工藝技術亦更多地北傳，瓷風北漸，北方的製瓷業也得以迅速發展，進入一個新的時期。

隋代的製瓷業仍以青瓷爲主流，分南北兩個系統。南方青瓷生產的基地，如浙江、江西、江蘇等地的窯場進一步增多，同時安徽、湖南和四川等地的青瓷生產也逐漸形成一定的規模，並趨向成熟。從總的情況看，南方青瓷以實用器物爲主，器形大都沿襲南朝而略有變化。如常見的鷄頭壺和盤口壺，鷄頭逐漸變大，器身逐漸變長；繫的形式也有變化，前者由條形繫變爲橋形繫，後者則由橋形繫變爲條形繫。高足盤在隋代十分流行，南北形制略有差別，但都普遍燒造，可謂隋瓷中的典型器物。

隋代南方青瓷，一般胎質堅硬，胎色灰白，釉層薄而均勻，釉色以青綠和黃綠色爲多，有剝釉現象。器物裏外施釉，器外施釉不及底，有的僅及腹半。裝飾以印花爲主，其次爲畫花，亦有少量貼花。常見紋樣有朵花、草葉、卷葉、蓮瓣、波浪、幾何紋等。南方各地所產青瓷具有一定的地方特色，但共性多於個性，與北方青瓷相比，在造型、胎釉及裝飾風格上仍有較大的區別。

隋代北方青瓷在北齊的基礎上發展迅速，其中心產區在河北、河南，其次爲山東。主要窯場有河北磁縣賈壁窯、內丘窯，河南安陽相州窯、鞏縣窯，山東淄博寨里窯和棗莊中陳郝窯。其中以河南安陽相州窯規模最大，產品品質最精，品種也最豐富，可稱爲隋代北方青瓷的代表性窯場。產品除碗、鉢、杯、瓶、四繫罐、高足盤等日用器具外，還有各種瓷塑和明器。瓷塑形象生動，藝術水平較高。

隋代北方青瓷，一般造型較敦樸厚重，胎質細膩堅緻，有的施白色化妝土。釉色青或青中閃黃，爲透明玻璃質，光澤較強，釉面多開片。器物裏外施釉，器外施釉不及底。裝飾較簡樸，河北磁縣賈壁窯產品大都素面無紋飾；河南安陽相州窯則都見紋飾，以蓮瓣紋爲主，此外還有忍冬紋、草葉紋、三角紋和水波紋等。

隋代白瓷是繼北齊創製而走向成熟的一個重要環節。目前對隋代白瓷窯址的考古發現很少(已知有河北內丘窯)，但墓葬出土的資料較多。如1959年河南安陽隋開皇十四年(594年)張盛墓，出土了一批白瓷器，因其還帶有若干青瓷的特徵，

青釉四繫罐　隋／高22.5公分。直口，平底，肩有四繫。釉色青中閃黃，玻璃質感強，開細小紋片，施釉不及底。造型有北方瓷器渾厚敦樸的特點。

青瓷鷄首壺　隋／高24.4公分。盤口長頸，頸部飾凸棱三道，腹部瘦高，鷄首細小後仰，龍首柄粗壯，具有明顯的隋代南方鷄首壺特徵。

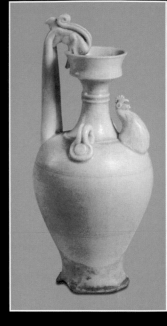

白瓷鷄首壺　隋／高27.4公分。陝西西安李靜訓墓出土。造型與南方青瓷鷄首壺基本相似，但鷄頭較高大，比例顯得更勻稱一些。

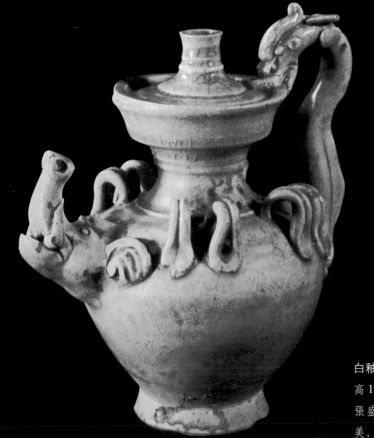

白釉象首龍柄壺　隋／高13公分。河南安陽張盛墓出土。造型精美，是隋代白瓷珍品。

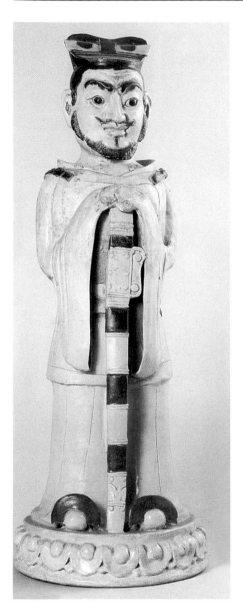

故出土之初被視爲青瓷。其實這批白瓷比之北齊武平六年(575年)范粹墓出

土的白瓷已有較大進步，胎釉品質都有所提高，且器類豐富多樣，有罐、壺、瓶、罈、三足爐、博山爐、爐、燭臺、鉢、盤等日用器具和白瓷俑等，於此亦可見當時白瓷生產狀況之一斑。其中一件白瓷俑尤引人注目，高72公分，束髮戴冠，身穿圓領廣袖衣，內襯藍型，外著褶禶甲，足登雲頭翹鞋，拱手按劍，立於蓮座之上。通體施灰白色釉，而在冠、履、劍鞘及頭髮、眉目、髭鬚等有關部位用黑彩加以點畫，使之更爲鮮明生動。

西安郊區隋大業四年(608年)的李靜訓墓，晚於張盛墓十四年，也出土了一些白瓷器。其胎質較白，釉面光潤，已無白中閃黃或閃青的痕跡，可以毫無疑義地稱爲白瓷了。西安郭家灘隋大業六年(610年)姬威墓出土的白瓷蓋罐，造型美觀，通體施乳白色釉，晶瑩光潤，堪稱隋代白瓷的代表作。如果從北齊武平六年(575年)范粹墓起始，至隋大業六年(610年)姬威墓止，北方白瓷的發展歷程不過短短35年，而已從未脫青瓷殘痕的原始狀態，走向較爲成熟的白瓷，這一進步是十分快速的。當然，白瓷的真正成熟還要到唐代以邢窯爲代表的製品出現，但隋代白瓷無疑是走向成熟的一個重要階段。

白釉侍衛俑　隋／高72公分。河南安陽張盛墓出土。兩髭上翹，絡腮鬍鬚，濃眉大眼，神態自若。再現了隋代北方侍衛的形象。

龐大的青瓷家族

唐代南方各窯仍然燒製青瓷，而以越窯爲傑出代表。當時"茶聖"陸羽在所著《茶經》中評次各窯所產茶碗時說："碗，越州上，鼎州次，婺州次，岳州次，壽州、洪州次。"即以越窯居於首位，而其他五個也都是青瓷窯。

越窯

唐代越窯的中心窯場集中在上虞、

越窯八棱瓶　唐／高21.7公分，足徑7.9公分。瓶體呈八棱形，直口，細長頸，闊腹，矮圈足。底緣刻有"四"字。胎質細膩，釉面勻淨，造型新穎，製作精細，爲唐代越窯秘色瓷上品。此瓶與扶風法門寺唐代地官所出秘色八棱瓶造型、高度都十分相似。

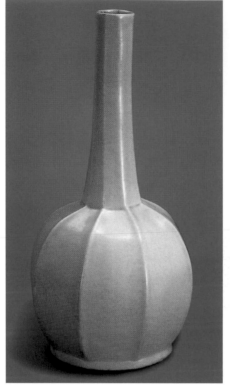

慈溪、餘姚等地。隨著瓷器需要量的增加，窯場亦迅速擴大，諸暨、紹興、鎮海、鄞縣、奉化、臨海、黃岩等地相繼建窯，形成一個龐大的瓷窯體系。其中以上虞、慈溪兩地最爲繁榮，從唐五代至北宋，窯場林立，延燒不絕。僅慈溪上林湖一帶，現已發現的越窯遺址即有120多處。

　　唐五代越窯的製瓷工藝不斷進步，無論在原料加工、胎釉配方、施釉方法、造型裝飾以及燒成技術等方面都有重大的改進和提高。唐代後期，廣泛使用匣鉢裝燒，坯件不再疊壓和受煙灰的燻染，爲製造精細瓷器創造了條件。

　　唐五代是越窯的全盛期，其產品胎質細膩，釉面光潔，色澤均勻，如冰似玉。在造型上既講究實用，又追求美觀，把各種生活用具審美化，作成花、葉、瓜果等形狀，出現了蓮花形碗、荷葉形碗、海棠式碗、葵瓣口碗、盤以及蓮花盞托、瓜形注子、水盂等，此外還有各式粉盒、油盒、瓷塑、瓷枕、油燈、唾壺等，豐富多采，美不勝收。有的器物還吸取金銀器的造型裝飾特點，細巧玲瓏，新穎美觀。在裝飾技法上，除刻畫、印花外，還在罌、鉢、香爐等大件瓷器上採用釉下彩繪工藝，繪以褐色的雲紋和蓮瓣紋等，使器物更加莊重華美。部分宮廷用瓷還鑲嵌金邊和銀邊，稱爲"金扣"、"銀扣"，顯得格外富麗華貴。

　　《新唐書·地理志五》載："越州會稽郡，中都督府。土貢：寶花……瓷器、紙、筆。"據考古資料與文獻記載相印證，越窯上林湖中心窯區在唐

越窯海棠式碗　唐／高10.8公分，口縱徑23.3公分，口橫徑32.2公分，足徑11.4公分。碗坐海棠式，敞口，圈足微外撇，碗心有支釘痕16個。器形大而規整，釉色青中閃黃，潤澤如玉。

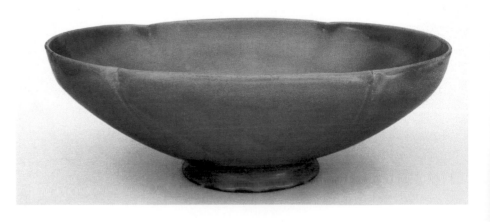

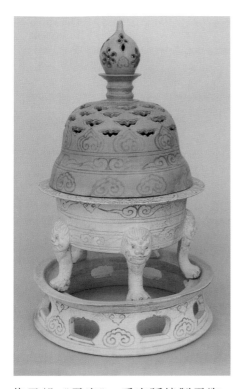

封匣缽口，工藝特別講究，因而産品品質也十分精美，有的器物還帶有"官"、"官樣"、"内"等款式。但同時貢窯在完成貢瓷任務後，也燒製碗、盤、瓶等大宗民用瓷。因而貢窯還不是由宫廷主持開設、專燒御用器物的官窯，而屬"有命則貢，無命則止"的專派性質，本質上仍屬於民窯。

貢窯所燒的貢瓷稱爲"秘色瓷"，代表了越窯青瓷的最高水平。作爲貢品的"秘色瓷"，始於唐，盛於五代，終於北宋中期。在文獻中最早提到"秘色"之名的是晚唐詩人陸龜蒙的《秘色越器》詩：

　　九秋風露越窯開，
　　奪得千峰翠色來。
　　好向中宵盛沆瀣，
　　共嵇中散鬥遺杯。

"千峰翠色"，形容秘色瓷青翠欲

越窯褐彩雲紋鏤花薰爐　唐／通高66公分，口徑36.5公分，座徑41公分。浙江臨安唐天復元年(901年)水邱氏（吳越王錢鏐之母）墓出土。整器由蓋、爐和座三部分組成，自蓋鈕到臺座，釉下均用褐彩繪有如意、雲氣等八組圖案，融造型、彩繪、雕鏤於一體，顯得細巧精工而又端重大方。

代已設"貢窯"，爲宫廷燒製貢瓷。1977年上林湖吳家溪唐墓出土一件刻有墓誌的罐，誌文中有"光啓三年，歲在丁未，二月五日，殯於當保貢窯之北山"等語，已明言"貢窯"之存在，且點明其所在方位。"光啓"爲唐僖宗年號，"光啓三年"即公元887年。而1987年陝西扶風縣法門寺地宫珍藏的一批越窯青瓷，絕對年代爲唐咸通十五年(874年)，其器型、釉色、裝燒方法等都可在越窯上林湖窯址中找到物證，無疑爲"貢窯"産品。可見上林湖貢窯至遲在公元9世紀70年代之前已存在。而從寧波和義路碼頭遺址唐大中二年(848年)文化層出土的一組越窯青瓷，其造型、釉色與法門寺所出一致，則可推知上林湖設置貢窯，當早在唐大中二年之前。

上林湖貢窯爲朝廷燒製貢瓷，用匣缽按器物大小單件裝燒，並用釉子

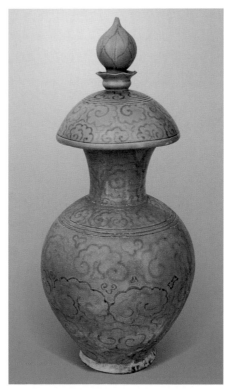

越窯褐彩雲氣紋蓋罌　唐／通高66.5公分，口徑19.9公分，足徑16公分。浙江臨安唐天復元年水邱氏墓出土。盤口，長頸，橢圓腹，圈足外撇。蓋作半球形，花苞鈕。通體釉下繪褐彩雲氣紋。釉色青黄，釉面潤澤晶瑩。器形高大，製作精細，爲唐末越窯秘色瓷珍品。

越窯蓮花式碗托　五代/通高13.2公分，碗高8.9公分，口徑13.8公分。江蘇蘇州虎丘塔出土。碗與托盤均飾蓮瓣紋，造型優美。托盤底有"項記"款銘。

滴的釉色之美，道出了"秘色"的最基本特徵。

另一位晚唐五代詩人徐寅的《貢餘秘色茶盞》詩，則對秘色瓷作如此的描摹和讚嘆：

　　捩翠融青瑞色新，
　　陶成先得貢吾君。
　　巧剜明月染春水，
　　輕旋薄冰盛綠雲。
　　古鏡破苔當席上，
　　嫩荷含露別江濆。
　　中山竹葉醅初發，
　　多病那堪中十分。

這首詩對於秘色瓷器釉色之青翠，造型之輕巧，光澤之晶瑩，可謂形容極致。值得注意的是詩人所詠讚的還僅僅是"貢餘"的"秘色茶盞"，即在"陶成先得貢吾君"之後揀選剩餘的器物，已屬等外之品，仍如此精美，則

"先貢吾君"的正式貢品該是何等精絕，也就不言而喻了。

長期以來，對於"秘色"的含義，意見紛紜，莫衷一是。1987年2月陝西扶風縣法門寺唐代地宮中清理出16件青瓷器，根據《衣物帳》的記載，這些瓷器就是陶瓷史家久聞其名而難以確認的"秘色瓷"。這就確切無疑地提供了"秘色瓷"的實物，並可與上林湖貢窯所出者相互參證。再綜合唐王室和五代吳越國錢氏王室墓出土的秘色瓷進行研究，所謂"秘色"，是指青碧色。古無輕唇音，"碧"、"秘"讀音相同(浙江某些方言今仍如此)，書"碧"爲"秘"，則有一種貴重珍秘之感，且以區別於一般之民用青瓷，殆文人有意之修辭。正宗的"秘色"，以如"春水"、"綠雲"的青綠色和湖綠色爲上乘，青黃色者次之，但亦屬"秘色"範疇，法門寺所出即有釉色青黃者。

唐五代的秘色瓷製作精湛，從器物口、腹、底各個部位到轉角突稜，都作得一絲不苟。甚至連碗、碟、洗、鉢等器物的圈足，也非簡單地一次挖足而成，而是單獨拉成泥條，按器足大小黏接後進而輪修，因而圈足微向外撇，靈巧美觀，具有同類金銀器的風姿。器物造型講究線條美，長短曲折，自然賦形，無不委貼得體；胎骨輕重厚薄，也與器用相協調。唐代詩人皮日休詠越窯茶甌，有句云："圓似月魂墮，輕如雲魄起"，既讚器形之規整，又喻器體之輕巧，越窯瓷器之精美及其在文人騷客心目中的形象由此可以想見。

總之，越窯代表了唐五代到北宋初期青瓷生產的最高水平，從工藝技

越窯鳥形把杯 五代／高6.3公分，口徑7.2公分，足徑5公分。杯身一側貼塑立鳥形，另一側以把爲鳥尾，式樣新穎優美。釉色青瑩，開細小紋片。

術到產品風格，都對南北眾多瓷窯產生了廣泛而深遠的影響。

婺州窯

婺州窯是浙江境內另一個著名的瓷窯，產品以青瓷爲主，在陸羽《茶經》中排名第三。婺州窯在唐五代到北宋時期發展迅速，生產規模不斷擴大。其窯場廣布今金華、衢州兩市所屬各縣，形成了一個獨特的瓷窯體系。婺州窯除燒製青瓷外，還兼燒黑釉、花釉和彩繪瓷。特別值得一提的是唐代創燒乳濁釉瓷，宋、元時延燒不衰，釉色有月白、天青、天藍等，頗類似宋代鈞窯，但釉層較薄，也不見紅彩。其創燒早於鈞窯，且延燒時間很長，自成系統，與宋代鈞窯淵源有別，因而不能視爲仿鈞之作。

婺州窯青瓷的種類和造型，大都與越窯相似，從中可以看到越窯的影響。但其胎色較深，呈深灰或紫色，釉色青黃帶灰或泛淡紫；釉層厚薄不勻，常凝結成芝麻點狀，在胎釉結合不緊密和釉面開裂處，往往有白色小晶體析出。大部分產品製作較爲粗

糙，品質不如越窯。但也不乏精細之作。唐代中晚期以後，婺州窯主要生產民間日用器具，如碗、盤、鉢、瓶、罐之類，明器較常見有蟠龍罌和多角瓶。多角瓶造型奇特，遍身有尖角突起。"多角"爲當地方音"多穀"的諧音，象徵五穀豐登，由三國兩晉時期的穀倉演變而成。唐代婺州窯青瓷還

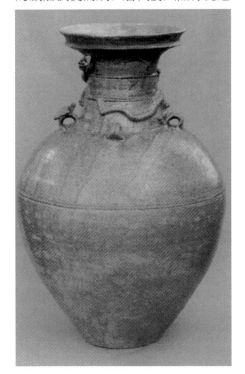

婺州窯青釉蟠龍瓶 唐／高58公分，口徑22.6公分，底徑14.5公分。浙江金華出土。洗口，長頸，頸部貼塑蟠龍一條，肩有四繫：二複式繫，一龜形繫，一壁虎形繫。釉色青黃，形體高大。

婺州窯多角瓶 唐／高
22.4公分。器身呈葫蘆
形，上下腹各貼飾尖角
五個，上下交錯排列。
頸部貼塑一上爬之龜，
似欲到瓶中覓食。且有
象徵壽考之意。"多角"
則諧音"多穀"，象徵富
裕。釉層厚薄不勻，有
垂流現象，且呈乳濁窯
變狀。至宋代這類多角
瓶器身增高，尖角增
多，並加塔形蓋，具有
明顯的時代特點。亦流
行於閩粵等地。

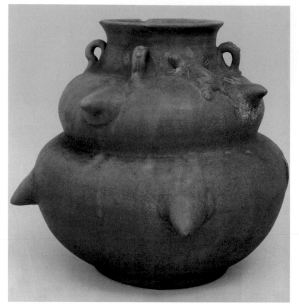

甌窯褐彩執壺 五代／
高24.1公分。浙江溫州
市郊北宋窖藏出土。
塔形蓋，瓜稜腹，平底
稍內凹，斜口圓管流，
扁條形曲柄。柄面印纏
枝花，花間有"七何"
二字。釉色青中閃黃，
勻淨明亮。腹部釉下繪
褐彩蕨紋，塔蓋飾以褐
彩條狀紋，裝飾風格頗
近長沙窯。甌窯採用褐
彩裝飾的時間較長，東
晉南朝爲點彩，唐五代
爲褐斑，宋元則以褐色
彩繪。此壺造型和裝飾
風格爲五代至北宋初。
係甌窯精品。

出現了黑彩和褐彩斑塊的裝飾，別具風姿。

甌窯

甌窯在浙南的溫州、永嘉、瑞安等地。甌江北岸的永嘉甌岩到大坦墳山一帶和溫州的西山爲窯場最密集之地。甌窯產品的種類與越窯大體相似，但器形略有差異，造型風格較越窯秀麗。晚唐時期的碗、盤、壺、盞托等器物，突破以往較平穩的造型，而仿花果等各類形式，顯得輕巧美觀而又實用。這一造型傾向與同期越窯相似，反映了一種共同的時代審美趣尚。

甌窯的產品在胎釉上與越窯有顯著區別：其胎質較鬆，不如越窯堅緻；胎色灰白，較越窯爲淺；釉層勻淨，透明度較越窯強。唐代早中期的甌窯承南朝遺風，釉色普遍泛黃，有冰裂紋，釉易剝落。晚唐前後出現了滋潤如玉的青色釉，胎釉結合緊密，很少剝釉現象，造型也趨輕巧多樣，製瓷工藝顯著提高，爲甌窯發展的鼎盛期。宋

元時繼續燒造青釉。

甌窯不見於唐宋時期的文獻記載，但其製瓷成就實超過婺州、洪州諸窯。甌窯因地近龍泉，其製瓷工藝和風格對後起的龍泉窯影響較大，後被龍泉窯所取代。

岳州窯

岳州窯在陸羽《茶經》中排名第四，窯場位於今湖南湘陰一帶，分布範圍集中於湘陰城關鎮、鐵角嘴、窯頭山、白骨塔、窯滑里等地，1952年發現。其燒瓷歷史可上溯至東漢時期，爲湖南地區最早的青瓷生產地，唐以前稱湘陰窯。至唐代已形成區域性的生產體系，中心地區在湘陰縣境，唐代屬岳州轄區，故名岳州窯。

岳州窯的窯場分布範圍較寬，唐

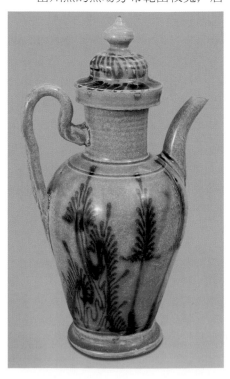

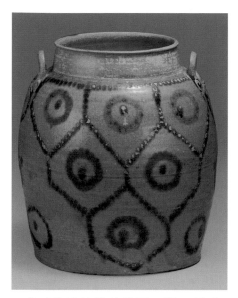

五代時期遺物堆積較厚，器皿以碗、盤爲主，還有壺、罐、瓶等。明器中人物俑造型質樸，較有特色。胎一般較薄，胎色灰白，胎質不如越窯緻密。釉色以青黃色爲多，也有青綠色者。釉層較薄，玻璃質感很強，多有細碎的開片。有的器物胎釉結合不好，容易剝釉。普遍使用匣鉢和墊餅燒製，五代時碗、盤之類器物由墊餅墊燒改爲支釘支燒，器物底部留有支釘痕。

　　據周世榮先生研究，岳州窯是長沙窯的前身。安史之亂期間，大批中原人士南遷，所謂"兩京衣冠盡投江湘"，因而長安、洛陽一帶盛行的唐三彩、金銀器等工藝技術也隨之南傳，長沙窯就是在岳州窯傳統青瓷的基礎上，汲取唐三彩、金銀器、染織等工藝，並融合詩歌、繪畫、書法等藝術而開創出獨具一格的瓷業風貌的。

長沙窯

　　長沙窯又名銅官窯，位於今湖南望城縣銅官鎮至石渚湖約五公里的範圍內。創燒於中唐，盛於晚唐，衰於五代。長沙窯不見於以往的文獻記載，1956年發現窯址，現已獲得大量考古資料，其中有元和三年(808年)、大中九年(855年)、大中十年(856年)等紀年的器物和印模，可考證其燒造年代。唐代湖南詩人李群玉在《石潴》詩中寫道：

　　古岸陶爲器，高林盡一焚。
　　焰紅湘浦口，煙濁洞庭雲。
　　迴野煤飛亂，遙空爆響聞。
　　地形穿鑿勢，恐到祝融墳。

　　"石潴"(今作"石渚")即長沙窯的窯址所在地，東依山坡，西臨湘江，沿江十里，遍布窯場，現已發現唐代窯址19處。李群玉此詩描寫了長沙窯伐山燒窯的景況：火光沖天，映紅湘江之浦；煙氣彌空，污染洞庭之雲。田野煤灰飛舞，遙空爆響時聞。使人懷疑火神祝融的墳墓被人發掘了。詩人描寫煙與火組成的燒窯景象，可以使人想像長沙窯生產規模之大。

　　長沙窯前期以燒製碗、盤、壺、罐、盂等日常生活用具爲主，規格較爲劃一。後期生活用具品種增加，還兼燒筆洗、硯臺、硯滴、鎮紙之類文房用品，以及馬、牛、羊、豬、狗、獅、象、雞、鴨、鴿、雀等各種瓷塑動物玩具。總之後期產品種類繁多，規格式樣也趨於多樣，且造型富於變化，在唐代瓷窯中較爲罕見。

　　長沙窯前期器物胎質較粗鬆，胎色暗紅；後期胎質較細密，胎色灰黃或灰青。前期釉色黃中帶

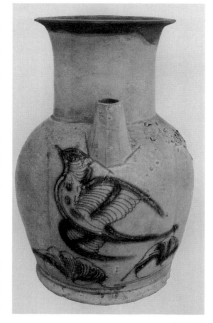

長沙窯褐彩奔鹿紋盒蓋　唐／高5公分，口徑16.8公分。奔鹿以意筆繪出，形象逼肖。草紋亦瀟灑而有水墨效果。

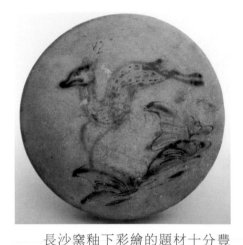

長沙窯貼花壺　唐／高21.5公分。直筒腹，平底。肩部安八稜短流、雙繫和曲形柄。雙繫和流下貼飾模印花葉紋，貼飾處均施大片褐彩，十分醒目。

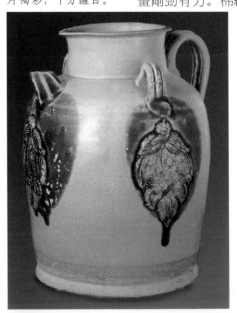

青，黃色較重，胎釉結合不好，常有剝釉現象；後期釉色青而微黃，青色增多，色調穩定；亦有乳白中閃青和純然一體的藍色或綠色釉；胎釉結合緊密，很少剝釉現象。

長沙窯在裝飾藝術上有特殊成就，其釉下彩繪和模印貼花最具特色。模印貼花多位於壺流、壺繫的下方及洗的腹部。常見紋樣有人物、嬰戲、雙鳥、雙魚、遊龍、蝴蝶、獅子、葡萄、荷花、葵花等。爲了突出貼花的裝飾效果，常常在貼花上施以褐色斑塊，十分醒目。

長沙窯的釉下彩繪裝飾，先在素胎表面塗一層白色化妝土，然後繪各種圖形，再罩以一層淡黃色或青黃色的透明薄釉，燒成後圖畫顯得十分清晰、明亮。釉下彩中，綠、紅、藍色以氧化銅作著色劑，褐色則以鐵爲著色劑。彩繪紋飾常用三種線條來表現，即鐵線式、棉線式和複合式。鐵線式的線條多呈褐色，用於白描，筆畫剛勁有力。棉線式線條以綠色或紅色爲主，多用於沒骨畫法，其線條如棉浸水，柔軟華滋，長短粗細隨物而變。複合式是用兩種以上線條相配使用，一般用綠色棉線勾畫輪廓，用褐色鐵線描繪細部，如動物的眼、嘴、羽毛和植物的葉脈、山石的紋理等，有如水墨畫中之醒墨，淡中著濃，效果十分強烈。

長沙窯釉下彩繪的題材十分豐富，有人物、花卉、禽魚、走獸及抽象的幾何紋樣等，筆法簡練生動，饒有寫意畫的神韻。宋以前的寫意紙帛畫，存世者稀如星鳳，而長沙窯却保存了許多唐代的寫意瓷畫。過去研究中國畫史者，往往局限於紙帛畫和壁畫，而很少涉及瓷畫，實在是一大損失。長沙窯的釉下彩繪，爲研究中國繪畫史特別是寫意畫的發生和演變，提供了十分可貴的實物資料。除了繪畫外，長沙窯還以書寫詩歌、警語作爲裝飾，可以考見唐代詩歌廣泛普及的情況和社會文化心理之一斑。例如："日日思前路，朝朝別主人。行行山水上，處處鳥啼春。"每句以疊詞開頭，寫遊子遠客心情，生動而別致。又如："春水春池滿，春時春草生。春人飲春酒，春鳥弄春聲。"四句用了八個"春"字，把春天的景色和喜悅的心情表現得酣暢淋漓。有的詩抒寫離別相思之情，如："一別行千里，來時未有期。月中三十日，無夜不相思。"有的反映戍邊將士的哀怨，如："一日三場戰，曾無賞罰爲。將軍馬上坐，將士雪中眠。"內容豐富多彩，形式短小精悍，一般多爲五絶或斷句，這與器物書寫面的局

限有關。其中不少題詩爲《全唐詩》所無，具有重要的文獻價值。

除了釉下彩繪、模印貼花和題寫詩語外，長沙窯的裝飾方法還有刻畫、雕刻、印花和鏤空等。刻畫花常用於瓶、匜、壺等器物上；雕刻主要用於各種俑和玩具上；印花多用於盤、碗的內底中心與壺、罐的耳和柄上；鏤空裝飾則多見於燭臺、薰爐以及器蓋、器底等部位。

長沙窯瓷器是我國古代對外貿易的重要商品之一，在朝鮮、日本、東南亞、西亞等地均有出土。有些器形或裝飾爲了適應外銷的需要，帶有鮮明的異國情調。另一方面，在向外傳播的同時，也必然受到域外文化的影響。例如常見器物上堆貼或彩繪的胡人樂舞、獅子、椰棗、葡萄及一些鳥鵲等，明顯具有西亞、波斯的風格。這也是中外文化交流和相互影響的歷史物證。

洪州窯

洪州窯，在陸羽《茶經》中名列第六，居於唐代六大青瓷窯的末位。其窯場遺址在今江西豐城市曲江鎮羅湖村一帶，南北綿延20餘公里，以贛江爲紐帶連成一體，形成一個具有地方特色的瓷窯體系。現已發現窯址30多處，其同期產品和製作工藝特徵相同，不同時期則具有明顯的繼承和演變關係。因窯場遺址均處豐城境內，唐代屬洪州管轄，故以洪州名窯。

洪州窯創燒於東漢晚期，東晉南

長沙窯褐彩詩文壺

唐／高19公分。壺流下腹部書有離別相思的五絕一首：「一別行千里，來時未有期。月中三十日，無夜不相思。」

洪州窯多足辟雍硯

唐／高5.5公分，硯徑14公分。江西豐城曲江出土。硯面微凹，無釉，以利研磨，四周繞以水池。底沿有20隻蹄形足，一側安有兩個小罐形的筆插。釉色黃褐而瑩潤，製作精美。這類硯因硯面圓形，圍以水池，形如辟雍（西周天子所設太學，校址圓形，四周環水），故名「辟雍硯」。流行於南朝至唐宋。

邛窯三彩三足鍑 唐／高 17.8 公分，口徑 11 公分。四川邛崃什方堂出土。敞口卷唇，短頸鼓腹，三足外撇，足根塑獸頭。腹部釉下繪紅、綠、黃三色組團花紋。這類三彩器物，人稱“邛三彩”，或稱“四川唐三彩”，但它是瓷器，不同於三彩陶。

邛窯省油燈 唐／高 3.7 公分，口徑 11.8 公分，底徑 4.9 公分。四川邛崃什方堂出土。盞面弧壁下凹，中空，腹側有小孔，可注水。宋陸游《老學庵筆記》卷十説：“今漢嘉有之，蓋夾燈盞也。一端作小竅，注清冷水於其中，每夕一易之。尋常盞爲火所灼而燥，故速乾，此獨不然，其省油幾半。”

朝至中唐爲興盛期，晚唐五代漸趨衰落。其早期瓷器品種較少，胎質堅硬，呈灰黑色，釉色有青黑、黃黑、黑褐、深黃等多種，常見紋飾爲麻布紋和水波紋。東晉南朝時器類增多，造型美觀實用。胎質較細膩，呈灰色或淺灰色。釉色青或青中泛黃，色澤較淡。裝飾以褐色點彩和刻畫蓮花紋、蓮瓣紋爲多見。隋代開始在較多器物上施化妝土。入唐以後，施化妝土更爲盛行，器物製作更加精細，杯子大量生產，裝飾以重環紋和小花紋最常見。盛唐和中唐時期進入瓷業生產的高峰期，杯子式樣多，品質好。胎呈鐵灰色，皆施化妝土，釉多呈褐色或褐泛青色，大都瑩潤光潔，故一般不加紋飾。陸羽《茶經》説：“洪州瓷褐，茶色黑，悉不宜茶。”指的正是這一時期的產品。但陸羽主要是從瓷色宜茶與否的角度著眼，並非對瓷器品質的全面評價。晚唐五代時期，洪州窯逐漸

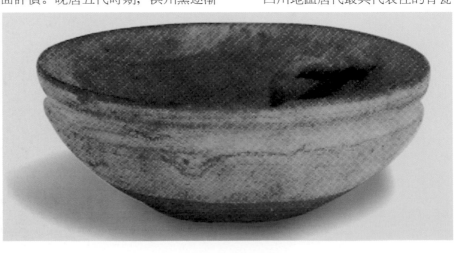

衰落，器物種類減少，一般不施化妝土，亦少見紋飾。釉色以褐色和黑褐色爲多，亦有黑色者，基本上已失去青瓷風采。

特別值得一提的是，在洪州窯遺址的調查、發掘中，發現東晉、南朝早期的層位中有大量廢棄的匣鉢，表明洪州窯至遲在南朝早期已使用匣鉢裝燒瓷器，這是我國製瓷工藝上的一大進步，對於提高和保證瓷器的品質具有重要作用。這一發現，打破了以往認爲我國匣鉢裝燒始於隋代的成説，改寫了這一製瓷工藝的歷史。

江西臨川的白滸窯，唐代也燒製青瓷，產品以碗爲主。胎骨粗重，釉色多呈醬褐，與洪州窯相似，但品質不如。臨川唐代屬撫州，但與洪州窯中心窯場所在地豐城相鄰，因而白滸窯也可歸入洪州窯系。

邛窯

四川地區唐代最具代表性的青瓷

窯是邛窯(又稱邛峽窯)。窯址分布於今四川邛峽縣瓦窯山、什方堂、尖山子、大魚村等地，而以什方堂爲最集中。南朝至隋燒造青瓷，唐代是其極盛期，五代繼續生產，北宋以後漸趨衰落。什方堂遺址發現的器物具有典型的唐代風格和地方特色，如長流瓜稜壺、花口碗、折腰盤、提梁罐、省油燈等。還發現刻有"貞元二年"(790年)銘文的匣鉢殘件，爲判斷此窯的燒造年代提供了依據。

邛窯所產以青釉、青釉褐斑、青釉褐綠斑和彩繪瓷爲主，其品種、器形和裝飾與長沙窯有不少相似之處。其不同點是邛窯胎質較粗，且泛褐色，因而多施化妝土，而長沙窯只有部分使用化妝土；邛窯釉下彩繪以點彩裝飾較多，題材和手法不如長沙窯豐富；長沙窯器物上常見題寫詩句，邛窯中極少見；在支燒方法上，邛窯用五齒鋸狀圈支燒，長沙窯則用三足環支燒。

邛窯的小型瓷塑具有濃郁的地方特色，其品種既有各類動物，也有形形色色的人物，形體小巧，而姿態傳神。其中的雜技表演瓷塑，生動逼真地反映了唐代雜技演員的情態，具有高度的藝術水平和歷史價值。

閩粵青瓷

福建的南安和將樂，廣東的潮安、佛山、新會等地都有唐代青瓷窯址發現，其中以潮安窯的產品品質較好，品種以盤、碗爲主。

北方青瓷

隋唐五代時期，青瓷仍是北方的大宗產品，產量僅次於白瓷。尤其是隋代，基本上以燒製青瓷爲主。入唐後，有的青瓷窯停燒，如安陽窯、賈壁窯；有的改燒白瓷，如鞏縣窯；有的則大量生產白瓷，如邢窯。隋代青瓷以河南安陽窯的品質爲佳，唐五代以陝西黃堡窯的產品爲代表。青瓷器類很多，除各種日用器物外，還燒製獅、虎、駱駝、狗、馬、雞、鴨等玩具。胎質大都細密堅硬，胎色多呈灰白，少數呈深灰色。釉層較薄而均勻，釉色有青、青黃、青灰、青褐和茶葉末色等多種。釉面光潔滋潤，有較强的玻璃質感。裝飾較同期的白瓷豐富，有刻、畫、貼、印等多種技法，以花卉紋爲多見。陝西黃堡窯還創製了青釉釉下白彩和青釉褐彩瓷，紋樣有圓點、花瓣、朵花、卷草等。

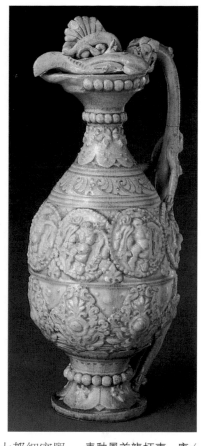

青釉鳳首龍柄壺　唐/高41.2公分。壺口有鳳頭形蓋，與壺流吻合成鳳嘴。一側安龍形豎柄，龍頭銜壺口，龍尾接器底。通體飾聯珠、力士、寶相花和卷葉紋。造型優美，裝飾富麗，吸取波斯金銀器的造型和裝飾而加以創造性地融合，是唐代北方青瓷的代表作。

成熟的白瓷風韻

唐五代時期，北方地區以燒製白瓷爲主，重要的窯場有河北內丘邢窯、曲陽定窯，河南鞏縣窯、鶴壁窯、密縣窯、登封窯、郟縣窯、滎陽窯、安陽窯，山西渾源窯、平定窯，陝西黃堡窯，安徽蕭窯等。這些窯場都燒製白

白釉花口壺　唐／高11.2公分。壺口呈蓮瓣形，口與肩相接的壺柄呈人面形。肩部有凸弦紋和花瓣紋各一周，腹部淺刻朵花紋，花紋間刻"丁道剛作瓶大好"七字，底足內刻"記"字。此類製作者銘記與長沙窯瓷器書寫"卞家小口天下第一"相似，帶有廣告宣傳的性質。

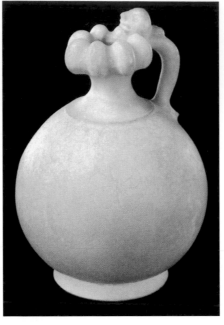

瓷，但不是單一地生產白瓷，大都兼燒其他產品，如青瓷、黑瓷、黃瓷、花釉瓷等。陶瓷史家所謂"南青北白"，只是對唐代南北瓷業生產一種大體的概括。

邢窯

　　唐代的白瓷，以邢窯所產最爲著名。唐李肇《國史補》說邢窯的白瓷茶甌，"天下無貴賤通用之"。《國史補》記唐開元至貞元(713至804)間的見聞，如果那時邢窯白瓷已天下通用，可見它絕非初創，而已相當成熟，產量也十分可觀了。稍後，段安節在《樂府雜錄》中記唐代樂師郭道原用越窯、邢窯的茶碗十二只，注水其中，隨水位高低，以筷子敲擊它，其發聲美妙而有變化，勝過樂器。這說明邢窯白瓷品質上乘，能與越窯青瓷媲美。晚唐詩人皮日休《茶甌》詩云："邢人與越人，皆能製瓷器。圓似月魂墮，輕如雲魄起。"也是以邢窯與越窯並提，稱讚兩窯所製茶甌輕盈規整，堪稱雙美。

　　邢窯的中心窯場位於河北內丘縣城關一帶。內丘在唐代屬邢州，故名邢窯。邢窯的白瓷有精粗之分，粗者居多，精者占少數。邢窯的精細白瓷，選用優質瓷土燒成，胎質堅實細膩，胎色潔白，釉質瑩潤，有的薄如蛋殼，透明性很強。一般器物潔白光亮，有的白中微泛青色。器形有盤、碗、杯、托盞、瓶、壺、罐、注子等。碗有多種形式，以玉璧底碗最多見，玉璧底心施釉者爲高級瓷，不施釉者爲一般用品。

　　邢窯瓷器以潔白見稱，如素面美人而不須塗脂抹粉，因而很少附加裝飾。但從邢窯遺址也發現了一些帶有

邢窯白釉碗　唐／高3.7公分，口徑15.2公分。卷唇，斜壁，玉璧形底。裏外滿釉，釉面潔白瑩潤。

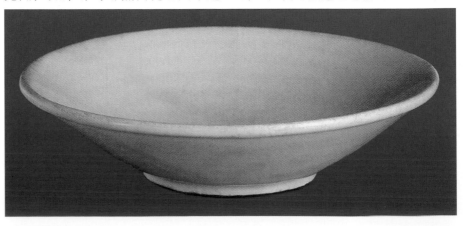

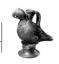

模印、刻花和點彩等裝飾技法的白瓷標本，可見其產品也不拘一格。此外除白瓷外，邢窯也兼燒青釉、黑釉和褐黃釉產品。

定窯

唐代後期，邢窯由於原料等方面的原因，漸趨衰落。南北瓷壇，越窯青瓷幾乎獨步一時。從晚唐起，原來受邢窯影響的曲陽定窯繼之而起，發展而爲北方白瓷的著名代表。

定窯遺址在今河北曲陽澗磁村及東西燕山村。創燒於晚唐，興盛於北宋，延燒至金、元時期。晚唐除燒製白瓷外，還兼燒黃釉、黃綠釉及褐綠釉瓷器。唐代白瓷器形有碗、盤、托盤、注子、盆、三足爐和玩具等，器沿均折邊成厚唇，豐肩，平底，並加圓餅狀實足，有的爲玉璧底。產品也如邢窯，分精粗二類：精者胎質細膩，胎色潔白，釉色純白，光澤瑩潤；粗者胎體厚重，釉質也較粗，釉色白裏泛青，

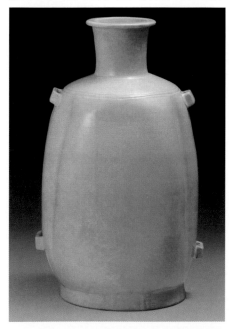

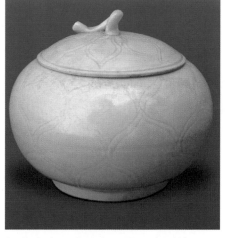

凝釉處多呈青綠色，釉面有開片。

五代時定窯白瓷以唇口碗最多見，唇口有寬有窄，時代特徵較明顯。

河南地區白瓷

河南地區也是唐代白瓷的重要產地，代表性的瓷窯當推鞏縣窯。鞏縣窯白瓷創燒於初唐，興於盛唐，開元、天寶以後逐漸衰落。所產白瓷曾作爲貢品。在唐長安城西市及大明宮遺址中，均有鞏縣窯的白瓷出土。

鞏縣窯的白瓷，釉色白中稍泛灰，常有黑色斑點，釉面有細小開片，不如邢窯之瑩亮光潔。胎質具有細砂性，也不如邢窯細膩。鞏縣窯的白瓷器形有碗、盤、壺、瓶、罐、枕等，而以碗、盤爲多，僅碗類就有十多種類型。唐李肇《國史補》稱"鞏縣陶者多爲瓷偶人"，中原地區唐墓出土的小巧人物和動物瓷塑，可能即出於鞏縣窯。

河南密縣的西關窯和登封的曲河窯，唐五代時也燒製白瓷。密縣西關窯的白瓷器物有碗、碟、壺等生活用具，造型具有唐代特徵。胎質較鞏縣窯粗，但普遍使用潔白細膩的化妝

定窯白釉蓮瓣紋蓋罐
五代／高7.8公分，口徑5.7公分。形如扁圓小瓜，蓋有瓜藤鈕。器身及蓋均刻蓮瓣紋。底部刻有"官"字。

邢窯白釉穿帶壺 唐／高29.5公分。唇口，直頸，長圓腹，圈足。兩側有對稱雙繫，可穿帶提攜。釉色潔白，製作規整，爲邢窯精品。

白釉雙龍耳瓶　唐／
高 51 公分。盤口，細
頸，頸部凸起弦道五
道，口、肩部連以雙龍
柄，龍頭如探瓶飲水。
造型新奇，爲唐代流
行瓶式。

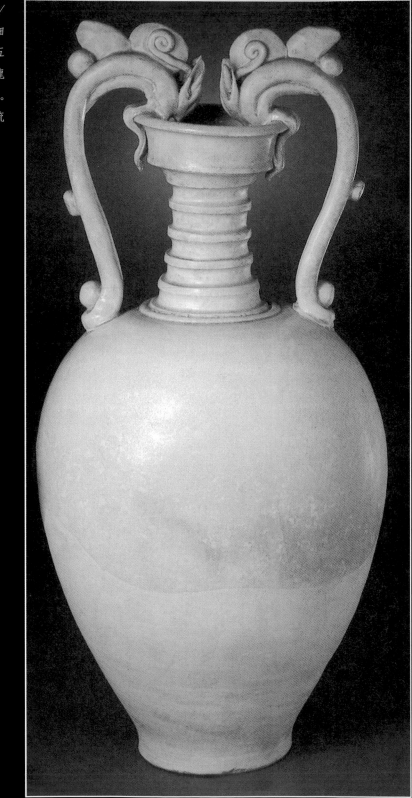

三瓣花式白瓷碟　五代／口徑3.8公分。江蘇連雲港市五代吳太和五年(933年)墓出土。器身呈三瓣花形，這是當時貴族婦女面額貼花的流行式樣。其影響亦及於瓷器造型。

土，因而釉質顯得白潤。晚唐五代時借鑒金銀器的鏨花工藝，率先在瓷器上應用珍珠地畫花裝飾，這是一大創造。

登封曲河窯以燒白瓷爲主，兼燒黑瓷、青瓷、三彩陶及瓷塑玩具。其珍珠地畫花白瓷，受密縣西關窯影響，發展而爲最具代表性的品種。

山西地區白瓷

唐五代北方燒製白瓷的窯場，還有山西平定的柏井村窯，距河北較近，與內丘邢窯和曲陽定窯形成犄角之勢，產品風格也基本相似。此外，山西的渾源窯也燒製白瓷，有的器物外施黑釉，内施白釉，合黑白於一體，較爲別致。

南方白瓷

唐五代南方地區墓葬出土的白瓷不少，頗值得注意。如1956年江蘇連雲港市五代吳太和五年(933年)墓出土白瓷14件，胎質細膩，釉色潔白勻淨，

品質較好。同年，安徽合肥五代南唐保大四年(946年)墓出土白瓷6件，質地稍粗。1980年浙江臨安五代吳越王錢鏐之母水邱氏於唐天復元年(901年)下葬之墓中，出土白瓷17件，器形有把杯、海棠杯、花口盤、執壺、碗、杯托等。製作精湛，造型優美，通體施牙白釉，釉層均勻光潔，器壁堅薄，一般僅厚2公釐。器口和圈足大都鑲有金

白瓷金扣杯托　唐／杯高4公分，口徑8.2公分；托高4公分，口徑16.3公分。浙江臨安天復元年(901年)水邱氏墓出土。胎質潔白細膩，釉色牙白，有溫潤感。器壁勻薄，呈半透明狀。杯有雲龍形把手。圈足鑲金扣，外底陰刻"新官"款。托盤口沿、座臺和足沿均鑲金扣，圈足外撇，外底亦陰刻"新官"款。

扣或銀扣。

絕大多數器物外底還有"官"或"新官"的刻款，而這類刻款也見於同期上林湖越窯的貢窯。此外，湖南、廣東、福建等省的唐墓中也有白瓷出土，尤以湖南爲多。這些墓葬出土的白瓷，因未發現窯址，尚難確定其產地，但其中產於南方的可能性

白瓷海棠杯　唐／高6.3公分，口長16.1公分，寬7.8公分。臨安水邱氏墓出土。杯形如海棠，造型優美。器足外撇，底刻一"官"字。造型與越窯海棠碗相似，只是底足高低不同，而有杯碗之分而已。

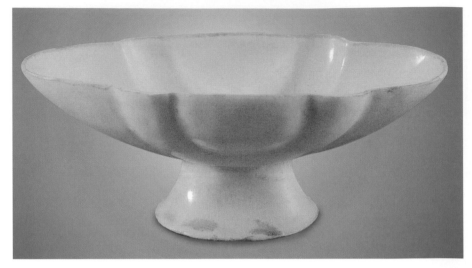

很大，這有待於今後瓷窯考古的發現。

目前已發現江西景德鎮五代時燒造白瓷的窯址，分布於勝梅亭、石虎灣、黃泥頭等地，以勝梅亭出土器物最爲豐富。主要器形有盤、碗、盒、水盂等，而以盤、碗爲主。用疊燒法，碗心多黏有支燒痕，器物變形較多。但白釉色調較純正，潔白度已達到70%。勝梅亭等窯白瓷的燒造成功，對於景德鎮地區宋代青白瓷的製作，以及元、明、清時期瓷業的發展，都有十分重要的作用。

黑釉、黃釉、花釉、絞胎及青花瓷

黑釉瓷

鞏縣窯黑釉水壺　唐／高9公分。敞口，短頸，扁圓腹，平底。肩有短流，相對一側有柄。造型渾厚飽滿，小器大度。釉色純黑，施釉不到底。

唐代北方黑釉瓷器的產量和品質較北朝時期有顯著的發展和提高，陝西、河南、山東等地都有燒製黑瓷的窯址，而以河南發現最多，如鞏縣窯、鶴壁窯、郟縣窯、密縣窯、安陽窯等。就燒製品質來説，則以山東淄博窯和陝西黃堡窯最好。

山東淄博窯唐代盛燒黑瓷，產量較河南、陝西爲大。產品以碗爲大宗，瓶、壺、罐、爐等日用器物也不少。器物均爲厚平底，給人以穩重感。有的底心微凹，爲北朝以來修坯法的遺痕。釉面晶瑩滋潤，色黑如漆。

陝西銅川黃堡窯，是宋代耀州窯的前身，唐代以燒製黑瓷和白瓷爲主，兼燒少量青瓷。黑瓷器物有碗、盤、盒子、燈、盆、壺、罐、枕等，還有獅、馬、狗、猴、羊等玩具。器類和器形相當豐富，不亞於白瓷。胎質堅緻，多數較細膩，少數較粗糙，均呈灰白或青灰色。釉層均勻，黑漆光亮，以光澤取勝，大都不施紋飾。少數有花紋裝飾，技法以畫、貼、印爲主。1972年出土的一件黑瓷塔式蓋罐，罐蓋爲七級寶塔形，蓋頂塑一小猴，形象生動。整器集中了雕鏤堆貼

等技法，顯得精巧而又端莊，爲唐代北方黑瓷的傑出代表作，亦足以表現黃堡窯的製瓷水平。

黃釉瓷

唐代黃釉瓷器的産量不如青瓷和白瓷，但兼燒黃釉的瓷窯不少，如河北邢窯、曲陽窯，河南鶴壁集窯、密縣窯、郟縣窯，山西渾源窯，陝西黃堡窯等，都或多或少有所燒造。較爲集中燒造黃釉瓷，品質也較好的瓷窯，當推安徽淮南的壽州窯。

壽州窯在陸羽《茶經》所舉的六大瓷窯中排名第五，並指出"壽州瓷黃，茶色紫"。壽州窯創燒於東晉、南朝時期，唐代趨於繁榮，窯場由馬家崗、上窯鎮發展到余家溝、外窯一帶，長達2公里。早期以燒青瓷爲主，入唐以後，則以燒黃釉瓷爲主。由青釉改燒黃釉，並非原料不同，而是改變了窯爐的燒成氣氛。隋以前用還原焰燒成青瓷，唐代改用氧化焰，則燒成黃釉瓷，胎色也由青灰變爲白中泛黃。這種變化不僅是技術性的，可能還有商業競爭的原因，人無我有，人有我優，自古已然。獨標黃釉，以占領市場，形成了唐代壽州窯產品的時代風格。

壽州窯的製瓷工藝受北方瓷窯影響較大，基本呈北派風貌。造型比較粗獷，不如南方瓷器秀氣。器物的胎體比較厚重，器多平底，有的底心微凹，帶有北朝遺風。碗、盞一類器足的邊棱用刀削去。鉢類器物，體形較高，斂口圓唇，腹壁微曲，有端莊渾厚之感。瓷玩具也較有特色，如騎馬人物，姿態生動，形象逼真。

壽州窯流行施用化妝土，釉色以黃爲主，有蠟黃、鱔魚黃、黃綠等。釉面光潤，玻璃質感強。但玻璃質釉與化妝土有的結合不好，有剝釉現象。

與壽州窯比鄰的蕭縣白土窯，又

黃堡窯黑釉塔式罐

唐／高51.5公分。陝西銅川黃堡鎮出土。蓋爲塔尖形，頂端坐一猴，作舉目遠眺狀。下腹部堆貼裝飾性蓮瓣紋。底座作壁龕形，四周捏塑佛像、花卉等。造型奇特，製作精美，釉色烏黑光亮，爲黃堡窯黑釉瓷精品。

壽州窯黃釉瓷枕 ／高8.1公分，長18.4公分，寬12.5公分。枕面外高裏低，呈傾斜狀，四周圓角，線條柔和。

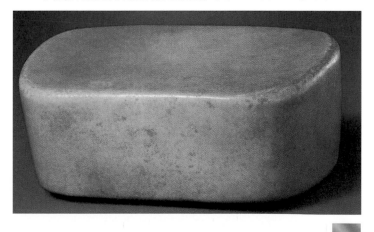

陶瓷史

魯山窯花釉細腰鼓 唐／長60公分，面徑22公分。在黑釉上施大片乳白色斑紋，黑白分明，風格粗獷。這種鼓蒙上鼓皮後，兩頭都可敲擊，頗類羯鼓（羯鼓一般爲圓桶形）。

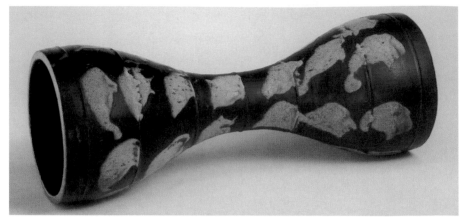

稱"蕭窯"，唐代以燒黃瓷與白瓷爲主。黃瓷多爲平底碗，形質、製作工藝與壽州窯基本一樣，明顯受到壽州窯的影響，或可視爲同一窯系。

花釉瓷

花釉瓷是創燒於唐代的一種新穎瓷器品種。它在青釉、黑釉、黑褐釉、黃褐釉、月白釉、鈞藍釉、茶葉末釉上飾以白色、藍色、黃色等彩斑或紋樣，因有深色底釉相襯，顯得格外醒目，也十分別致。燒製花釉瓷的窯址，大都分布於河南，如郟縣、魯山、内鄉、禹縣等地都有發現。山西交河和陝西銅川也有生產，但產量不多。唐代南卓的《羯鼓錄》已有魯山花瓷羯鼓的記載，窯址調查證實了這一記載的正確性。

花釉瓷的器形有壺、罐、瓶、盤、水盂和羯鼓等，以壺、罐爲多，羯鼓少見。花釉瓷的胎質、胎色與其他同類瓷器相似。其裝飾方法，就底釉和彩斑或花紋而言，可以分爲三類：第一類底釉爲黑色、黑褐色、黃褐色釉，加繪白色或灰白色斑紋，有的還以白色繪出菊花、朵花和折枝花等；第二類是黑色、月白色或鈞藍色底，飾以

郟縣窯花釉壺 唐／高17.5公分。短流，曲柄，肩有雙繫。裏外均施釉，外部釉不及底。釉呈黑褐色，上飾灰藍色斑紋，自然隨意，饒有天趣。

天藍色條紋彩斑；第三類是青色或茶葉末色底釉，繪以黃色彩斑或花卉。其共同特點都是以深底色襯以較淺的彩繪，使所飾紋樣極爲清晰，視覺效果十分强烈，給人以唐代所特有的那種熱烈而浪漫的感受。有的陶瓷史學者將花釉瓷稱爲"唐鈞"，認爲它是宋代鈞窯的前身。就色彩的斑斕絢麗而言，確有某些相似之處，就著色和燒成工藝而言，則二者迥然不同。

絞胎瓷

絞胎瓷器是將白、褐兩色（或多色）瓷泥相間揉合，然後按照成形需要

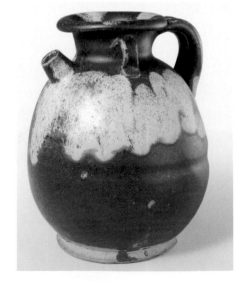

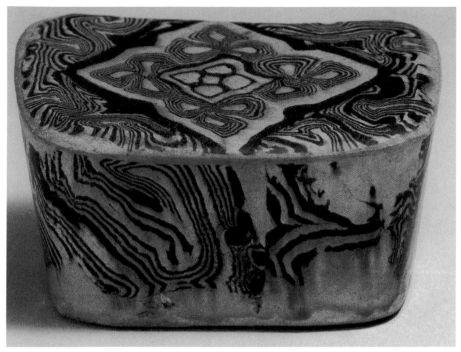

鞏縣窯絞胎陶枕　唐／高8.2公分，長14.5公分，寬10.6公分。枕面飾菱形組花圖案，四周襯以木理紋。此枕以絞胎貼面成形。

切成泥片貼在器坯上，或整器以絞泥拉坯成形，使所貼泥片或胎體呈現白、褐兩色(或多色)相間的紋理，再施以透明釉，入窯燒成。由於泥料絞揉方法的不同，紋理也變化多端，有的類似木紋，有的美如鳥羽，有的如枝蔓盤曲，有的則如行雲流水，自然流暢，妙趣橫生。這也是唐代新創的瓷器品種，係借鑒漆器犀毗工藝而成。宋代仍有少量燒製，宋以後不多見。

唐代生產絞胎瓷的窯場，有河南鞏縣窯、魯山窯和陝西黃堡窯，而以鞏縣窯為主。產品以杯、碗、三足小盤和長方形小枕為常見。長方形小枕，枕面通常絞出三組團花，成等邊三角形排列，枕底一般不用絞胎，有的枕底還刻有"杜家花枕"、"裴家花枕"等字樣，這種類似廣告或商標的銘記，表明當時已有專門作坊從事生產這類器物。1972年陝西乾縣唐懿德太子墓出土的一件絞胎騎馬俑，製作

十分精緻，工藝遠比碗、盤等日用器物複雜，當推唐代絞胎瓷的代表作。

青花瓷

青花瓷是唐代創製的稀見品種，白地藍花，素雅而明麗。它是用鈷料在瓷胎上描繪花紋，施以透明釉，在高溫中燒成後即現出藍色的花紋。唐代之所以能創製青花瓷，並非偶然。因為唐三彩中常見的藍彩，也以鈷料為發色劑，與唐青花瓷相同。工藝之理相通，彼此啟發，亦屬自然。

1975年在江蘇揚州唐城遺址出土了不少唐代青花瓷片。香港大學馮平山博物館還收藏有一件完整的唐代青花三足鍑。經研究，其產地均為河南鞏縣窯。

唐代青花瓷器發現不多，完整者更少。所見器形有壺、罐、碗、盤、鍑、枕等。胎體較厚重，質地較粗，胎色白中泛黃或泛灰。釉層薄而均勻，透

青花枕片　唐／江蘇揚州唐城遺址出土。所繪菱形圖案與鞏縣窯絞胎枕面圖案有相似之處。據研究，其產地亦爲鞏縣窯。

明度和玻璃質感較強，釉面有細小開片，並常見流釉現象。紋飾較豐富，有寶相花、複瓣團花、花葉、枝蔓、卷草、蝴蝶、流雲、卷雲及幾何圖案等。

青花色調有濃淡之分，濃者藍中泛紫；淡者呈淺藍色，亦有呈灰藍色者。用手撫摸，有的凸起感較明顯。或認爲可能是釉上彩，即生坯掛釉晾乾後，用鈷料描繪花紋，經高溫一次燒成。果如此，則與後來出現的釉下青花有所不同。但究竟爲釉下或釉上，還不能遽下斷語。

耐人尋思的是，青花瓷在唐代創製以後，嗣響寥寥，宋代青花瓷目前還難以確認；沉寂數百年後，至元代才得以復興，其間起伏演變的緣由還不清楚。然而追本溯源，唐代爲青花瓷的濫觴期，即使只是曇花一現，但其意義却不可忽視。

唐三彩

三彩陶鸚鵡壺　唐／高19.5公分，座徑8.9公分。內蒙古和林格爾墓葬出土。壺作鸚鵡形，背部有圓形注口及寬帶形提梁，腹內中空，嘴爲壺流。全身羽毛刻畫細緻。嘴部、前胸、脚爪施黃色釉，其餘均爲深綠色釉。

唐三彩是我國陶瓷史上一朵光彩奪目的奇葩。它一方面繼承了秦漢以來陶塑藝術寫實的傳統，反映了唐代社會生活的衆生相，繽紛多彩，栩栩如生；另一方面又以雄渾大氣的造型、絢麗奇幻的釉色，以及敢於吸取外域文化而顯示出的濃郁異國情調等，綜合形成一種強烈的浪漫主義色彩。正是這種現實內涵和浪漫風格的融合，使唐三彩產生了一種不可抗拒的藝術魅力。它是強盛的唐帝國政治、經濟、文化的產物，是唐人博大胸襟的反映，也是"盛唐氣象"可以觸摸的藝術象徵。

唐三彩用白色黏土（高嶺土）作胎，坯體先用1000℃左右的温度素燒堅固，然後上釉，以900℃左右的低温燒成。由於釉料中用含銅、鐵、鈷、錳等元素的礦物作著色劑和以氧化鉛作

助熔劑，在燒成過程中，釉汁熔融流動，相互浸潤，形成綠、藍、黃、白、赭、紫等斑斕的色彩，而以黃、綠、白三色爲多見，故稱之爲唐三彩。但"三彩"也含有多彩的意思。同時習慣上也將雙彩或單彩的釉陶歸於"三彩"

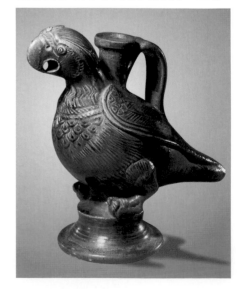

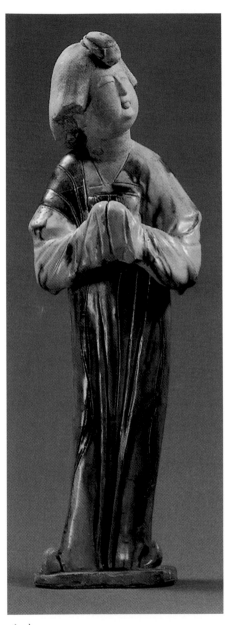

之中。

　　唐三彩不見於文獻記載。出土所見，主要爲隨葬明器，且多見於盛唐時期貴族官僚等上層統治階級的墓葬中，它是當時厚葬之風的產物。唐代中央政府對官員的隨葬器物有過規定："三品以上九十事(件、套)，五品以上六十事(件、套)，九品以上四十事(件、套)"，並規定庶人明器限於15件。

限定器物高度不得超過一尺。但是事實上隨著厚葬之風的盛行，隨葬器物遠遠超出規定。例如陪葬乾陵的懿德太子李重潤墓和永泰公主李仙蕙墓，隨葬陶俑多達1065件和878件，僅騎馬俑即有635件和341件。西安地區一、二品官員的隨葬俑群也近500件，普遍逾制。《舊唐書·輿服志》即記載："近者王公百官，競爲厚葬。偶人像馬，雕飾如生，徒以炫耀路人，本不因心致禮。更相扇慕，破產傾資，風俗流行，遂下兼士庶。"上行下效，正是這種誇富炫耀的厚葬之風，刺激了唐三彩的大量生產。

　　唐三彩的出土數量，以西安和洛陽即唐代的東、西二京最多，其次爲揚州；此外山西和甘肅兩省的唐墓也有出土，其他地區發現甚少。

　　唐三彩發現於20世紀初，事出偶然。光緒三十一年(1905年)，因修築隴海鐵路，取道洛陽北邙山麓，這一帶是東漢魏晉以來公卿貴族的聚葬之處。唐初沈佺期《邙山》詩云："北邙山上列墳塋，萬古千秋對洛城。"因鐵路施工而損毀了一大批古代墓葬，隨葬品狼藉滿地，其中就有很多唐三彩。不少在當時就被毀壞，有一些則被古董商販運到北京，引起外國人的注意，紛紛以低價購進，以致早年出土的唐三彩大都流散於海外，這是很令人遺憾的。

　　一九四九年後，考古發現的唐三彩，最早爲唐高宗時期。如麟德元年(664年)昭陵陪葬鄭仁泰墓、上元二年(675年)獻陵陪葬李鳳墓，其時正當初唐後期，已有唐三彩出現，則其創製時間也許要更早一些。唐玄宗開元、

三彩陶女俑　唐／高42公分。陝西西安出土。仰首，鬟髮垂髻，面形豐滿，眉如新月，櫻唇朱紅，雙手籠袖拱於胸前，長裙曳地，飄然下垂。腳穿上翹的尖頭履，悠然而立。姿態幽雅，盛唐淑女風度如見。

三彩駱駝載舞俑　唐／
通高 66.5 公分，長 42 公分。陝西西安鮮于庭誨墓出土。駝背鋪圓形墊子，上置平臺，臺上披條紋長毯，垂至腹下。平臺上圍坐四人，一人彈琵琶，一人吹觱篥，兩人拍鼓。中立一人，舉手揚袖，且歌且舞。舞者、彈琵琶者與一拍鼓者，皆爲深目高鼻的胡人，餘兩人爲漢人。所用樂器，除琵琶外，都已缺失。從樂器的組合和舞者的姿態推斷，似在演奏“胡部新聲”。

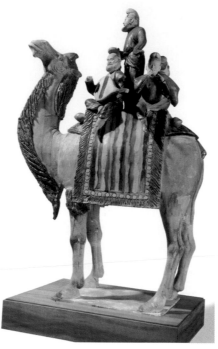

天寶年間(713至756)，爲盛唐時期，有“開天盛世”之稱，也是唐三彩的鼎盛期，不僅產量大，品種多，而且品質最佳。天寶末年(755年)“安史之亂”後，唐王朝由盛轉衰，唐三彩也漸趨式微，至中晚唐時，幾近絕跡。

唐三彩的造型，大體可分四類：

第一類是生活用器，有瓶、壺、罐、鉢、鍑、盤、杯、碗、盂、燭臺、枕等，每種器物又有許多式樣。這類生活用器大都出於墓葬，也有少量出於唐代居民生活遺址。因而有人認爲唐三彩不僅用作明器，也有作實用生活器皿的。但三彩器的低溫鉛釉含有毒素，對人體危害較大，當時人們不可能漠然不知。其主要用作隨葬明器，即說明不適合日常實用。少數留置家中，也許是愛其色彩絢麗，而用作生活擺設罷了。這類三彩器物出現的時間比三彩俑和動物塑像要早，在發展序列中居前。

第二類是俑，種類很多，形體也大小不一。大型的有文官俑、武士俑、天王俑、人首獸身的鎮墓獸俑等。這類俑，大都出於皇族和高官之墓，一般都較高大，通常爲 70 至 80 公分左右，高的可達 1.63 公尺，幾與真人相類。中小型俑有男女立俑、騎馬俑、伎樂俑、胡人俑等。這類俑大小不等，姿態各異，生活氣息濃厚，藝術感染力很強，生動地再現了唐代社會各色人等的生活形象和精神風貌。而各種牽駝、騎馬、奏樂、經商的胡人俑，則反映了唐代中外文化交流和民族融合的生動景象。在藝術造型上，這類俑也生動多姿，形神兼備，堪稱雕塑藝術的精品。其衣冠服飾、仕女化妝等等，又爲我們提供了研究唐代社會文化和審美時尚的寶貴資料。

第三類是動物塑像。有人也把它們歸於俑的一類。嚴格地説，俑只能

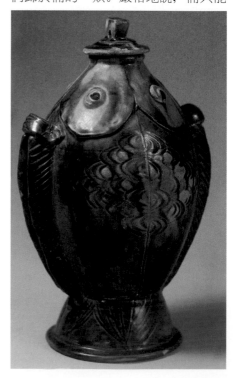

三彩雙魚瓶　唐／高 24.5 公分，足徑 10.4 公分。山東益都出土。器呈雙魚形，腹兩側如魚脊，上有橫貫耳與圈足上圓孔相通，可繫繩索。蓋有圓孔方鈕，亦便穿繫。足爲魚尾。通體施黃、綠、赭三彩。這種雙魚和合的瓶流行於唐代，南北窯場均有燒製。

指陪葬的人物塑像，動物明器不能稱爲俑，所以還是另立一類(秦始皇兵馬俑和漢代兵馬俑，因兵、馬組成一個整體，故通稱之，情況有所不同)。唐三彩中的動物塑像豐富多彩，有馬、駱駝、驢、牛、羊、豬、狗、鷄、鴨等，但最突出的要數馬和駱駝。唐人愛馬，唐代詩人如杜甫、李賀等都有不少詠馬的名篇，當時還出現了畫馬的大畫家曹霸和韓幹。皇帝也愛馬，唐太宗把立下戰功的六匹座騎畫像刻石，這就是馳名中外的"昭陵六駿"。從太宗貞觀年間到高宗麟德年間，三十多年內，朝廷養馬由五千餘匹激增至七十餘萬匹。唐王朝還從中亞和波斯等地引進良馬，除直接供國用外，

還用以雜交改良馬種，所謂"既雜胡種，馬乃益壯"，即指此而言。因而唐三彩馬的形象，大都具有西域良馬的雄駿之態，或揚蹄飛奔，或悠閒漫步，或俯首飲水，或仰天長嘯，無不動靜皆宜，自然逼真。西安西郊鮮于庭誨墓出土的馬還飾有"三花"，所謂"三花"，即把馬鬃剪爲三辮，剪爲五辮則稱"五花"，這是當時宮廷和貴族間的風尚。白居易《和春深》詩云："鳳書裁五色，馬鬣剪三花。"這從三彩馬的塑造上也得到形象的表現。駱駝是唐代絲綢之路的重要交通運輸工具，唐三彩的駱駝多姿多態，或行，或立，或臥，或負重，或載人，均形神逼肖，栩栩如生。唐三彩動物塑像，馬和駱駝不但數量最多，藝術成就也最高，堪稱具有時代特色的動物陶塑典型。

第四類是各種模型。常見的有房屋、家具、倉庫、箱櫃、假山、水池、牛車、井、石碓、床榻等，均爲隨葬的明器，多出於有身分者的墓中。這是爲死者所安排的"生存環境"，讓死者把生前享有的生活用品、生產工具、房屋財產等都帶到陰間去，許多俑和動物明器也屬同一性質。這一點比之東漢的喪葬風俗有過之而

三彩鎮墓獸　唐／高57.2公分。陝西西安出土。人面獸身，頭生獨角，腦後出戟，肩生雙翼，狀貌猙獰威武，用以鎮墓辟邪。

三彩陶馬　唐／高54.6公分，長54.5公分。陝西西安鮮于庭誨墓出土。馬身白色，頸鬃剪作三花。鞍披綠色絨毯狀障泥，長垂至腹下。鞍、勒、鞶飾俱全，裝飾華美，造型生動，顯示了唐代名馬的風采。

三彩駱駝 唐／高87.5公分，長76公分。河南洛陽安菩墓出土。昂首張口作嘶鳴狀，背披黃、白、綠三色花毯，雙峰從中露出，峰間搭掛獸面囊袋，前後絲綢卷上繫有小口瓶、雞首壺、乾糧袋和肉塊等。駝身施棕黃色釉，頭、頸、前肢的鬃、毛及尾巴飾白釉，色彩鮮明亮麗，姿態生動有神，爲三彩駱駝佳作。

無不及。這些模型有的作得精工細緻，如洛陽金家溝出土的三彩貼花錢櫃，造型典雅，色彩鮮艷，很有藝術價值。這些模型明器雖然不過是日常生活的"道具"，却爲研究唐代人們的生活狀態和社會風俗提供了難得的資料。

唐三彩的器物造型，渾厚飽滿，十分大氣，具有强烈的時代特徵和民族風格。唐三彩的某些器物造型，還大膽地汲取了外域文化的特點，最典型的是龍柄鳳首壺，其整體造型和堆貼裝飾，明顯地吸取了波斯薩珊王朝金銀器的風格，但巧妙地配以鳳首和龍柄，則又具有中華民族的傳統藝術風範，兩者一經融合，顯得雍容華貴，氣度不凡。此外唐三彩還善於取資姊妹工藝的某些特點，如從唐代紡織和印花工藝中吸取了"瑪瑙纈"、"魚子纈"和"撮草纈"等紋飾技法，博取衆長，以爲己用，把陶器的裝飾藝術推進到一個新的高度。

唐三彩的燒造窯址，已發現的有河南的鞏縣窯、陝西銅川的黃堡窯、

河北內丘的邢窯和四川的邛崍窯，其中以鞏縣窯燒造的時間最長，產量也最大。鞏縣離洛陽較近，洛陽出土的不少唐三彩應是鞏縣窯生產的。然而鞏縣窯只燒造一些小型的三彩器物，遺址中未發現三彩俑和陶塑明器的標本，而洛陽出土的三彩俑和陶塑很多，因而專家推測洛陽附近當另有專門燒造三彩俑和陶塑的窯場，有待考古發現。此外，西安出土的唐三彩數量遠勝於洛陽，三彩器易碎，尤其是大型陶俑，運輸更不易，因而專家推測西安應有燒造唐三彩的窯場。最近這一推測得到了初步證實。1998年6月至1999年3月，在西安西郊老機場（位於唐代長安醴泉坊內）基建工地發現了許多三彩陶俑、陶馬和其他三彩器物的殘片，還有經過素燒的陶坯和支燒架、陶範等窯具。這一發現已引起有關部門的重視，相信透過正式考古發掘，當會有更多的發現，將逐步揭開古長安唐三彩的製造之謎。

唐三彩的影響是深遠的。宋三彩、遼三彩和金、元三彩等，都是唐三彩的直接後繼者；明清的素三彩和琉璃製作也受到它的影響。在陶瓷史上，從單色釉演進到繽紛多彩的彩瓷藝術，唐三彩也起了"導夫先路"的作用。唐三彩中的藍彩，係用鈷料發色，與青花瓷的發色原料相同，目前發現唐代青花瓷的器物殘片，即出於燒造唐三彩的鞏縣窯。可見唐三彩也是青花瓷產生的觸媒。此外，唐三彩還是外貿商品之一，通過陸上的"絲綢之路"和海上的"陶瓷之路"運往世界各地。目前發現唐三彩的國家幾乎遍及歐、亞、非三大洲。唐三彩受到各

地人民的喜愛，在它的影響下，一些國家還進行仿製，出現了諸如"奈良三彩""新羅三彩""波斯三彩""暹羅三彩"等海外唐三彩的新族。

其他陶塑藝術

隋唐五代時期，陶塑藝術的代表作品是唐三彩。其他陶塑也主要爲隨葬明器，包括陶俑、動物明器、模型明器等類。

隋代繼北朝陶塑的傳統而有新的發展變化，陶俑大都簡樸寫實，比例勻稱，線條粗放，改變了南北朝時纖細的風格。這與隋文帝在開國之初就痛革六朝綺麗文風，提倡質樸務實的作風是一致的。《隋書·李諤傳》記載，隋文帝決心"屏黜輕浮，遏止華僞"，並下詔"公私文翰，並宜實錄"，泗州刺史司馬幼因爲文表華艷，而受到處分。隋代陶俑造型風格的變化，也反映了時風的轉移。

隋俑在南北各地均有出土，而以北方爲多。河南安陽隋張盛墓和陝西西安隋李靜訓墓出土的一批陶俑，數量多，品質高，品種也比南北朝時豐富，如出現了前代少見的侏儒俑、僧人俑、十二生肖俑等。張盛墓出土的一套彩繪伎樂女俑，很有特色。其中有彈琵琶、彈箜篌、吹觱栗、吹笛、吹排簫、拍鈸等形象，組成一個合奏的場面。演奏者均跪坐，可見當時已有坐部伎。這些女俑面容秀美，神情專注，姿態各異，具有很高的藝術性，也是研究中國音樂史的珍貴資料。

隋代有些勞作俑也很有特色，如張盛墓出土的一件彩繪勞作女俑，端坐於石磨之旁，雙手執箕作簸揚狀，生動地表現了一個穀物加工的場景。又如湖北武漢隋墓出土的兩個灰陶女廚俑，立於竈前的一個是廚娘，左手按著竈臺，右手正在操作。另一個是她的幫手，蹲在竈口，用一長筒吹火。姿

彩繪陶彈箜篌女俑　隋／高18公分。河南安陽張盛墓出土。頭梳平髻，腦後插梳，俯首跪坐，懷抱箜篌，以手撥弦，作彈奏狀。神情專注，衣裙刻畫簡練得體。

彩繪陶騎馬女俑　唐／通高37公分。陝西禮泉鄭仁泰墓出土。騎馬女郎頭戴涼帽，身穿窄袖白衫，外套紅色碎花白襦，腰束黃色百褶長裙，足著黑色尖頭鞋。左手執韁，右臂下垂。面目秀麗，神態自然。

態真實生動，生活氣息很濃。

隨著燒造技術的進步，隋代陶俑已開始用施釉代替彩繪，釉彩有醬黃、蟹青、白色等。一般爲單色，還未能用釉彩表現眉眼鬚髮和衣冠服飾的不同顏色，但這種施釉陶俑，已成爲唐三彩的直接先導。

隋代的動物陶塑，以馬和駱駝最有特色。馬的造型已初具唐代的形態，惟神采氣概有所不逮；駱駝則一改北朝之古拙形態，刻畫較細，負重任遠，特徵鮮明。並出現了胡人騎馬、牽馬和騎駝、牽駝俑。這些都爲唐三彩同類題材的成熟表現打下了堅實的基礎。

隋代的陶製模型明器，有的作得很精緻。如河南洛陽出土的一件陶屋模型，高74公分，面闊53.3公分，進深65.3公分，頗稱巨製。面闊、進深各三間，單檐歇山頂。檐柱間置有斗拱、挑拱，屋脊飾有鴟尾、虎頭等，門上飾有門釘、鋪首和魚形拉手，製作極爲精細，又施以紅、黃、藍等多色彩繪，真可謂美輪美奐，可以想見隋代建築技術的水平。

唐三彩固然是唐代陶塑的傑出代表，但它不是一花獨放，其他還有灰陶、單色釉陶、彩繪陶的陶塑，而且不乏精品。正因爲衆芳競艷，才形成唐代陶塑藝術全面繁榮的景象。

湖北武漢出土的一件灰陶梳髮女俑，低頭含笑，長髮

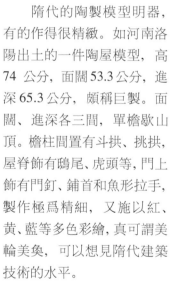

前垂，右手理髮，左手持梳作梳髮狀，足間置一小籤籠，內盛盒具等物。人物和細節刻畫都真實自然，從一個日常生活場景中，表現了婦女愛美的天性。武漢唐墓出土的一組灰陶伎樂女俑，有拍腰鼓者，持拍板者，彈琵琶者，吹笙者，各司其職，而均作跪坐狀，可以看出隋代張盛墓伎樂俑的影響。也反映了隋唐時期達官顯貴蓄養家庭伎樂隊的情景。五代時仍然如此，五代南唐顧閎中的《韓熙載夜宴圖》正可與此相參。河南偃師初唐墓出土的一件文官俑，通體施淺黃釉，面敷白粉，頭戴幞頭，身披翻領風衣，雙手交於胸前，表情謙恭，似乎隨時在聽候主人的使喚。偃師唐楊堂墓出土的一件武士俑，則通體施白粉，而以墨繪出五官及鎧甲，手法較別致。山西長治初唐王深墓出土的一件灰陶施粉女俑，俯身抱膝作哀泣狀，雖無正面的表情展示，而人物的悲傷之情卻流露於形體動作之間。這"無聲之泣"，顯得十分真切動人，具有高度的藝術技巧。

陝西禮泉初唐右武衛大將軍鄭仁泰墓出土的文官俑和武士俑，施黃釉和綠釉，釉上繪彩，並貼金，顯得雍容華貴。有人認爲這種彩繪釉陶直接導致唐三彩的誕生，或竟認爲是唐三彩的初始形態。這種看法是有一定道理的。

值得注意的是，陝西和新疆等地還出土過彩繪的黑人陶俑，卷曲的頭髮，黝黑的皮膚，形象和氣質都頗逼真，這是前此所未見的。史籍記載和唐人傳奇裏描寫的"崑崙奴"，就是來自非洲以及西域、南亞一帶的黑人家

彩繪陶高髻女俑　五代閩／高101公分。福建福州劉華墓出土。扇形高髻，髮後有密集小孔十數個，似插飾物之用。面容豐滿，似帶微笑。內著圓領衫，外穿廣袖長袍，雙手拱袖，長裙拖地，腳穿如意頭鞋。造型風格基本承襲唐人。

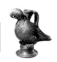

奴。唐代陶藝匠人已能唯妙唯肖地塑造各種形態的黑人形象，説明他們藝術手段的高超，同時也反映了現實生活中已大量存在這類"模特兒"，因爲當時唐王朝與非洲已有較多的經濟和文化交往。

五代的陶俑發現不多，分布地域也不廣。根據考古資料，北方地區五代的後梁、後唐、後晉、後漢、後周墓葬中，都未發現隨葬俑群。南方十國中的吳、南唐、吳越、閩、南漢、後蜀諸國墓葬，則有不同質地的俑出土。其中以江蘇和福建兩地出土陶俑最多。

地處江南的吳和南唐國一般流行木俑隨葬，但南唐帝王的陵墓却有大量隨葬陶俑。江蘇江寧牛首山南唐二陵(烈祖李昇欽陵、中主李璟順陵)出土了陶俑200餘件，其中有內侍俑、宮官俑、武士俑、宮嬪俑、女侍俑、歌舞俑、優伶俑等。還有鎮墓將軍、墓龍、儀魚等神煞俑。各種人物俑基本沿襲唐俑形制，服飾各異，姿態不同，均施彩繪，有的在五官鬚髮及衣飾細部還採用刀刻技法，線條流暢，形象生動，代表了南唐陶俑的水平。

地處江浙的吳越國出土陶俑很少，江蘇蘇州七子山吳越墓曾出土陶質和銅質的男女侍僕俑，體態勻稱而端莊。

閩國葬俗流行隨葬彩繪陶俑，福州發現閩國第三主王延鈞妻劉華墓，出土了一批彩繪陶俑，多數爲男女役侍從俑，此外還有鎮墓獸、四神、墓龍、儀魚及十二生肖俑。這批俑都施以黑、綠彩或貼金，製作精緻，具有鮮明的閩國地方特色。

四川地區的後蜀墓中，也出土過彩繪陶俑，有文吏俑、武士俑、男女侍僕俑，以及伏聽、墓龍和十二生肖俑等。俑體塗以白粉，並施彩繪，頗具特色。

總的來看，五代時期的陶俑在形制、種類及手法等方面基本承襲唐俑的遺風，但也出現了某些新的形態，對宋代俑類的製作産生了某些傾向性的影響。如五代墓中出現人首魚身的"儀魚俑"和人首蛇身的"墓龍俑"等非寫實的神秘族類，顯然爲了强化鎮墓祛邪的作用，反映了從東漢以來世俗化的喪葬觀念産生了某種變化，開了宋代以後廣泛流行神煞俑的先河。

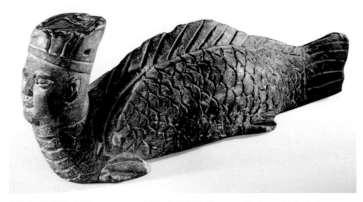

灰陶人首魚身俑 五代南唐／高13.5公分，長35公分。江蘇江寧李昇墓出土。人首魚身，頭戴道冠，頸以下爲魚身，滿身刻魚鱗，脊鰭突起，腹鰭著地。這類人首魚身俑稱爲"儀魚俑"，最早出現在隋代墓葬中，唐代多見於山西、河北等地區，五代兩宋流行於南方，以江西、安徽等地出土較多。

唐代陶瓷的美學風格

唐代是中國封建社會處於全盛的時期，文化上氣度恢弘、燦爛輝煌的"盛唐氣象"，也充分反映在陶瓷藝術上，譜寫了中國陶瓷美學史上光彩奪目的一頁。

唐代陶瓷在造型上的總體特點是圓渾飽滿，器宇軒昂，顯得十分大氣。司空圖《詩品》二十四品首列"雄渾"，

有云: "大用外腓, 真體内充。返虛入渾, 積健爲雄。" 籍以形容唐代陶瓷的造型風格, 庶幾似之。唐代陶瓷的器型, 無論大小, 都端莊而有氣魄, 單純而見變化。即使一些小型的壺、罐、盂、洗之類, 也顯得飽滿而有張力, 小器而見大度, 絲毫無纖巧之感。其美學風範, 使人聯想到李白豪放飄逸的詩篇和顔真卿渾厚雄健的書法, 體現了强烈的時代風格。

由於唐人高度的民族自信和開闊的文化胸懷, 敢於大膽吸取外域文化爲我所用, 因而在陶瓷造型上也出現了許多帶有異域風貌的器物。如波斯式的鳳頭壺、雙龍耳的胡瓶、各式胡人俑以及胡裝的仕女俑等。這些熔 "胡漢" 於一爐的情況, 使唐代陶瓷的品種和形態顯得異常豐富多彩, 也充分顯示了一種大氣包舉、兼容並蓄的創造氣度。

可以説唐代瓷器的 "南青北白", 代表了唐人崇尚天真自然的本色美, 如李白所説 "清水出芙蓉, 天然去雕飾", 青瓷如秋水長空, 渾然一碧; 白瓷則如玉壺冰雪, 表裡澄澈。兩者都是偏於沉靜的美, 展示了一種澄明而坦蕩的審美心境。而唐三彩和花釉瓷所呈現的那種瑰麗斑斕和淋漓縱恣, 則又分明顯示了一種熱烈而浪漫的情調。這就使我們看到了唐代陶瓷美學風格的多樣性, 以及唐人審美天地的廣闊。

唐代陶瓷在裝飾上不僅善於繼承前代陶瓷工藝的優良傳統, 而且眼光宏通, 善於吸取其他藝術門類的技法和特長, 神明變化, 別創新樣。例如借鑒紡織印花工藝中的染纈技法, 在唐三彩上作出 "瑪瑙纈"、"魚子纈" 和

"撮草纈" 等異彩斑斕的圖案。長沙窯瓷器上那些用小圓點組合而成的卷草或蓮花圖案, 則取法於蠟染工藝, 顯得工整細膩, 意趣横生。而繪在瓷器上的那些花鳥蟲魚, 雖寥寥數筆, 却神態如生, 具有寫意畫的筆情墨趣, 則分明是唐代繪畫藝術的移植。至於以瓷當紙, 信筆題寫詩句, 則反映了唐代詩歌黃金時代的社會風尚和審美情趣, 其影響下及宋代的磁州窯瓷器以至元明清瓷上的題詠之風。唐代新創的絞胎瓷器, 那種行雲流水般的紋理變化, 則是借鑒犀毗漆器而取得的奇妙效果。而青花瓷的問世, 則運用了唐三彩中藍彩的發色原理, 觸類旁通, 別開生面。北方花釉瓷器上那種大塊潑彩, 酣暢淋漓的作風, 反映了唐人豪邁不羈的氣派, 有一種北方平原大漠特有的粗獷美。而那些流動的大塊斑紋, 變幻莫測, 妙趣横生, 似有意, 似無意; 似有形, 似無形, 則爲宋代鈞瓷的彩斑開啓了先聲, 從某種意義上則簡直可視爲現代抽象藝術的先河。凡此種種, 均可見唐代陶瓷藝術家大膽的革新精神和卓越的創造能力。

總的看來, 唐代陶瓷渾厚飽滿、大氣磅礴的美學風格, 至五代而演變爲優美清秀; 質文代變, 時世使然, 這一演變歷程是與其他造型藝術乃至詩文的發展變化相一致的。從歷史和審美的角度來看, 陶瓷作爲時代文化思潮的一種物化存在, 是可以觸摸的歷史, 給人的感受最具體, 也最真實。治陶瓷史者, 固應專精, 却又不可拘守一隅, 而宜旁涉博覽, 以瓷證史, 以史證瓷, 庶可求其通而窺其全。

第七章

繁音匯奏的華朵樂章
——宋、遼、夏、金陶瓷

宋代是中國瓷業發展史上一個空前繁榮的時期。社會經濟的高度發展，尤其是商品生產和城市經濟的發展，推動了手工業的全面繁榮。人口的迅速增長〔據《宋史·地理志》和《宋會要輯稿》記載，北宋徽宗大觀四年(1110年)人口已達到4600萬，較之宋初真宗景德三年(1006年)的1600萬人，在不到100年內，增加了將近2倍〕，人們生活方式的變化(例如講究居室陳設及飲茶之風盛行等)，以及海外貿易的發展，都使瓷器的使用面空前擴大，需求量大大增加。南北窯場林立，從事商品生產的民間窯場遍地開花，一些過去瓷業生產較爲薄弱的地區也不甘落後，急起直追。目前已發現的宋代窯場遺址，遍布20多個省、市、自治區的近150個縣，每縣的窯址少則幾處，多則數百處，如浙江龍泉縣發現的窯址即多達300餘處。

爲了商業競爭，各地窯場紛紛改進製瓷工藝，提高產量和品質，形成自己的競爭優勢和獨有特色。同時又相互學習，取長補短，在競爭中形成一種合力。特別在地域相近或原料條件相似的地方，往往眾多窯場圍繞某一中心窯場而生產與其相類似的產品，這就使原來已形成的瓷窯體系更加壯大，同時又產生了一些新的窯群體系。

陶瓷史家根據宋代各地窯場產品工藝、釉色、造型與裝飾等特點，概括爲六大瓷窯體系：北方的定窯系、耀州窯系、鈞窯系、磁州窯系；南方的龍泉窯系、景德鎮青白瓷系。實際上除這六大窯系外，南方的建窯、吉州窯和北方的臨汝窯，也各具特色，堪稱準窯系。

宋代眾芳爭妍的窯系，又烘托出光彩奪目的"五朵金花"，即著名的汝窯、官窯、哥窯、定窯和鈞窯。這五大名窯中，官窯是專爲宮廷生產的，其產品似與市場競爭無關；其他四大名窯，都曾燒製過貢御瓷器，由於製作精良，工藝先進，成爲一代瓷業的傑出代表。

遼、夏、金是先後與兩宋對峙並存的少數民族政權，其瓷器受宋的影響較大，但也各具自己的民族特色。

宋、遼、夏、金時期，瓷器生產迅猛發展，陶器製作則趨於衰落，尤其在日用生活器皿方面幾乎被瓷器所獨占，失去了立足之地。然而由於陶器燒造較簡易，價格也較低廉，因而

在民間仍有一定的市場。同時爲了適應市場的需求，陶器生產逐漸轉向瓷器難以涉足的建築用陶領域，如磚瓦、琉璃製作等。此外，在隨葬明器的製作方面，陶俑、陶塑等仍有一定的數量和特色。

如果説，一部中國陶瓷史好像一部氣勢恢弘、動人心弦的交響樂，那麼宋代的瓷業生產就是其中繁音匯奏、最爲動聽的華采樂章，而其陶業生產則是主旋律的柔美和聲。

汝窯爲魁

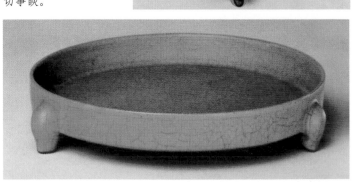

汝窯三足洗　北宋／高3.6公分，口徑18.5公分。造型仿漢代銅洗式樣，敞口，直壁，口底相若，下承以三足。裏外滿釉，呈天青色，釉面有較細的紋片。胎骨較薄，胎色灰褐，俗稱香灰胎。底有五個細小支釘痕。並有乾隆戊戌（四十三年，1778）御題詩："紫土陶成鐵足三，寓言得一此中函。易辭本契退藏理，宋詔胡誇切事談。"

汝窯在宋代五大名窯中位居榜首，南宋葉寘《坦齋筆衡》已有"汝窯爲魁"的説法，明代王世懋《紀錄匯編》也把汝窯置於官窯之前，説："宋時窯器，以汝窯爲第一，而京師自置官窯次之。"北宋末期，統治者嫌原來供御用的定窯器有芒口（口沿無釉），不便使用，而命汝窯製造青瓷，以供御用。汝窯燒製宮廷用瓷的時間不長，大約在哲宗元祐到徽宗崇寧（1086至

1106）的二十年之間。後經"靖康之亂"，毀於戰火，因而存世品很少，南宋人已有"近尤難得"之嘆（周輝《清波雜志》），流傳至今者不足百件，爲宋代名窯中傳世品最少者。因稀若星鳳，故爲公私收藏者所珍視。

汝窯的窯址，根據以地名窯的習慣，應在汝州境內。半個世紀以來，考古工作者在當年汝州州治河南臨汝縣境內進行了多次考古調查，發掘了40多處古窯址，却均屬臨汝窯系的民窯，而未發現燒製宮廷用瓷之窯。直至1987年，才在河南寶豐縣大營鎮清涼寺發現了燒製宮廷用瓷的窯址。寶豐在宋代屬汝州，故亦得稱汝窯。

從清涼寺汝窯採集的標本看，少量供御器物與大量民用瓷並存，因而其性質仍屬民窯。朝廷派官監造供御瓷，不過是一種指派的任務，而未改變瓷窯的民營性質，這種情況與五代北宋時的越窯相同。

汝窯遺址出土的宮廷用瓷，與傳世汝官器的特徵十分相似：胎質細膩，呈香灰色。釉層瑩潤，呈天青、卵白、粉青等色，而以天青爲最佳。釉面多有魚鱗狀的開片，無紋片者極少。器物大都素面無紋飾，而以釉色取勝。碗、盤、洗類器皿多採用滿釉

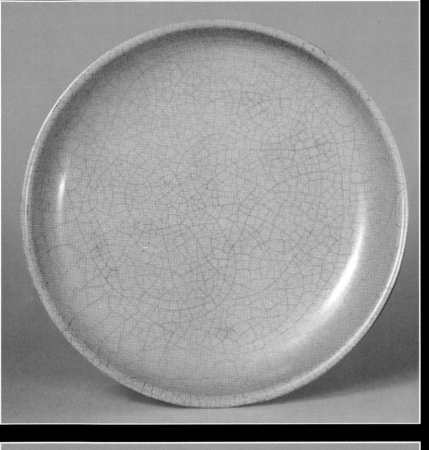

汝窯盤　北宋／高 3.3
公分，口徑 19.3 公分。
釉色天青，開細片紋，
瑩潤如青玉。底有"壽
成殿皇后閣"標記，爲
官廷用器。

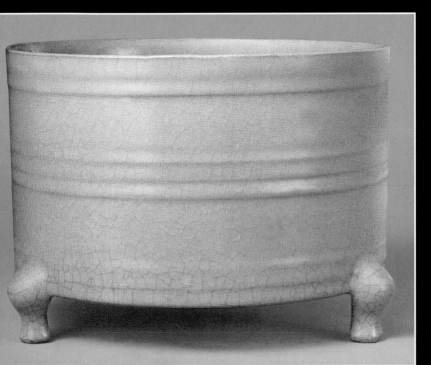

汝窯樽　北宋／高 13
公分，口徑 17.6 公分。
仿漢代銅樽（盛酒器）
造型，圓筒腹，下承
三足，底有五個細小
支釘痕。裏外滿釉，釉
色天藍，開細碎片紋。

支燒，支釘痕細如芝麻狀，俗稱“芝麻掙釘”。支釘痕以三至五枚爲多見。瓶、罐類琢器，除個別採用滿釉支燒外，大部分用墊餅與墊圈燒造，器物圈足底部均施釉，僅圈足端無釉。據南宋周煇《清波雜志》記載，汝窯官器以瑪瑙末作釉的原料，清涼寺窯址附近果然發現了蘊藏豐富的瑪瑙礦，並留有古代人工開掘的遺跡，這就印證了文獻記載的可靠性。

汝官器的主要器形有出戟尊、玉壺春瓶、膽式瓶、紙槌瓶、三足洗、樽、水仙盆、葵花口碗、撇口碗、葵瓣式盞托及各式盤、碟、碗等。形制較小，高度大都在20公分左右，圓器口徑在10至16公分之間。

汝官器一般都在嚴格控制的還原氣氛中燒成，燒成溫度較低，約在1150℃左右，由於胎未真正燒結，故釉色大都失透，顯得文靜含蓄，而少火氣。

汝官器的釉色以天青爲尚，天青是“天”的本色，也是“道”的本色。《老子》説：“天得一以清。”所謂“得一”即得“道”。《呂氏春秋》説：“凡彼萬形，得一後成。”高誘注：“一，道也。”乾隆題汝窯三足洗的詩説：“寓言得一此中函。”也是感此而發。宋徽宗崇信道教，他之愛賞汝窯器，當與此有關。同時汝官器在整體上所顯示的那種含蓄沉靜、溫柔敦厚的風格，也深契儒家的審美規範。因而難怪被譽爲瓷壇的魁首了。後來朝廷設置官窯，也基本上遵循汝窯所確立的審美規範，其影響十分深遠。

官窯：皇家標格

官窯是我國古代爲了適應宮廷的特殊需要，由朝廷直接控制的官辦瓷窯，始見於宋代。據南宋顧文薦《負暄雜錄》記載，北宋徽宗政和至宣和年間(1111至1125)，朝廷在汴京(今河南開封)設置官窯。從派命汝窯燒製貢器，轉爲朝廷自置窯燒造，既是爲了方便，更出於最高統治者的愛好。徽宗是一位擅長詩文書畫和好古成癖的皇帝，汴京官窯的造型，大都仿商周秦漢的青銅器和玉器，其釉色則以汝窯的天青色爲尚，反映了這位“道君皇帝”一貫的審美趣味。

汴京官窯隨著北宋王朝的滅亡而終結，爲時不長，燒製的瓷器也不多，加以王室播遷，器物毀散，存世者更爲稀少，且因無遺址出土物可以對證，也很難確認。有人懷疑汴京官窯的存在，但宋人文獻言之鑿鑿，加以南宋官窯的發現，足以證明汴京官窯絕非子虛烏有之物。至於其

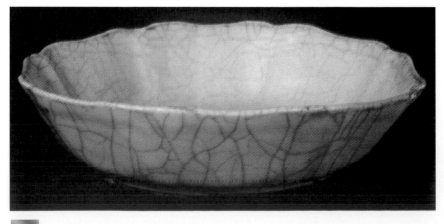

官窯花瓣式洗　宋/高4.8公分，口徑18.7公分。敞口，淺腹，淺圈足。器形作八瓣菱花式，裏外滿釉，肥腴瑩潤，開褐黃色冰裂紋。

窰址，因歷史上黃河的改道和多次水災，早已掩埋於厚厚的泥沙之下。由於地下水位很高，地面又無表徵，難以發掘取證。

　　南宋初期，朝廷沿襲北宋汴京官窰的舊制，在臨安(今浙江杭州)設建官窰，因屬修內司的"窰務"管理，故名"修內司官窰"。據南宋葉寘《坦齋筆衡》記載，修內司窰又名"內窰"，燒造青瓷，"澄泥爲範，極其精緻；釉色瑩澈，爲世所珍"。又據《乾道臨安志》和明代杭州人高濂的《遵生八箋》等文獻記載，修內司窰設於南宋大內附近的鳳凰山麓。20世紀20年代以來，一直有人在尋找這個窰址，但並無明確結果，有的學者則懷疑或否定修內司窰的存在，但提不出有力的反證。

　　1996年9月，有人偶然發現了鳳凰山南宋皇城遺址附近的老虎洞窰址，其所在地恰好是修內司營所處的

位置(見《咸淳臨安志·南宋皇城圖》)。在大量瓷片中，發現有的瓷片底部釉下用褐彩寫有"修內司"和"官窰"字樣。隨後杭州市文物考古所進行了考古調查和發掘，發現了元代、南宋、北宋各時期的地層疊壓關係，早期產品屬越窰系列。在南宋層面上，發現了窰爐一座，素燒爐兩座，出土了大量的官窰瓷片及窰具。主要器形有碗、盤、杯、罐、碟、壺、洗、燈盞、筷子架等日用器皿，還有觚、琮式瓶、香爐、薰爐、器座、花盆等陳設器。圈足器的圈足均外撇，與唐五代越窰貢瓷的圈足有相似之處。胎色有香灰、深灰、紫色、黑色等，紫口鐵足現象常見。以厚胎薄釉、厚胎厚釉爲主，薄胎厚釉少見。釉色以粉青、米黃爲主，還有翠綠、灰青、淺紫、黃色等，大部分釉面有冰裂紋。

　　發掘者認爲，出土瓷片從胎質和

官窰弦紋瓶　宋／高33公分，口徑9.7公分。黑胎，盤口，粗長頸，腹體扁圓，圈足兩邊各有一個長方形扁孔。器身飾弦紋七道。釉色天青，釉層較厚，瑩潤如堆脂。開大片紋。口沿釉層較薄，顯出紫口特徵。

官窰貫耳瓶　宋／高23公分，口徑8.3 × 6.6公分。器形仿商周青銅貫耳壺。頸腹間飾凹弦紋，當中飾凸稜。器足兩側有長方穿孔。釉色粉青，有金絲冰裂紋。器口現淺紫胎色，足底露鐵色胎骨。

官窯葵瓣盤　宋／高
2.8公分，口徑14.6公
分。折沿，口沿呈六瓣
葵花形。胎薄體輕，釉
色粉青，有冰裂紋。

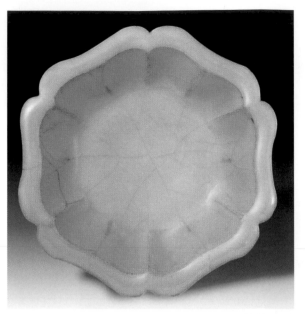

造型上看，同汝窯有繼承
發展關係，並與南宋烏龜
山郊壇下官窯早期產品較
爲接近。其粉青、米黃色釉
的正燒品釉質瑩澈，極其
精緻，有玉質感，品質高於
郊壇下官窯。這些均符合
宋人文獻的記載。因而綜
合窯址位置、產品系列等
方面進行考察，可以認爲
老虎洞窯即宋人著作中所
謂的"内窯"，也就是通常
説的"修内司窯"。

杭州市文物考古所對
老虎洞窯址的發掘，僅是初步成果(發
掘面積約800平方公尺)，已引起國内
外陶瓷學界的極大重視，但對其結論
尚有不同意見。筆者以爲從《咸淳臨
安志》所載《皇城圖》看，老虎洞窯
址確在修内司營所在地,毗鄰皇城,其
爲修内司所置之窯應無疑問。但南宋

官窯支釘　南宋／長
6.8公分，寬2.5公分。
長方形，四足。以紫金
土燒製。釘面印有陽文
"官"字。杭州出土。

《皇城圖》上還標有修内司營的另一
所在，即吳山南麓與鳳凰山萬松嶺交
界處。這一帶在近年基建工程中，出
土了大量官窯瓷片和窯具，流散到文
物市場。筆者所見印有陽文"修内司"
字樣的支釘即有數十只之多，全以紫
金土燒製，支釘大小不一，有三足、四
足、五足、六足、八足等多種。常見爲
圓形，亦有橢圓形、菱形的，面上多有
深褐色的塗料。還見有陽文"官"字和
"鳳"字的支釘，亦應爲官窯所用。特
別值得重視的是有一種大型八足支釘，
上面印有陽文"修内司督貿"字樣(字
體類似花押)，考慮到南宋海外貿易十
分發達，而瓷器是外貿的主要產品之
一，南宋朝廷以某些高檔瓷器換取海
外的名貴香料之類宮廷所需物資，亦
在情理之中。因而不妨推測修内司窯
的產品除供宮廷所用外，也有一些是
用於外貿的。"修内司督貿"的支釘，似
乎就透露了這樣的歷史信息。

從種種跡象推斷，筆者認爲南宋
修内司窯不止是老虎洞窯一處，在萬

松嶺修内司營附近還有另一處(就所見瓷片的品質看,後者似高於老虎洞窯;且老虎洞窯尚未發現有"修内司"字樣的支釘)。事實究竟如何,有待於考古發掘來作結論。

繼修内司窯之後,南宋朝廷又在烏龜山郊壇附近設置了另一座官窯,即郊壇下官窯。南宋葉真《坦齋筆衡》在記述修内司窯後說:"後郊壇下別立新窯,比舊窯大不侔矣。"稱修内司窯為"舊窯",郊壇下窯為"新窯",並指出新窯品質遠不如舊窯,則說明郊壇下官窯是在修内司窯停燒後新建的。

郊壇下官窯的窯址,20世紀初已被發現。1956年和1985年曾兩度發掘,發現了窯爐、窯具及大量瓷器碎片。器型除碗、盤、碟、洗等日用器物外,還盛燒各種規格的陳設瓷和祭祀禮器,器型多仿商周青銅器和玉器,如貫耳瓶、鬲式爐、花觚、三足樽、出戟尊等。胎色有黑、深灰、淺灰、米黃色等。胎質細膩,有厚胎與薄胎兩種。厚胎者多施薄釉,薄胎者多施厚釉,釉層厚度常超過胎,為多次施釉所致,以小件器為常見。釉色有粉青、淡青、灰青、月白、米黃等色,以粉青色最佳。釉面一般不太透亮,部分呈乳濁狀。多開片,片紋較大,文獻上稱為"蟹爪紋"。大部分有紫口鐵足的特徵。從總體看,其產品特徵可分早晚二期,早期產品上一次釉,支燒,圈足向外捲撇,與老虎洞窯址所見者相同;晚期產品多次上釉,墊燒,圈足斷面大體呈三角形。薄胎厚釉產品多屬晚期。

在研究南宋官窯時,特別令人注意的是越窯"低嶺頭類型"的發現。它不僅把越窯燒造的歷史下限由北宋中期延至南宋初期,並且找到了文獻記載南宋初期宮廷用瓷的產地,發現了越窯"低嶺頭類型"與汝官窯、修内司窯的淵源關係,從而較清晰地展示了南宋官窯體系的傳承、創始和形成的歷史軌跡。

南宋王朝建立之初,播遷而無定所,至紹興八年(1138年),始正式定都臨安。但此前祭天地和祀祖先的大禮不可廢,"祭器應用銅、玉者,權以陶、木"(《咸淳臨安志》),這些供祭祀用的陶瓷器皿來自何處呢?據《中興禮書·明堂祭器》記載,紹興元年(1131年)和紹興四年(1134年)朝廷曾令餘姚縣依樣燒製祭器。浙江餘姚上林湖一帶(今屬慈溪)是越窯中心產地,20世紀80和90年代,文物考古工作者對上林湖及其周圍的白洋湖、杜湖、古銀錠湖等地窯址群作了系統的調查和勘測,在古銀錠湖窯群的低嶺頭、開刀山一帶窯址中發現了與傳統越窯風格完全不同的產品,其胎、釉、形制及裝燒方法均與北宋汝官製品和南宋官窯產品相同。其產品種類主要有碗、盤、罐、洗、燈、爐、瓶、樽、觚、鐘、花盆、筆山等,每種器類又有多種形式,而禮器類造型則仿《宣和博古圖》燒造。這些官窯型的產品胎質細膩,呈香灰色或紫褐色,胎壁較薄,"紫

官窯圓洗底部　南宋/高6.4公分,口徑22.6公分,足徑19公分。淺寬圈足,露褐色胎骨,有"鐵足"特徵。器底刻有乾隆御題詩:"修内遺來六百年,喜他脆器尚完全。況非甓埏不入市,却是清真可設筵。詎必古時無碗製,由來君道重盂圓。細紋如擬冰之裂,在玉壺中可並肩。"認為此圓洗乃南宋修内司窯所造,器形規整,毫不歪斜(甓埏,器物歪斜不正),瑩潤的釉面開有冰裂紋,可與玉壺之冰媲美。

口鐵足”的特徵明顯。釉色有天青、粉青、月白等多種，釉面有凝脂感，不透明，呈乳濁狀。有的厚釉器物，經多次上釉，肉眼可見斷面的分層現象。釉面有冰裂紋，呈色較淺，形狀不一。大都無紋飾，而以釉色取勝。採用匣鉢裝燒，間隔窯具主要用支釘和墊餅。支釘有三足、五足等，用紫金土製作，與杭州南宋官窯的支釘一樣。

這類官窯型製品，主要分布在低嶺頭、張家山、開刀山、寺龍口等地，其中以低嶺頭產品最具代表性，因而被稱爲“低嶺頭類型”。這説明越窯作爲一個老牌的瓷窯，雖在北宋末期漸趨衰落，但在南宋初期，又曾一度奉命燒造宮廷用瓷。這類宮廷用瓷是與民用粗瓷同窯燒造的，情況與汝窯相同，也與晚唐五代及北宋越窯燒造貢瓷的情況相一致。但不同的是南宋初期越窯燒造的宮廷用瓷，在原料、釉色、裝燒方法等方面都迥異於傳統越窯的風範，而上承北宋汝官製品，在嚴格意義上已不是越窯的流變，却可以推爲南宋官窯的先導。越窯“低嶺頭類型”，可謂北瓷南傳、“借巢生蛋”的產物。它代表北方瓷業最高水平的汝官一脈在南方生根開花，開啓新的宗風，從而推動了南北瓷文化的交融和發展，意義十分深遠。從中國瓷業的發展情況看，唐代以前一般都是南方影響北方，瓷風北漸的現象十分明顯；宋室南渡後，隨著政治、經濟、文化中心的南移，北方先進的瓷文化也隨之南下，首次出現了北瓷影響南瓷的情況，南宋官窯產品就是一個典型。其流風也波及龍泉青瓷。

撲朔迷離的哥窯

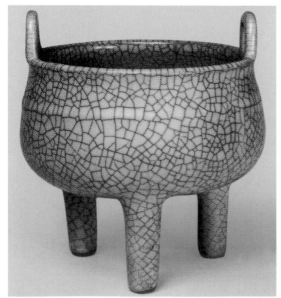

鼎式爐　宋／高 17.3 公分，口徑 13.3 公分。傳世哥窯器。唇口，口上立環形雙耳；豐底，下承三管狀高足，足中空。內底有七個支燒痕。造型仿商周青銅鼎。通體施厚釉，釉面光潤，呈米黃色，滿布金絲鐵線紋。

哥窯不見於宋人文獻記載，明宣德間禮部尚書呂震等編撰的《宣德鼎彝譜》，始把哥窯列爲宋代名窯，位列汝、官之後，鈞、定之前。

關於處州龍泉縣章生一、章生二兄弟所主“哥窯”、“弟窯”之説，最早見於嘉靖四十年所刊《浙江通志》，明言爲“傳聞”，亦未提章氏兄弟爲何時人。明郎瑛《七修類稿續編》(嘉靖四十五年刊)則增衍其説，坐實章氏兄弟爲“南宋人”，其後關於哥窯、弟窯的進一步演繹皆本於此。迄今關於哥窯的產地和燒造年代，仍眾説紛紜，莫衷一是。

就傳世哥窯器看，一般胎色很深，呈紫黑、深灰色，亦有土黃色者。胎色深者多具有“紫口鐵足”的特徵。釉色以灰青爲主，米黃次之。釉面失透，呈乳濁狀，並滿布開片。灰青者紋片多呈深黑色，即所謂“蟹爪紋”；米黃者紋片多由深黑色大開片與褐黃色小開片組成，俗稱“金絲鐵線”，又名“文武片”。開片本是燒成過程中，因胎

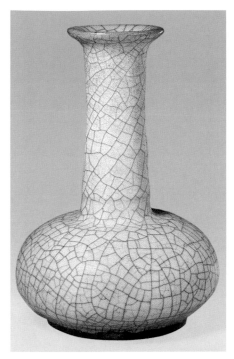

釉膨脹係數不同而產生的一種缺陷，宋以前的青瓷和白瓷中較常見。哥窯却有意識地利用開片作爲巧妙而別致的裝飾，所謂"因病成妍"，反而產生一種自然天成的"缺陷美"，這也是製瓷工藝的一個傑出創造。

傳世哥窯造型簡練古樸，製作精細，以小件器爲多見。主要器型有貫耳瓶、魚耳爐、五足洗及各式盤、碗等，造型與官窯器有相似之處。

自明中期以後，流傳龍泉有哥、弟二窯之說，許多人信之不疑，但經窯址勘察，並無實據。後來有人倡哥窯器出於景德鎮之說，經檢驗分析，亦不足憑信。根據有關專家對傳世哥窯樣品胎釉成分的科學分析和多方比較，認爲："傳世哥窯燒造地點最大的可能是與北宋官窯一起生產，只是現在由於種種原因未能找到窯址。隨後又可能在浙江杭州與南宋官窯一起利用部分河南引進的原料生產製作傳世

哥窯，而非龍泉和景德鎮燒造"(見李家治主編《中國科學技術史‧陶瓷卷》)。因爲傳世哥窯的胎釉化學成分接近汝官窯和南宋官窯，而不同於龍泉的黑胎青釉和景德鎮的仿哥樣品。筆者基本認同這一觀點，因爲它有充分的科學根據，同時從杭州萬松嶺一帶近年出土的大量官窯瓷片中，也確實發現有不少酷似傳世哥窯的樣品。因而有理由認爲所謂傳世哥窯器其實就是官窯產品的一種，而非另有什麼哥窯，因而宋人文獻中從未有關於"哥窯"的記載，一點也不奇怪。

所謂"哥窯"，實源於元代。元人孔齊《至正直記》(至正二十三年刊)記載："乙未(至正十五年，公元1355年)冬，在杭州時市哥哥洞窯者一香鼎，質細，雖新，其色瑩潤如舊造，識者猶疑之。會荊溪王德翁亦云，近日哥哥窯絕類古官窯，不可不細辨也。"這裏提到"哥哥洞窯"和"哥哥窯"，揆其前後語氣，應指同一窯。作者說他在杭州買了一只"哥哥洞窯"的香鼎(即鼎式香爐)，其產地可能就在杭州。"哥哥洞"似爲杭州方言"官窯洞"的

弦紋瓶 宋／高20.1公分，口徑6.4公分，足徑9.7公分。傳世哥窯器。撇口，長頸，扁腹，圈足。頸及肩部飾凸弦紋四道。釉層凝厚，呈米黃色，紫口鐵足，開金絲鐵線紋。

雙耳三足爐 宋／高5.4公分，口徑8公分。傳世哥窯器。卷唇，扁圓腹，底承三足，口沿立雙環耳。釉層腴潤，呈灰青色，釉面滿布蟹爪紋，小器而開大片，十分難得。

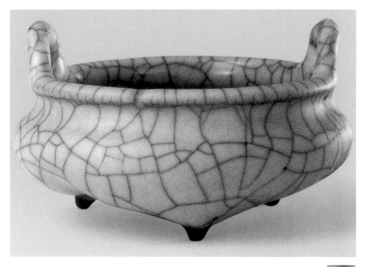

雙耳瓶　宋／高17公分，口徑6.5 × 5.5公分。傳世哥窯器。器形仿殷商青銅觶，通體呈扁形。頸有對稱管狀耳，圍凸弦狀兩道。釉色米黃，開金絲鐵線紋。

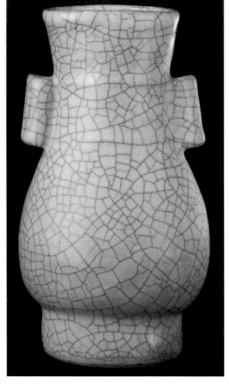

魚耳爐　宋／高8公分，口徑12.5公分，足徑9.2公分。傳世哥窯器。直口微外撇，垂腹微鼓，圈足。足底及內底各有六支燒痕。釉色灰白，開金絲鐵線紋。

同音訛寫，所謂"官窯洞"，即現已發現的鳳凰山的"老虎洞"，因係官窯所在，故俗稱"官窯洞"。杭州方言"官窯洞"三字快讀則與"哥哥洞"相近。《至正直記》的作者孔齊爲山東曲阜人，他因不懂杭州方言，把"官窯洞"誤記爲同音的"哥哥洞"，這種情況並不奇怪。後來却以訛傳訛，由"哥哥洞窯"到"哥哥窯"，再簡稱爲"哥窯"，並聯類而杜撰一個"弟窯"出來，真可謂差之毫釐，謬以千里了。

南宋滅亡後，鳳凰山宮室毀於大火，老虎洞窯場亦應遭到破壞。但至遲於元代後期又在舊址上建窯新燒，既沿襲"官窯洞"之俗稱，又仿造"絶類古

官窯"的產品。因而所謂"哥哥洞窯""哥哥窯""哥窯"的產品，均爲元代老虎洞窯所燒造，與宋代的傳世哥窯並非一類，應區別對待。這一點明人已混淆不辨，但他們有一點是清楚的，即知道所謂哥窯是在杭州。例如明代杭州人高濂，是一位戲曲家和收藏家，對瓷器有較高的鑒賞力，他在成書於萬曆十九年(1591年)的《遵生八箋·燕閒清賞箋》中説："官窯品格，大率與哥窯相同。……所謂官者，燒於宋修內司中，爲官家造也。窯在杭之鳳凰山下。其土紫，足色若鐵，時云紫口鐵足。……哥窯燒於私家，取土俱在此地。……但汁料不如官料佳耳。"這裏他明確指出"官窯"和"哥窯"都在"杭之鳳凰山下"，取土也同在一地，不過釉料有精粗之別，一爲官家造，一爲私家燒而已。另一位明代著名的地理學家、浙江臨海人王士性，在成書於萬曆二十五年(1597年)的《廣志繹》卷四中説："官、哥二窯，宋時燒之鳳凰山下，紫口鐵脚。今其泥盡，故此物不再得。"王士性是一位治學態度十分嚴謹的學者，他反對"籍耳爲口，假筆於書"，而注重親身

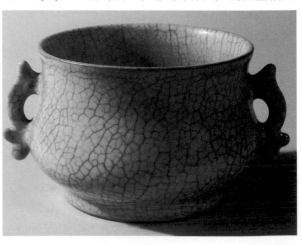

見聞，實地考察，強調所記"皆身所見聞也，不則，寧闕如焉"（見《廣志繹》自序）。因而他的記載，應有相當的真實性。據其所記，明代後期，杭州鳳凰山的"哥窯"已趨衰微了。

清初佚名《南窯筆記》，記南方諸窯，尤詳於景德鎮窯，其記"哥窯"云："即名章窯，出杭州。大觀之後，章姓兄弟，處州人也，業陶，竊作於修內司，故釉色彷彿觀（官）窯，紋片粗硬，隱以黑漆，獨成一宗。釉色亦肥厚，有粉青、月白、淡牙色數種。"雖沿襲明人有關章氏兄弟之舊說，但亦明言哥窯在杭州。值得注意的是作者還說："今之仿哥窯者，用女兒嶺釉，加椹子石末，間有可觀。鐵骨則加以粗料，配其黑色。"他所說"今之仿哥窯者"，據其成書年代，當指明末清初時期，而所說仿哥窯的原料、工藝都較詳細，顯然有所根據，則可知仿造哥窯之風至清初猶未衰歇。

明初曹昭《格古要論》曾對"哥哥窯"作過新舊之分，他認爲"舊哥哥窯""亦有鐵足紫口，色好者類董窯，今亦少有。"而"成群隊者，是元末新燒，土脈粗躁，色亦不好"。所謂"成群隊者"，是指產品多而成套，但品質粗糙，已非"舊哥哥窯"可比。1970年南京市博物館清理了一座明洪武四年（1371年）汪興祖墓，出土了一式

哥窯葵瓣盤11件，這種成套的器物，似即所謂"成群隊者"，其品質遠遜於傳世哥窯，當屬於"元末新燒"。根據杭州市文物考古所對老虎洞窯址的發掘簡報，元代的層

面已被現代墓葬所破壞，但仍出土了大量的仿官窯瓷片和窯具。瓷片整體品質較差，胎顯得厚重，製作不夠精細，燒成溫度也較低。這些也應是元末燒製的產品。

數年前，杭州老虎洞窯址尚未發現、不被人知之時，筆者偶然在一賣瓷片的地攤上購得一只仿哥窯大盤，土鏽斑駁，內底刻有"老虎洞"三字，當時甚感詫異，不知老虎洞在何處，但猜測此盤不可能爲居家日用之物。半年以後，老虎洞窯址發現，始知老虎洞爲南宋官窯所在，而元代亦曾於此燒製仿官器物，估計此盤爲窯工所用。但揆其形制，並聯繫《南窯筆記》所論，似爲明末清初之物。曾以示友人張浦生教授，他認爲是乾隆年間的產品。若然，則老虎洞窯延燒的時間就更長了。

仿哥窯盤　明末清初／高4.5公分，口徑23公分，足徑13.5公分。口微斂，厚唇，圈足。通體施淡青色釉，圈足露胎，有火石紅。開細小片紋，紋間滲有土鏽，盤底尤甚。內底以細點刻"老虎洞"三字，亦滲有土鏽。

定窯白瓷：月明林下美人來

定窯是繼唐代邢窯而興起的一個著名瓷窯，產品以白瓷爲主。中心窯場位於今河北曲陽縣，集中分布在澗磁村和東、西燕川村。曲陽縣在宋代屬定州，故名定窯。宋代以前則稱曲陽窯。

定窯創燒於隋代，初期以生產青瓷爲主，兼燒白瓷，均爲日用器皿，品質不高。晚唐五代，進入初步繁榮期，

定窯五足薰爐 北宋／通高24.3公分。河北定州靜志寺塔基地官出土。盔式蓋，上有寶瓶刹頂，與蓋相通。瓶腹與蓋壁周環六個通煙孔。爐身盤口寬沿，直腹平底，下貼塑五個獸面銜環足，下墊環形平托。釉色潔白，有“淚痕”。太平興國二年(977年)施入塔基。

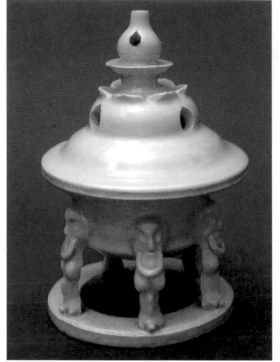

定窯印花雲龍紋盤 北宋／高4.8公分，口徑23.2公分。内印雲龍紋，工整清晰，口沿包鑲銅扣，爲宮廷用器。

產品種類增加 ，造型精美優雅，胎體潔白堅緻，釉面平整光潤，視邢窯有後來居上之勢。

至北宋，定窯迅速發展，達到鼎盛時期。白瓷產品冠絕當時，被朝廷指定爲貢瓷。供御器物上，常見有“官”或“新官”刻款，意爲“官樣”或“新式官樣”，二者並無時代先後之分。此外還有“尚食局”“尚藥局”“食官局”“五王府”等官府刻款，以及“奉華”“慈福”“聚秀”“德壽”“禁苑”等宮室刻款。杭州宋高宗德壽宮遺址所出定窯瓷片，還曾見“皇太后”三字刻款。

定窯在北宋以白瓷爲代表產品，在北方白瓷群中出類拔萃，獨領風騷。製作精細，風致優雅，有“雪滿山中高士臥，月明林下美人來”的韻致。白瓷胎土經過精心淘洗，胎質潔白細膩，無須施化妝土；釉呈乳白色，微泛淡紅，如東方美人肌膚之色；較邢窯之雪白，

更顯淡雅溫潤。值得一提的是，定窯白瓷的釉面多見流淌痕，俗稱“淚痕”，如美人落淚，更覺凄艷動人，使人聯想到白居易《長恨歌》中的名句：“玉容寂寞淚闌干，梨花一枝春帶雨。”此外由於釉層薄而勻淨，胎壁上細密的修坯痕清晰可見，俗稱“竹絲刷紋”。用一個文雅的比喻，則如美人薄衫上的綺羅紋。“淚痕”和“羅紋”是定窯白瓷工藝與衆不同的特點，也是鑒定的要領之一。

定窯的裝飾風格精緻文雅，與造型及釉色相協調。方法有刻花、畫花與印花三種。早期以刻花爲主，繼而採用刻花與篦畫紋相結合的手法，北宋中期以後借鑒定州緙絲和金銀器紋飾，盛行印花裝飾，藝術水平很高，對南北瓷窯產生了較大的影響。

定窯除以白瓷馳名外，還兼燒黑釉、醬釉和綠釉器，稱爲“黑定”“紫定”“綠定”。此外還有加施紅彩、金彩的定器。這些都是定窯十分名貴的品種。

定窯瓷器的器形豐富多樣，產品

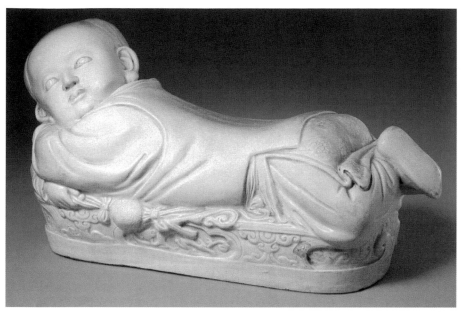

定窯孩兒枕 北宋／高18.3公分，長30公分，寬11.8公分。枕形爲伏臥於榻上的孩兒，兩手交叉支頭，右手持繡球，兩足交疊，姿態自然。以孩兒背爲枕面，以長圓形榻爲枕座。施牙白色釉，造型別致，雕飾精美，爲定瓷中少見的珍品。宋代流行孩兒枕，除定窯外，景德鎮青白瓷和耀州窯青瓷都有孩兒枕傳世，一般均作側臥姿態，手執荷葉，以荷葉爲枕面，造型爲宋代常見的"荷花童子"，與定窯此枕不同。

以碗、盤、碟、罐等日用瓷爲大宗，每種均有不同的形式。此外還有各式瓶、壺、爐、蓋盒、盞托、枕等器型，形制規整，線條優美。

北宋中期，定窯在裝燒上創造了支圈覆燒法，這是製瓷業的一項重大革新。每一支圈的高度僅爲匣鉢的五分之一，因而充分利用了窯位空間，節省了燃料，使一窯的產量增加了四、五倍。採用覆燒法也形成了定窯這一時期產品的一個重要特徵，即在接觸支圈的口沿部不施釉，露出胎體，俗稱"芒口"。爲克服"芒口"的缺陷，往往採用鑲嵌工藝，用金、銀、銅等金屬包鑲芒口，俗稱"金扣"、"銀扣"、"銅扣"。由於覆燒工藝高產省工，優點明顯，南北瓷窯紛紛仿效，這一技術得到迅速的推廣。

定窯以其高產優質的產品，取代了邢窯，宋代消費者已"只知有定，不知有邢"了。影響所及，仿者紛起，遠至遼國的官窯和四川的彭縣窯都望風效仿，近則山西諸窯紛紛步趨，如平

定窯、盂縣窯、陽城窯、介休窯等，都仿造定器，可歸於定窯瓷系。

金滅北宋，占領了北方地區。定窯經戰爭創傷，生產停滯，大批工匠南逃，把優秀的窯藝傳到南方景德鎮等地，促進了當地瓷業的發展。南宋以後，景德鎮有些青白瓷產品，無論造型、裝飾或裝燒工藝，都與定窯十分相似，因有"南定"之稱。

金世宗大定年間(1161至1189)，北方社會經濟得到恢復和發展，定窯的生產也得以復甦。這一時期，產品風貌與北宋末年大體相似，惟釉色略泛黃，印花裝飾盛行不衰，並大量出現動物、植物紋和吉祥圖案，風格由淡雅而向世俗轉化，具有較濃郁的民間氣息。北宋晚期至金代，定窯的瓷塑器皿也很有特色，憨態可掬的孩兒枕是其代表作。彩繪工藝在這一時期開始流行，對後來景德鎮的釉上彩繪有所影響。

元代定窯迅速衰落，精細的產品絕跡，僅生產一些日用的粗瓷了。

絢麗多彩的鈞窯

鈞窯是宋代五大名窯之一，窯址在今河南禹縣。鈞窯之名不見於宋代文獻，而禹縣至金時始置鈞州，因而有人認爲鈞窯的始燒年代應爲金代。其實唐代在禹縣城內建有禹王廟，廟前有山門臺基名"鈞臺"，而宋代窯址就在鈞臺及其附近的八卦洞周圍，故有"鈞臺窯"之稱。"鈞窯"之名即由"鈞臺"而來，不得以金代始置鈞州，而否定宋時已建窯生產鈞瓷。同時根據20世紀60年代和70年代的考古調查和發掘結果，表明鈞窯始燒於北宋，禹縣八卦洞及鈞臺窯場還曾爲北宋宮廷燒製供御器物。例如宋徽宗建造"艮岳"(萬歲山)，廣植各地奇花異木的盆器即多爲鈞窯所燒製。金、元時鈞窯繼續燒造，兼燒白地黑花瓷和黑釉瓷。

目前在河南禹縣境內已發現宋、金時代的鈞窯窯址100多處，且向四周擴展，南起河南的臨汝、郟縣、新安、鶴壁、安陽、林縣、濬縣，北至河北的磁縣、山西的渾源以及內蒙的呼和浩特市，形成一個遍及華北地區的龐大鈞窯系。

我國傳統的高溫色釉，是以氧化亞鐵著色的青釉系統，在宋代以前一直是瓷業生產的主流。鈞窯亦屬北方青瓷系統，但其獨特之處，在於以氧化銅、鈷等礦物質爲著色劑，在還原氣氛中燒出銅紅、天藍、月白等釉色，開前所未有之奇。鈞釉呈乳濁狀，是一種典型的二液分相釉，能分散短波光，使釉面呈現美麗的藍色乳光。加以銅紅著色，於天青的底色中出現艷麗的玫瑰紅，燦然如藍天晚霞。清人詩云："夕陽紫翠忽成嵐"，差可形容其色彩的變幻多姿。鈞瓷的燒製成功，是製瓷工藝的一大創造和突破，也爲我國的陶瓷美學開闢了一個新的境界。

鈞窯由北宋延燒至元代，各個時期的產品既有總體窯系風格的共性，也呈現出不同的時代特徵。

鈞窯玫瑰紫盆托　北宋／高6.2公分，口徑19公分。廣口，折沿，淺腹，平底，下承三雲頭足。器形呈六瓣菱花式，優美而穩健。大片的玫瑰紫與邊稜處的米黃色相襯，斑斕而艷麗。這類盆托可能是宋徽宗建"艮岳"時命鈞窯燒製的供御器物。

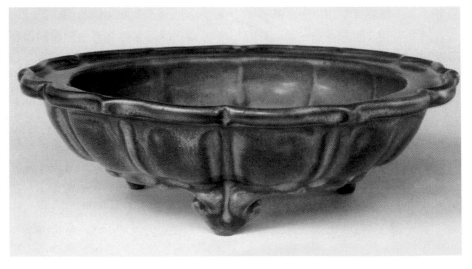

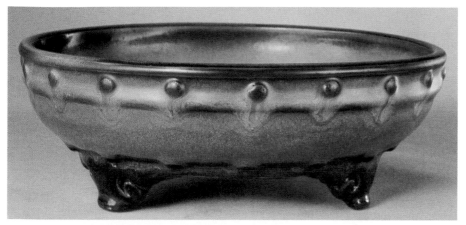

鈞窯鼓釘洗　北宋／高8.5公分，口徑22.8公分。廣口唇沿，弧形淺腹，平底，三雲頭足。口沿下及近底處環飾鼓釘，上部19個，下部16個。器裏外均施天藍釉，近足處呈玫瑰紫色。洗心釉面有蚯蚓走泥紋。器底刻有"二"字標號。

　　北宋鈞窯的胎質較細膩，胎色淺灰。胎體素燒後，再經高溫釉二次燒成。釉層肥厚勻潤，以天藍釉爲多見，窯變後產生紅紫等絢麗的色彩。釉面多有蚯蚓走泥紋和細小的棕眼。器物口沿及邊稜凸起釉薄處呈現米黃色。蚯蚓走泥紋是北宋鈞釉的一大特徵，它是因釉層在乾燥時或燒成初期發生乾裂，經高溫時黏度較低部分流入空隙填補裂紋所致。其紋蜿蜒曲折，形如蚯蚓走泥，故稱。金、元鈞瓷上已基本不見蚯蚓走泥紋，故鑒定家往往用以判斷鈞瓷的時代。北宋鈞瓷多施滿釉，圈足底部刷一層褐色釉，俗稱芝麻醬釉。

　　北宋鈞窯的器形，除碗、盆、碟、鉢、罐、花盆等日用器物外，還有出戟尊、鼓釘洗、梨瓶、梅瓶、香爐等陳設瓷，其中以出戟尊最具特色，器形仿青銅器，釉色乳濁青藍，邊稜凸起呈黃褐色，狀如古銅，顯得十分古樸端莊。

　　北宋宮廷用鈞瓷，器底常刻有一至十的數目字，過去有種種解釋和推測，現經對窯址所得標本的研究，發現器底數字的用意是爲了標明器物的大小規格，即器物尺寸越大，編號越小；尺寸越小，則編號越大。因而"一"是同類器物中器形最大者；"十"是同類器物中尺寸最小者。驗之傳世品，基本準碓。

　　北宋宮廷用鈞瓷，還見有"奉華"及"省符"兩種刻款。"奉華"係宋宮殿名，汝窯、定窯亦有此銘款。"省符"款過去不解何義，有種種猜測，或以爲係"祥符"之誤。按，"省符"本指尚書省下達的命令。《新唐書·百官志》："凡制敕計奏之數，省符宣告之節，以歲終爲斷。"宋承唐制，鈞瓷上的"省符"刻款，當指尚書省命製之器物。

　　金代鈞瓷的胎質細膩緊密，胎色呈淺灰或米黃。釉面較滋潤，玻璃光比北宋的強。北宋的紅釉爲融溶一色的玫瑰紅或茄皮紫，金代則在天藍或

鈞窯花口碗　北宋／高4.8公分，口徑9.5公分。碗口微斂，器身呈十瓣蓮花形。裏外施月白釉，並點綴紫色彩斑，如彩霞流空，絢麗多姿。

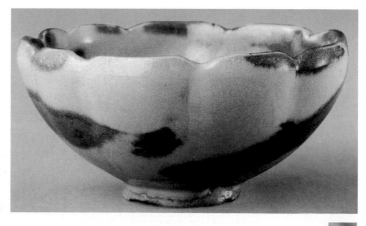

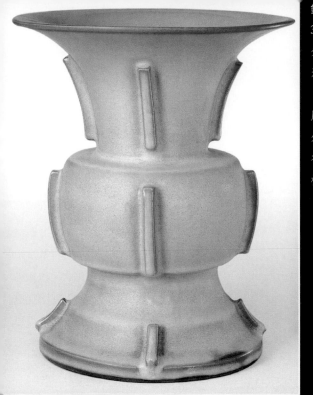

鈞窯出戟尊　北宋／高
32.6公分，口徑26公
分，足徑21公分。器
形仿商周青銅尊。敞
口，鼓腰，撇足。頸、
腹、足部分別出戟。裏
外施月白釉，足底亦
有釉，並刻有"三"字
標號。

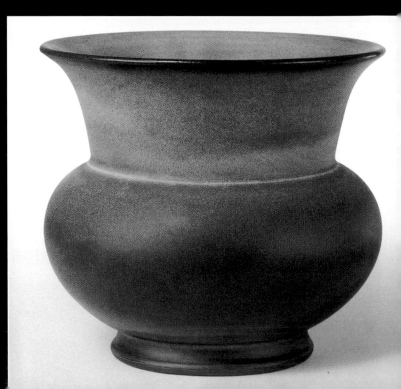

鈞窯尊　北宋／高18.4
公分，口徑20.1公分，
足徑12公分。撇口，圓
腹，圈足，底有五孔。通
體施釉，裏釉月白色，
器外上部爲天藍色，下
部呈玫瑰紫，充分表現
了窯變釉色的美妙。器
身有蚯蚓走泥紋。

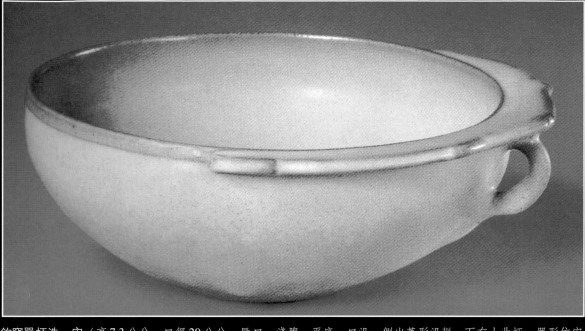

鈞窯單柄洗　宋／高 7.3 公分，口徑 20 公分。唇口，淺腹，平底。口沿一側出菱形沿鋬，下有小曲柄。器形仿宋代金銀器式樣。滿施天藍釉，凝厚滋潤。底有三支釘痕。宋代耀州窯、定窯也燒製同類造型的洗。

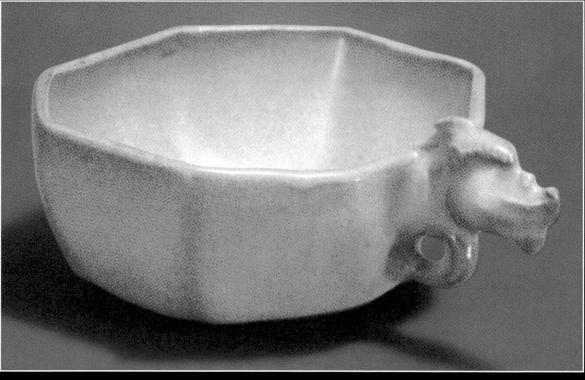

鈞窯龍首把杯　金／高 5.1 公分，口徑 10.3 × 8.2 公分。杯身呈八角形，一側有龍首把。釉色天藍，口沿及凸稜

月白的釉面上加飾紅斑，紅斑逐漸暈散，邊界不太清晰。器物多施滿釉，僅圈足足端無釉，胎釉交接處不整齊，垂釉很厚，俗稱"鼻涕釉"。底部一般不再上芝麻醬釉。釉上蚯蚓走泥紋也已不見，但多有紋片。

耀州窯： 北方青瓷的翹楚

耀州窯梅瓶　北宋／高48.4公分，口徑7.5公分。梅瓶是北宋創製的一種瓶式，因口徑之小僅容清瘦的梅枝而得名。亦用以盛酒。因瓶體修長，故名"經瓶"。宋代梅瓶上即有書寫"經瓶"者。宋趙德麟《侯鯖錄》："陶人爲器，有酒經，小頸環口修腹，可以盛酒，受一斗。"磁州窯梅瓶上有開光黑彩書"清沽美酒""醉鄉酒海"等文字，知爲酒器；但遼墓壁畫中所見用以插花，可見其所用並非一途。宋器大都蘑菇形小口，器身修長秀麗；元代呈平口，短頸上細下粗，器形雄偉；明以後多唇口，器身修短合度。此器蘑菇形小口，器身修長，爲宋代梅瓶標準式樣。通身刻牡丹萱草紋，刀法犀利，爲典型"半刀泥"，具浮雕效果。

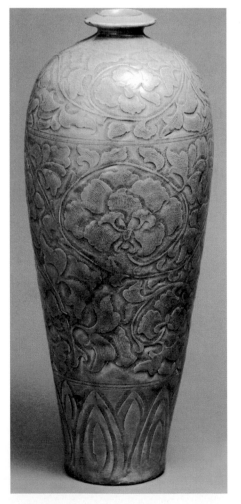

耀州窯的中心窯址在今陝西銅川市黃堡鎮。宋代以前稱黃堡窯。宋代黃堡鎮爲耀州銅官縣治，故名耀州窯。唐人陸羽《茶經》中說："碗：越州上，鼎州次，婺州次，岳州次，壽州、洪州次。"提到六大青瓷窯中，只有位居第二的鼎州窯的窯址尚未找到。有人提出銅川黃堡鎮離唐代鼎州的屬縣三源很近，因此唐人很可能把黃堡瓷統稱爲鼎州瓷(見陝西省考古研究所《唐代黃堡窯址》)。筆者認爲這種說法有一定的道理，以當時黃堡窯的品質來說，排在第二位也比較恰當。

耀州窯創燒於唐代，品種豐富多樣，有黑瓷、白瓷、青瓷和三彩陶等。晚唐五代時，受越窯影響，產品逐漸由多樣而轉向以青瓷爲主，在胎、釉、造型、裝飾等方面都達到相當高的水平，其仿越窯秘色瓷的精品，幾可亂真，在當時已有"越器"之稱。五代時部分精細之作，底部刻有"官"字標記，當屬貢品。北宋時耀州窯製瓷技術更趨成熟，產品品質也進一步提高，成品率高，很少殘次品。在北方青瓷窯中堪稱翹楚。

北宋是耀州窯發展的鼎盛期，據文獻記載和考古發掘資料，在神宗元豐(1078～1085)至徽宗崇寧(1102至1106)的三十來年間，耀州窯曾爲朝廷燒製貢瓷。

耀州窯青瓷的胎質堅緻，胎體勻薄，釉面光潔，釉色以艾青色爲主，呈半透明狀，十分淡雅。早期器物種類較少，以碗爲多見，紋飾多刻於器外壁，以蓮瓣紋、牡丹紋爲主。中期器物品類大增，除碗、盤等日用瓷外，還有瓶、罐、壺、香爐、香薰、盞托、注子溫碗、鉢等。紋飾滿布器內外，以模印爲主，刻畫紋較前期精緻，題材

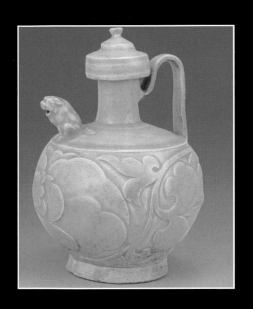

耀州窯刻花壺　北宋／高 21.2 公分。甘肅
成縣出土。寶幢蓋，細長頸，球形腹，圈足。
腹身刻纏枝大牡丹花，壺嘴爲一蹲獅，曲柄
與壺口齊平。

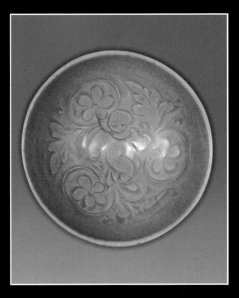

耀州窯嬰戲紋碗面　北宋／口徑 18.6 公分。
嬰戲題材爲耀州窯常見裝飾紋樣，姿態多
樣。此碗面刻嬰孩戲花紋，刀法簡練，富於
生活意趣。

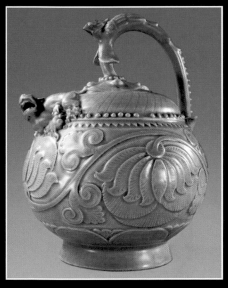

耀州窯提梁倒灌壺　北宋／高 18.3 公分。陝
西邠縣出土。壺蓋不能打開，僅具象徵性。
提梁爲鳳凰形，壺流爲子母獅形，造型生動
別致。腹部刻纏枝牡丹，下飾仰蓮紋。底部
有五瓣梅花孔，灌水時須將壺倒置，水從母
獅口外流始盛滿，將壺放正後，滴水不漏。

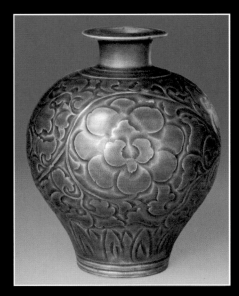

耀州窯牡丹紋瓶　北宋／高 19.9 公分。腹
部刻纏枝牡丹紋，脛部輔以雙層蓮瓣紋，構
圖飽滿，線條流暢。

耀州窯印花多子盒　北宋／高
4.9公分，口徑12.5公分。甘肅
華池縣出土。蓋面模印團菊兩
朵，盒內黏置小盂三個，各以弓
形瓷條隔開，爲放置婦女化妝
品之用。造型別致，製作精巧。
宋代景德鎮青白瓷和龍泉青瓷
都有此類製品。

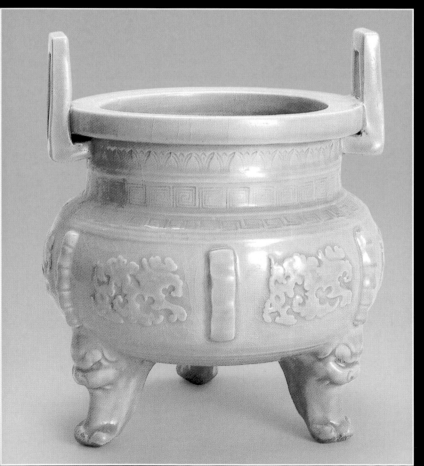

耀州窯月白青釉三足爐　金／
高27.3公分，口徑20公分。陝
西藍田出土。胎質堅緻細密，施
月白青釉，淡雅勻淨。腹部模印
夔紋，間飾以瓦稜和竹節扉，工
藝精緻，爲耀州窯金代代表作。

龍泉窯鉢 南宋/口徑
13.4公分。淺口,溜肩,
斜腹,小圈足。造型優
美,線條柔和,釉色粉
青,具有玉質感。

龍泉窯鳳耳瓶 南宋/
高26.7公分。浙江松陽
出土。盤口,長頸,溜
肩,筒形腹。頸兩側塑
鳳形雙耳。施粉青釉,
瑩潤光潔,如脂似玉。
爲龍泉窯精品。

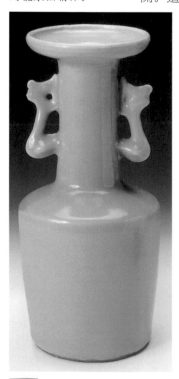

不能與盛時同日而語了。

北宋龍泉窯青瓷,在器形、裝飾和釉色等方面與越窯、婺州窯和甌窯的產品有相似之處,而尤與甌窯相近。這可能與兩地毗鄰,甌窯衰落時一些窯工轉移到龍泉來燒瓷有關。早期的龍泉瓷胎色灰白,胎質較粗,釉屬石灰釉,燒成時易流淌,釉層薄而透明,釉色青中泛黃。裝飾以刻畫花爲主,輔以篦點或篦畫紋。器型以碗、盤、壺爲多見,碗、盤內外刻花,並填以篦紋。多採用墊餅墊燒,圈足底部往往不施釉。

北宋晚期至南宋前期,器物的胎色普遍呈灰色和深灰色,釉色青中泛黃或帶灰,釉面有玻璃質感。器物製作不如早期規整,胎體增厚,這也許與產量增加,而工藝水平一時還跟不上有關。這時的裝飾仍以刻畫花爲多見。

南宋中期以後,龍泉窯的製作工藝迅速提高,逐漸形成自己的獨特風格。器物造型古樸淳厚,釉面晶瑩透亮,裝飾以刻花爲主,篦紋逐漸減少。碗、盤內底心常有“河濱遺範”、“金玉滿堂”之類陰文印款。由於受南宋官窯的影響,龍泉窯在南宋晚期將傳統的石灰釉改進爲石灰鹼釉。這種釉高溫黏度較大,在燒成過程中不易流淌,故釉層較厚,並能多次上釉,甚至使釉層厚於胎骨。石灰鹼釉不同於透明的石灰釉,而具有一種瑩潤的玉質感,著名的粉青和梅子青便燒成於這一時期,它們使青瓷釉

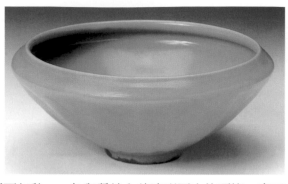

色與質地之美達到歷史的頂峰,真正成爲人工製造的“青玉”。陶瓷史家馮先銘讚歎説“宋代龍泉青瓷的每一個碎片,至今仍令我們爲它的美感所傾倒。”梅子青和粉青基本爲白胎,是龍泉青瓷獨創的名牌產品。這時龍泉窯還燒製成一種黑胎青瓷,無論在造型、胎色、紋片以及底足的切削形式等方面都酷似南宋官窯,只是釉面光澤稍強而已。據現代科學方法測試,龍泉黑胎青瓷與南宋官窯青瓷胎釉的化學成分,除胎中氧化鈦的含量有高低之分外(前者爲0.71%,後者爲1.22%),其餘幾乎十分相近。兩者外觀的酷似和成分的相近,絕非偶然,龍泉黑胎青瓷當爲仿製南宋官窯的產品。這種仿製是奉命而爲,還是出於自發,尚不得而知。但是無論如何,南宋官窯的製瓷工藝,對龍泉窯的影響是明顯的,這也間接反映了北宋汝官一脈的法乳不斷。就龍泉青瓷的總體風貌和產品數量來看,白胎青瓷占主要地位,約占總數的十分之九以上,黑胎青瓷數量很少,不到十分之一。因而白胎青瓷應視爲龍泉窯系的代表性產品。

南宋龍泉瓷的造型豐富多樣,許多器型和南宋官窯相類似,除盆、碟、盤、碗、盞、壺、渣斗等日用品外,還有筆筒、筆洗、水盂、硯等文房用具,

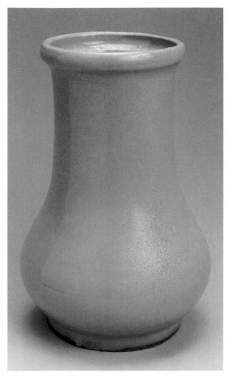

以及仿古代青銅器和玉器的器形，如觚、觶、投壺、琮式瓶、鬲式爐等。器

物一般採用滿釉墊燒，圈足底部亦施釉，僅足端無釉。

南宋龍泉窯爲了提高青瓷的品質，在技術上作了全面的改進。例如對原料進行認真的淘洗(考古發掘中發現有淘洗池和沉澱池)，不但提高了泥料的操作性能，增加了可塑性和生坯強度，而且改善了瓷胎的細緻程度和品質。而石灰鹼釉的使用和施釉方法的改進，得以形成多層厚釉，使釉面具有玉質感。爲適應釉色和釉質的變化，則以堆貼、浮雕或弦紋裝飾來代替以前厚胎薄釉時的刻畫花和篦畫紋，多數甚至不用紋飾，純以青玉似的釉色取勝。在燒成上則改進了窯爐的結構，掌握了充分還原的技術，因而能燒出粉青、梅子青和仿官的黑胎青瓷，創一代之名瓷，在製瓷工藝上達到歷史的高峰。

龍泉窯直頸瓶　南宋／高14.6公分。浙江龍泉出土。盤口，直頸，圓腰，圈足。爲宋代流行瓶式。釉色梅子青，腴厚滋潤，晶瑩如同翡翠。圈足露胎，呈褐紅色，即所謂"朱砂底"。底部一線紅痕，襯以通體翠綠，更覺嬌艷動人。

磁州窯：活潑粗獷的北方民窯

磁州窯系是宋元時期北方最大的一個民窯體系。其中心窯場有兩處：一是今河北磁縣的觀臺窯；二是今河北邯鄲市的彭城窯。這兩地宋元時均屬磁州，故窯以州名。但不見宋元文獻記載，至明初《格古要論》始提及，說："古磁器，出河南彰德府磁州，好者與定器相似，但無淚痕。

亦有刻花、銹花。素者價高於定器。"指出磁州窯的優秀產品可與定窯器相

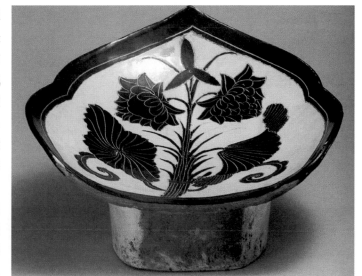

磁州窯蓮花紋瓷枕　北宋／高19.5公分，面徑寬29.3公分，長30.5公分。枕面呈如意頭形，白地蓮花紋，採用刻剔技法，黑白對比鮮明。花紋精工細巧，具有剪紙的裝飾風格。

磁州窯蓮紋鏡盒　北宋／高12.2公分，口徑19.3公分。分蓋、腹兩層，子母口，密合無隙。蓋頂有如意形鈕，底圈足。白地黑彩，外壁飾卷草紋，蓋面外圈飾蓮花水草紋，內圈蓋鈕兩側分寫"鏡盒"二字，點明器用。

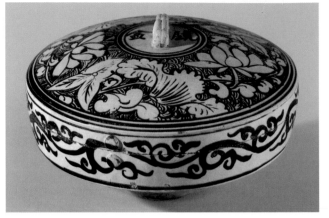

媲美，而素面無紋飾的白瓷價格還超過定器。可見其產品品質之高，以及受到當時群眾廣泛喜愛的程度。

磁州窯的輻射面很廣，受其影響而產品風格相似的窯場遍布北方中原地區，形成一個龐大的磁州窯系。除中心窯場外，較重要的窯場還有河南修武當陽峪窯、禹縣扒村窯、鶴壁集窯、窯縣西關窯、內鄉鄧州窯、登封曲河窯、輝縣窯，山東淄博坡地窯、磁村窯，山西渾源窯、大同窯、介休窯，安徽蕭縣白土窯等。磁州窯的影響甚至遠及東北的遼金窯場、西北的西夏靈武窯，以及四川的廣元窯，福建泉州的磁竈窯，廣州的西村窯等。一個窯系的輻射範圍如此廣泛，確實較爲罕見。這充分説明了磁州窯產品具有廣泛的群眾基礎和旺盛的生命力。

磁州窯系繼承了唐代北方民窯的製瓷傳統，產品種類多樣而不單一，白瓷、黑瓷、青瓷、花瓷、

低溫三彩等都有燒製，以滿足多方面的不同需要；在裝飾上又因地制宜，巧妙地運用化妝土和色彩的反差，形成強烈的黑白相間的反襯效果，並輔以各種刻剔技巧，以增加裝飾的美感；此外還吸取了唐代長沙窯的某些工藝特點，如長沙窯灑脱的釉下彩繪以及在器表題寫詩句作裝飾等，即爲磁州窯所繼承和發展。

磁州窯創燒於北宋前期，金代仍繁榮發展，至明初中心窯場觀臺窯已停燒，而彭城窯仍延燒不絕，但其地位和影響已衰落不振，今非昔比了。

磁州窯的胎質較粗鬆，胎色也較深，爲了彌補這一缺陷，適應粗瓷細作的需要，就在胎體上施一層白色化妝土，再罩以透明釉，製成乳白色的白瓷，風致宛如定器。又善於利用白色化妝土與深色胎質的反差，以及白色化妝土和黑色化妝土的對比，加以彩繪、刻剔等多種手法，創造出對比強烈、明快活潑的裝飾效果，具有獨

磁州窯虎紋枕　北宋／高14.4公分，長33.4公分，寬16.2公分。白地黑褐彩。枕面繪臥虎，上題"明道元年巧月造，青山道人醉筆於沙陽"十六字。前後左右四面分別繪竹、折枝花卉和雙鈎花卉。底部有"張家造"戳記。"明道元年"爲公元1032年，爲磁州窯瓷枕中帶紀年款最早的一件製品。

特的藝術魅力。

磁州窯產品的種類十分豐富，凡碗、盤、碟、罐、爐、枕、壺、瓶等日用器皿應有盡有，且同一種類形制多樣，如枕有腰圓、長方、葉形、銀錠、如意、孩兒等式；瓶有長頸花口、小口豐肩、葫蘆形、六管等式；罐有瓜稜、圓腹等式；盤有圈足、方足之別等等。

磁州窯的裝飾技法比較多樣，而以白地黑彩爲最常見，通常是在坯上施白色化妝土爲地，再以黑彩描繪，然後罩釉燒成。這種白地黑彩具有中國水墨繪畫的效果，筆墨簡練豪放，畫面生動活潑，洋溢著濃厚的生活氣息。題材以花鳥蟲魚、人物故事、各種嬰戲等爲多見。在一些器物上還以題寫詩詞散曲及民謠、格言作裝飾，以瓷枕上所見爲多。其中有的詞曲爲文獻所失載，具有重要的資料價值。

還有一種刻剔的白地黑彩，即在器坯上先施一層白色化妝土，再在其上施一層黑色化妝土，待其稍乾後，以尖狀工具在黑色化妝土上劃出紋樣的輪廓線及細部，然後剔去紋樣以外的黑色化妝土，露出白色化妝土作地，使之產生白地黑彩的效果，再通體罩以

透明的薄釉，顯得黑白分明，線條古拙渾樸，具有民間剪紙的裝飾風韻。

白地畫花是在施有白色化妝土的坯上畫花，畫出的線痕將灰褐的胎色顯露於白地上，兩相映襯，使線條更爲清晰。常見紋樣有折枝牡丹、纏枝蓮、寶相花、卷葉等。

白地剔花是在敷有白色化妝土的胎上剔去花紋以外的部分，再在花葉上刻畫花蕊、葉脈等細部，因剔地較深，使紋樣具有淺浮雕的效果，而剔地的灰褐胎色與白色化妝土的強烈對比，更增強了紋樣的立體感。

珍珠地畫花，創始於晚唐五代，

磁州窯童子垂釣枕　北宋／前高7.7公分，厚高10公分，寬29公分。河北邢臺出土。白釉黑彩，枕壁繪卷葉紋，延繞一周。枕面繪一童子在水邊垂釣，神情專注，著筆簡練。

登封窯珍珠地虎紋瓶　北宋／高31.9公分。侈口圓唇，短頸，腹體呈橄欖形，平底。在珍珠地紋上畫繪兩虎直立相搏狀，四周點綴草紋，底部飾蓮瓣紋。構圖飽滿，線條流暢，爲登封窯名作。

係借鑒金銀器地紋裝飾而來。先在施有白色化妝土的坯體上畫出主題紋樣，然後在主題紋樣外戳印珍珠狀的細小圓圈作地紋(亦有戳印在紋樣內者)，有的還在紋樣上蹭擦一種赭紅色的粉末，具有彩印的效果，最後罩透明釉燒成。此類裝飾多見於枕、瓶、罐類器物上，爲磁州窯系的特色產品，其中以河南登封窯的珍珠地畫花最爲精細。

白地紅綠彩，是磁村窯創燒的一種釉上彩繪工藝。先燒成白瓷，再在其上用紅綠彩繪出紋樣，經低溫二次燒成。多見於碗、盤內壁和罐外壁，用筆簡練灑脫，以花卉、禽鳥爲典型。也有一些上紅綠彩的瓷塑，有的還加金彩。

綠地黑彩和孔雀綠地黑彩，也爲磁州窯所創燒，但較少見。磁州觀臺窯和河南禹縣扒村窯都有所生產，觀臺窯的綠釉較厚潤，色調翠綠，黑彩光亮如漆；扒村窯的綠釉薄而無光，釉面易剝落。

此外，磁州窯還生產低溫三彩陶器，這是唐三彩陶的繼續，但風格不同。磁州窯的三彩陶流行刻畫花和印花裝飾，色彩填在所刻印的紋樣內，顯得明麗而工巧，與唐三彩那種色彩流淌交融的自然天成風格迥然異趣。這在某種意義上，也是唐宋兩個時代不同審美趣尚的反映。

吉州窯：豐富多姿的南方民窯

吉州窯在今江西吉安市永和鎮。自隋至宋，吉安均爲吉州州治，故名吉州窯。又因窯址在永和鎮，亦名永和窯。

吉州窯創燒於晚唐，盛於宋，終於明。

吉州窯的產品，宋以前以青釉、白釉爲主，青釉風格與越窯相似，白釉則具有晚唐五代定窯的特點。器形中以厚唇碗最多，釉呈乳白色，碗內底常印有"吉""記"或褐彩書"吉""記""福""慧""太平""本覺"等字樣。此外還有罐、壺等器。北宋時主要生產青白瓷，青釉停燒，而開始出現黑釉器。南宋時主要生產白釉彩繪瓷和各類黑釉器，也仿燒定窯的白釉印花芒口器，以及仿耀州窯的青釉印花器等。器形以碗、盞、盤、壺、瓶、罐、枕等日常用器爲主，也有人物瓷塑和動物玩具等。南宋時有舒翁、舒嬌父女善製瓷塑，尤長於仙佛形象，這可能與永和鎮濃重的佛教氛圍有關。

南宋時吉州窯大量生產的白釉彩繪瓷，明顯受到磁州窯白地黑花裝飾的影響，紋飾題材有花卉、雲彩、波

吉州窯黑釉木葉紋盞
南宋/高5.5公分，口徑14.8公分。江西南昌出土。敞口，斜腹壁，矮圈足。施黑釉，碗內飾木葉紋，葉脈畢露，呈褐色。爲吉州窯獨創之裝飾。

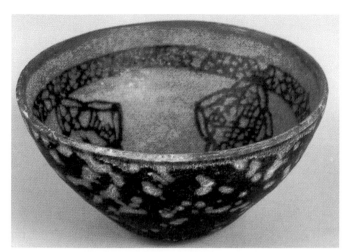

吉州窯黑釉盞的大量生產，固然與宋代飲茶、鬥茶之風盛行有關，也受到建窯的直接影響，但同時又與永和鎮當地的自然和文化環境有重要關係。永和鎮地處贛江中流，吉州窯位於鎮西，與東岸的青原山隔江相望。青原山爲唐代佛教禪宗六祖慧能的法嗣、青原係祖師行思的開山弘法之地，禪風甚盛，因而永和鎮也多古寺名刹，如本覺寺、慧燈寺、知度寺、寶壽寺、古佛寺等。禪宗僧人坐禪，有飲茶習慣，因茶有提神破睡之功能，故茶、禪關係密不可分。而吉州又產茶，窯場既依青原山禪宗聖地，則瓷與禪、茶結下不解之緣，黑釉茶盞的盛行也在情理之中了。

吉州窯剪紙貼花盞　南宋／高5.7公分，口徑11.2公分。敞口，卷沿，斜腹壁，平底。盞外施玳瑁釉，盞裏飾剪紙貼花紋樣，並嵌有"長命富貴""福如東海"字樣，寓吉祥祝頌之意，具有濃郁的民間工藝特色。

浪、人物、動物及回紋等，大都表現民間風俗"吉祥如意"的象徵圖像，具有濃厚的生活氣息。畫風於生動活潑之外，還有工整精細的一路，與磁州窯的豪放縱恣有所不同。在裝飾技法上，吉州窯的褐彩直接繪在胎體上，與磁州窯在白色化妝土上用黑彩繪畫也不盡相同。因而雖然吉州窯的這種典型特色產品仿自磁州窯，但又因地制宜，有所創造，反映出南方濃郁的民俗情調與審美趣味，可與磁州窯南北輝映。值得一提的是磁州窯白地黑花裝飾對景德鎮元青花瓷的影響，正是透過吉州窯作爲中介的；而吉州窯所獨創的褐地白花與白地褐花裝飾，對元代白地青花和青花地白紋具有直接的啓示作用。

吉州窯的黑釉系列產品特色鮮明，卓有成就。其中數量最多的是黑釉盞，可與建窯的黑釉盞相頡頏，素有"吉州天目"之稱。吉州窯的黑釉盞胎色灰白，淺圈足，盞身斜直，器壁自口沿至底部逐漸加厚，施釉大都及底，無流釉現象。建窯的黑釉盞造型相似，但胎色紫黑，有明顯流釉現象。兩者有所不同。

吉州窯黑釉剔花梅瓶　南宋／高21.2公分，口徑4.8公分，足徑6.6公分。江西吉安吉州窯遺址出土。外壁滿施黑釉，内壁及器底露胎。腹壁兩面各剔刻折枝梅花，刀法犀利明快，意趣盎然。

吉州窯海水紋爐　南
宋／高 17.2 公分，口徑
20.6 公分，底徑 13.4 公
分。江西新幹出土。白
地褐彩，紋飾繁密，共
分六層，每層各以粗
細弦紋相隔。腹部主
題紋飾爲海水波濤紋。
造型奇特，紋飾繁而
有序，似對元青花的
繁密構圖有所影響。

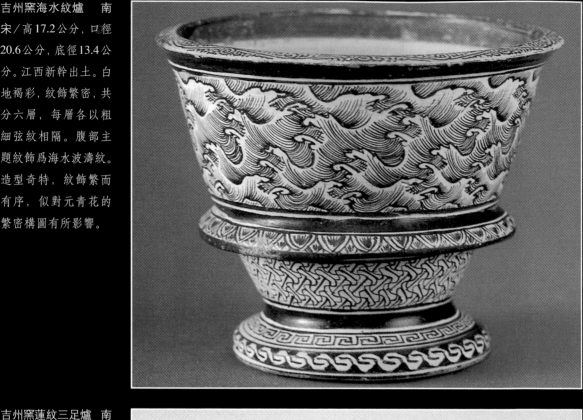

吉州窯蓮紋三足爐　南
宋／高 6.7 公分，口徑
10.4 公分，底徑 7.8 公
分。江西南昌嘉定二年
(1209 年)墓出土。白地
褐彩，器腹繪蓮荷紋，
上下各飾複線回紋，線
條工細，端莊秀美。

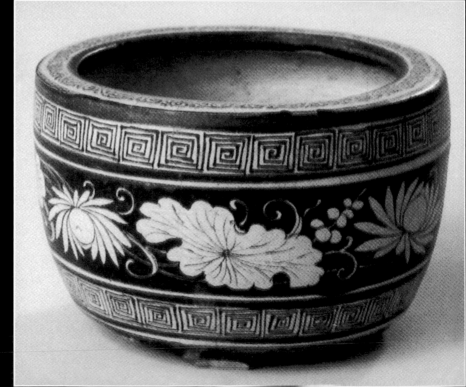

吉州窯的黑釉系列產品，代表品種以剪紙貼花、木葉紋、灑釉、玳瑁釉等最爲著名。

剪紙貼花，是將剪紙紋樣貼在施有黑釉的器坯上，再在其上彈灑褐釉，燒成後黑褐色的紋樣凸現於類似窯變的色釉上，深淺相映，圖案效果十分強烈。剪紙紋樣有梅花、蘭花、牡丹、折枝花、龍紋、鳳鳥以及"金玉滿堂"、"長命富貴"、"福壽康寧"等吉祥語。紋樣都裝飾於碗盞內壁。其中以龍、鳳、梅花和牡丹黑盞最爲名貴。

木葉紋裝飾是以天然樹葉爲標本，經特殊的腐蝕處理後，貼在器坯上，施黑釉高溫燒成後，褐色的樹葉在黑色地釉的映襯下，葉子的輪廓和筋脈紋理纖毫畢現，堪稱一絕。木葉紋大都裝飾在碗盞的內壁。據專家考證，用作裝飾的木葉並非一般樹葉，而是具有佛教象徵意味的菩提樹葉。相傳釋迦牟尼就是在菩提樹下靜思悟道而成佛的。以菩提樹葉裝飾黑釉茶盞，則茶禪合一的意味十分明顯。菩提樹爲桑科常綠喬木，葉互生，三角狀卵形，與桑樹之葉頗相類似，惟菩提樹葉有細長葉尖，葉緣呈鋸齒狀，與桑葉有所區別。菩提樹原產印度，我國雲南南部、廣東和海南也有栽培，但畢竟不可多得，因而吉州窯的木葉盞，亦有就地取材，以桑葉或同屬桑科植物的無花果葉來代替。樹葉經腐蝕處理後，僅存葉脈，或有殘損，因而頗難辨認其種屬。

灑釉是在黑褐色的地釉上，用毛筆蘸乳白或灰藍等彩料隨意揮灑而成，燒成後斑斑點點，縱橫交錯，天趣盎

然。有的還出現美麗的綠斑，這是由於釉料中氧化鎂含量較高而形成的。

玳瑁釉是在黑色釉面上點染黃褐色斑塊，燒成後類似海龜背殼(玳瑁)的顏色斑紋，因而得名。實際上也類似灑釉的一種兩色釉，只是因爲色澤效果特殊而加以專稱而已。

吉州窯還有黑褐地白花和白釉剔刻花等裝飾技法，後者頗爲流行，刀法犀利簡練，線條酣暢自如，尤以梅月紋爲佳。仿建窯的兔毫釉和油滴釉也別具一格。

此外，吉州窯還有少量低溫綠釉產品，所見有綠釉枕，施釉不到底，刻蕉葉紋。另外還有三足爐、瓶、盆、碗以及建築飾件等。

江西贛州東郊的七里鎮窯和寧都的東山壩窯，在南宋時亦盛燒黑釉茶盞。七里鎮窯產品多與吉州窯相似，屬同一窯系；東山壩窯產品則近似建窯。

吉州窯玳瑁紋盞　南宋／口徑11.5公分。在黑色的底釉上滿布錯雜的黃褐色斑紋，形似玳瑁。具有自然天成的意趣。

建窯：最負盛名的黑釉瓷窯

宋代黑釉瓷的生產十分普遍，燒製技術也有了飛躍，除燒製純黑釉外，還出現了鐵結晶的窯變黑釉。已發現的宋代窯址中，三分之一以上都燒造黑瓷，其中數量最多的是一種黑釉茶盞。生產這種黑釉茶盞最負盛名的瓷窯是建窯，窯址在今福建建陽縣吉水鎮。

黑釉茶盞的廣泛流行，是與宋代的飲茶風習密切相關的。宋代是中國歷史上茶文化大發展的時期，上自朝廷皇室、文武百官，下至市井工商、黎民百姓，都嗜好飲茶；茶坊、茶肆隨處可見，並形成了一套有關飲茶的禮儀，出現了不少茶藝的著作。

宋人的飲茶法是由唐人的煎茶(煮茶)演變爲點茶。所謂點茶，就是將半發酵的茶餅(團茶)碾成細末，放入盞中，和少量水調成膏狀，再用茶筅(一種專用的竹絲刷)攪勻，然後沏以沸水，並以茶筅擊拂，使液面浮起白色的茶沫。沸水一般分四次注入盞中，

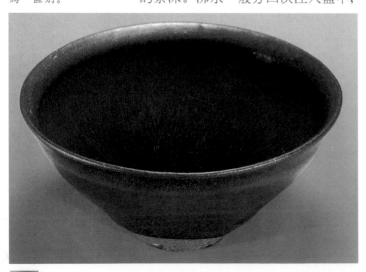

建窯兔毫盞　宋／高4公分，口徑13.6公分。胎色紫黑，釉色醬褐，盞內有放射狀黑褐色條紋，俗稱"兔毫"。器外施釉不到底，流釉凝聚處有如淚痕。吉州黑盞一般不流釉，爲一區別。

先後用茶筅擊拂，以茶面顏色鮮白均勻，盞邊沒有水痕爲佳勝。宋人的鬥茶即由點茶而來，稱爲"點試"，即視點茶加水次數與水痕出現的先後來計勝負。例如二人鬥茶，第一人第三次加水時有水痕，另一人第四次始見水痕，則後者勝前者一水。凡鬥茶取勝者，茶面白色泡沫經擊拂迴旋後凝然不動，俗稱"冷粥面"，形容如白米粥冷卻凝結之狀，其茶沫緊貼盞面而不退(俗稱"咬盞")，自然也不易見水痕了。有的研究者曾對建窯兔毫盞作過試驗，注入水後進行觀察，"令人驚奇的是，這種黑釉對水的潤濕性很低，以致水的液面不像平常的凹下的新月狀，而是邊沿下陷，液面爲微凸狀。搖盪茶盞，動作停止後其中在盞側的水回流，不留痕跡而與盞底的水會合成一體，好像茶盞表面塗上一薄層油脂那樣。"(見李家治主編《中國科學技術史·陶瓷卷》)

鬥茶的風俗起源於五代，最早流行於福建建安一帶，至北宋而盛行南北各地。福建是宋代茶葉生產的中心區，建安更是專門生產皇家貢茶("建安茶")的基地，宋人鬥茶所用主要是建安生產的團茶，所用茶盞也以建窯所產的黑釉盞爲上乘。因黑釉盞最便於襯托和觀察茶色，因而受到鬥茶者的青睞。宋徽宗《大觀茶論》說："盞色貴青黑，玉毫條達者爲上，取其煥發茶香色也。"北宋蔡襄的《茶錄》說得更爲透徹："茶色白，宜黑盞。建安所造者紺黑，紋如兔毫，其坯體微厚，

熁之，久熱難冷，最爲要用。出他處者，或薄，或色紫，皆不及也。其青白盞，鬥試家自不用。"蔡襄是著名書法家，也是品茶專家，又是福建人，因而對建窯黑釉盞知之深切，評價也十分中肯。蘇軾、黃庭堅、楊萬里等著名詩人，也都有讚美建窯黑釉茶盞的詩詞。北宋後期，建窯這種黑釉盞還曾一度成爲供御之品，有的盞底還刻有"供御"或"進琖"字樣。

建窯的黑釉盞，因胎土富含鐵質，故胎呈黑紫色。器物內外施釉，外壁釉至近足部，有明顯垂流現象。造型多樣，有大、小、敞口、斂口等不同形式，圈足小而淺。釉色烏黑晶亮，亦有深褐色者，釉面常透出黃棕色或鐵銹色的條狀紋，即宋徽宗《大觀茶論》所謂"玉毫條達"，俗稱"兔毫"，亦稱"兔毛"。少量條紋呈金色或銀色，稱金兔毫、銀兔毫，爲名貴品種。蘇軾有詩云："忽驚午盞兔毛斑，打作春甕鵝兒酒。"值得注意的是，晚唐呂嵒在《大雲寺茶》詩中已提到兔毫盞："兔毛甌淺香雲白，蝦眼湯翻細浪俱。"（見《全唐詩》卷八五八）所寫即爲用兔毫盞點茶的情景。呂嵒即民間傳說的呂洞賓，相傳唐懿宗咸通中（860至874）應試及第，兩調縣令，後移家終南山修道，不知所終。宋以來關於他的傳說很多。此詩倘非後人假託，則兔毫盞在晚唐時即已出現。建窯的兔毫盞，自口沿至圈足，器壁逐漸加厚，這也是適應鬥茶的需要。因鬥茶先須"熁盞"，即把盞加熱一下（熁，烘烤加熱）。蔡襄《茶錄》說："凡欲點茶，先須熁盞令熱，冷則茶不浮。"因盞壁較厚，不易散熱，故加熱後不易冷却，可

保證鬥茶的效果。各地所仿造的兔毫盞，其形制均與建窯相似。

建窯除兔毫盞外，還有一種油滴盞，也是名貴品種。其特點是釉面上散布著許多銀灰色的圓點，大小不一，猶如夜空繁星，又如滴滴晶瑩的油珠，故名。油滴釉的燒成溫度控制較難，要恰到好處，溫度低了形成不了圓點，溫度高了圓點又會散開，或者流動而成"兔毫"。北宋初陶穀《清異錄》記載："閩中造盞，花紋鷓鴣斑，點試茶家珍之。"鷓鴣胸羽有點點白色圓斑，與油滴釉之銀斑相似，宋人所謂鷓鴣斑當指此而言。清人朱琰《陶說》以爲鷓鴣斑即兔毫盞。按兔毫爲條狀紋，而鷓鴣斑爲圓點紋，二者雖燒成原理相似，而形狀不同，不可混爲一談。

建窯的黑釉屬於鐵結晶的窯變釉，在燒成過程中會出現出乎意料的釉色。其中有一種稀少的窯變釉，在墨黑的底色上，散布著深藍色的星點，星點周圍還呈現出彩虹般的光暈。日本人稱之爲"曜變天目"，因其傳世稀如星鳳，被視爲國寶。

日本人稱建窯黑釉盞爲"天目盞"。宋代浙江天目山佛教寺院林立，據說僧人坐禪飲茶，都用建窯黑盞。日本僧人至天目山留學，回國時帶回天目寺院所用之建盞，後在日本亦成爲時尚，故稱"天目盞"。但近年浙江省考古工作者在臨安天目山發現了宋

建窯鷓鴣斑盞殘片

宋／福建建陽池墩出土。外壁施黑釉，內壁在黑釉地色上滿布白色圓斑，中密而外疏，錯雜有致。底足露胎，刻有"供御"款。可見是一種珍貴的貢品。

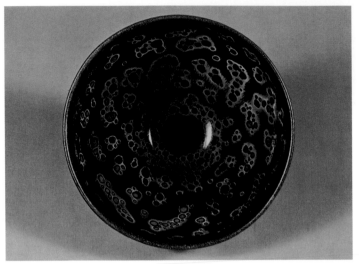

曜變天目盞　宋／日本靜嘉堂文庫藏。在深黑色的地釉上，滿布褐黃色的斑點，或散或連，形狀不一，斑點周圍則出現窯變藍色，閃耀著美麗奇妙的光芒。極其罕見，目前僅有流散到日本的寥寥數件。

帶已流行"點茶"之風，由五代入北宋的陶穀也説"閩中"的鷓鴣斑盞爲"點試茶家"所珍。可見黑釉盞的製造與"點茶"風俗的流行是同步的，不會滯後。

建窯的黑釉產品歷史悠久，工藝精湛，又因當地曾生產貢茶，其影響更爲廣闊而深遠。宋代閩北和閩東的大批瓷窯望風追慕，紛起仿效。如南平、建甌、松溪、浦城、崇安、光澤、邵武、寧德、閩清、閩侯、連江、福清、福州、泰寧、羅源等地都燒製建窯風格的黑釉瓷，形成一個地域性的窯系。其影響還及於江西、浙江、四川、山西等地，但燒製品質均不如建窯。

元代建窯繼續燒造，但漸趨衰落。明代飲茶習慣發生變化，廢團茶而代之以散茶，沖泡散茶的瀹飲法代替了碾末而飲的點茶法。從而因點茶而盛行的黑釉茶盞也悄然退出了歷史舞臺。建窯停燒了，被福建南部的德化窯所取代。

代生產黑釉盞的窯址，但未正式發掘，詳細情況還不得而知。從所見器物殘片看，品質不如建窯。

建窯始燒於唐，以生產青瓷爲主。宋代迅速發展而達於鼎盛期，產品以黑瓷爲主，兼燒青瓷和少量青白瓷。就《清異錄》等宋初文獻記載看，其黑釉產品已十分成熟而著稱於世，此前應有一個發展過程，可能晚唐五代時已燒製黑瓷。五代時福建建安一

冰清玉潔的青白瓷

青白瓷是宋、元時期我國南方地區生產的重要瓷器品種。其釉色青中顯白，白中泛青，介乎青白之間，故名。北宋蔡襄《茶錄》一書已有"青白盞"之名，南宋周密《武林舊事》記載都城臨安(今杭州)有專賣青白瓷的店鋪。元代沿稱"青白瓷"之名，至晚清民國時則因其釉色青瑩，光照見影，而名爲"影青"。

青白瓷北宋時創燒於江西景德鎮，歷南宋、元而盛燒不衰，其中以湖田窯的產品爲最佳。早在晚唐、五

代時，景德鎮的湖田、石虎灣等窯已燒製青瓷和白瓷，青白瓷正是在燒製青瓷和白瓷的基礎上創燒而成的新品種。它兼具青瓷、白瓷二者之美，當時已有"饒玉"之稱。文獻曾記載而查無實據的"柴窯"瓷器，有"青如天，明如鏡，薄如紙，聲如磬"之譽，倘移以形容景德鎮生產的青白瓷佳器，則可謂維妙維肖。唯其如此，青白瓷面世之后，立即風靡江南，並遠銷北國和海外。受其影響，江西南豐白舍窯、贛州七里鎮窯、吉州永和窯，

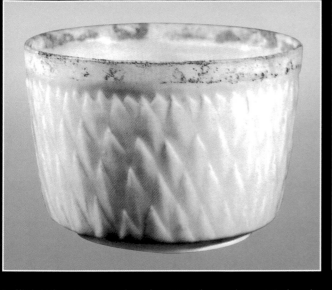

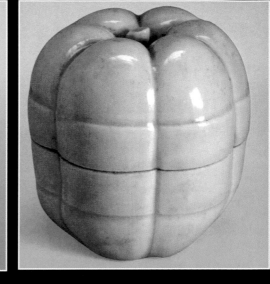

景德鎮窯青白釉鉢　北宋／高 10.2 公分，口徑 14.4 公分。湖北麻城出土。口沿無釉，原鑲銀扣。周身飾凸菱紋，釉色勻淨，淡雅清新。

景德鎮窯青白釉瓜稜形盒　北宋／高 8.8 公分。江西都昌出土。盒呈六稜瓜形，蓋頂下凹，有瓜蒂形小鈕。造型精巧，釉色瑩潤。

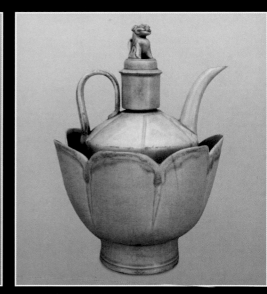

景德鎮窯青白釉孩兒枕　宋／高 15 公分，長 20.5 公分。枕塑嬰孩側臥榻上，手擎荷葉作爲枕面。榻身飾卷草紋，下承六足。枕面宛曲柔和，枕座則大方穩重，臥嬰瞑目入睡，似有催人安然入夢之意。

景德鎮窯青白瓷注壺托碗　北宋／通高 25.3 公分。注壺高 21.5 公分，注碗高 14 公分。浙江海寧硤石鎮東山北宋早期墓出土。注壺蓋頂塑獅形鈕，瓜稜腹，長流曲柄，器形秀美。托碗呈仰蓮形，敞口深腹，可容開水，將注壺內的酒燙熱。

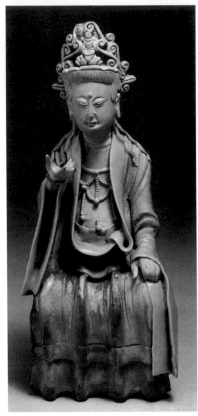

景德鎮窯青白釉加彩觀音　南宋／高 25.6 公分。衣襟、袖口及部分瓔珞處施青白釉，其餘澀胎無釉，以胎色表現臉、手和祖露的膚色。在露胎的衣裙、寶冠等部位加繪紅、藍及金彩，多已剝落。座下墨書"大宋淳祐十一年辛亥"楷款，即公元 1251 年。有明確紀年，十分難得。

以及湖北青山窯，湖南衡陽窯，安徽繁昌窯，浙江泰順玉塔窯、福建德化窯、建陽窯、泉州碗窯鄉窯、同安窯、南安窯、安溪窯，廣東潮州窯，廣西藤縣中和窯、容縣城關窯等都燒造青白瓷，在南方形成一個龐大的瓷窯體系。

景德鎮是青白瓷生產的中心，其產品胎質堅緻，胎體勻薄，釉色青白淡雅，釉面明澈光潤，有冰清玉潔之感。但其產品品質亦有一個逐步提高的過程，大約而言，北宋早期產品呈色尚不夠純正，大都青白中微泛黃色；北宋中期後呈色純正，晶瑩潤澈；北宋晚期至南宋中期，釉色大都白中閃青，釉面透明度強，聚釉處呈水綠色，釉薄處泛白。南宋晚期呈色略顯青，釉面不如早期的清澈透亮。從早期到晚期，青白瓷的釉色似顯現出青色逐漸深化的傾向。

在造型和裝飾上，北宋早期以碗、盤等生活用品為主，器形較簡單，大都光素無紋，亦見輔以篦點紋的畫花。北宋中期以後品種增多，除傳統產品外，還有注子溫碗、各式香爐、各式盒子、各式枕、香薰及塑像等。早期器物底部較厚，後期器物底部較薄。裝飾流行刻花、印花，還有雕鏤和捏塑等。南宋初，隨著北方大批移民南下，定窯的一些優秀工匠流亡到景德鎮，加入當地的瓷業，使當時生產的青白瓷，在造型與裝飾等方面與定窯器有很多相似之處，以致有"南定"之稱。南宋後期，由於外銷量的增加，青白瓷生產有了新的發展。器類增多，出現了較多仿青銅禮器的器物和成套文具，造型豐富，富有變化。裝飾手法也更多樣，刻畫花、印花、剔花、捏塑、堆貼、鏤空等同時並存，並有幾種裝飾方法同施於一器者。與上期相比，印花占主導地位，常印於碗、盤內壁、盒蓋、枕面等。紋飾有纏枝荷花、菊花、石榴、櫻桃、四季花卉、水波游魚、鵝鴨戲水、嬰戲、風景人物等。部分覆燒的芒口器還裝飾有金、銀、銅扣。

遼、夏、金瓷風采

遼朝是我國東北地區契丹族建立的地方政權。公元 916 年(五代後梁貞明二年)，契丹族首領耶律阿保機創建契丹國，公元 947 年改國號為遼，公元 1125 年(北宋宣和七年)為金所滅，歷 200 餘年。先後與五代和北宋王朝並存。統治區域包括今東北地區、河北省北部及山西省以大同為中心的北部地區。

遼代製瓷業的興起，與契丹族擄掠中原一帶的瓷業工匠有直接關係，其中尤以定州的定窯工匠為多。因而遼瓷一經創製，就有相當高的水平，產品風格也近似定窯。

遼代的瓷窯，已發現多處，較重要的有林東遼上京窯、赤峰缸瓦窯、

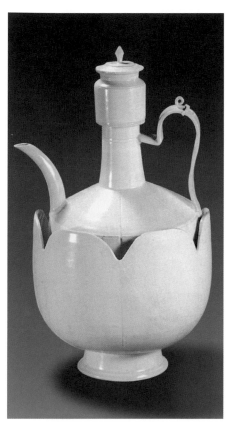

北京龍泉務窯，這三處均爲官窯。民窯則有内蒙古林東南山窯、白音戈勒窯、遼寧遼陽江(音剛)官屯窯、撫順大官屯窯等。

　　上京官窯位於遼上京臨潢府皇城内，窯場規模很小，燒造時間也不長，但產品品質很好，在技術上受定窯的影響很深。產品以白瓷和黑瓷爲主，其精白瓷幾可與定窯上品相媲美。產品專供上京契丹貴族所用，屬遼代晚期官窯。

　　赤峰缸瓦窯始燒於遼初，迄於元末，燒造時間很長，窯場規模很大，是遼代最重要的窯場。產品種類豐富，以白瓷爲主，兼燒黑瓷、三彩陶和各種單色釉陶。大量生產具有契丹風格特點的器物和仿定窯、磁州窯的產品。缸瓦窯曾見於宋、元人記載，1949年後

在址中發現刻有“官”和“新官”字款的匣鉢和窯具，並在窯場附近契丹皇室的墓葬中出土了不少缸瓦窯的產品，表明缸瓦窯應爲遼代官窯。

　　北京龍泉務窯在今北京市西郊門頭溝北龍泉務村北永定河西岸，地處當時漢人聚居的燕雲十六州，是一個燒製中原傳統器物的窯場。始燒於遼初，終於元代。除遼三彩器外，不見具有早期契丹風格的器物。產品以白瓷爲主，受定窯影響很深。所燒白瓷有精、粗兩種，精者胎質瑩白堅緻，釉色潔白光亮，可與定窯媲美。粗者白而不潤，有的釉色泛黃而不透明，品質稍遜。遼代中晚期盛燒三彩器，有佛像、印花方盤和建築構件等。所燒建築材料，器形大，品質精，應爲官府所用。結合《宋會要輯稿》的有關記載，可以推知此窯也是遼代官窯。

　　從總體來看，遼瓷的形制包括中原傳統形式和契丹民族形式兩大類，反映了北方游牧民族文化與中原漢文化並存和交融的特點。具有契丹民族風格的器物有皮囊壺、鳳首瓶、雞腿瓶、盤口瓶、海棠式長盤、三角形碟和八曲花式碟等。早期器物造型端莊

白釉注壺托碗　遼／通高17.7公分。河北三河出土。器形與景德鎮窯北宋青白釉製品大體相似，惟壺頸細長，壺蓋、曲把及托碗圈足有所不同，整體風格接近定窯，更顯清秀。

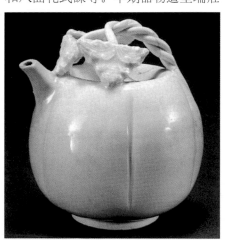

白釉瓜形提梁壺　遼／高12公分。内蒙古察右前旗遼墓出土。呈六稜瓜形，絞藤式提梁，披三片蝶形瓜葉。口部作盤式下凹，圓心作板鈕凸起，兩側有小孔，可注入液體。釉色純白光潤，造型美觀別緻。

陶瓷史

褐綠釉龍梁皮囊壺

遼／高23.4公分。器形仿皮囊，縫線針脚清晰逼真。上有短管狀口和龍形提梁。釉色褐綠。這類仿皮囊的壺，由唐代的皮囊壺發展演變而來，上部管狀口後常有鷄冠狀的孔鼻(此壺爲提梁)，故亦名鷄冠壺。因可懸掛於馬鐙旁，又名馬鐙壺。式樣豐富，大體有扁身單孔、扁身雙孔、扁身環梁、圓身環梁、矮身橫梁五種。其年代早晚，通常以壺身所保留的皮囊形狀的多少來區分。

白釉皮囊壺 遼／高24公分。仿皮囊形，上有管狀口和馬鞍形雙孔，前孔之後塑騎馬小猴，寓"馬上封侯"之意。後孔部分殘缺。

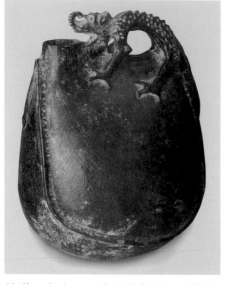

飽滿，與唐、五代風格相近。中期造型趨向瘦長，而近於北宋。晚期契丹民族形式的器物急劇減少，造型和裝飾也趨於簡化，而三彩器大量出現，尤盛行印花三彩，其中海棠式長盤可謂典型器物。

西夏是11世紀党項族建立的地方政權。公元1038年(北宋景祐五年)李元昊稱帝，建都興慶府(今寧夏銀川東南)，國號大夏，史稱西夏。統治區域包括今寧夏、陝北、甘肅西北部、青海東北部和內蒙部分地區。公元1227年(南宋寶慶三年)被蒙古所滅，歷190年。

長期以來，對於西夏瓷因缺乏文獻記載和考古發掘資料而所知甚少，直到1983至1986年，中國社會科學院考古研究所對寧夏靈武窯進行了調查和發掘，出土了大量西夏瓷器，才使人們對西夏瓷有了一定的認識。

靈武窯位於寧夏靈武縣磁窯堡鎮，始燒於西夏中期，元代延燒，明清時仍有小規模窯業。西夏時期靈武窯燒製最盛，產品種類繁多，有生活器

皿、文房用具、娛樂用品、瓷塑藝術、建築材料等。凡是日常用具中，能用瓷器的均應有盡有。由於西夏境內缺乏金屬礦藏，因而一些金屬製品亦往往用瓷器來代替。產品有精粗之別，精者爲官府所用，粗者則爲百姓日用。器形中以大小扁壺較多見，壺側有雙耳或四繫，便於穿繩攜帶，適合遊牧民族的使用特點。其他如瓷塤、瓷鈴、瓷鈎等，也是游牧生活的用具。駱駝、羊等瓷塑，則反映了牧民們對這些畜養動物的喜愛。西夏崇奉佛教密宗，虔誠的供養人及金剛杵、法輪、佛花等瓷塑，都反映了這種民俗信仰。

靈武窯以生產白瓷爲主，數量多，品質也較高，這可能與西夏統治者崇尚白色有關。西夏陵區出土的瓷器中，白瓷占很大比例，且有罕見的白瓷瓦等。西夏瓷的胎質較粗，呈淺

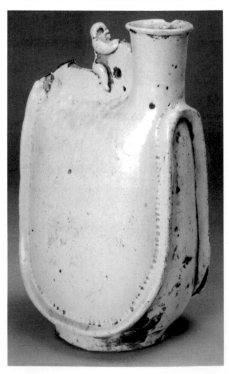

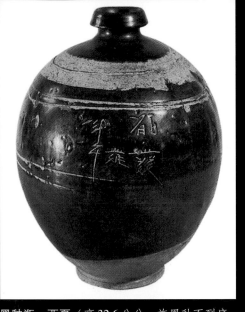

黑釉瓶 西夏／高 32.6 公分。施黑釉不到底,
肩部一周露胎。器形圓渾, 蘑菇形小口爲北宋
製作風格。腹部刻有三行文字, 左起一行似爲
漢文"斗斤"二字, 第二行和第三行爲西夏文。

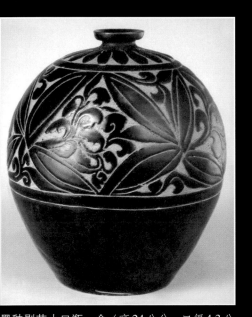

黑釉剔花小口瓶 金／高 24 公分, 口徑 4.3 公
分。山西天鎮金墓出土。小口, 鼓腹, 圈足, 砂
底。肩部剔刻菊瓣紋一周, 腹部剔刻花草紋、卷
葉紋四組。黑釉光亮如漆, 剔刻技法圓熟。

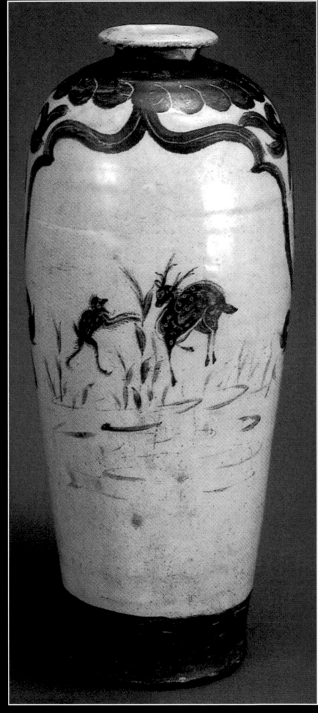

白地黑彩猴鹿紋瓶 西夏／高 42.5 公分。器形修長, 寬圈足,
砂底。肩部飾變形蓮瓣紋, 兩側繪下垂卷葉紋。腹部一側繪
蘆雁, 另一側繪猴鹿圖, 似寓意封侯得祿。甘肅境內曾出土
過類似器物。

白釉黑彩牡丹紋梅瓶

金／高38.3公分。造型與北宋梅瓶相似，惟蘑菇形口稍高，下腹收斂弧度較小而已。白釉，器身滿繪牡丹紋，筆意流暢，黑白相襯，效果鮮明。

黃色，因而白瓷多施白色化妝土，以使器物白潤，提高品質。精細的白瓷產品，風格類似定窯。

除白瓷外，靈武窯還燒製青釉、黑釉、褐釉、茶葉末釉與少量紫釉及外黑內青等品種。器物除素面外，以剔刻花爲多見，亦有少量畫花、印花及黑褐色點彩裝飾。剔刻花又有刻釉、刻胎、剔刻釉、剔刻胎、刻化妝土、剔刻化妝土等數種。黑釉剔刻花一般都以胎色作地，黑釉爲紋。白釉剔刻花亦多以胎作地，留下白色紋樣，罩透明釉燒成。由於胎色與釉色的鮮明對比，紋飾的藝術效果很強。其裝飾技法和風格顯然受到磁州窯的深刻影響。

金朝是12世紀女真族建立的地方政權。全盛時統治區包括遼王朝的全部地域和北宋王朝長江以北的絕大部分地區。自1115年(北宋政和五年)阿骨打稱帝建國，至1234年(南宋端平元年)被蒙古所滅，歷120年。

金代文化在很大程度上沿襲了宋、遼文化的面貌，在製瓷上也如此。金建國後，北方瓷業很快從戰爭的創

傷中復甦過來，並隨著社會經濟的恢復和發展而日趨繁榮。其瓷業中心，大體上可分三個區域：一、東北和華北北部；二、河北中南部、山西中南部、河南、山東和徐淮地區；三、陝西地區。

第一區是女真族興起的金源內地，也是遼王朝的舊地，瓷業面貌基

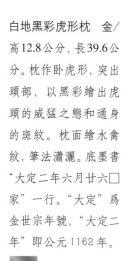

白地黑彩虎形枕 金／高12.8公分，長39.6公分。枕作臥虎形，突出頭部，以黑彩繪出虎頭的威猛之態和通身的斑紋。枕面繪水禽紋，筆法瀟灑。底墨書"大定二年六月廿六□家"一行。"大定"爲金世宗年號，"大定二年"即公元1162年。

本沿襲遼瓷，但品質下降。產品以粗白瓷爲主，亦有黑瓷和少量青瓷。還有仿燒磁州窯、定窯和鈞窯的產品，但品質相去甚遠。

第二區原爲北宋北方瓷業中心，也是金代瓷業最發達的地區。其瓷業面貌基本上沿襲北宋定窯、磁州窯、鈞窯和臨汝窯的風格，但又有新的創造。如金代磁州觀臺窯，無論在產品種類、裝飾技法和紋樣等方面都十分豐富，遠遠超過北宋時期。作爲磁州窯典型風格代表的白地黑花和畫花，也在金代臻於成熟和完美的境地。

第三區的代表窯場當推陝西銅川的耀州窯。考古發掘資料表明，金代耀州窯不但產量未減，品質也沒有下降。產品仍以青瓷爲主，但由於窯爐改造和用煤爲燃料等原因，大部分器物呈薑黃色。同時金代耀州窯還創燒了略顯淡青的月白釉，素雅清麗，別具風韻。

三彩釉陶和陶塑藝術

宋代北方磁州窯系諸窯，繼唐之後生產低溫三彩釉陶，稱爲“宋三彩”。已發現燒製宋三彩的窯場，有河南登封、魯山、禹縣、寶豐、鶴壁集和河北觀臺等窯。南方雖然也有一些兼燒三彩釉陶的瓷窯，如四川廣元窯、福建泉州的磁竃窯等，但主要產區仍在北方。

金代承北宋窯業，仍燒造三彩釉陶。但過去由於正統史學觀念的影響，把與宋對峙的金統治區生產的三彩釉陶也稱爲“宋三彩”，其實應該正名爲“金三彩”。

宋、金三彩胎體主要用刻畫方法進行裝飾，在第一次燒成澀胎後，按紋飾需要填入彩色釉，再經低溫二次燒成。宋、金三彩以黃、綠、褐三色爲主，還有白釉和醬釉，但缺乏唐三彩中的鈷藍彩，色彩沒有唐三彩豐富和絢麗(按，宋、遼、金三彩都沒有鈷藍彩，可能與當時缺乏鈷藍料有關，這一點與青花瓷也未曾出現直接相關，是一個很耐人尋思的問題)。宋三彩由於窯爐結構的改進和燒成氣氛控制較好，其發色比較純正，各種顏色分得很清楚，而很少見到唐三彩那種色彩相互流動浸潤的效果。相比之下，顯得清晰工整有

三彩陶舍利匣　北宋/高46.5公分。河南密縣法海寺塔基地宮出土。匣由基座、匣身和匣蓋組成。基座爲須彌座式，束腰，四面中心各有一個拱形鏤孔，兩側貼塑麒麟和蓮花紋。匣身中空，四角爲蓮花紋角柱和蹲獅，四壁均設封閉的假門，門兩側貼塑天王，上部飾蓮花圖案。施黃、綠、褐三彩。匣身內壁題記：“咸平元年十一月三日張家記”。匣蓋作盝頂形，頂蓋內壁題記：“咸平元年十一月三日施主仇知訓”。前者似工匠款，後者則爲施主款。咸平元年，即公元998年。是一件較早有明確紀年的宋三彩製品。

三彩陶鴛鴦壺　遼／
高20.1公分，長24.6公
分。內蒙古赤峰遼墓出
土。壺體爲浮水鴛鴦
形，嘴中空爲流，背部
有花形注口，尾部安弧
形柄。腹下襯一蓮葉，
表示鴛鴦戲浮於蓮葉
間。施黃、綠、白三色
釉，假圈足露胎。

餘而自然天成不足，可謂得失互見。

宋三彩的主要器形有枕、燈、香
薰和盤、碗、盂、洗、盒、瓶等日用
器物，以及一些小巧的動物陶塑。河
南魯山段店窯出產的一種三彩高足碗
形燈，腹部貼塑蓮瓣和寶相花，點燃
燈火後，則宛如一朵燦然盛開的寶蓮
花，顯得端莊絢麗，光彩奪目。河南
密縣宋法海寺遺址出土的一件三彩舍
利盒和三彩七層舍利塔模型，造型秀
美，裝飾華麗，而且分別有“咸平元
年”(998年)和“咸平二年”(999年)的
施主題記，是較早有明確紀年的宋三
彩製品，具有重要的歷史價值和藝術
價值。枕是宋三彩中的常見器物，造
型多樣，有方形枕、多邊形枕、如意
頭枕、元寶形枕、虎形枕、獅形枕等。
宋三彩一般在器物外表施釉，底部和
內部不施釉。

金三彩的器形和裝飾大致與宋三
彩相似，主要器物也以枕最多見。較
別緻的是在山西墓葬出土的一件三彩

棺材模型，在明器中十分罕見。

遼三彩是遼代仿照唐三彩工藝而
燒製的低溫釉陶。其形制和裝飾具有
獨特的民族風格與地方特色，這一點
與金三彩之沿襲宋代風格有所不同。
生產遼三彩的主要窯場有內蒙古昭烏
達盟的赤峰缸瓦窯、林東窯和遼寧遼
陽江官屯窯等。

遼三彩的釉色以黃、綠、白三色爲
主，也有紅色、褐色和黑色，不見唐
三彩的藍彩。通常黃、綠、白三色同施
一體，也有施雙色或單色的，單色釉
以黃綠色爲多。遼三彩以瓷土作胎，
但胎土中含有砂及其他雜質，胎色紅
或淡紅，較鬆軟，比唐三彩、宋三彩
品質略差。爲彌補胎質的這一缺陷，製
作時往往施以白色化妝土，素燒後再
掛釉燒成。

遼三彩器物有精粗之分，精者胎
質細軟，呈淡紅色，除底外周身掛釉，
釉色嬌艷光亮，有的可與唐三彩媲
美。粗者胎質鬆軟，呈紅色，施釉不
到底，有的僅及口沿下，釉色昏暗混
濁，釉層易剝落。從總體看，遼三彩
的彩釉效果沒有唐三彩那樣渾厚、流
動、浸潤和絢麗多彩。色彩的調配不
夠雅致和諧，較多地按紋飾布局的不
同部位進行平塗，色彩多成塊狀，宛
如補靪，顯得呆板而缺乏自然生動之
致。在這方面多少與宋、金三彩同病。

遼三彩的器形較少，多限於瓶、
壺、尊、罐、碗、盤、鉢等生活用器，
這些器皿大都爲隨葬的明器，但三彩
陶塑和模型明器極少見。寺院中供奉
的有些三彩神佛塑像，則頗有生氣。
遼三彩中的皮囊壺具有鮮明的民族特

色，它模仿皮囊的形狀，把皮革製品的針縫線腳和皮扣等裝飾都維妙維肖地仿造出來。壺體扁圓，重心較低，壺流直豎，提梁或鑿單孔，或鑿雙孔，或作環狀，以便繩繫，騎馬時懸掛兩旁，不易滾動和傾斜，壺中液體也不易流出。它是根據游牧民族的生活需要而創造的，既實用，又美觀。據考古發掘所見，這種皮囊壺的形制有十餘種之多。釉陶製品多見於墓葬，應爲明器，當然也不排除有少量實用品。

遼三彩的裝飾，受中原陶藝的影響，主要手法有刻花、畫花、印花、浮雕及釉色裝飾等。刻花、畫花一般施於壺、瓶等器物的腹部，刻花線條粗而深，刀鋒明顯；畫花線條較纖細柔和，又稱線雕。印花是以瓷土燒成的印模壓印而成，一般用於盆、碗等器物的內壁，紋飾較淺，不夠清晰。浮雕一般施於盒的外表，輪廓清晰，但淺薄不甚突出。釉色裝飾是以多種釉色描塗器物的不同部位，以求鮮明醒目，增加美感。遼三彩的裝飾往往採用幾種工藝相結合的手法，以求取得錦上添花的藝術效果。其紋飾題材以花卉爲主，常見有蓮花、菊花、牡丹等，也有少量人物和獅獸紋等。一般說其裝飾風格注重輪廓，而缺乏細部的精雕細刻，因而顯得較爲粗獷。

宋、遼、金時期，除三彩釉陶之外，在其他陶塑藝術方面也有一定的成就。

這一時期在陶俑的製作上，造型與取材更加生活化，表現了對人間世俗生活的深切依戀，出現了許多生活氣息濃郁的陶塑佳作。例如四川廣漢

北宋元祐墓葬出土的男女臥床綠釉陶俑，男女主人相向共臥，衾枕床榻都刻畫得很精細，爲前所未見。江蘇溧陽北宋墓出土的綠釉陶肩輿俑，兩名輿夫抬一大椅輿座，前後協調，於靜態中見動勢。北宋的綠釉陶相撲俑，表現兩名相撲者互相抱持，一仰一俯，全身施勁，力圖摔倒對方。形象生動，是宋代相撲運動的珍貴實物資料。

宋、金、元時期，雜劇盛行於北方，這時中原地區墓葬中出現了雜劇磚雕戲俑。山西侯馬金代墓葬中出土磚雕戲臺模型一座，臺上有彩繪戲俑五人，其裝束與動作表情，與元陶宗儀《輟耕錄》所稱金院本“引戲”“副末”“裝孤”“末泥”“副淨”五個角色行當相符合，是難得的戲曲史實物遺存。山西孝義縣金墓出土的梳妝女孩與侍女壁俑，共三人，女孩坐於床上持鏡梳妝，二侍女立於兩側，作隨時準備服務狀。三人均爲磚體圓雕，嵌於西南墓壁上，與其他磚雕壁俑組成一個相關的生活畫面，且與墓室建築有機結合，具有立體感和環境氣氛，不同於孤立放置的俑，這是宋、金時

綠釉陶肩輿俑　北宋/輿杠長32公分，輿夫俑高22公分。江蘇溧陽李彬夫婦墓出土。輿座爲大椅，兩人抬，是一種簡易的便轎。藉此亦可以考見北宋木椅的形制特點。

期北方地區較爲盛行的一種作法。

值得注意的是，與北方地區陶俑塑造寫實化與生活化的傾向相對照，這一時期南方地區葬俗由於篤信堪輿風水和天曹地府等鬼神迷信之説，重視擇地而葬，並以相應的葬儀和明器爲亡靈祈求安寧和超升，以免“亡魂不寧，生人不利，天曹不管，冥府不收”(見《大漢原陵秘葬經》)，因而在明器製作中迷信的成分更加濃重。除原有的鎮墓俑、四靈俑、十二生肖俑等傳統造型外，又出現了繁多的神煞俑，諸如仰觀、伏聽、指路、引路、蒿里老公、太陽星、太陰星、東王公、西王母、張堅固、李定度、張仙人以及各種人首獸身或獸首人身的俑，南宋以後南方地區尤爲盛行。

仰觀、伏聽俑，一般均相伴而存在，是宋墓中常見的俑。仰觀俑仰視上蒼(有立仰與跪仰二式)，凝神禱祝，以求上天保佑亡魂安寧；伏聽俑匍匐於地，側耳諦聽地府的神示，以求超渡亡魂。

指路、引路俑是爲死者在陰間指引道路，以免迷失方向的神煞俑。江西臨川南宋墓葬出土的指路俑和引路俑，底座各有“指路”“引路”的墨書題名。

蒿里老公，又稱蒿里老翁、蒿里父老、蒿里老人，有立像與坐像兩種。蒿里，本爲山名，相傳在泰山之南，爲死者魂魄所歸之處。蒿里老公，可能是指主管死者魂靈的神祇。據《大漢原陵秘葬經》記載，蒿里老公俑置於墓中西北角。這種俑最早見於南方隋墓中，五代時漸多見，宋元時盛行於南方墓葬中。通常身著寬袖長袍，或一手扶杖，或雙手拱於袖內，表情安詳，長髯下垂。

太陽星與太陰星俑是象徵日月和光明的神祇俑，一般作文臣模樣，雙手合捧象徵日月的形器，偏左者爲太陽星，偏右者爲太陰星。

東王公、西王母俑，是傳説分別掌管男性和女性靈魂花名册的神祇俑。

張堅固、李定度，在唐宋買地券中常以土地的賣主或保見人身分出現。這種俑的出現，是當時土地買賣現實的反映，也是死者在陰間擁有墓地産權的憑證。宋代道教盛行，“張”、“李”二姓，即取道教張天師和道教始祖李耳之姓；“堅固”、“定度”之名，則隱喻買地契約之永久不可更改和度量之準確而無可置疑。這兩種俑出現較晚，在江西、福建等地南宋墓中出土的俑，大都有墨書或刻寫題名。

張仙人俑是精通堪輿風水的神祇俑，通常手持羅盤，有鎮陰宅和厭勝之意。多見於南方宋墓。説起張仙人俑，還有一段餘話。古代羅盤有水羅盤與旱羅盤之分，水羅盤是將穿在浮標上的指南針置於盛水的容器中，利用水中浮標的浮力，使指南針轉動來指示方向。旱羅盤則用軸支承的方法把指南針固定在支軸上，使之能自由轉動，指示南北。其裝置更爲先進，攜帶也更方便。過去學術界普遍認爲水

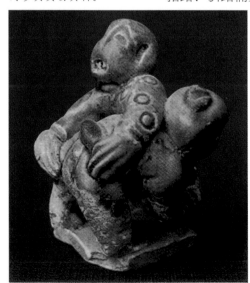

綠釉陶相撲俑　北宋/高 6.4 公分。兩人相互抱住對方臀部，全身使勁，設法摔倒對方。宋代相撲運動風行城鄉，每逢春季，團社相邀競賽。此俑形象生動，是宋代相撲運動的珍貴實物資料。

羅盤爲我國宋代所創制，旱羅盤則是歐洲發明的，直至16世紀初才由日本傳入我國。然而1985年5月在江西臨川縣溫泉鄉莫源李村南宋慶元四年(1198年)朱濟南墓中出土的一件張仙人俑，底座有"張仙人"的墨書題名，高22.2公分，手捧一件大羅盤，其磁針與刻度爲16分度的羅盤相結合，而裝置方法爲軸支承結構。這就雄辯地證明，我國早在12世紀已用旱羅盤來看風水了。從而把使用旱羅盤的歷史提前了三四百年。

宋墓中的這些神祇俑，其塑造用意雖然是爲死者祈福求安，看來荒誕不經，然而透過迷信荒誕的外衣，卻曲折地顯示了生者對命運的關注和現實的生活意願。同時就陶俑的外觀形象而言，大都與常人無異，在塑造手法上仍然是寫實而生活化的。

宋代城市經濟的高度發展，促使陶塑之類民間工藝的繁榮和商品化。杭州作爲南宋的都城，"市列珠璣，户盈羅綺"，各種商品，應有盡有。當時作爲"湖上土宜"的特色產品就有一種泥塑孩兒，由於製作精巧，從皇室貴族到市井平民，都很喜愛這類玩藝。當時已有專門製作這類泥孩兒的作坊，杭州有條巷就名爲"孩兒巷"，當爲這類作坊集中之處。其實南宋杭州的陶塑藝術品遠不止泥孩兒一種，

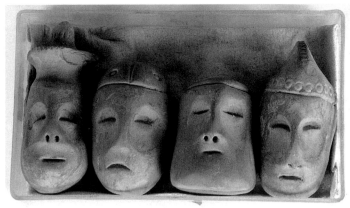

據吳自牧《夢粱錄》記載，南宋時杭州有專賣陶塑藝術品的店鋪，其中最有名的一家名"陳媽媽泥面具鋪"，地點在太廟附近。所謂"泥面具"，顯然不同於泥孩兒，應該是一種泥塑頭像。近年在杭州發現了一些南宋的陶塑藝術品，大小不一，品種多樣，其中就有不少玩具型的人物頭像，小者高3公分左右，均穿孔，可串連成頭像鏈條，懸掛在脖子上。大者高6至7公分，不穿孔。面目表情及冠飾各異，還有外國人形象。此類人物頭像不知是否當年"陳媽媽"鋪子裏所賣的"泥面具"之類？此外所見人物、動物和模型陶塑等，種類繁多，形態不一，手法基本寫實，但也有不少變形誇張，以及人首獸身、獸首人身的怪誕形象。其中有一種幾何形體的人像，融抽象與具象爲一體，造型奇特，爲前所未見。

陶塑頭像　南宋／自左至右高6.5、4.5、4、5.5公分。杭州出土。雕塑手法簡練，面部特徵鮮明。三人有冠，冠飾各異。

建築用陶的成就

宋代建築用陶的傑出成就，表現在琉璃建築構件的製作上，其規模和數量都遠遠超過唐朝。當時一些大型建築物如宮觀等，都用金碧輝煌的琉璃瓦。由於歷經滄桑，這些建築物已遭毀壞，許多精美的琉璃構件也已成爲碎片，要找完整的宋代琉璃建築已很困難。但也還有歷劫而倖存的碩

開寶寺塔　北宋／高
56公尺，13層。原爲
木塔，始建於太平興
國七年(982)，後毀於
火。慶曆四年(1044)改
建爲琉璃磚塔。仿木
結構，斗栱出檐，檐角
懸鈴。塔內有旋梯可
登。

上以琉璃磚拼對成一周，磚面有各種
花卉圖案；方磚之上又雕出並列的佛
龕，內有一佛二菩薩等。寶塔所用的琉
璃，以屬有細砂的瓷土作胎，堅硬結
實。釉層凝厚，釉色有深綠、醬黃、醬
褐等，色調深沉。遠觀通體成鐵褐色，
氣勢雄偉，宛如鐵鑄，因俗稱"鐵塔"。

　　遼代的琉璃建築構件，在山西、
河北、內蒙古等地的遼代建築遺存中
尚可發現。較有特色的如山西大同華
岩寺大雄寶殿北端的一個琉璃鴟尾，
形制巨大，氣派不凡，整體造型體現
出典型的遼代作風。爲遼代現存大型
琉璃建築構件的代表作品。

　　金代的琉璃建築構件受到宋、遼
的影響，亦有相當成就。其主要產地
爲山西。山西朔縣崇福寺的彌陀殿，
建於金熙宗皇統三年(1143 年)，殿頂
脊條上飾有三彩琉璃鴟吻、瑞獸、力
士等形象，均形制巨大，釉色明亮，增
加了殿宇的雄偉壯觀氣象。且經歷了
850多年的寒暑風霜，竟完好無損，實
在難能可貴。

果，最突出的要數北宋汴京(今河南開
封)的開寶寺塔了。

　　開寶寺塔建於北宋仁宗慶曆四年
(1044 年)，是因著名建築家喻皓所建
的木質寶塔被焚而按其原樣重行建造
的。塔高56公尺左右，13層，塔體成
八稜形，全用大小不一、有榫有椎的結
構磚砌合而成。塔壁則用規格不等的
琉璃構件層層嵌砌成仰蓮形，蓮花之

宋代陶瓷的美學風格

　　宋代是中國陶瓷史上一個燦爛輝
煌的時代。眾多窯系所形成的不同工
藝流派和藝術風格，爭奇鬥妍，美不
勝收，從而開闢了中國陶瓷美學前所
未有的境界。

　　如果與唐代陶瓷相比較，宋代陶
瓷則顯示出迥然不同的美學風格。它
使人想起豪放雄渾、意氣飛揚的盛唐
詩歌與婉約清麗、一唱三嘆的宋詞風
格的差異。這種差異，不僅是陶瓷工
藝自身發展演變的結果，而與唐宋兩

代政治經濟、社會風習、文學藝術與
審美思潮的變遷有密切關係。

　　首先從陶瓷的造型來看，宋代一
改唐代那種渾圓敦厚、雍容大方的風
貌，而變得秀長優雅、柔和流暢。最
典型的器物也許可以用執壺爲例。唐
代的執壺(當時名注子)，壺身渾圓，壺
頸短而粗，壺流粗而短，常作六角形
或圓筒形，整體造型敦樸厚重，如關
西大漢，氣韻沉雄；又如入定高僧，莊
嚴穩重。宋代的執壺，壺身加長，變

爲橢圓，且多作瓜稜形，壺頸加高變細，壺流也變爲細而長，並形成柔和的弧度，整體造型輕盈秀麗，如淡妝美人，亭亭玉立；又如林泉高士，風骨清癯。如果以書法作比喻，則唐代陶瓷如顏真卿的法書，結體肥碩，真力彌滿；宋代陶瓷則如宋徽宗的瘦金體，結體瘦長，線條挺拔。

其次就裝飾來看，宋代陶瓷的裝飾手法遠比唐代豐富，基本裝飾風格也與唐代不同。如釉下彩繪，唐代長沙窯已開其端，縱橫揮寫，酣暢淋漓，具有水墨寫意畫的風韻；宋代磁州窯、吉州窯受其影響，但於縱恣奔放外，又見精細工整的圖案之美，顯示出宋代特有的裝飾趣味。刻花、畫花也如此。唐代越窯的畫花，如錐畫沙，線條粗細均匀，如中鋒用筆，力度內蘊。宋代的刻花，則多偏鋒，刀法犀利，鋒芒畢露，入刀因深淺之別，而形成浮雕似的藝術效果，耀州窯的"半刀泥"堪稱典型。此外如磁州窯刻畫花的質樸大方，定窯刻花和印花的細膩工巧，也都有異於唐代裝飾風格。至於宋代新創的剔花技法，則融線畫、雕刻、圖案之美於一體；又如吉州窯的剪紙貼花、木葉紋等裝飾，或巧妙地借鑒他種工藝，或異想天開，取資自然，都取得了卓越的藝術效果。

說到釉色之美，唐代"南青北白"的代表越窯的"千峰翠色"和邢窯的"白如霜雪"，多少還是一種文學性的比喻，實際上越瓷和邢瓷的釉色遠未臻"盡美"之境，但唯其如此，反具有一種富於內涵的歷史感，一種真樸而自然的風韻；即或帶有某種不足，也是一種帶有缺憾的美。

青釉的真正成熟是在宋代。汝窯淡雅的天青釉，南宋官窯青翠如玉的厚釉，龍泉窯使人心醉的粉青和梅子青釉，其色澤之純美，幾乎使一切裝飾都成爲多餘。即使一小塊碎瓷片，也令人玩味不盡。據說外國有的貴婦人把南宋官窯和龍泉窯的精美瓷片如同鑽石一般作爲戒面的裝飾，其色澤的魅力可想而知。

哥窯的開片釉，則是有意利用燒成中的缺陷而"因病成妍"的傑作，如西子捧心而顰，不覺其醜，反增其美。在青碧的釉色上，裂變出縱橫交錯、粗細不一的線條，如靜穆的深宵飄來幽雅的笛韻，如澄碧的秋空中裊裊搖曳的晴絲，如有意無意之間的抽象畫，使人產生無窮的遐想。

就白釉而言，宋代的定窯也超越了唐代的邢窯，而擅一代之奇。定窯的白釉瑩潤光潔，白中微微泛黃，宛如華夏民族的膚色，具有一種玉質的溫暖感；較之純白，反覺更含蓄蘊藉，更具東方民族的風韻。

宋代的黑釉，已由單純的黑釉發展而成鐵結晶的窯變釉，在單純的黑色中呈現出多種形狀和顏色的幻變。創製出諸如"兔毫""鷓鴣斑""曜變天目"等前所未有的品種，並成爲宋代茶文化的重要載體，具有豐富的文化內涵。在這方面建窯是突出的典型。吉州窯的黑釉受建窯影響，又有創新發展，它利用當地的自然和人文條件，把瓷與茶、禪結合起來，推出"木葉天目"等新品種，別開黑釉的新生面。

鈞窯的窯變釉，以其姹紫嫣紅的色彩，把百花盛開的宋代瓷苑妝扮得

更加絢麗多姿。"萬綠叢中紅一點，動人春色不須多"，鈞窯成熟銅紅釉的出現，爲瓷器的釉色裝飾增添了最醒目而動人的一筆，開闢了中國陶瓷美學的新天地，並催生了後來釉裏紅、霽紅、郎窯紅、豇豆紅等銅紅釉瓷族。

至於文獻形容柴窯的"青如天，明如鏡，薄如紙，聲如磬"，乃是古人對於瓷器的釉色和形質之美的一種理想追求。姑不論柴窯是否真的存在過，作爲一種陶瓷審美的理想，卻已在宋代實現了。景德鎮湖田窯的青白瓷精品，對此讚語是當之無愧的。

要而言之，兩宋陶瓷的審美風尚是淡雅清秀，這與當時文學藝術的審美思潮是相一致的。形成這種審美風尚有其複雜的原因，但其中有一點可能與宋代統治者的崇奉佛、道以及理學的流行有關。宋代佛教最興盛的宗派是宣傳"明心見性，立地成佛"的禪宗。而崇尚清虛玄遠、清靜無爲的道教也博得統治者的青睞。宋真宗把道教尊爲始祖的老子封爲"太上老君混元上德皇帝"，並親率文武大臣到亳州去進謁供奉老子的太清宮。宋徽宗則自稱"教主道君皇帝"，寵信道教方士，在京師和各州縣大建道教宮

觀，甚至改佛教寺院爲道教宮觀，授道士以俸祿，給宮觀以良田，對道教的崇信幾乎到了狂熱的程度。至於宋代理學則以"心性義理"爲本，講究修身養性，清心寡欲，與佛、道聲氣相通。凡此種種，反映在藝術上就是追求自然本色，反對人爲藻飾，如山水畫中，"霞不重以丹青，雲不施以彩繪，恐失其嵐光野色、自然之氣也"(見宋韓拙《山水純全集·論雲霞煙靄嵐光風雨雪霧》)。在建築上，甚至連皇家御苑也"皆仿江浙白屋，不施五采"(見《續資治通鑑》)。在詩歌中，則追求一種深沉靜穆的理趣。宋代的青瓷、白瓷和青白瓷的美學風貌與這種時代的審美思潮是一致的。即使像鈞瓷那樣燦若霞彩的窯變釉，其艷麗的銅紅彩也是自然燒製而成，而不是外在塗抹上去的，因而仍屬一種本色之美；而且其底色仍爲天青或月白，絢爛之極復歸平淡，依然透出一種靜穆之光。較之唐三彩的繽紛陸離、浪漫熱烈，仍是兩種境界。

遼、夏、金的陶瓷，除了各具本民族的風格特色外，在很大程度上受到宋代陶瓷的影響，其基本美學風範與宋瓷並無二致，故不具論。

第八章

創 造 的 魄 力
——元代的陶瓷

元朝是由蒙古族建立的大一統封建王朝，結束了此前宋、金長期對峙分裂的局面，爲南北經濟文化的交流和民族的融合創造了有利的條件。國内市場的統一，有利於商品經濟的繁榮；對外貿易的迅速發展，促使包括瓷器在内的外貿商品需要量激增，給瓷業生産的發展提供了強大的動力。元代統治者還採取了一些促進手工業發展的政策，如把一些有技能的工匠編爲匠户，免除他們的差科等負擔，對生産力的提高也産生了一定的積極作用。

元代的製瓷業是手工業的一個重要部分，其成就十分突出，而過去相當長一段時期内却被忽視了，其成就不是上歸於宋，就是下推於明，這種情況直到上世紀後半葉才有所改變。

元世祖至元十五年(1278 年)，元朝建國之初，就在景德鎮設立"浮梁瓷局"，這是中央政府在地方設立瓷業管理機構的首創舉措，爲明清景德

鎮的瓷政開了先河。元代政府之所以選擇景德鎮，與當時南方地區所遭受的戰爭破壞較北方爲輕，經濟也相對繁榮有關；同時元代國俗尚白，而景德鎮向以青白瓷聞名，元代統治者對這一點或許也有所考慮。

元代景德鎮的瓷窯遺址很多，已發現的有湖田、落馬橋、銀坑塢、觀音閣、珠山、曾家弄、塘下、厲堯等處。其中以湖田、落馬橋、珠山最爲重要。

元代雖然享國不到百年，其瓷業生産却呈現出一種全面的創新氣象和強大的創造魄力，成爲中國陶瓷史上承前啓後、繼往開來的一個重要階段。元代景德鎮除延續生産宋代的青白瓷外，還創燒了卵白釉(或稱樞府釉)、銅紅釉和鈷藍釉，特別是青花瓷和釉裏紅瓷的燒製成功，使中國製瓷業別開生面，進入了一個嶄新的時代，揭開了中國瓷史新的燦爛一頁。

成熟青花瓷的出現

青花瓷是用鈷料在瓷胎上描繪紋樣，施釉燒成後呈藍色花紋的釉下彩品種。唐代已出現少量青花瓷，爲河

南鞏縣窯產品，後隨鞏縣窯的衰落而中斷生産，至元代而再度出現。

元代早期的青花瓷，在浙江杭州、

青花雲龍紋象耳瓶

元／高63.3公分。紋飾自上而下分爲八層：纏枝菊、蕉葉、飛鳳、纏枝蓮、雲龍、海水波濤、纏枝牡丹、雜寶變形蓮瓣紋。頸部有楷書五行題記："信州路玉山縣順城鄉德教里荆塘社，奉聖弟子張文進，喜捨香爐花瓶一副，祈保合家清吉，子女平安。至正十一年四月良辰謹記。星源祖殿胡淨一元帥打供。"青花發色濃艷，有暈散現象和黑色斑痕。爲"至正型"青花典型器。現藏英國達維德基金會。

江西九江、南昌等地的墓葬中有所發現，器物都施青白釉，青花呈色大都灰褐而不鮮艷。

20世紀40年代以前，元青花還不被人注意。至50年代，美國學者玻普根據英國達維德基金會所藏帶有"至正十一年"(1351年)題記的青花雲龍紋象耳瓶，對照中亞地區土耳其、伊朗宮廷和寺院所藏青花瓷進行研究，將其作爲標準器，定出一批特徵相類似的所謂"至正型"青花器，元青花瓷才引起人們的注意。

"至正型"青花瓷的出現，標誌著元代景德鎮窯青花瓷的製作在14世紀前期已進入成熟階段，這在中國製瓷史上具有劃時代的意義。它一經問世，便以强大的生命力迅速發展，成爲明清兩代瓷業生產的主流。在瓷器裝飾上也產生了重大轉變，使傳統的刻、畫、印花等技法退居次位，而釉下彩繪則從此躍居首位。這種歷史性的轉變，與元代寫意畫的盛行是同步的。而白地青花瓷，也如在白紙上的繪畫，明麗素雅，具有水墨寫意畫的韻味，使瓷器裝飾傾向於繪畫化，反映了一種時代的審美趣尚，豐富了瓷器審美的民族特色。同時青花都爲釉下彩，有釉層的保護，永不褪色，既衛生又耐久。因而創製不久就深受消費者的歡迎，產品遠銷國內外，使景德鎮迎來空前的繁榮，奠定了其雄踞全國的瓷都地位。

現存資料表明，景德鎮成熟的元青花瓷開始主要是爲外銷而生產的商品，大都銷往中亞地區，其器形和紋飾都帶有伊斯蘭的風格。也有一些滿足國內市場需要，但數量較少。

青花鴛鴦蓮紋盤　元／高6.7公分，口徑46.5公分。菱花口，折沿，圈足，素胎砂底。自口沿至盤心紋飾分爲三層：菱形錦、纏枝蓮、蓮池鴛鴦紋。盤外繪纏枝蓮紋。

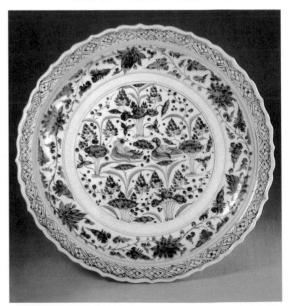

元青花瓷使用的青花(鈷)料，有進口料與國產料兩種。進口料俗稱"蘇麻離青"，從中東地區進口，其特點是低錳高鐵成分，青花發色濃艷，有暈散現象，青色濃厚處常有黑色斑點析出，產生一種點染似的特殊效果。景德鎮生產的"至正型"青花主要是用這種進口料著色的。國產料在我國雲南、浙江、江西等地均有蘊藏，其特點是高錳低鐵成分，呈色藍中泛灰，與進口青料的濃艷色調明顯不同。雲南玉溪窯、浙江江山窯所生產的元青花瓷，發色灰暗，所用青料當爲本地所產。進口青料多用於大型器物，以外銷中亞地區的青花瓷居多；國產青料多見於小型器物和民間日用粗瓷，除滿足國內需要外，也外銷印尼、菲律賓等東南亞國家。

景德鎮元青花瓷的胎質細膩潔白，由於採用瓷石加高嶺土的"二元配方"，胎中氧化鋁含量明顯增加，從而減少了器物的變形率。元青花的釉色白中微微閃青，光潤透亮，與濃艷的青花相配十分和諧而適宜。

元青花瓷的器型豐富多樣，既有精巧的小件器，也有碩大厚重的大件器，如大罐、大瓶、大盤、大碗等。大碗的口徑一般都在30公分以上，有的可達40公分；大盤的口徑多在45公分以上，這樣的大碗和大盤在元代以前很少見。這類盤、碗大都銷往中東地區，是爲當地的飲食習慣而特製的。元青花的大件器，飽滿、厚重，氣派非凡，具有鮮明的時代特徵。其製作工藝，琢器類一般採用分段製作黏接而成的技法，器腹與器底往往留有明顯的胎接痕。瓶、罐類器物底部多呈內

凹圈足狀，挖足較淺。碗、盤類器物的圈足呈外側斜削狀。無論琢器或圓器，圈足均有不規整之感。其造型的總體風格是重氣勢和力度，而不斤斤於細節的雕琢。前人説元人之瓷"粗者自粗，精者自精"，其實精者亦不失其粗獷的風致。

元青花瓷的裝飾，可分細緻繁密和粗放簡約兩大類。前者大都以進口青料繪製，多見於大件器，紋飾滿布器面，少則四、五層，多至八、九層，但主次分明，繁而不亂。題材有人物故事、纏枝花卉、海水龍紋、蓮池魚藻等，花卉紋常作大花大葉，氣勢雄放。還有以青料作地色而留出白色紋樣的"青地白花"裝飾，色調濃烈，對比鮮明，有的還施以淺浮雕，使紋飾更富有立體感。另一類多以國產青料繪製，紋飾簡約，筆意粗放，題材以各種花卉紋爲多見，亦有以文字爲裝飾者。

青花碗　元／高7.5公分，口徑18.5公分。浙江江山出土。青白釉，外壁施釉不及底，內底有澀圈。內壁用青花書寫"壽山福海"四字，爲元代常見吉祥文字題飾。青花呈色灰褐，爲浙江江山一帶所產青料。

釉裏紅瓷的問世

釉裏紅地白龍紋蓋罐

元／高28公分。蓋和罐肩部用釉裏紅繪花卉和卷草紋，器腹則以釉裏紅作地色，留出白色雲龍紋，並以銳器刻畫其細部。在同一器物上運用白地釉裏紅和釉裏紅地白紋兩種不同的裝飾手法，較爲少見。

青花釉裏紅堆塑四靈塔式蓋罐 元／高22.5公分。江西景德鎮元後至元四年(1338年)墓出土。塔式蓋,蓋面邊飾串珠紋兩周。頂作塔形,須彌座,塔龕內置坐佛一尊,塔基下圍列靈芝、犀角等雜寶八件。罐體堆塑青龍、白虎、朱雀、玄武四靈形象,脛部飾變體蓮瓣紋。青白釉,堆塑點飾釉裏紅。頸部用青料橫書"大元至元戊寅六月壬寅吉置"楷款。肩部有"劉大使宅凌氏用"青料楷款。

釉裏紅是元代景德鎮窯創燒的新品種。它以氧化銅爲彩料，在素胎上

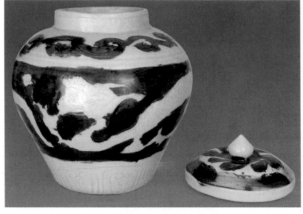

描繪紋飾，施釉燒成後，釉下紋飾呈現紅色，故名釉裏紅，以區別於釉上紅彩。它與釉下青花瓷，一紅一青，相互映照，爲姊妹産品。

以銅爲著色劑，早在漢代鉛釉陶上已普遍使用，但由於是在低溫氧化氣氛中燒成，故都呈綠色。唐代長沙窯瓷器亦有用銅料描繪紋飾的，也因還原氣氛控制不當，大都呈綠色，間亦有呈紅色者，雖非有意爲之，但亦可謂開銅紅著色之先河。至元代景德鎮窯，則在燒造青花瓷的同時，創燒而成釉裏紅瓷，可謂花開並蒂。因爲釉裏紅的燒造工藝與青花相同，只是所用彩料不同，故呈色有紅、藍之異。但相比之下，銅的呈色更難控制，其燒成難度也比青花大得多。加以處於初創階段，燒造工藝尚未成熟，因而釉裏紅的發色多不純正，紅中閃灰或泛黑，紋樣多有暈散現象。爲克服這一缺陷，元代釉裏紅往往先在胎上刻畫出紋樣的輪廓線及細部，然後用釉裏紅作地色

留出白色紋樣，或以釉裏紅塗繪紋樣，使之産生紅地白紋或白地紅紋的效果。釉裏紅的紋飾大都與同期青花相同。由於製作難度大，元代釉裏紅的産品數量遠少於青花，因而更見珍稀。

把青花與釉裏紅裝飾統一於一器的，名青花釉裏紅，也是元代新創的名貴品種。由於青花與釉裏紅在燒造過程中對所需氣氛的要求並不相同，要使兩種色彩都達到鮮麗的程度相當困難，因而其産品也更爲稀見。江西博物館所藏一件青花釉裏紅四靈塔式蓋罐，有"大元至元戊寅六月壬寅吉置"題款，元代有前後兩個"至元"年號，"大元至元戊寅"，若屬前至元，則爲公元1278年，正當元代開國之初，明顯不

青花梅瓶　高 44.1 公分。江蘇江寧沐英墓出土。沐英爲明太祖朱元璋養子，屢立戰功，封西平侯，後鎮守雲南。洪武二十五年 (1392年)去世，歸葬京師，追封黔寧王。此瓶爲隨葬物，主題紋飾爲“蕭何月下追韓信”，頗切其大將身分。此瓶一般視爲元青花，但從沐英的卒年，以及從雲南萬里歸葬京師的情況分析，很可能是當時特製的陪葬物，而不是生前用器，則此瓶應爲洪武時製品。

可能；因而這裏應指元代後期的後至元四年(戊寅)，即 1338 年。這件有明確紀年的青花釉裏紅器物，對研究青花釉裏紅的創製時期和製作工藝，提供了十分珍貴的實物例證。

從青花到釉裏紅，再到青花釉裏紅，可以看到元代景德鎮窯工不斷創新的思維和大膽實踐的精神，它將與新品種一起，爲後代瓷業所傳承和發揚。

卵白釉瓷器（樞府瓷）

卵白釉是元代景德鎮窯創燒的一種高溫釉，其特徵是釉層較厚，呈失透狀，白中微泛青色，有如鵝蛋的色澤，故稱卵白。卵白釉的黏度大，燒成範圍較寬，早期器物由於釉中含鐵量稍高，色微閃青；晚期器物隨著釉中含鐵量的減少，色澤趨於純正。

卵白釉瓷器大都胎體厚重，碗、盤類的底足尤見厚實。少數胎骨極薄，光照見影，爲明代永樂薄胎甜白瓷的前身。除粗器爲素面外，大都採用壓模印花裝飾，題材以纏枝花卉爲常見，花卉間有的印有對稱的“樞府”二字，因俗稱“樞府器”。明谷泰《博物要覽》卷二：“元燒小足印花，內有樞府字號者，價重且不易得。”或許因

爲這種印有“樞府”字樣的卵白釉的品質最好，所以後人用它作爲卵白釉的代稱。這種印有“樞府”字樣的卵白釉產品是元代樞密院(國家最高軍事機關)定燒的瓷器。還有印“太禧”字款的，爲元代掌管宮廷祭祀的“太禧宗禋院”定燒的器物。此外還有內壁印五爪雲龍紋的器物，據《元史·輿服志》記載：“雙角五爪龍，臣庶不得使用。”可見印有五爪龍紋的器皿亦爲宮廷用瓷。就傳世元代帶五爪龍紋的瓷器看，主要爲卵白釉器。再聯繫掌管軍事的樞密院和掌管宮廷祭祀的太禧宗禋院都定燒卵白釉瓷，古人認爲兵與禮爲國之大事，而元代這兩個重要部門都用卵白瓷，由此亦可印證元代統治者之崇尚白色。這類供宮廷和官府使用的卵白釉瓷，無論在胎質、釉色、製作工藝上都顯得精湛而與衆不同。

卵白釉的器型以碗、盤、杯等小件器爲多見。其製作特徵是圈足小，足壁厚，削足規整，足內無釉，底心有乳釘狀突起。由於採用沙渣墊燒，故底足多有黏沙痕，局部呈現紅褐色的小斑點。

景德鎮湖田窯是元代燒造卵白釉的主要窯場，據窯址考察資料，元代湖田窯除燒造卵白釉外，同時還燒造

卵白釉碗 元／高 4.5 公分，口徑 11.5 公分。器表素面，內壁模印纏枝牡丹，花心相對印有“樞府”二字。內底亦飾纏枝牡丹紋。敞口，折腹，小圈足，足壁厚，削足規整，足內無釉。具有樞府器的典型特徵。

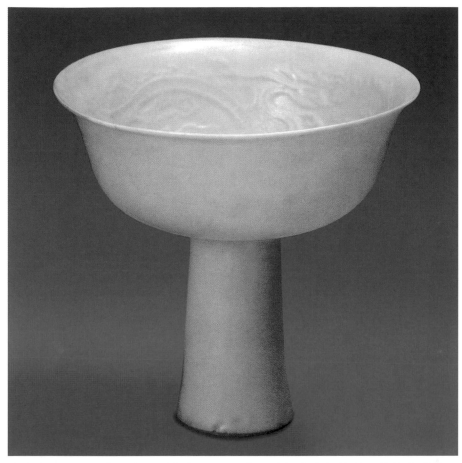

卵白釉印花雲龍紋高
足碗　元／高13.3公
分，口徑13.8公分。上
海青浦任氏墓出土。
敞口外撇，高足外侈，
足內無釉。碗內壁印
五爪行龍兩條，碗心
印朵花及變形蓮瓣紋。
爲樞府瓷精品。

青白釉、黑釉和青花瓷，而卵白釉也
並非都是元代官府專用器。印有"樞
府""太禧"和"福祿""南水"等字款
的器物是卵白釉中的少數，更多的器
物則並無字款，製作精粗也迥然有別。
窯址考察表明，以流經窯場的南河爲
界，南岸燒製的碗、盤多有"樞府"字
樣，印花龍紋爲五爪，應屬官用瓷；北
岸所燒製者多無款識，龍紋亦僅有三
爪、四爪，當爲民用商品。清代蘭浦《景
德鎮陶錄》有"樞府窯"之名，實際上
並不存在單一生產"樞府器"的窯場。
嚴格說來，"樞府器"只是元代卵白釉
瓷器的一小部分，以它作爲全部卵白
釉瓷的代稱，循名責實，則未免以偏概
全，似不如徑稱卵白釉爲確當。

銅紅釉和鈷藍釉

銅紅釉是元代景德鎮窯創燒的另
一個新品種。它是以銅爲呈色劑在高
溫中一次燒成的顏色釉。由於處於初
創階段，燒造氣氛還不能完全控制，
紅色往往不夠純正。至明初永樂時
期，工藝水平提高，發色才鮮艷光潤，
臻於成熟。

元代紅釉器爲稀見品種，器型也
較少，大都爲碗、盤、印盒等小件器。
其中碗、盤類紅釉器多有印花裝飾，典

陶瓷史

藍釉白龍紋梅瓶 元／高43.8公分。通體施深藍釉，腹部刻畫行龍紋，白地施透明釉。藍白相映，鮮麗幽雅。

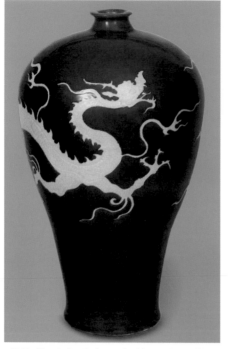

一直延續到明代早、中期而不衰。

以鈷為呈色劑的藍釉，可上溯到春秋戰國時期的琉璃珠和"唐三彩"，但這些都是低溫產品。高溫鈷藍釉則是元代景德鎮窯所創燒的新品種，明清兩代在此基礎上，相繼燒成灑藍、天藍、霽藍等藍色系列的顏色釉。

由於鈷藍的燒造技術比銅紅容易掌握，因而元代藍釉器的數量比紅釉器多得多，器型也較豐富，除碗、盤、等日用器外，還有梅瓶之類陳設器。

元代藍釉器除通體一色的純藍者外，還有藍地金彩、藍地白紋以及剔刻紋樣等裝飾。河北保定窖藏出土的藍釉金彩杯、盤、匜等器皿，寶石般的藍釉，映襯著剔刻的金箔紋樣，給人以高貴典雅的美感。

型紋飾為內壁印二行龍，隙地飾雲紋，內底心畫有三朵雲紋。這種裝飾

繼續興盛的龍泉窯

元代龍泉窯仍處於興盛時期。窯場由交通不便的大窯和溪口，向甌江和松溪兩岸擴展，現已發現的元代龍泉窯址已達200處以上，如此廣大的規模，為前所未有。而其中分布在甌江和松溪兩岸的約占總數的一半左右。這樣就便於大批的龍泉窯瓷器從水路順流而下，轉由當時重要的通商口岸——溫州和泉州，而遠銷國內外市場。

元代的對外貿易較宋代更為發展，規模也有所擴大，瓷器的出口量也隨之激增。其中大量出口的瓷器，是東南沿海地區的窯場燒造的，而龍泉窯產品占了很大比重。元人汪大淵《島夷記略》中多次提到，對外國銷售的瓷器用"處州瓷"，或稱"處瓷"和"青處器"，指的就是龍泉瓷，因龍泉元代屬

龍泉窯青瓷香爐 元／高6.9公分。扁圓腹，上下各飾鼓釘紋一周。為元代香爐特徵性紋飾。下承如意頭形三足，足上方貼飾獸面銜環紋。釉色粉青，瑩潤如玉。為元代龍泉窯精品。

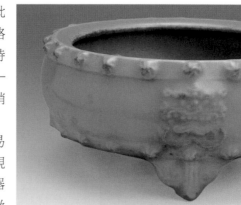

處州府，故稱。1977年南朝鮮新安海底發現了一艘我國元代的沉船，打撈出一萬多件元代瓷器，其中龍泉青瓷就有三千多件，約占三分之一左右。由此可見龍泉瓷器在元代外銷瓷中所占的地位。

元代龍泉窯中，已出現產品分工的現象，如有的窯場只生產碗、盤等很少幾種器物，產品走向專一化。這種產品分工和專一化，是由於商業競爭而造成的，在宋代瓷業中已見端倪（如出現生產瓷枕和瓷盒的作坊），而元代更有所發展，這有利於生產效率和產品品質的提高。

元代龍泉瓷的胎質細膩堅硬，胎色大都白中泛青，部分呈深灰色。釉色大都清澈透明，玻璃質感較強，與南宋龍泉粉青、梅子青那種呈失透狀的釉色有所不同，雖然少了幾分含蓄溫潤的玉質感，卻給人以秋水澄鮮似的爽朗感受，創造了一種新的審美境界。元代龍泉瓷的精品，也足可與南宋龍泉分庭抗禮，而略無遜色。

元代龍泉窯除部分產品繼承宋代的傳統外，在器形和裝飾上都有新的創造。一個顯著的特點是器形高大、胎體厚重的大件器明顯增多，這是元代瓷器造型的共性，龍泉瓷表現得較為突出，顯示了鮮明的時代風格。在龍泉大窯和竹口等地窯址發現了大量大型瓷器，有高達1公尺左右的花瓶和口徑60公分的瓷盤，安仁的嶺腳窯址發現有的大碗口徑竟達42公分。大件器物的成批燒成，標誌著製瓷技術的提高，也顯示了元瓷所特有的一種雄豪闊大的氣派。

元代龍泉窯新創的器形有高足杯、菱口盤、板沿盤、雞心碗、墩式碗、束頸碗、環耳瓶、鳳尾尊、蔗段洗、荷葉蓋罐、動物形硯滴、雙繫小口罐等，加底座的器形也較多見。

元代龍泉窯在裝飾上可謂集歷代青瓷裝飾之大成，並在此基礎上開創了許多新的技法。除剔、刻、畫、堆塑等技法外，還特別流行印花、貼花和褐色點彩工藝。印花有陽文和陰文兩種，以陰文印花為多見。貼花也有滿釉和露胎的區別，露胎貼花為元代龍泉窯所獨創，貼花部分因未罩釉而呈紅褐色澤，在青釉的映襯下顯得極為鮮艷。褐色點彩主要施於小型的日用瓷和陳設瓷上。元代龍泉窯還善於將幾種裝飾技法結合在一起，如貼花與刻花相結合，印花、貼花和刻花相結合，點彩、印花和刻花相結合，堆塑和刻花相結合等等。這種多樣綜合的技法，大大豐富了瓷器的裝飾，形成了元龍泉瓷的特殊風貌。

元代龍泉瓷的裝飾紋樣豐富多彩，流行的題材有八仙、神仙、八卦、八吉祥、四如意、雲龍、雲鶴、飛鳳、麒麟、昆蟲、水禽、鼓釘、錢紋、銀錠、雜寶、馬上封侯、百花朝王、童子戲竹馬等等。還出現了大量文字題款，如"長命富貴""福如東海""壽比南山""金玉滿堂"等吉祥語，以及"龍泉土宜""清河製造""元字柒拾參

龍泉窯青瓷葫蘆瓶

元／高30.1公分。造型規整，線條柔美，通體施梅子青釉，腴潤如脂，晶瑩似玉，幽蒨之色，使人心醉。腹部開淺冰裂紋，更有"清如玉壺冰"之感。口沿因釉薄而形成一圈淡青色，十分整齊，與底足一圈朱砂紅，上下相映，饒有天趣。此器顯示了元代龍泉窯精湛的工藝水平。

龍泉窯青瓷淨瓶 元／
通高19.2公分。由瓶與
托座組成，爲供器。

號匠""仲夫""項正""項宅正窯""石村"等作坊、工匠名號等。值得一提的是，在有些瓷器上還印有元代創製的"八思巴"文字。

總之，在元代景德鎮瓷業崛起一方，南北窯場相形見絀的形勢下，龍泉窯却仍保持著强大的生命力，繼續發展，成爲元代唯一可與景德鎮窯平分秋色的窯場。而東南沿海地區一些生產外銷瓷的窯場，也大都仿燒龍泉瓷，如泉州的東門窯，其南窯產品俗稱"土龍泉"；泉州附近的同安窯，更是龍泉窯系中生產量大、頗具代表性的窯場，其產品以碗、盤類日用器爲主，器形、紋飾與龍泉窯相似，釉色淡青，玻璃質感强，人稱"珠光青瓷"。由此亦可見龍泉窯在元代仍有强大的輻射力和影響。

南方地區的青白瓷

元代南方青白瓷的生產範圍較宋代有所擴大，除江西景德鎮及周邊地區外，福建、廣東、浙江、安徽等地都有許多燒造青白瓷的窯場，較重要的有福建的政和、閩清、德化、泉州、同安，廣東的惠陽、中山，浙江的江山、泰順，安徽的繁昌等。其中福建德化的屈斗宮窯主要生產外銷青白瓷，其產品在東南亞地區的菲律賓、印度尼西亞等國家都有大量出土。

元代青白瓷生產仍以景德鎮爲中心，但在胎質、釉色、造型、裝飾等方面都與宋代有所不同，顯示出獨特的時代風格。影響所及，使其他地區的青白瓷也相應產生變化，而形成時代性的風格共性。

元代青白瓷的胎，採用瓷石加高嶺土的"二元配方"法，胎中氧化鋁含量增多，燒成溫度相應提高，因而胎質堅實，產品變形率也明顯減少。

元代青白瓷的釉色較宋代略青，釉面滋潤，但不如宋代的清澈透亮。

在裝飾上，元代青白瓷繼承了宋代的刻畫花和印花技術，而有所變化。印花以陰文細線圖案爲主，與傳統的塊面印花風

青白釉蟠龍提梁水注
元／高12公分。注
身爲瓜瓣形，上塑拱
身龍形，以龍頭作流
口，以拱起的龍身爲
提梁，龍尾蟠於注身
上部。施青白釉，於下
腹部一側點一褐斑，
頗爲別致。

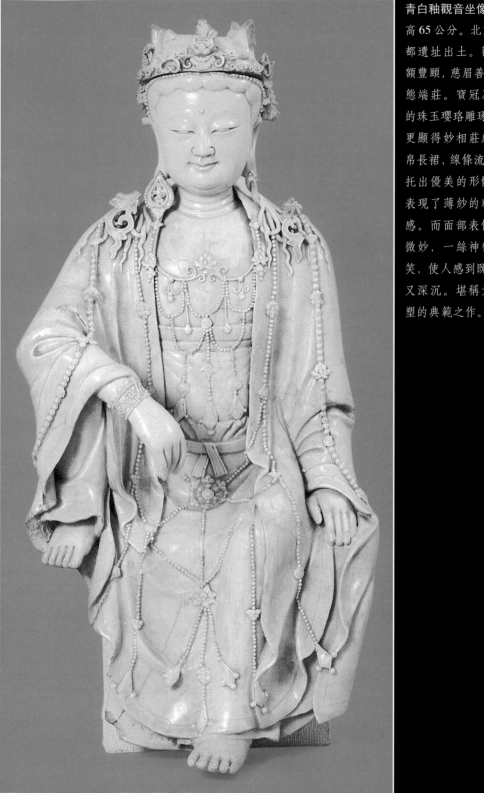

青白釉觀音坐像　元／
高 65 公分。北京元大
都遺址出土。觀音廣
額豐頤，慈眉善目，儀
態端莊。寶冠及遍體
的珠玉瓔珞雕琢工細，
更顯得妙相莊嚴；帔
帛長裙，線條流暢，襯
托出優美的形體；並
表現了薄紗的輕柔質
感。而面部表情尤為
微妙，一絲神秘的微
笑，使人感到既親切，
又深沉。堪稱元代瓷
塑的典範之作。

格不同。還流行褐色點彩、貼花及堆貼串珠紋等裝飾。褐色點彩在當時的龍泉窯器物上也常使用，串珠紋則為景德鎮元代青白瓷的特殊裝飾，時代特色鮮明。

在器物造型上，元代青白瓷的總體風格也由宋代的輕巧挺拔而變為厚重飽滿，胎體普遍增厚，附飾增多，常見的有 S 形雙耳、器下連座、鋪首銜環以及肩、頸部的小圓繫等等。器形則向多稜形發展。除常見的碗、盤、瓶、罐、爐、枕外，還新創了不少品種，如扁形執壺、葫蘆形執壺、匜、筆山、多

穆壺、動物形硯滴等。此外還有精美的觀音、仙佛等瓷塑，其手法和風姿，可能對明代福建德化窯的瓷塑產生了影響。

元代青花瓷崛起以後，發展迅速，至明代早期已成為瓷業生產的主流，青白瓷就逐漸走向衰落了。然而耐人尋味的是，早期的青花都是繪在青白瓷上的，兩者曾有過一度愉快的"合作"，但元代青白瓷的青色較重，而且透明度較差，不宜作青花的載體，其所以"分手"，也是發展的必然。

北方瓷業巡禮

元初，北方地區在蒙古貴族的征服戰爭中，農業和手工業遭到嚴重破壞，製瓷業也一樣蒙受劫難。後來社會經濟雖然逐漸得到恢復和發展，但就製瓷業來説，已無復重現宋代百花齊放的盛況了。

宋代北方地區原有的四大窯系：定窯、鈞窯、耀州窯、磁州窯，入元後都呈衰落之勢，定窯、耀州窯已不再生產傳統的精品，轉

而燒造民用粗瓷；鈞窯和磁州窯雖然繼續生產，且有所發展，但品質明顯下降，難以重振昔日的雄風了。

定窯與霍窯

元代定窯急劇衰落，宋、金時的精美產品已不復再見，而以生產碗、盤、罐、鉢之類民間日用器為主。胎質粗糙，釉色白中泛黃，無瑩潤之感，製作也不精。宋、金時澗磁村的中心窯場已停燒，周邊地區原來仿燒定器的窯場也相繼停產。而山西的霍窯却仍然生產定窯傳統瓷器，得以延北定之一脈。

霍窯位於山西霍縣汾河西岸的陳村，因地屬霍州，故名。據文獻記載，其創始人為彭均(一作"君")寶，故又名"彭窯"。以燒造定窯風格的白瓷為主，也有少量白地黑花器。因霍窯仿燒的白定器品質精良，時人稱為"彭定"。

霍窯的白瓷，胎土細膩，釉色潔

鈞窯梅瓶　元／高37公分，口徑4.2公分。小口圓唇，形體修長，矮圈足。施月白釉，上有紫紅斑塊。釉層肥厚，釉面滿布棕眼。圈足內外無釉，呈火石紅色。造型比例誇張，以氣勢勝，為元鈞佳作。

白，製作極爲規範。主要器形有仿定的折腰盤、折腰碗、高足杯、洗等。瓶、壺類器物少見。大都素面無紋飾，以釉色取勝；也有少量印花裝飾，花紋細密，多印在器物內壁。

由於霍窯白瓷的胎色、釉色、造型和印花紋飾都與定窯相似，往往被認爲定器。二者的區別在於定窯多爲支圈覆燒，器口無釉(芒口)，霍窯則爲疊燒和支釘燒，疊燒者內底有澀圈，支燒者內底有細小的支釘痕，且器口均有釉。此外，霍窯的瓷胎中含鋁量高，而燒成溫度不足，故胎質極脆，容易碎裂，用手能把瓷片折斷。這一點也與宋代的定器不同。

耀州窯

元代是耀州窯的衰落期。青瓷製作日趨粗糙，胎質粗鬆，釉色普遍呈薑黃色，器外施釉往往不到底，傳統的刻花和印花工藝也日趨簡率，整體上失去了昔日規整典雅的風範。

元代耀州窯除生產青瓷和少量的黑瓷、白瓷外，還燒造磁州窯系的白地黑花瓷，風格粗獷豪放，以民間日

用器爲多見。這種轉變，表明素有北方青瓷之冠稱號的耀州窯已江河日下，今非昔比了。至元末明初，黃堡鎮過去規模盛大的"十里窯場"，已冷冷清清，歇火停燒了。

鈞窯

以河南禹縣爲中心窯場的鈞窯系，創燒於北宋，而完成於元代。作爲一個瓷窯體系，在北方諸窯中完成最晚，其衰落也相對較遲。

元代燒製鈞瓷的窯場除禹縣的中心窯場外，還有河南的鶴壁窯、安陽窯、濬縣窯、淇縣窯、新安窯、臨汝窯、郟縣窯、寶豐窯、魯山窯、內鄉窯，河北磁縣磁州窯周邊的一些窯場(如南蓮花窯、青碗窯等)以及山西的渾源窯、介休窯，內蒙古的呼和浩特窯等。窯場眾多，仍呈現出一定的發展態勢。

元代鈞窯的產量雖然隨著窯場的擴大而增加，但其品質卻大幅下降，不能與宋、金時相比。胎質較以往粗鬆，胎壁較厚，外壁施釉往往不到底，圈足內外無釉。釉面多棕眼和氣泡，光澤較差。釉色以天藍、月白爲多見，釉面紅斑多爲

鈞窯三足爐　元／高35.8公分，口徑23.9公分。盤口，直頸，沖耳，鼓腹，下承外撇三足。頸部堆貼葵花紋，器腹飾獸面銜環。器形碩大，胎骨厚重，釉層肥厚，呈天藍色，貼塑處偶見紫紅斑。爲元鈞爐類少見大器。

鈞釉花口雙耳連座瓶　元／通高64公分。北京元代遺址出土。瓶口呈五瓣花形，細長頸，有獸形雙耳。腹部貼飾獸面銜環紋。底座由五隻攢尾駱駝組成，象徵駝隊馱負寶瓶而行進。釉色天藍，上有玫瑰紫彩斑，十分艷麗。

磁州窯白地黑彩魚藻盆　元／高9公分，口徑38公分。板沿，内壁飾蓮瓣紋，内底繪魚藻紋。爲元代磁州窯常見器皿和紋飾。

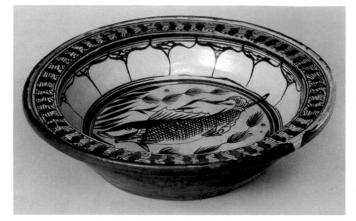

白釉一般泛黃色，發木光或半木光。裝飾技法除絕大部分爲白地黑褐花外，也有少量畫花，以及在白地黑褐彩上再畫出紋樣細部的繪畫黑褐花和白地黑褐花加繪褐紅彩的品種。常見紋飾題材有雲龍、雲鳳、雲雁、花卉蟲魚等，也有用黑褐彩書寫詩詞散曲等文字，其中環以器腹的長篇詩句裝飾，則爲元代磁州窯所特有。此外，枕類製品的底部承襲宋、金遺風，也流行"張家造""古相張家造"等作坊戳記。有些瓶、罐上書寫"内府""仁和館""慶和館"等字樣，應爲朝廷和宮府定燒之物，但多係大件實用儲藏器。

塗抹而成，呈色呆板，有如補靪，與宋、金時自然暈散的紅彩明顯有別。當然元鈞中也有釉質肥腴、呈色艷麗的精品，但相對較少。這時在裝飾上多見堆貼和雕鏤技法，爲元鈞所特有。在造型上除小件器外，流行大件器物，連座器也較常見。這些都反映了元代瓷器造型的時代共性。

磁州窯

元代磁州窯在宋、金的基礎上繼續燒造，但產品由豐富多樣逐漸趨向單調，基本以白地黑褐花瓷爲主。在造型上，也受時代風尚的影響，流行碩大、渾圓、厚重的大器皿，如大罐、大盆、大梅瓶、瓷枕等。宋、金時的瓷枕，一般長30公分左右，元代則普遍在40公分以上。盆的尺寸更大，1972年北京元大都遺址出土一件磁州窯的魚紋盆，口徑達49公分。

元代磁州窯的胎質粗糙，有的甚至可見雜有砂粒。胎色灰褐或褐色，露胎處常見棕黃色的鐵銹斑。胎體厚重，但燒成火候很高，十分堅硬。

元代後期，磁州窯的黑釉系列產品增多，釉色有純黑、墨綠、醬紫等，大都採用醬彩斑和鐵銹花裝飾，頗有精緻之作。

磁州窯白地黑彩鳳紋罐　元／高38公分。北京房山元代窖藏出土。外表施灰白釉，内壁施醬色釉，底部露胎。肩部飾牡丹紋，腹部飾雙鳳紋，四周繪祥雲六朵。先以黑彩繪出底樣，再剔刻出廓線和細部，黑白相映，具有版畫般的裝飾效果。

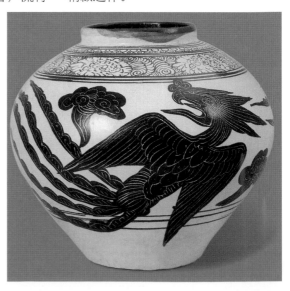

元代的製陶業

元代景德鎮逐漸成爲全國瓷業生產的中心，瓷器的產量空前擴大，陶器的使用範圍則越來越小，生活用器的製作急遽減少，陶業生產不得不更多地轉向建築用陶領域，於是作爲建築構件的琉璃(低溫釉陶)生產以前所未有的規模發展起來，成爲元代陶業生產的主流。此外民間日用的陶盛貯器和隨葬明器，因製作簡易，成本低廉，也仍然有所生產。

元代的琉璃生產，以山西地區最爲發達。山西芮城著名的元代永樂宮建築群，保留了許多琉璃建築構件，主要安置在三清殿、純陽殿、龍虎殿和七真殿的殿頂上，其中以三清殿的琉璃最爲光彩奪目。其構件由五塊分別製作，然後拼對黏接而成。大龍吻高達5公尺，氣勢非凡，整體爲屈曲蟠繞的巨龍，配以龍王、雨師和流雲等雕塑，通體施光潤明亮的孔雀藍釉，十分壯觀。

元世祖忽必烈在北京所建的皇宮，亦用大量琉璃構件，顯得金碧輝煌。明清兩代改建皇宮，元故宮的地上建築已蕩然無存。但故宮地下卻發現了許多元代的琉璃構件，其中有鴟吻、板瓦、筒瓦、白琉璃瓦頭等。均製作精緻，釉色明亮，有的體形巨大，顯示出一種皇家氣派。如一件鴟吻殘件，其腿爪就高達23公分，全件之碩大可想而知。

元代的琉璃製品，除建築構件外，還有一些祭祀用具、神佛塑像以及少量精美的陳設器物。北京故宮博物院收藏的一件琉璃三足爐，造型端莊，雕刻精美，施黄、綠、白三色，風格雄健粗獷。兩耳還有"至大元年"和"汾陽琉璃待詔任塘成造"的銘款。

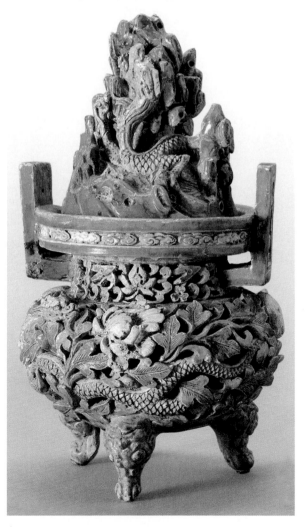

琉璃鏤雕龍鳳爐　元／高37公分。北京海淀出土。造型優美，雕鏤滿身，爐頂塑蛟龍盤山，爐腹雕龍鳳相戲於祥雲花叢間。龍鳳施黃釉，在藍、綠、白相間的花葉雲朵襯托下，顯得格外醒目。

陶瓷史

騎駝擊鼓陶俑　元／
高42公分，長35公分。
陝西戶縣賀氏墓出土。
泥質灰陶。俑騎駝背，
頭戴尖頂小帽，深目，
高鼻，虬髯，腰間繫有
小鼓，左手握拳，右手
持鼓錘，作擊鼓狀。駱
駝昂首，雙目前視，神
態自若。

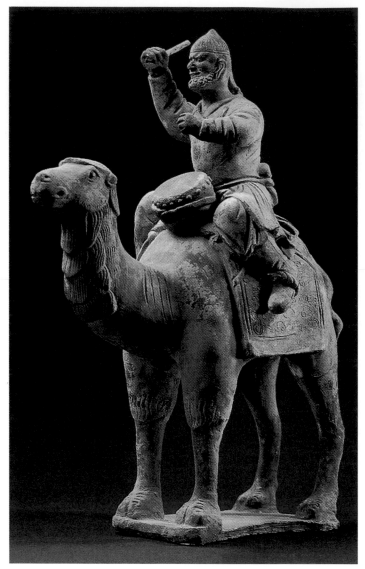

勒工名"，是古
代陶瓷工匠的
一種傳統作法，
通常是把名字
刻印在器底之
類不顯眼的部
位。這件三足爐
卻把工匠姓名
刻在顯著的器
耳位置上，這表
明當時陶藝工
匠的社會地位
已有所提高。

　元代陶俑
的製作基本沿
襲宋代遺風，但
也有一定的時
代特色。其中比
較引人注目的
是北方地區墓
葬出土的一些
寫實風格的陶
俑。如河南焦作
元墓出土的一
組彩陶侍從俑，
雕塑精細，各具

"至大元年"是公元1308年，距元代
開國僅27年，正當社會經濟的恢復發
展時期；"汾陽"，在今山西，是當時
著名的琉璃産地；"待詔"是宋元時對
手藝工匠的尊稱。這件三彩琉璃香
爐，有確切的紀年、産地和工匠姓名，
爲研究元代釉陶工藝的發展水平和産
地特色提供了一個難得的標本。"物

特色：或提盆侍立，或持巾恭候，或
捧奩侍妝，小心翼翼，表情生動。陝
西戶縣元代賀氏墓出土的陶俑，多達
百餘件，爲元墓隨葬陶俑最多的一
例。大都作蒙古族裝束，民族特色鮮
明。其中如灰陶牽馬俑和騎駝擊鼓
俑，均形神兼備，堪稱元代陶塑的傑
作。

第九章

最 後 的 輝 煌
——明清陶瓷

元代景德鎮製瓷業空前興盛，基本上結束了宋代名窯相望、百花爭艷的局面，而逐漸形成全國性的瓷業中心。入明以後，景德鎮以外僅存的幾個大窯場，如龍泉窯、鈞窯、磁州窯等也相繼衰落，許多具有特殊技能的製瓷工匠紛紛到景德鎮來謀生，所謂"四方遠近，挾其技能以食力者，莫不趨之若鶩"。景德鎮的瓷業在元代的基礎上迅速發展，更加繁榮，成爲名聞遐邇的瓷都。"工匠來八方，器成天下走"，說明景德鎮作爲瓷業中心的強大吸引力和輻射力。明代宋應星《天工開物》也說："若夫中華四裔，馳名獵取者，皆饒郡浮梁景德鎮之産也。"

明代中期，景德鎮從事瓷業生産的人數已達十萬餘，除官窯外，還有數百家民窯。萬曆時王世懋在《二酉委譚》中記述當時景德鎮的窯瓷盛況說："萬杵之聲殷地，火光燭天，夜令人不能寢，戲呼之曰四時雷電鎮。"既是不夜城，又是雷電鎮，而且四時不休，其規模之壯觀可想而知。

根據文獻記載，明政府從洪武二年(1369年)，一說建文四年(1402年)起，在景德鎮設立御器廠，專門爲宮廷生産供奉瓷器，這就是通常所說的"官窯"。平時由饒州府官吏管理，每逢大量燒造時，則派太監到景德鎮"督陶"。

官窯壟斷了當地的優質製瓷原料，占用了最熟練的製瓷工匠，嘉靖以後，還用"官搭民燒"的制度，對民窯進行盤剝。所謂"官搭民燒"，是指官窯在完成每年由工部額定的燒造任務("部限")外，把宮廷大量臨時加派的燒造任務("欽限")強派給民窯去完成。民窯如無法完成或燒造後經官窯檢驗不合格，則要高價購買官窯的產品以充"欽限"，這是一種變相的剝削行爲。當然由於民窯參與燒製官器，客觀上也有利於提高製瓷水平。

由於官窯的條件得天獨厚，且生産不計成本，故製作精益求精，成品揀選亦極其嚴格，凡上解御器大都"百選一二"，每件瓷器的耗費，已與銀器不相上下。所謂"有明一代，至精至美之瓷，莫不出於景德鎮"，一般說來，官窯生産的精品也代表了當時瓷業生産的最高水平。

清代瓷業生産的中心仍在景德鎮，尤其是康熙、雍正、乾隆三朝，製瓷工藝達到歷史的高峰。清沿明制，於順治十一年(1654年)在景德鎮建御

器廠，但時作時輟，生產不正常；至康熙二十一年(1682年)，平定"三藩之亂"後，瓷業生產才突飛猛進，出現了一個新的高潮。

清代的御器廠與明代不同，廢除了明代的編役制度，採用金錢雇傭勞動力的方式，普遍實行"官搭民燒"制度，出現了"官民競市"的空前繁榮局面。

明代以太監任督窯官，時有擾民之舉，甚至引起窯工的憤怒反抗。清代則以內務府、工部或地方官擔任督窯，其中有的作風較深入，與窯工一起改進技術，創新品種，取得了可喜的成績。較著名的有康熙時工部郎中臧應選督造的"臧窯"，江西巡撫郎廷極主持的"郎窯"，雍正時年希堯督管

的"年窯"，乾隆時唐英主持的"唐窯"等。其中以唐英的成就最爲突出。他在《陶人心語》中自稱"聚精會神，苦心竭力，與工匠同其食息者三年"，因而較深入地瞭解製瓷生產的全過程，在仿造古代名瓷和創製新品種等方面都有顯著成就。清蘭浦《景德鎮陶錄》稱譽說："廠窯至此，集大成矣!"

清瓷的黃金時代爲康熙、雍正、乾隆三朝，俗稱"清三代"。這三朝帝王都關心瓷政，經常諭旨頒樣，命御器廠燒造，而乾隆尤爲熱中。清瓷至乾隆，衆美畢臻，精巧已極；然而盛極而衰，倚伏轉化之兆亦已漸顯。至嘉慶、道光以後，乃江河日下，頹勢難挽了。晚清同治、光緒，雖有"中興"之稱，但也不過回光返照而已。

青花與釉裏紅

明早期(洪武至天順)

明代青花瓷器在元代的基礎上有了長足發展，成爲景德鎮乃至全國瓷器生產的主流。其發展過程基本可分三期：

明初洪武時青花瓷的呈色大都藍中泛灰黑，所用爲國產青料，以民間用瓷居多。也有用進口青料而呈色艷麗者，則爲官窯產品。器形多大件器，仍見元代遺風；但裝飾已由繁複向疏朗

<div style="float:left; width:25%;">

青花纏枝蓮紋壓手杯

明永樂/高4.9公分，口徑9.2公分。據明谷泰《博物要覽》記載，壓手杯心畫雙獅滾球，球內篆書"大明永樂年製"六字或四字，細若米粒者爲上品，鴛鴦心者次之，花心者又次之。杯外青花深翠，式樣精妙，當時價就甚高。此杯爲花心"永樂年製"款，傳世甚少，十分珍貴。關於壓手杯的得名，陶瓷史家衆說紛紜，有謂"拿在手中正好將拇指和食指穩穩壓住，故名"，有謂"將杯覆合手中，大小恰合掌心，並有凝重之感，故有'壓手杯'之稱"，均以"壓"之常用義強爲之解，失之。按，"壓手"之"壓"，爲塞滿、充實之意。《説文·土部》："壓，塞補也。"《集韻》："壓，塞也。"壓手杯器形小巧，拿在手中剛好塞滿掌心，故名。

</div>

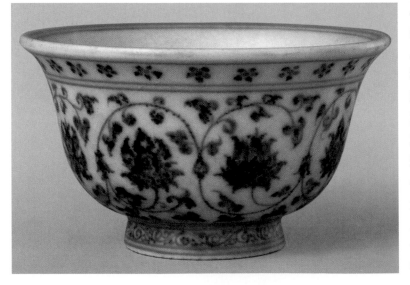

轉化。紋飾以扁菊花紋爲多見，其次有纏枝牡丹、松、竹、梅及雲龍紋等。

永樂、宣德兩朝是明代青花瓷的鼎盛期，也是中國青花瓷的典範，一直爲後世所追仿。這時官窯多用進口料，即所謂"蘇麻離青"，呈色濃艷，蒼翠瑩潤，色濃處呈現點點黑斑，於濃艷中別具天成之美。造型豐富多樣，並出現了一些具有西亞風格的新穎器形，如抱月瓶、八角燭臺、花澆、葫蘆形扁瓶等。紋飾以植物紋爲主，常見有纏枝蓮、牡丹、菊花、石榴、枇杷、葡萄、荔枝、櫻桃等；動物紋以龍鳳爲多見，亦有少量的麒麟和海獸波濤紋。

永、宣兩朝的青花器風格相似，較難區分。一般説來，永樂器大都無款，宣德器大都有款；同樣的器物，永樂較輕，宣德較重；永樂的釉面瑩潤，宣德的釉面多氣泡，呈橘皮紋；永樂的青色暈散現象較宣德爲甚等等。

同一時期的民窯青花器，大都用國産青料，呈色較灰暗，器形以碗、盤、罐和梅瓶爲多見。紋飾除植物、動物紋(基本不見龍紋)外，還常見人物故事、仕女庭院、仙山樓閣等題材，具有較濃郁的民間氣息。

正統、景泰、天順三朝的青花瓷，幾乎不見官款，有人稱之爲"空白期"或"黑暗期"，其實並非如此。據文獻記載，正統至天順的三十年間，官窯並未停燒，只是由於某種原因而未書寫官款而已。近幾年來，隨著考古資料的不斷發現，一批以往誤定爲宣德或正德的官窯製品逐漸爲人們所認識，而還其正統至天順的本朝面目；近年景德鎮發現的正統青花雲龍大

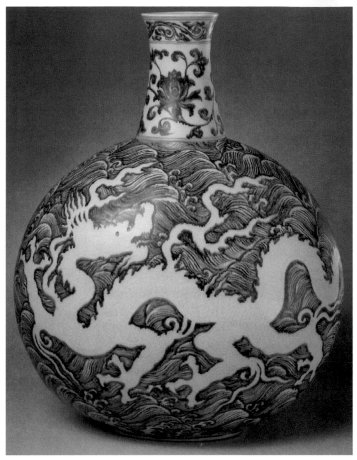

缸，則更明確地展示了所謂"空白期"官窯青花瓷的風采。

正統至天順的民窯青花瓷數量更多，青料多爲國産，呈色偏灰。製作較粗，紋飾以纏枝和折枝花草爲主，也有雲霧樓閣、人物故事等題材，有的畫面較虛幻怪誕。

明中期(成化至正德)

成化青花瓷是明代中期青花瓷的代表，堪與永樂、宣德媲美，但其呈色淡雅，與永、宣的濃艷迥然異趣。這是因爲典型的成化青花器已不用進口青料，而改用江西樂平所産的"陂塘青"，又名"平等青"，其呈色幽靚淡雅，別具風韻。在裝飾手法上採用勾

青花海水龍紋扁瓶　明宣德／高45.8公分。口略外撇，長頸，扁圓腹，平底。頸飾卷草紋、纏枝蓮紋各一周，腹部兩側在洶湧的波濤中繪出兩條飾有暗花的白龍，巧妙地運用留白手法，青白相映，視覺效果十分強烈。採用進口青料，發色濃艷，勾勒處，黑痕深入胎骨，爲畫筆所不到。

青花麒麟紋盤　明成化／高6.5公分，口徑34.2公分。麒麟紋爲明代早中期青花器常見紋飾。但青花大盤繪雙麒麟者很少見。此盤內繪雙麒麟，周圍繞以卍字形雲紋，畫筆工細，用進口青料，濃艷鮮麗。盤口外沿有"大明成化年製"六字款，爲官窯製品。盤底無釉，有黃黑色斑點，俗稱"米糊底"，亦爲成化器特點之一。

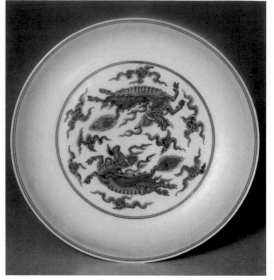

青花雲鶴八仙葫蘆瓶　明嘉靖／高58公分。瓶呈變體葫蘆形，上圓下方，象徵"天圓地方"。上部繪雲鶴及八卦，下部繪八仙人物。明嘉靖帝迷信道教，葫蘆瓶的造型和紋飾，都帶有濃重的道教色彩。

線平塗，濃淡有致，清新典雅。紋飾以各式龍紋最多見，此外還有麒麟紋、十字杵、庭院嬰戲、歲寒三友、梵文、藏文等，畫面十分精細。流行玲瓏精巧的小件器，因有"成化無大器"之稱。釉面滋潤肥腴，有如脂似玉之感。民窯青花的品質一般也較好，紋飾、器形有如官窯。

弘治的青花瓷，基本是成化青花的繼續，所用青料仍爲平等青。紋飾也沿襲成化，仍以龍紋爲主，其中蓮池游龍頗具特色。

正德青花瓷，早期製品與成化、弘治相似，中期採用江西瑞州"石子青"著色，青花濃中帶灰，不如成化淡雅。胎體也較成化、弘治厚重。器形多樣，大型器物逐漸增多。紋飾流行伊斯蘭教和道教題材，以波斯文爲主題圖案的也較常見。

正德民窯青花的品種和數量都較多，尤以各式碗類產量最大。這與明代中期民間墓葬風俗有關。正德以後，民間流行用瓷碗陪葬，置於棺外的墓壙內，俗稱"壙碗"。這類碗，墓葬出土甚多。

明晚期（嘉靖至崇禎）

嘉靖、隆慶、萬曆三朝，青花的用料又發生變化，呈現出一種藍中泛紫的濃艷色調，據説採用的是從雲南輸入的"回青"料。部分回青料中加入石子青，由於配比的差異，在呈色上又有藍紫、黑灰等不同。萬曆二十四年(1596年)後，回青料斷絕，改用浙江所產的浙青料，藍中閃灰，呈色較淺，頗有沉靜之感。這一時期青花瓷的器形多樣，除生活用具和陳設瓷外，還有各種宗教供器，流行仿古銅器的造型。在裝飾上除沿襲前朝常見的紋樣外，還較多

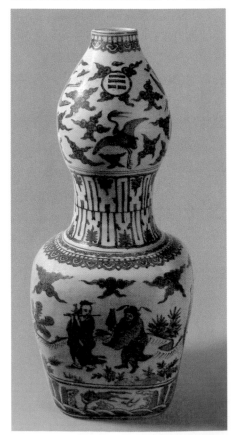

地出現道教色彩的題材，各種祥瑞圖案和吉祥文字也較常見。

嘉靖以後，由於"官搭民燒"制度的實行，在一定程度上促進了民窯製瓷技術的提高，因而有些高級民窯青花瓷，其精美程度並不亞於官窯。萬曆時期，景德鎮民窯還大批生產外銷歐洲的青花瓷，其圖案紋飾按歐洲客戶的需要而設計，具有濃郁的西洋風格。這一時期，民間墓葬的壙碗仍大量生產，蓋罐的數量也很多。

明末天啓、崇禎兩朝，官窯青花瓷日益衰退，帶官款的器物很少，而民窯青花則蓬勃發展，別開生面。這時官窯和高級民窯青花所用的青料是浙青料，較粗的民窯器則用江西本地所產的中、下料。凡用煅燒精細的浙青料者，呈色青翠鮮麗，一般民用青花則呈色淺淡或灰暗。民窯青花器除供應國內市場外，還大量運銷歐洲和日本。外銷瓷大都爲盤、碗、壺、瓶、罐等日用器皿，其裝飾風格也與所銷往之國相適應，帶有較多的外域色彩。日本人把這類外銷青花器稱爲

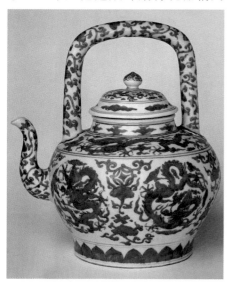

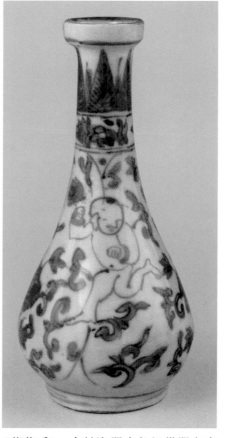

青花嬰戲紋長頸瓶　明萬曆二十一年（1593年）/ 高 14.8 公分。江西新幹縣出土。頸部飾蕉葉紋，頸以下繪纏枝花草紋，花草間繪一裸體孩童，作奔跑歡躍狀。這類嬰孩戲花圖樣，北宋耀州窯就已出現，後成爲一種傳統的嬰戲紋飾。

"芙蓉手"。内銷瓷器中祭祀供器占有很大比重，各種燭臺、花瓶、香爐、淨水鉢等很多，有的器物上還有供奉人的題記。

值得注意的是，天啓、崇禎時期的青花瓷，在裝飾題材和風格上完全突破了官窯的程式化束縛，凡山水、人物、花木、禽獸、蟲魚等，應有盡有，大至龍鳳之尊，小至蝸牛之微，無一不可入畫。而筆法簡練縱恣，天真自然，有濃郁的水墨寫意之風，爲晚明青花瓷畫放一異彩。有人認爲明末清初著名畫僧八大山人的畫風，與天啓、崇禎的青花瓷畫頗爲相似，八大生活於江西，耳濡目染，其受到晚明瓷畫的影響亦在情理之中。現代畫家林風眠和傅抱石，也曾從瓷畫中汲取

青花龍紋提梁壺　明隆慶 / 通體飾多組青花紋飾，肩部爲兩組行龍紋，腹部飾五組團龍紋，間以靈芝、暗八仙等吉祥圖案，肩部安提梁。壺底青花雙圈"大明隆慶年造"款。採用"回青"料，青花呈色濃艷，藍中泛紫。隆慶一朝，僅歷六年，傳世品很少，此器堪稱青花代表作。

創作的營養。

明代釉裏紅瓷在元代初創的基礎上逐漸趨於成熟。元代因釉裏紅呈色較難控制，數量遠少於青花。至明初洪武時，則釉裏紅盛行，數量明顯多於青花，且多大件器，表明燒製技術已有提高，唯呈色仍偏淡或偏灰，不太鮮艷。

元代釉裏紅由於無法克服暈散飛紅現象，往往先在胎上刻畫紋樣，然後以釉裏紅填繪地色或以之填繪紋樣而留出白地，很少用釉裏紅線描。洪武時釉裏紅的描繪技法已有明顯進步，不須借助刻畫紋樣，而能直接用釉裏紅進行線描。這是一大進步，也是區別元代和明初釉裏紅的要點之一。在紋飾圖案上，洪武釉裏紅也比元代豐富，其紋飾基本與同期青花相似，以花卉紋爲主，而扁菊花紋尤爲多見。

永樂、宣德兩朝的釉裏紅瓷，數量遠少於洪武，而品質則遠過之。釉裏紅呈色大都濃艷鮮麗，釉面晶瑩肥潤，胎質細膩潔白，形制則由碩大而趨於小巧精緻，以紅魚靶杯(高足杯)最負盛名。除三魚外，還有三果、雲

釉裏紅纏枝菊紋大碗
明洪武／高 16.2 公分，口徑40.4公分。形制碩大而規整，內外均飾釉裏紅纏枝菊紋，布局繁密，而紋樣清晰。

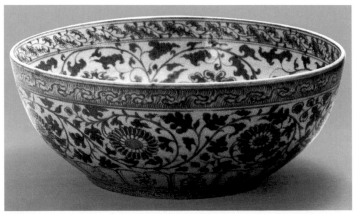

龍等紋樣。由於著彩濃厚，不僅色澤鮮麗，而且微微凸起，宛如淺浮雕，爲永、宣釉裏紅器之一絕。

永樂時還恢復了元代創燒的青花釉裏紅品種，宣德時續燒，製作風格相似。但傳世品很少。

明代中期以後，釉裏紅瓷的生產日趨衰落。正統、景泰、天順三朝，幾爲空白。成化朝過去亦認爲無此品種，現已發現少量釉裏紅及青花釉裏紅器，製作精美，不讓永、宣，但終因數量寥寥，難成氣候。正德朝釉裏紅器十分少見，有之亦呈色灰暗，品質不高。

明代晚期力圖恢復釉裏紅瓷的生產，但效果不顯，雖偶見佳品，大都則效攀永、宣，難以比肩。晚明民窯所燒，以小件器爲主，呈色不穩，而畫風簡率粗獷，與同期青花相似。

清代的青花瓷，仍是景德鎮最大宗的產品。其生產的高峰期是康熙朝，無論數量品質，均爲清代之冠。

康熙青花，大致可以康熙十九年(1680年)御窯重建爲界，分爲前後兩期。前期產品與順治相似，造型厚重，發色灰暗，多爲石子青料，大部分器物呈醬口，仍帶晚明特徵。但裝飾風格由明末的粗獷簡率，而趨向工細和兼工帶寫，逐漸形成本朝的風範。這一時期的器物大都沒有本朝年號款，或以干支紀年，或沿晚明遺風，書寫宣德、成化、嘉靖等年號仿款，有的則用齋名、堂名款，或畫秋葉、香爐等圖案標記。這可能與康熙"不尚尊號"以及前期地方官禁止窯戶在瓷器上書寫本朝年號款有關。

康熙後期青花較前期有很大進步，

已形成成熟的時代風格，爲清代青花的典範之作，雖未能超越明代永樂、宣德，却爲以後各朝所望塵莫及。清末陳瀏《陶雅》推許康熙青花可以"獨步本朝"，並非虛譽。

康熙後期青花製作精美，用提煉純淨的浙青料，呈色濃翠艷麗，有如藍寶石。並採用"分水"畫法，使青花產生多種深淺不同的色階變化，猶如中國畫的"墨分五色"，故有"青花五彩"之稱。器物以小件器和文房用具爲多見，大件器較少。器底有"大清康熙年製"六字雙行楷書款，有的則書寫宣德、成化或嘉靖等年款，也有圖記款。

康熙民窯青花數量很大，大都製作精美，呈色翠潤濃艷，並不遜於官窯，而其形制之多樣，紋飾之豐富，更勝於官窯。小件大件，應有盡有，大型製品如觀音瓶、棒槌瓶、鳳尾尊等，十分流行，一般多高達40公分，有的高達80公分，氣派雄偉，爲官窯所少見。裝飾題材豐富，有山水、花草、鳥獸、蟲魚、博古、嬰戲、歷史故事、戲曲小説、神仙佛道等，亦有詩文題款和吉祥圖案，繪畫兼工帶寫，於嚴謹工細中見清新活潑之致。年款有"康熙年製"和"大清康熙年製"兩種，後者排爲三行，與官窯之多爲兩行者有別。堂名、齋名款較普遍，亦見秋葉、團龍、團鶴、團花等圖記款。

雍正官窯青花，色澤仿永樂、宣德，其鮮艷有相似之處，而深淺濃淡之變化不如。青色濃處之黑斑，永、宣爲自然發色所致，雍正則出於人爲點染，故有天工人巧之別。

雍正民窯青花呈色變化較多，有

濃艷如永、宣者，有如康熙之青翠亮麗者，亦有色調灰暗淺淡或深沉者。雍正青花器的器底和器表釉色相一致，釉面多見橘皮痕。康熙青花則底釉較白，且多見細小黑斑。

乾隆官窯青花瓷爲雍正之延續，風格較相似。青花呈色明快純正，較雍正穩定，釉面較白或白中微微閃青。紋飾漸趨繁縟，造形新穎奇巧。所仿宣德、成化青花，雖亦步亦趨，却仍顯本朝特徵。民窯青花呈色有濃艷與淺淡兩類，器形多爲民間日用瓷與外銷瓷，紋飾以花鳥、山水、人物和吉祥圖案爲多見。康熙時出現的漿胎青花，此時更爲流行。

嘉慶青花瓷數量遠少於乾隆，品質也開始下降。早期製品仍承乾隆遺範，但不如乾隆精美。青花呈色大都藍中泛灰，釉色白中閃青，或呈漿白色。釉面不如康、雍、乾三朝之肥腴，有的釉面起皺，如微波起伏，俗稱"浪蕩釉"，亦見於以後各朝。紋飾沿襲乾隆朝，而多花蝶紋，青花雙勾廓線而不填色的紋樣也較多見。

道光青花瓷傳世較多，早期製品與嘉慶相似。色調鮮藍或藍中泛灰，紋樣多用深淺二色勾勒渲染，點染技法基本不見。後期青花有飄浮之感，釉色白中泛青。器形大都沿襲前代，但製作漸趨呆板，裝飾工整而少生動活潑之致。

咸豐青花傳世較少，大體與道光相近，而更覺每下愈況。

同治青花大都藍中帶灰，並已出現藍紫色的"洋藍"。器形承襲前朝，少見新創。裝飾以吉祥圖案和花卉紋爲多見。

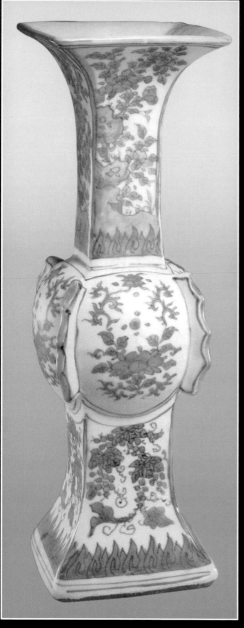

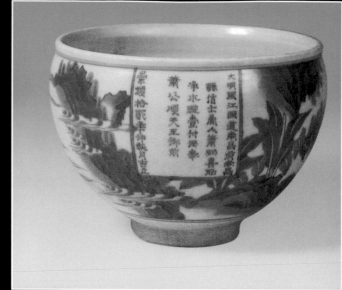

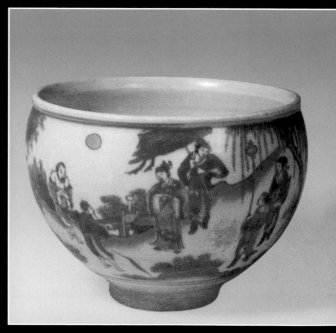

青花出戟花觚　明天啓／高 32 公分。撇口，長頸，腹出四戟。頸繪湖石花卉，腹繪花托以輪、螺、傘、蓋四寶，脛繪葡萄紋。外口下有青花橫框"天啓年米石隱製"橫排七字款。天啓朝帶年款的瓷器很少，米石隱為當時製瓷名匠，其名款更為罕見。

青花淨水碗　明崇禎／高 15.5 公分。淨水碗為供器。碗上有青花題記："大明國江西道南昌府南昌縣信士商人蕭炳喜助淨水碗一副，供奉蕭公順天王御前。崇禎拾貳年仲秋月吉立。"所供奉之蕭公，傳說為鄱陽湖之神。"崇禎拾貳年"即公元 1639 年。是一件有明確紀年的標準器。

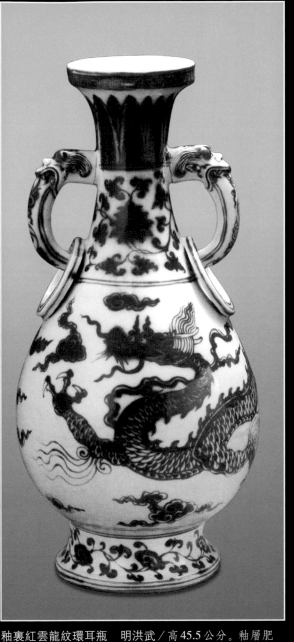

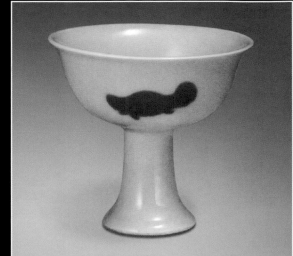

釉裏紅三魚高足杯　明宣德／高 8.8 公分，口徑 9.9 公分。杯外飾釉裏紅三魚紋，杯內有青花雙圈 "大明宣德年製" 楷書款。

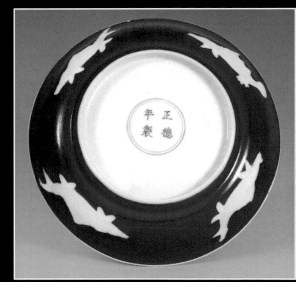

釉裏紅雲龍紋環耳瓶　明洪武／高 45.5 公分。釉層肥厚，釉裏紅呈色較灰暗，龍紋氣勢威猛。纏枝蓮葉較元代瘦弱。

釉裏紅白魚盤　明正德／高 4.1 公分，口徑 20.8 公分。外壁施釉裏紅，襯出白魚四條，魚身復加影刻，形態各異。內壁白釉，外底亦施白釉，並有青花雙圈 "正德年製" 四字楷書款。

青花雲龍紋瓶　清雍正／器形類似賞瓶而略顯粗壯。頸飾蕉葉紋，腹飾五爪行龍紋。青花深藍沉著，爲官窯青花呈色的特點。底有青花雙圈"大清雍正年製"楷款。

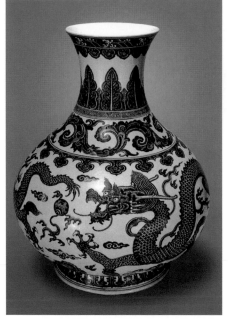

青花六聯瓶　清乾隆／爲多聯瓶之一，有三聯、四聯、五聯、六聯甚至九聯組成。瓶體各自獨立，只有肩腹部相互連接。乾隆時最爲流行。此器由六只撇口觀音瓶連接而成。除口沿下飾蕉葉紋外，所飾均爲蓮紋：頸下部及腹部飾纏枝蓮紋，肩、脛部分別飾變形覆蓮和仰蓮瓣紋。

光緒青花燒造量較大，造型也較多樣，所仿康熙、乾隆器物，頗爲逼真。釉色白中閃青，亦有部分漿白色釉。青花呈色以淺藍或藍黑色爲主，此外濃艷帶紫的洋藍亦較多見。裝飾紋樣相當豐富，幾乎集有清一代紋飾之大成，但畫筆已顯生硬，不可與康、雍、乾三代同日而語了。光緒青花瓷之胎質精細者，已與現代瓷十分接近。至于宣統青花，則不過是光緒朝不絕如縷的餘音而已。時當王朝末世，大廈將傾，雖見回光返照，而風雲突起，山雨欲來，一個新的時代即將開始了。

釉裏紅瓷，明中期後曾一度衰退，至清康熙時則不但恢復了釉裏紅的製作，而且在燒成工藝上較明代有較大提高。呈色鮮

艷穩定，暈散現象已得到控制。能以線條勾勒紋樣輪廓與細部，並能顯示不同的色差變化，具有層次感。青花釉裏紅瓷的製作也有所發展，其佳者藍、紅兩色都能達到鮮艷的程度。同時還燒製成功以青花、釉裏紅、豆青三色組合的釉下三彩，以及在不同色地上以釉裏紅描繪紋樣或書寫詩文的裝飾，把釉裏紅的燒製工藝大大推進了一步。

雍正朝釉裏紅瓷，在康熙朝的基礎上更趨精進，達到了歷史的最高水平。其呈色紅艷鮮亮，純正明淨，俗稱"寶燒紅"。所仿永樂、宣德的製品，如三魚高足杯、三果高足碗和雲龍紋碗等，形制、紋樣均逼肖，而紅艷程度則有以過之。這時青花釉裏紅瓷的製作水平也進一步提高，青花與釉裏紅的呈色均十分鮮亮，不但超越明代，而且獨步本朝。其數量較康熙時增多，器形和紋飾也更豐富多樣，除瓶、尊、爐等陳設器外，還有各式碗、盤、

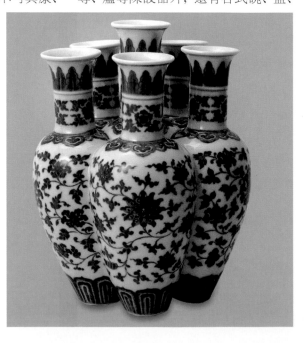

杯等日用器。紋飾以折枝、纏枝花果、蓮池、雲鶴、雲鳳等為多見。

　　乾隆朝釉裏紅的色調大致與雍正時相似，但呈色稍淡。器形以陳設瓷為多見，紋飾趨於規範化，以團螭、團鳳、三魚、三果、雲龍等為主。這時青花釉裏紅較流行，數量多於單一的釉裏紅。呈色大體穩定，青、紅兩色相比，則青花較濃艷，釉裏紅較淡雅，紅中常見綠色苔點。康熙時出現的豆青地青花釉裏紅繼續流行，並燒製成天藍地青花釉裏紅品種。

　　嘉慶時釉裏紅和青花釉裏紅瓷由盛轉衰，不僅數量銳減，品質也急遽下降。典型的釉裏紅器十分罕見，青花釉裏紅則紅色不夠鮮艷，青花時見暈散。

　　道光、咸豐兩朝釉裏紅和青花釉裏紅的製作繼續下滑，呈色淺淡不勻，釉面時見波浪痕。至同治、光緒時仍徘徊低谷，釉裏紅瓷因色澤控制不好，飛紅暈散現象很嚴重，間或呈濃紫色調。青花釉裏紅多見於民窯器，因呈色不佳，有時則以釉上胭脂紅代替釉裏紅裝飾。

　　從釉裏紅和青花釉裏紅瓷的盛衰變化中，可以看出製瓷工藝的發展，並不是呈線性的後來居上狀態，其升沉起伏，固然與技術因素有關，但深層的動因則取決於多種社會因素的綜合。概括地說，瓷藝繫於國運。這一點從明清前後期的盛衰變化中可以明顯感受到，且不獨以一、二品種為然。

纏枝蓮開光題詩執壺

清嘉慶／除蓋壺頂部，壺身頸部和脛部飾變形蓮瓣紋外，通體滿飾纏枝蓮紋。腹部開光，有嘉慶帝御題五律一首："佳茗頭綱貢，澆詩必月團。竹爐添活火，石銚沸驚湍。魚蟹眼徐颺，旗槍影細攢。一甌清興足，春盎避輕寒。"落款："嘉慶丁巳小春月之中浣，御制。"時為嘉慶二年(1797)夏曆十月中旬。

青花釉裏紅三果紋高足碗 清雍正／高 11.6 公分，口徑 16.6 公分。外壁用釉裏紅繪桃、橘和石榴三果，以青花繪葉，色澤極為鮮艷。寓意多壽（壽桃）、多福（福橘）、多子（石榴多子）。高足內沿青花楷書"大清雍正年製"橫款。

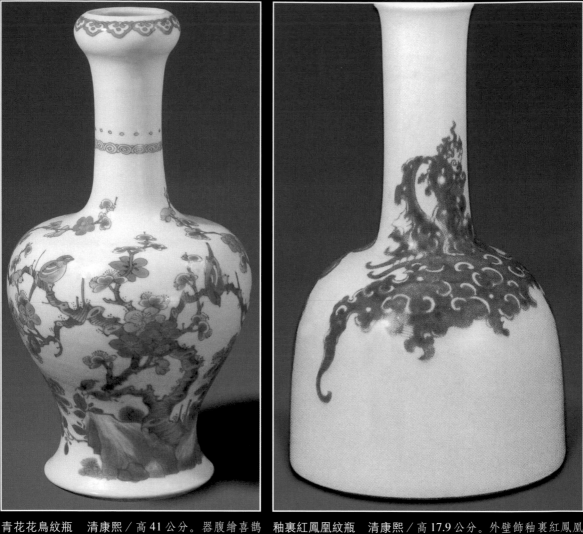

青花花鳥紋瓶　清康熙／高41公分。器腹繪喜鵲
登梅圖，寓意「喜上眉梢」。下繪山石雜卉。繪筆精
細，色澤純正，青翠欲滴。底有青花方欄「貢局」款。
按「貢局」款曾見於清代宜興紫砂器，見於青花器
者絕無僅有。「貢局」當爲清代地方官府所設督造貢
器的機構。

釉裏紅鳳凰紋瓶　清康熙／高17.9公分。外壁飾釉裏紅鳳凰
一對，鳳眼以青花點出。釉裏紅呈色純正艷麗。器底有青花
「大清康熙年製」三行楷書款。此器現藏臺灣故宮博物院。

繽紛多彩的彩繪瓷

明清兩代,景德鎮的彩繪瓷高度發展,品種繁多,爭奇鬥妍,揭開了中國製瓷史上燦爛的一頁。

青花五彩

青花五彩是釉下青花與釉上紅、綠、黃、紫等多種色彩相結合的品種。它與鬥彩的區別,在於鬥彩用青花勾繪紋樣輪廓,從而起主幹作用;五彩的青花則僅僅作爲一種色調,與釉上其他色彩相互配合和映襯而已。

青花五彩最早見於宣德朝,西藏薩迦寺所藏宣德蓮池鴛鴦紋碗,爲迄今所見最早而完美的青花五彩器。近年景德鎮官窯遺址也發現了色彩、紋飾與之類似的器物。

宣德以後,青花五彩一度沉寂,正統、景泰、天順三朝,尚未發現此類製品。成化朝以鬥彩著稱,青花五彩器甚少,正德朝也不多見。

至嘉靖朝,則青花五彩嗣響宣德,勃然而興,產量大增,進入生產的高峰期。器型多樣,紋飾豐富,尤以反映道教思想的八卦、八仙、雲鶴、靈芝等紋樣爲多見,與同期青花相似,這與嘉靖帝崇信道教有關。構圖繁密,用筆粗放,有古拙之趣。青花用回青著色,藍中泛紫,十分艷麗。五彩中突出紅彩,是"色彩

交響樂"中的最強音。

隆慶朝歷時僅6年,青花五彩器數量與歷時45年的嘉靖朝不能相比,但製作以精細見長,色彩濃艷古雅,畫工細緻,用筆流暢,紋飾以花鳥、龍紋、蓮池水禽等爲多見。所造青花五彩大缸,口徑達50多公分,形制高大,構圖嚴謹,用筆精細不苟,色彩艷而不火,顯示出很高的工藝水平。

萬曆朝歷時48年,在明代享國最長,青花五彩瓷的生產達於鼎盛期。無論在數量、品質和工藝水平上都超越前代,也令後世難望項背。其造型和裝飾追求高大、新穎和奇巧,如流行大瓶、大罐等大件器,形制新穎精巧的提梁壺、鼎、蓋盒、筆盒、印盒等,裝飾上除彩繪外,還輔以鏤空、開光、堆貼等工藝,華麗繁縟,開乾隆五彩瓷裝飾之先河,而古艷過之。紋樣大都承襲嘉靖,除龍、鳳及吉祥圖

青花五彩蓮池鴛鴦紋碗 明宣德／高8公分。 主題紋樣爲蓮池鴛鴦圖,色彩艷麗。口沿內外及圈足處的輔助紋樣分別爲藏文、雲龍及海水波濤。藏文意爲"畫吉祥,夜吉祥,正午吉祥,畫夜吉祥,三寶吉祥"。底書青花"大明宣德年製"雙圈楷款。西藏薩迦寺收藏。

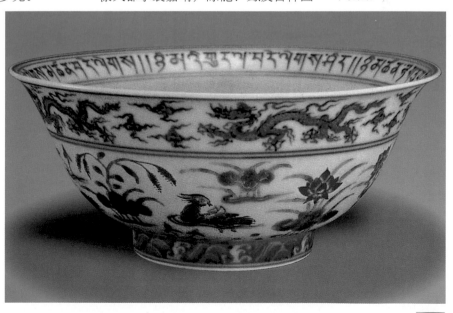

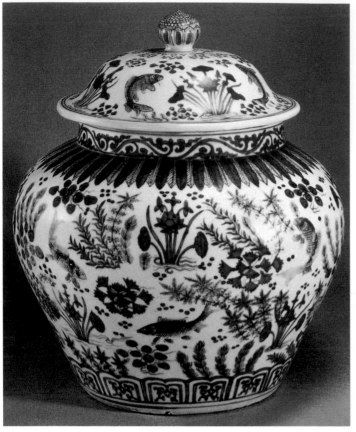

青花五彩魚藻紋蓋罐

　明嘉靖／高42公分，口徑22.5公分。直口，溜肩，平底。通體飾青花水藻蓮花紋，有紅魚十二尾翔游其間，意境優美。青花呈色明艷，魚身以黃色打底，復施以礬紅，並以褐色勾勒，鱗鰭歷歷如見。器底有"大明嘉靖年製"青花款。

大體與同期青花的裝飾風格相似。另有部分外銷日本的產品，紋飾工細，色彩明快，風格亦與外銷青花瓷相近。

　許之衡《飲流齋説瓷》曾對明代瓷器的繪畫裝飾作過這樣的評論：

　明代繪事，人物雖不甚精細，而古趣橫溢，儼有武梁畫像遺意。若畫仕女，又似古槧之《列女傳圖》也。成化人物，多半意筆，高古疏宕，純似程孟陽；若花卉，有極整齊者，雖開錦紋、夾花之權輿，然色澤深古，一望而知爲朱明之物矣。若繪龍鳳衆獸，則顏色深入釉骨，時露古拙之致，却非庸手所能及。若萬曆之九龍盤、碗，五龍四鳳盤等，古澤撲人眉宇，雖儷紅妃綠，亦同於夏鼎商彝。

　所評明代瓷畫，彩繪和青花均可包括。他指出明代瓷畫的風格基調是"古趣橫溢"和有"古拙之致"，即使"儷紅妃綠"，色彩斑斕，也不流於俗艷，而有上古三代青銅器的古樸風采。這評價是十分中肯的。例如萬曆青花五彩器，與乾隆五彩器在裝飾之華麗繁縟上有相似之處，但萬曆於華麗中見拙樸，古趣橫溢，而乾隆則工巧而帶近代色彩，兩者貌同而神異。因而許之衡所評其實不僅在於瓷畫一端，而不妨看作對於明瓷整體美學風格的一種概括。

　作爲明代彩繪瓷主要品種的青花五彩瓷，入清後因釉上藍彩的發明和粉彩、琺瑯彩的問世，而失去彩繪瓷的主導地位。清初順治、康熙兩朝承晚明遺風，仍有所燒造，此後則幾乎絕跡。

案外，反映道教思想的仙人騎鶴、芝鹿長生等題材也較常見。此外還盛行捧字紋，即由植物枝幹纏繞成"福""壽"等字圖案，四周配置人物、動物或花卉，組成諸如"八仙捧壽""龍鳳捧壽""海水飛獅捧壽"等圖案，亦有在纏枝花間圈寫"壽山福海""國泰民安"之類吉祥語或八卦紋飾。色彩以紅、綠、藍爲主，輔以黃、紫、褐等色，濃艷凝重，加以紋飾繁密，斑斕有如古錦。近人許之衡《飲流齋説瓷》評萬曆彩瓷云："萬曆瓷踵嘉靖法，而益務華麗"，"花樣奇巧絢爛，不勝枚舉。"

　天啓、崇禎兩朝的青花五彩瓷，雖不如嘉靖、萬曆之興盛，但也自具特色。在裝飾風格上由繁縟而趨向簡率瀟灑，以寫意山水、花鳥紋爲典型，

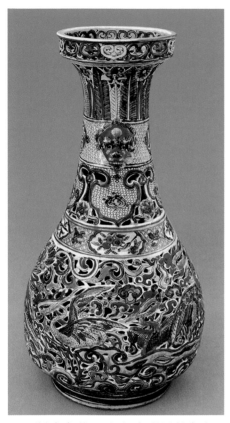

順治青花五彩與晚明風格相似，青花濃艷，釉上彩以紅、綠、黃爲多見，仍沿稱"大明彩"。常見器形有筒形瓶、觚、束腰撇口尊等，紋飾與同期青花相一致。

康熙青花五彩器，早期胎體厚重，色彩濃艷，繪畫古樸，與順治器相似；中晚期胎體輕薄，色彩清艷，繪畫工整，其精美製品可推十二月花卉杯爲代表。

釉上五彩

釉上五彩是在白瓷上用多種彩料繪畫紋樣，再經低溫燒成的品種。早在元末明初，景德鎮民窯已在磁州窯的影響下，燒製成以紅、綠、黃等色描繪的釉上彩器，但製作稍粗，多爲杯、盤、碗等小件器。後因政府禁令，

製作減少，至明中期，禁令漸弛，發展迅速，不僅産品數量大，製作也較精細，其中尤以嘉靖、隆慶間崔國懋的"崔窯"所製彩瓷爲佳。當時民窯五彩器，以紅、綠、黃三色爲多見，亦有僅施紅、綠雙彩者。器形以盤、碗、瓶、罐等日用器爲多，紋飾有花草、人物、山水、蓮池魚藻和戲曲故事等。嘉靖以後，民窯製品中還出現了各種色地的金彩器。由於當時民窯五彩器製作水平較高，因此除供民用外，還爲上層人士定製器物，器底帶款識的有"程捨自造"、"陳守貴造"等，也有"富貴佳器"、"長命富貴"等吉祥語款。

官窯釉上五彩器的生産晚於青花五彩器，目前所見以弘治製品爲早。紋樣裝飾仍受磁州窯的影響，如五彩雲龍盤，先在胎上刻畫龍紋，再在釉上用紅、黃、孔雀綠等色描繪，手法與磁州窯相似。亦有以黑彩與紅彩勾勒紋樣輪廓，然後以各種色彩填繪和渲染，使之有骨有肉，濃淡相映，色彩鮮麗而有層次變化。正德釉上五彩器基本上承襲這種裝飾手法，其五彩

五彩鳳紋鏤空瓶　明萬曆／高49.6公分。紋飾遍體，腹部鏤雕九鳳，隙地襯以雲紋，組成主題紋飾。通器集彩繪、浮雕、鏤雕於一體，色彩斑斕，爲萬曆五彩典型器。

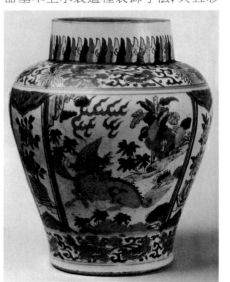

青花五彩麒麟紋罐　明萬曆／高30公分。腹部四面開光，內繪麒麟、盆景、山石花卉等，紋飾遍器，濃翠紅艷，體現了萬曆五彩的典型風格。

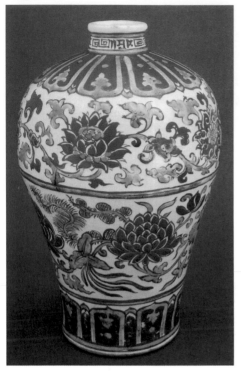

紅綠彩纏枝蓮紋梅瓶

明嘉靖／高 28.3 公分。通體飾紅綠雙彩，紋層分五層，腹部兩層主題紋飾爲纏枝蓮，花紅葉綠，紋樣有所不同。裝飾風格樸實粗放。

魚藻紋盤可謂典型。

嘉靖的釉上五彩器雖然比不上同期的青花五彩，但較前有顯著進步。色彩比弘治、正德時增多，除紅、黃、孔雀綠等常見色彩外，還有紫、褐等色，色調的變化也較豐富，如同一黃色，而有深黃、淡黃、蜜蠟黃之分。部分紅彩繪在黃彩上，呈現出美麗的橙紅色，俗稱"黃上紅"。五彩中突出紅彩，濃艷而凝重。器形多見大瓶、大罐、大碗、大盤等大件器，紋飾遍布器身，但繁而有序，華麗而有氣派。

萬曆釉上五彩器基本承襲嘉靖，風格相似。其產品數量和品質都不如同期的青花五彩，傳世品亦少見。

天啓、崇禎兩朝的五彩器多爲民窯製品，以日用小件器爲主，彩畫風格簡率灑脫，與同期青花相一致。

清初順治的釉上五彩器大都承襲晚明風格，色彩濃重，以紅、綠二色爲主，以日用小件器爲多見。但亦有開啓新風者，色彩以紅、綠、黃三色爲主，呈色淡雅。如順治五彩魚藻紋盤，內繪鯖、鮊、鯉、鱖四種魚，諧音"清白廉潔"，著色淡雅，構圖簡潔，底有"大清順治年製"雙圈楷書款，顯示出與晚明五彩器不同的風貌。

清代釉上五彩器的傑出代表是康熙朝的製品。許之衡《飲流齋說瓷》說，清代的"硬彩、青花均以康熙爲極軌"。所謂"硬彩"，就是指釉上五彩。因其彩色深厚凝重，鮮明透徹，具有晶體般的硬質感，不褪色，不剝落，故名"硬彩"，又名"古彩"。

康熙五彩的一個重大突破是發明了釉上藍彩。這種以鈷料呈色的釉上藍彩，其濃艷程度超過青花，從而結束了明代以釉下青花映襯釉上五彩的歷史，使畫面更協調統一，色彩更嬌艷動人。同時康熙五彩器上還出現了黑彩和金彩，黑彩漆黑明亮，不僅用於勾勒廓線，還作填繪之用，使呈色更爲豐富，紋樣更爲生動。康熙的金彩不同於以往黏貼金箔的方法，而以金粉與鉛粉、膠水等合成，可與其他彩色一樣勾勒渲染，既自然流暢，又不易剝落，畫面熠熠生輝，使器物顯得雍容華貴，氣度不凡。

康熙釉上五彩的品種很多，除白地五彩外，還有豆青地五彩、紅地五彩、藍地五彩、黑地五彩、哥釉五彩、錦地開光五彩、灑藍地描金五彩等，充分展示出康熙朝五彩繽紛多姿的風貌和卓越的瓷藝成就。

清末陳瀏《陶雅》說："康熙彩畫手精妙，官窯人物以耕織圖爲最佳，其餘龍鳳、番蓮之屬，規矩準繩，必恭敬上，或反不如客貨之奇詭者。蓋客貨所畫多係怪獸老樹，用筆敢於恣肆。"所謂"客貨"，是指民窯產品。作者認爲康熙官窯的五彩瓷畫，大都具有固定的程式，一筆不苟，不敢超越規矩，因而工整有餘，生動不足。而民窯彩畫則取材新奇，用筆縱恣奔

放，更饒生動活潑之致。如果僅就繪畫一端而言，這一評價還是很確切的，而且不僅彩畫如此，青花也同樣如此。

康熙民窯五彩的紋飾不像官窯那樣受到束縛，取材豐富多樣，除傳統的花鳥蟲魚、嬰戲人物、山水、博古圖外，還有《陶雅》所說的古木怪獸等新奇題材，以及大量採用通俗小說和戲曲故事入畫，其中以表現戰鬥場景的"刀馬人"最爲著名。

康熙五彩的器形，既有精巧玲瓏的小件器，又有氣勢雄偉的大件器，其中不少器形爲康熙朝所新創，如棒槌瓶、觀音瓶、鳳尾尊等。

雍正時由於粉彩和琺瑯彩的出現和流行，釉上五彩器數量銳減，但製作精緻，色彩淡雅柔和，與康熙之濃重鮮麗迥然不同。紋飾也由康熙的繁複而趨於疏朗，畫筆則由遒勁變爲纖細。這種畫風的變化，與帝王好尚和時代審美風氣的轉變有關，它與雍正粉彩的風格亦相一致。

雍正以後，釉上五彩逐漸爲粉彩所替代，直到晚清才有所製作，大都追仿康熙，但品質遠遠不如。

許之衡《飲流齋說瓷》曾對以康熙、雍正、乾隆爲代表的清代瓷畫的特點作過這樣的評述：

康熙畫筆爲清代冠，人物似陳老蓮、蕭尺木，山水似王石谷、吳墨井，花卉似華秋岳，蓋諸老規模沾溉遠近故也。

雍正花卉純屬惲派，没骨之妙，可以上擬徐熙；草蟲尤奕奕有神，幾於誤蠅欲拂。人物、山水則稍不如康，然先正典型，猶未之墜。

乾隆大興錦地花，參入泰西界畫法，俗謂之規矩花，鏤金錯彩，嘆觀止焉。人物細微，毫髮畢現。翎毛尤極工緻，均以古月軒爲極則，又與蔣南沙、沈南蘋把臂入林矣。道光精者亦如改七薌、王小梅。

此蓋一代畫筆與一代名手相步趨，故一望其畫，已知爲某朝某代之器也。

作者把康熙、雍正、乾隆和道光的瓷畫，與同時代名家的畫風相比較，指出其間的相似之處，均要言不煩、確當不移；進而揭示其影響追摹的關係，提出"一代畫筆與一代名手相步趨"的觀點，尤有概括意義。對於研究瓷器裝飾的時代性和瓷器鑒定都具有方法論的啓示。

鬥彩

鬥彩是以釉下青花勾勒紋樣的全部或大部輪廓，釉上再填以多種色彩，經高溫和低溫二次燒成的品種。明人通稱之爲"五彩"或"青花間裝五彩"。清雍正間佚名《南窯筆記》始用"鬥彩"之名，說："成(化)、正(德)、嘉(靖)、萬(曆)俱有鬥彩、五彩、填彩三種。先於坯上用青料畫花鳥半體，復入彩料湊其全體，名曰鬥彩。填者，青料雙鈎花鳥、人物之類於坯胎，成後，復入彩爐，填入五色，名曰填彩。五彩，則素燒純用彩料畫填出者是也。"作者認爲釉下青花和釉上彩色拼合而成完整紋樣的，稱爲"鬥彩"；釉下青花雙勾紋樣輪廓線，而以釉上彩色填入的稱爲"填彩"；單純的釉上彩，則稱爲"五彩"。在這裏，"鬥彩"的"鬥"，乃是鬥合、拼合的意思。"鬥

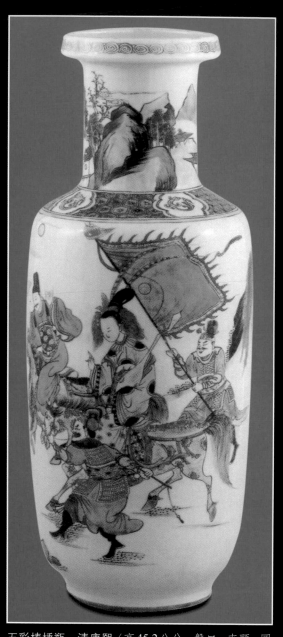

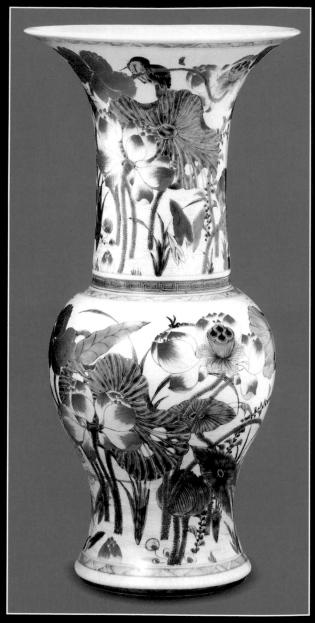

五彩棒槌瓶　清康熙／高 45.2 公分。盤口，直頸，圓折肩，筒形長腹，形似棒槌，而造型挺拔，稱爲硬棒槌瓶。另一種器口外侈，束頸，溜肩，直筒形腹，腹下略收，稱爲軟棒槌瓶。此器爲硬棒槌瓶，是康熙年間民窯流行的典型器。瓶面所繪爲昭君出塞故事，昭君戎裝，手抱琵琶騎於馬上，周圍有將佐護衛。人物造型古拙，有陳老蓮之風。

五彩花鳥紋尊　清康熙／高 45.5 公分，口徑 22.9 公分，足徑 14.2 公分。口徑大於足徑，如鳳尾張開，因名"鳳尾尊"。創製於元代龍泉窯，清康熙時最爲流行。此器通體繪蓮塘景色，荷花亭亭玉立，翠鳥棲於葉梗間，鷺鷥則在水中覓食。寓意"一路連科"，祝賀科舉連連高中，是清代常見的吉祥圖案。

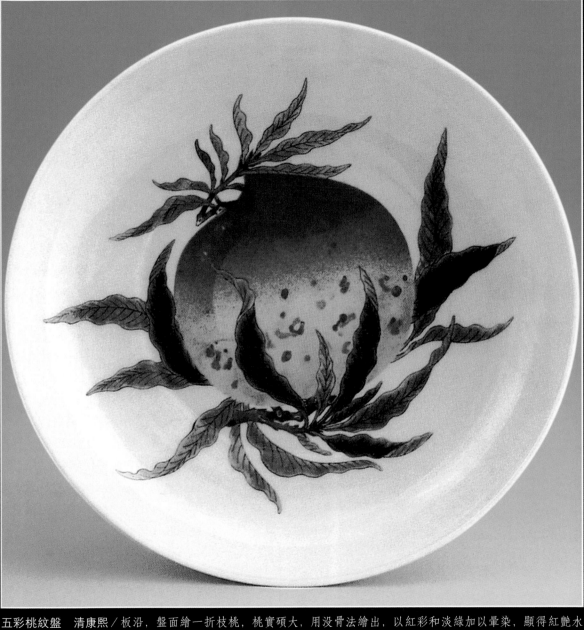

五彩桃紋盤　清康熙／板沿，盤面繪一折枝桃，桃實碩大，用沒骨法繪出，以紅彩和淡綠加以暈染，顯得紅艷水
靈，熟透之狀逼真。枝葉加以勾勒，節幹葉脈分明，著色則有濃淡向背之別。畫筆十分工細。

鬥彩鷄缸杯 明成化／高3.3公分，口徑8.3公分。杯面繪雄鷄昂首長鳴，母鷄啄蟲哺雛，並輔以牡丹山石等紋飾。胎薄體輕，迎光透影，製作精巧，繪畫工細。杯底有雙線方格"大明成化年製"青花楷款。

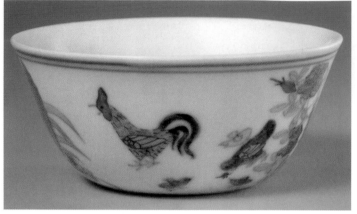

鬥彩高士圖杯 明成化／高3.4公分，口徑6.1公分。杯面繪兩組高士圖，一爲陶淵明愛菊圖，淵明站立賞菊，一童子挾琴侍立；另一組爲王羲之愛鵝圖，王坐於岸旁觀鵝，一童子捧書侍立。底有雙線方格"大明成化年製"青花楷款。

彩"與"填彩"的區別，在於前者釉下青花只畫紋樣"半體"，故須釉上彩鬥合才成完整；後者則畫整體輪廓，只要釉上彩填入即可。這種區分自然有它的道理，但顯得過細，其實兩者並無根本區別，現在統稱爲"鬥彩"。

明代鬥彩瓷器創始於成化，大都爲官窯産品，數量多，品質精，在明代晚期已是難得的珍品了。明沈德符《萬曆野獲編》説："成窯酒杯，每對至博銀百金。"而著名的鬥彩鷄缸杯，則更爲貴重，明《神宗實錄》載："神宗(萬曆帝)時尚食，御前有成化彩鷄缸杯一雙，值錢十萬。"清康熙時高士奇有《成窯鷄缸歌》，對成化彩瓷推崇備至，有句云："趙宋花瓷價最高，玉腴珠潤堅不佻。永樂以來制稍變，宣瓷益復崇纖妖。血色朱盤日輪射，小盞青花細描畫。後來埏埴日更精，五彩紛綸數成化。紅妝裊娜蠟淚垂，萬花錦谷揚葳蕤。春陰隔院秋千動，濃香滿架葡萄披。亦有嬰兒與高士，鬚眉栩栩神相似。"自注云："成

窯酒杯，種類甚多。有名'高燒銀燭照紅妝'者，一美人持燭照海棠也。錦灰堆者，折枝花果堆四面也。秋千杯者，士女戲秋千也。龍舟杯者，鬥龍舟也。高士杯者，一面畫周茂叔愛蓮，一面畫陶淵明對菊也。娃娃杯者，五嬰兒相戲也。滿架葡萄者，畫葡萄也。其餘香草、魚藻、瓜茄、八吉祥、優鉢羅花、西番蓮、梵書，名式不一。皆描畫精工，點色深淺，瓷色瑩潔而色堅。"在多種酒杯中，他最推重的是鷄缸杯，詠道："尤其著者推鷄缸，陸離寶色搖晴窗。鼠姑灼灼老鷄喚，將雛抱殼三兩雙。"自注云："鷄缸，上畫牡丹，下有子母鷄，躍躍欲動。"高士奇是清初著名的書畫古玩鑒藏家，他所詠讚的成窯鷄缸杯及其他幾種酒杯，均爲親見，而非憑臆之説，在這首詩中他還糾正了著名詩人吳偉業把鷄缸杯當作宣德器的錯誤。因而《成窯鷄缸

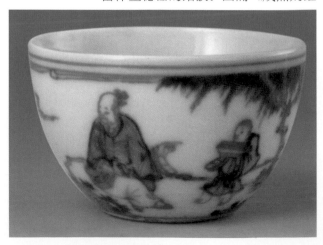

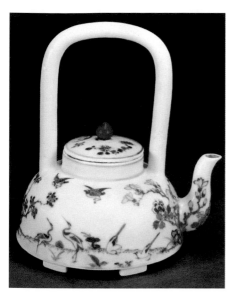

歌》不僅是一首極盡形容的詠物詩，而且具有一定的瓷史資料價值。

成化鬥彩的突出成就是設色的豐富和多變化。其釉上彩，一般都有三、四種，有的多達六種以上。而且同一種色彩又有深淺濃淡的變化，如紅色有艷如鮮血的鮮紅，濃艷有光的油紅；黃色有嬌嫩透綠的鵝黃，微閃紅色的杏黃，色稍微明的蜜蠟黃和色濃光弱的薑黃；綠色有透明而閃微黃的水綠、葉子綠、山子綠，色深濃而閃青的松綠，淺翠透明的孔雀綠；紫色有透明如成熟葡萄的葡萄紫，呈色深暗的赭紫，以及色濃而無光的姹紫等等。這些豐富而多變的呈色，表明成化的製瓷工匠已能熟練地運用不同的選料和配比，並成功地掌握燒成火候，意匠經營，巧奪天工，從一個側面反映了製瓷工藝所達到的精湛水平。

成化鬥彩的紋樣，主要用青花勾勒和色彩平塗的方法，花朵只繪正面，無反側之別；樹葉只有陽面，無向背之分；樹幹不施皴，山石也無凹凸之感；人物衣著都是有表無裏的一

色單衣，故有"成窯一件衣"之稱。這種手法，看似稚拙，卻別饒一種古樸典雅、天趣盎然的美感。

成化鬥彩器的胎質細膩潔白，胎壁薄而均勻，釉面滋潤柔和，製作十分精細，除個別大件器外，以各類小型的酒杯為最多見。此外還有團花蓋罐和天馬蓋罐，底有"天"字，俗稱"天字罐"，也頗名貴。

成化以後，鬥彩器的生產難以為繼。嘉靖、萬曆間有所製作，大多仿成化，雖亦不乏精品，而整體水平遠遠不逮。

清代鬥彩器以康熙、雍正、乾隆三朝的製品為佳，繼成化之後，出現了一個鬥彩器復興的時期。

康熙鬥彩器仍用成化勾勒平塗的技法，但釉上填彩往往溢出釉下青花的廓線，顯得不夠嚴謹。有的還在彩繪紋樣上加施一層透明釉，使紋樣微微凸起，且有晶瑩之感，也為前所未見。在品種上除白地鬥彩外，還出現了黃地、灑藍地鬥彩器。其仿成化鬥彩之作，仍具鮮明的本朝特徵。

雍正時期是鬥彩器發展的一個新階段，工藝水平大大提高，從紋樣布局到色彩的配合，以及填彩的嚴謹工

鬥彩五倫圖提梁壺 清雍正／高14公分，口徑4.9公分。壺身扁圓，安有高提梁。腹部繪有鳳凰、仙鶴、鴛鴦、鵓鴿、鶯各一對，襯以山石、牡丹等。鳳凰喻君臣，仙鶴喻父子，鴛鴦喻夫婦，鵓鴿喻兄弟，鶯喻朋友，分別象徵五種倫理關係，故名"五倫圖"，又名"倫敘圖"。此壺釉色潔白，色彩清艷，底有"大清雍正年製"青花楷款。

素三彩海水蟾紋三足洗 明正德／高10.8公分，口徑23.7公分。外壁刻畫十六個在海水中嬉游的蟾蜍。黃色的蟾蜍，綠色的海水，白色的浪花，色彩和諧。底部承以三如意頭足。外口緣有"正德年製"楷書橫款。

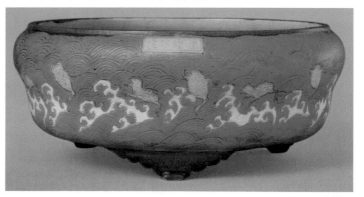

黄地三彩鼓凳　明萬曆／高34.1公分。瓷製坐凳，因作鼓形，故稱。宋元時已有製作，明代嘉靖、萬曆兩朝最爲盛行。此凳以黄釉爲地，以紫、綠釉畫蓮池雙龍。上下各有一周突起的鼓釘。

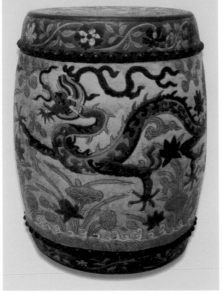

素三彩香薰　清康熙／高17.8公分。器呈平頂八方形，每方均爲錢形鏤空格式，飾以黄、綠、紫三彩，下連束腰底座，兩相扣合。器內燃香時，香煙可從孔中冉冉飄散。

整程度等，都比康熙時進步。其突出成就，反映在既善於繼承傳統，如所仿成化鬥彩維妙維肖，幾可亂真；同時又敢於創新發展，如在鬥彩中融入粉彩的渲染技法，使花葉有陰陽向背之分，山石有凹凸不平之感，人物衣著有內外層次之別等等，從而打破了成化鬥彩勾勒平塗的局限，創造了新的審美風範。雍正鬥彩還在呈色中增加了金紅(即胭脂紅)，使色彩更爲嬌艷。在繪畫上也精細不苟，釉上各種色彩都準確地填在紋樣的輪廓線內，絲毫不越軌，顯得十分規整謹嚴。

如果説康熙鬥彩，風格接近五彩，仍具“硬彩”剛勁樸茂的風骨的話，那麼雍正鬥彩則與粉彩相近，具有“軟彩”柔和清麗的風韻。在這一點上，它與成化鬥彩清逸秀麗的風格一脈相通，不妨看作對成化鬥彩的一種創造性的回歸。所仿成化鬥彩器，形神逼肖，最爲成功。

乾隆鬥彩器又與雍正異趣，以華麗繁縟、絢爛繽紛爲特點。其鬥彩還常與五彩、粉彩、琺瑯彩、黑彩等相組合，時有喧賓奪主之感。老子説：“少則得，多則惑。”乾隆彩瓷裝飾之病，即在貪多而反失其本。乾隆鬥彩中喜用金彩，以增加富麗堂皇的裝飾效果。裝飾紋樣亦大都爲寓意吉祥之物，如雙魚、方勝、靈芝、八吉祥、纏枝蓮等。繪畫工整而刻板，缺乏生動之致，富貴氣太重，較之雍正的疏朗清逸，判然異途。

乾隆以後，鬥彩器雖仍繼續生產，但“自鄶以下”，不足細論了。

素三彩

素三彩是在澀胎上以黄、綠、紫三色繪畫紋樣，再經低溫燒成的品種。因不用紅色，故稱。

素三彩始於明代，可能是景德鎮窯仿金、元磁州窯三彩演變而成。目

前所見以成化製品爲早，器形有鴛鴦足枕和鴨形薰爐。足枕通體施綠釉，蓮花及鴛鴦口部施紫色釉，枕面有褐色銘文。鴨薰施黃、黑、白釉，器座施紫釉和綠釉。紋樣均先刻畫於澀胎上，再經彩釉填繪低溫燒成。刻畫精細，色彩淡雅，爲官窯器。但整體裝飾風格，仍見磁州窯的影響。

正德素三彩器形增多，陳設器、日用器及文房用具都有所製作。由於紋樣多在器物外壁，故外部施低溫三彩釉，而器物內部多施高溫透明釉，這樣既實用衛生，又美觀大方，兩者都兼顧到了。在裝飾技法上基本沿襲成化，而色彩較成化濃重豐富，主要是增加了艷麗的孔雀綠，有時還用作地色。

嘉靖、萬曆二朝，素三彩的生產又有所發展。在裝飾技法上，除於澀胎上刻畫紋樣然後填彩外，還在燒成的白釉瓷器上直接以釉彩勾勒渲染，手法更爲簡便。紋飾則趨於繁複，且由器表而及於器內。嘉靖以前，素三彩器多爲中小型製品，高度一般不超過30公分。嘉靖以後，則大件器增多，出現了高達60多公分的瓷瓶，表明燒製技術有了明顯提高。

清代康熙朝是素三彩製作的黃金時代，不僅數量超越前古，其造型、裝飾、色彩等整體製作工藝也達到歷史的最高水平。

康熙素三彩的器形十分多樣，幾乎本朝流行的各種器形均有素三彩製品，而且大小俱備，大件器高達80公分左右，小件器則高不過5公分，無論大小，製作都很精細。

康熙素三彩的色彩和品種較明代更爲豐富，除傳統的白地三彩和紫地、綠地、黃地、孔雀藍地三彩外，還創燒了黑地、藕荷地、米黃地以及黃、綠、紫、白四色暈成雜斑、形似虎皮的虎皮三彩等新品種。其中以黑地素三彩最爲名貴。

康熙素三彩作爲一代典型，一直爲後世所追仿，歷朝雖燒製不衰，卻無法與之比肩。

琺瑯彩和粉彩

琺瑯彩是清代康熙時創燒的瓷器新品種，爲宮廷御用器。先在景德鎮燒成瓷坯或精白瓷，然後在清宮內務府造辦處琺瑯作彩繪後低溫燒成。因仿銅胎畫琺瑯的裝飾，故稱“瓷胎畫琺瑯”，簡稱“琺瑯彩”。舊稱“古月軒”瓷，但清宮無古月軒之名，顯係造作訛傳，凡落“古月軒”款的琺瑯彩瓷，均屬偽品。

康熙琺瑯彩瓷器，裝飾完全仿銅胎琺瑯，多以黃、藍、豆綠、絳紫等彩色作地，彩繪纏枝牡丹、月季、蓮花、菊花等圖案，大花大葉，特色鮮明。有的還在花朵中

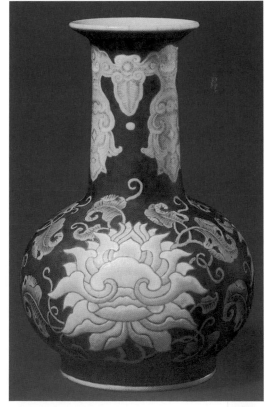

琺瑯彩花卉紋瓶　清康熙／高12.3公分。頸飾蝙蝠紋，腹飾牡丹紋，寓意“富貴多福”。器底有方框陰刻“康熙御製”款。爲康熙朝初製琺瑯彩器之一，傳世瓶類極爲罕見，十分珍貴。

珊瑚紅地粉彩花鳥紋瓶　清雍正／高21.7公分。在猩紅的地色上，粉紅的桃花與翠竹相映，枝上小鳥鳴囀，花間蜜蜂飛舞，畫面艷麗而有生趣。底有青花雙圈"大清雍正年製"六字楷款。

豆青地粉彩過枝花卉紋盤　清雍正／高8.5公分，口徑50公分。飾山茶、梅花及靈芝紋，寓意"福壽長春"。因紋飾自器內延至外壁，故名"過枝"。明成化時開始多見，清雍正、乾隆、道光盛行不衰。此盤底有青花雙圈"大清雍正年製"款。

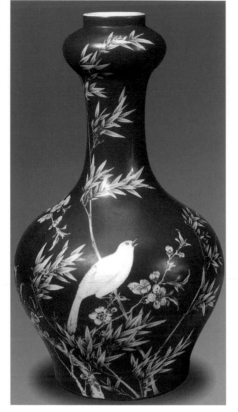

填寫"萬""壽""長""春"等吉祥語。由於彩料較厚，有凸起之感。釉面多見細小冰裂紋。器底有胭脂紅或藍料"康熙御製"雙行楷款，亦偶見陰文刻款。

雍正琺瑯彩逐漸擺脫了仿效銅胎畫琺瑯的風格，形成了本朝的特徵。除少數色地琺瑯彩帶有康熙遺風外，大多是在潔白的瓷器上畫彩，質地瑩白，畫筆工細，施彩遠較康熙朝豐富，有時一件器物上可使用二三十種琺瑯彩，使畫面更爲艷麗多姿。繪畫題材廣泛，而以花鳥、山水、竹石、人物等爲典型。其花鳥畫改變了康熙時只繪花枝不

繪鳥的單調構圖，點染淡雅，疏秀清潤，具有鮮明的"惲(壽平)派"畫風。並在畫面上配以相應的題款和胭脂印章，把詩、書、畫、印與製瓷工藝融爲一體，顯得更爲雅致而具文化內涵。這顯然受到了當時文人畫的影響。另一方面也是對唐代長沙窯和宋代磁州窯以詩文題句作裝飾的一種繼承和發展，不過已經不是隨意揮灑，而變得更爲工整和規範化了。時世之變和朝野之分，還是十分明顯的。

雍正琺瑯彩瓷，器底都有"雍正年製"雙行藍料楷款，或"大清雍正年製"雙行青花或藍料楷款。此外還有少量胭脂紅款和黑款，紅款用於喜慶，黑款用於喪事。

雍正六年(1728年)以前，所用琺瑯彩料，均爲外國進口料，雍正六年以後，內務府自製琺瑯彩料，所製基本採用自製料。

乾隆琺瑯彩基本上沿襲雍正風格，但在繪畫上吸取了一些西洋繪畫技法，如畫山水注重遠近透視的變化，人物臉部的渲染具有西洋畫的光

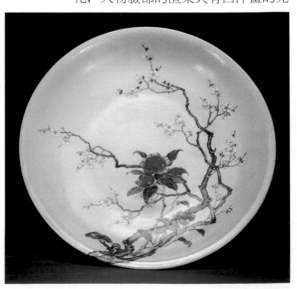

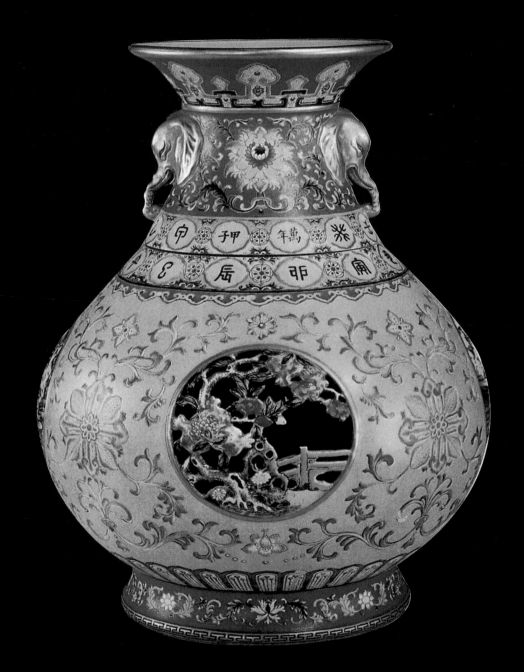

粉彩鏤空轉心瓶　清乾隆／高 40.2 公分，口徑 19.2 公分，足徑 21.1 公分。瓶頸與足部以紫彩爲地，復加彩繪。腹部黃地軋花，四面圓形鏤空四季花卉。頸部堆塑象耳。口、頸、雙耳及開光邊緣均施金彩。肩部可隨意轉動，顯示裏面套瓶上的不同圖景，頗似走馬燈。肩部上下分別書天干、地支字樣，轉動時可拼對干支。瓶裏及底施豆綠色釉。底有青花篆書“大清乾隆年製”款。爲乾隆時的特種工藝品，據記載係乾隆十九年(1754 年)景德鎮督陶官唐英所創製。

各色釉彩大瓶　清乾隆／高86.4公分，口徑27.4公分，底徑33公分。通體由頸、肩、腹、足、耳幾個部位分別燒製後再黏合而成。全器共有16道紋飾，15種釉彩。腹部描金開光12幅吉祥圖案，6幅由花卉、蝙蝠、蟠螭、如意及萬字帶組合而成，寓意"福壽萬代"；另6幅為"三羊開泰""丹鳳朝陽""太平有象""吉慶有餘"以及樓閣山水、博古圖案。集多種製瓷工藝之大成，匯高低溫釉多種色彩於一體，故有"瓷王"之稱。

影效果。有的則完全仿西洋畫風格。這是前所未見的。構圖較雍正時繁複，一件器物上往往組合數組圖案。至於融詩、書、畫、印於一體的裝飾，則與雍正相同。器底以"乾隆年製"四字藍料款為多見。

粉彩是在康熙五彩的基礎上，受琺瑯彩的直接影響而創製的新品種。始見於康熙晚期，盛行於雍正年間，此後歷朝燒製不衰。

粉彩的紋樣多用含砷的玻璃白打底，與各種色彩融合後，便產生粉化作用，使色彩呈現深淺濃淡的變化。其色調比五彩更為豐富，而燒成溫度略低於五彩(700℃左右)，因呈色淡雅柔麗，感覺上比五彩柔軟，故又有"軟彩"之稱。

康熙晚期出現的粉彩器尚屬初創，傳世數量不多。特點是首先使用進口洋紅料(胭脂紅)，雖用玻璃白打底，但不強調渲染，紅色濃艷，粉質感不強。

雍正時粉彩盛行，取代了康熙五彩，成為釉上彩的主流。雍正粉彩的製作工藝不斷提高，各種色彩透過玻璃白的打底渲染，都能產生不同色調的變化，將紋樣的陰陽向背表現得生動逼真。其裝飾風格亦如同期琺瑯彩，淡雅清麗，楚楚動人。清末陳瀏《陶雅》說："粉彩以雍正朝為最美，前無古人，後無來者，鮮妍奪目，工緻

殊常。"評價極高。

雍正粉彩以白地粉彩為多見，這一點也與同期琺瑯彩相似。"素以為絢"，大約白地最宜於顯示色彩效果而見風格之淡雅。當然雍正時也有胭脂紅地、珊瑚紅地、淡綠地、黃地、藍地和墨地粉彩等，但為數不多，而且仍不失清艷之風。

乾隆時粉彩仍有很大發展，各種色地粉彩品種增多，也更為流行，並創製出高溫色地粉彩。同時盛行在各種色地上刻畫或繪畫精細繁密的蔓草紋(又稱鳳尾紋)作地紋，類似織錦，再在其上裝飾各種紋樣，稱為"錦上添花"，又稱"錦地花""規矩花"。其中刻畫而成的蔓草地紋，稱為"壓鳳尾紋"，又稱"粉彩軋道"，為後世所沿用。

乾隆粉彩的圖案紋飾以繁縟為特點，色彩豐富華麗，風格與同期門彩和琺瑯彩相似，而與雍正有較大區別。如所製粉彩開光各色釉瓶，通體以當時流行的各種顏色釉為飾，從口至底主要品種有胭脂紅地粉彩、藍地粉彩、仿汝釉、金彩、青花、仿松石綠釉、仿鈞釉、門彩、豆青釉、藍地描金開光粉彩、綠地金彩、仿官釉、藍地描金等10多種。其中既有低溫釉，又有高溫釉；既有釉上彩，又有釉下彩，製作工藝複雜，須先後三次在不同溫度的窯爐中燒成。這種"集大成"式的裝飾風格，為乾隆朝所特有，具有鮮明的時代特色。乾隆其人好大喜功，追求完美，晚年自號"十全老人"，最高統治者的趣尚愛好，也能影響時風，包括陶瓷審美在內，在這類官窯器物上表現得尤為典型。

乾隆粉彩在器形造作上不僅大小

俱備，而且追求新穎奇巧，出現了一些工藝複雜、製作難度很高的器物，如雙層轉心瓶、轉頸瓶及轉座瓶等，它們與集各色釉彩之大成的開光瓶一樣，既反映了皇家的審美趣尚，也代表了有清一代製瓷工藝的最高水平。此外，各種模仿動植物的粉彩"象生瓷"，如魚蝦瓜果之類，維妙維肖，生動逼真，也堪稱絕藝。

嘉慶粉彩基本承襲乾隆，而總體水平不如遠甚。白地粉彩明顯減少，色地粉彩特別是蔓草軋道工藝廣泛流行。器內及圈足底部常施綠釉，此風延至清末民國。

嘉慶以後，粉彩器雖繼續製作，但江河日下，衰勢難挽。其中道光"慎德堂""退思堂"款器和光緒"大雅齋"器，可謂晚期的上乘之作。

風姿各異的單色釉瓷器

明代景德鎮的單色釉瓷器種類繁多，其前期成就更為顯著，如永樂之甜白，宣德之鮮紅、霽藍，弘治之嬌黃等，均為一代名品。

清代單色釉瓷在明代的基礎上又有長足的發展，不僅創燒出許多新品種，技術水平也有明顯提高，特別是康熙、雍正、乾隆三朝可為典型代表。

白釉

明代白釉是在元代卵白釉的基礎上燒製而成的。明初洪武白瓷仍帶有元代特徵，胎體厚重，釉色卵白，以碗、盤類製品為多見。器內壁多印二行龍紋，內底畫三朵品字形排列的蘑菇狀雲紋。

永樂官窯所製半脫胎白瓷，胎體輕薄，釉色瑩潤，迎光透視呈肉紅色，有甜美之感，故稱"甜白"。其中有的飾以若隱若現的印花，名為"暗花"；有的刻有精巧的紋樣，線條纖細如針刺，名為"錐花"，都是甜白瓷中的上品，十分名貴。

宣德白瓷，釉層較厚，釉面有橘皮紋。器形與永樂相似，但胎骨較永樂略重。

成化、弘治白瓷，以薄胎器為多見，器底與器壁可透光見影。釉色白中泛灰，已無永樂那種白中透紅的暖色調，釉面也不見宣德時的橘皮紋。器物以小件器為多見。

嘉靖、萬曆間，白瓷生產又出現一個新的高潮。器形豐富多樣，尤以仿永樂薄胎較為成功，其佳者幾可亂真。這時出了一位精製脫胎瓷器的名家，名昊十九，號壺隱道人，所主瓷窯稱"壺公窯"。他燒製的一種瓷杯，釉色瑩白，胎薄如蛋殼內膜，重僅舊秤的1／48兩，人稱"卵幕杯"(按，幕，通膜)。所仿永樂、宣德精瓷，無不逼真，亦為時所稱。明李日華《紫桃軒雜綴》卷一記載："浮梁人昊十九者，能吟，書逼趙吳興，隱陶輪

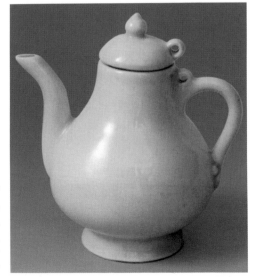

甜白釉暗花梨壺　明永樂／高13公分。壺體上小下大，形似梨子，故名。創始於元，明代各朝都有燒製。此壺形制秀美，蓋和柄上端安有雙繫，可供繫鏈。胎質細膩，釉色甜白，釉面並有細線暗花裝飾。

白釉刻花雙耳瓶　明宣德／高29.3公分。斂口，束頸；扁圓腹，頸兩側飾如意形雙耳。器形受中亞文化影響。通體施白釉，並刻畫暗花。

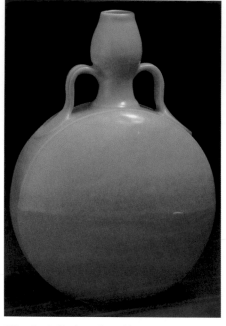

間，與衆作息。所製精瓷，妙絕人巧。嘗作卵幕杯，薄如鷄卵之幕，瑩白可愛，一枚重半銖(按，一銖爲舊秤一兩之二十四分之一)。又雜作宣、永二窯，俱逼眞者。而性不嗜利，家索然，席門甕牖也。余以意造五彩流霞不定之色，要十九爲之。貽之詩曰：'爲覓丹砂到市廛，松聲雲影自壺天。憑君點出流霞盞，去泛蘭亭九曲泉。'樊御史玉衡，亦與之游，寄詩云：'宣窯薄甚永窯厚，天下馳名昊十九。更有小詩清動人，匡廬山下重回首。'十九自號壺隱老人，今猶矍然。"李日華是明代晚期著名的書畫家和古玩收藏家，他與昊十九有直接交往，所記應眞實可靠。從記載中可知昊十九並非普通的製瓷工匠，而是一位很有詩書修養的文人，他藉製瓷以自隱，並不以絕技貿利，人品很高尚。李日華請他製作的"流霞

白釉暗花雲龍紋碗(面)　明弘治／高7.5公分，口徑16.2公分。通體施白釉，釉色瑩潤，內外均飾露胎暗花雲龍紋，紋飾較施釉之暗花明顯。此類露胎裝飾似受元代龍泉窯影響。

盞"，可能也是一種薄胎瓷杯，但色如"五彩流霞"，則無疑爲五彩瓷。清藍浦《景德鎮陶錄》却說"流霞盞"之色"明如朱砂"，則爲紅釉瓷，似乎是對李日華贈詩首句"爲覓丹砂到市廛"的誤解，"丹砂"是指煉丹隱居，而不是瓷色如朱砂。昊十九不隱於山林，而隱於市井，正如古之仙人"壺公"("壺公"事見宋張君房《雲笈七籤》卷十八)。至於昊十九有沒有應李日華之請而製作"流霞盞"，已不得而知。但"流霞盞"之名是李日華首先提出來的，"五彩流霞不定之色"也出於他的想像，在此之前昊十九並沒有製過這種杯盞，後來昊十九有沒有應邀而製，也沒有記載。《景德鎮陶錄》的記載完全推衍李日華之說，並無見過實物，並因誤解李詩之意而臆測盞之呈色，故不足憑信。總之陶瓷史所艶稱的這種"流霞盞"是否眞的存在，還是一個疑問。

清代白瓷以康熙、雍正、乾隆三朝製品爲佳。大體可分兩類：一類爲漿胎白瓷，胎體輕薄，釉呈牙黃色，釉面有細小開片，以小件器爲多見。另

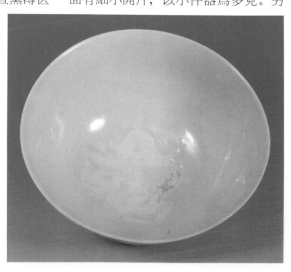

一類爲仿古白瓷，主要仿宋代定窯和明代永、宣、成、弘的白瓷，雖刻意求似，而仍顯本朝風格。

紅釉

明代銅紅釉燒製的鼎盛期是永樂、宣德二朝。明王世懋《窺天外乘》歷數永樂、宣德年間景德鎮生產的甜白、青花和鮮紅釉等製品，著重指出"以鮮紅爲寶"，清藍浦《景德鎮陶錄》也認爲"永器鮮紅最貴"，可見其在明清人心目中的地位。

永樂紅釉器胎質細膩，釉色瑩潤，還原氣氛適宜，呈色鮮艷如初凝雞血，因稱"鮮紅"。又因其色如紅寶石，亦稱"寶石紅"。以盤、碗、高足杯、梨形壺、僧帽杯等小件器爲多見。器物一般內外都施紅釉。器口因釉的垂流，往往呈現一圈整齊的白色邊線，俗稱"燈草邊"，與渾然一體的紅釉相映成趣。

宣德紅釉在永樂的基礎上有所發展，數量增多，器形亦較永樂豐富，出現了桃形壺、葵瓣壺、蓮瓣壺、鳳首壺、鼓腹蓋鉢、金鐘碗、八方碗、十稜洗等新型器物。施釉分裏外均施紅釉和外施紅釉、內施透明釉兩類。凡較精細的器物，器口的"燈草邊"較永樂製品更爲明顯而典型。器底多數爲白釉，有"大明宣德年製"雙圈青花楷款。

宣德以後，銅紅釉的生產趨於衰退，至嘉靖、隆慶間終因燒造品質太差，而不得不改用低溫鐵紅釉(礬紅)來代替。

晚明礬紅釉以小件器爲多見，官窯製品釉面濃艷光亮，呈棗紅色，製作較精美。民窯器製作較粗，釉色大都紅中閃黃或泛黑，釉面不太勻淨。

明代中期以後衰落的銅紅釉技術，到清代康熙才得以重興。

康熙紅釉品種較多，而以"郎窯紅"最負盛名。相傳因康熙四十四年至五十一年(1705至1712)江西巡撫郎廷極主持景德鎮御器廠時燒製成功的，故名。其特點是色澤深艷猩紅，如初凝牛血。釉面有清澈透亮的玻璃光，且有開片。器口沿因釉的流淌，多泛胎白色，類似明代永、宣器之"燈草邊"。圈足修削講究，釉多不垂流，故有"脱口垂足郎不流"之稱。底部呈透明的米黃色或淺綠色，俗稱"米湯底"或"蘋果綠底"。偶亦有本色紅釉底，但絕不見白釉底。器底均不落年號款。器形以觀音瓶、貫耳瓶、膽瓶、油槌瓶、荸薺尊、觚、渣斗、笠式碗及文具等爲多見。

豇豆紅是康熙時創燒的又一名貴品種。色調淡雅嬌嫩，紅如豇豆，故名。又有"桃花片"、"美人醉"等別稱。因用多次吹釉法施釉，燒成後釉

鮮紅釉高足碗　明永樂／高9.9公分，口徑18.8公分。外壁施紅釉，釉色鮮艷，器內施白釉，微泛青色，口沿有一圈整齊的"燈草邊"。碗心暗刻葵心，內有"永樂年製"四字篆款。

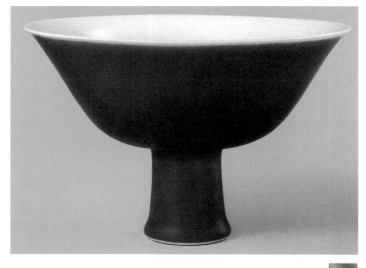

紅釉金彩雲龍紋盤　明宣德／高4.1公分，口徑17.7公分。紅釉濃艷，"燈草邊"明顯，紅白相映，格外悦目。釉面用金彩描繪龍紋，雖年久剝落，但餘痕猶在。傳世品極少，十分珍貴。

郎窯紅釉瓶　清康熙／高20.2公分。直口，垂腹，高圈足，仿漢銅壺造型。釉色猩紅深艷，清澈透亮，開有紋片。器口"燈草邊"較明顯，但不如永樂、宣德之整齊。圈足兩側有方形小孔，可繫縛固定。器底有乾隆乙未（四十年，1775年）御題七律一首。

面略有深淺層次的變化，又因燒成過程中氧化的作用，而產生點點綠斑，與淡紅的釉色相映成趣。清代詩人洪亮吉有詩云："綠如春水初生日，紅似朝霞欲上時"，可謂形容得恰到好處。豇豆紅多爲宮廷御用器，燒成難度極大，很少大件器，傳世以小型菊瓣瓶、柳葉瓶、太白尊、馬蹄尊及文房用具等爲多見。器底多施透明釉，有"大清康熙年製"三行六字青花楷款，亦見二行六字款。雍正時亦曾燒製豇豆紅，但釉色灰暗（俗稱"乳鼠皮"），屬失敗之作，後即不再燒造。但清末民國初有仿製品，釉色、造型均與真品相差甚遠。

康熙高溫銅紅釉製品除郎窯紅和豇豆紅外，還有霽紅，係仿宣德鮮紅釉之作，故又名"鮮紅"或"祭紅"。其釉色不如宣德紅釉之鮮麗，也不同於郎窯紅的濃艷透亮和豇豆紅的淡雅嬌嫩，而是一種失透深沉的紅釉，呈色均匀，釉面有橘皮紋。器物有瓶、碗、盤之類。器底除部分無款外，有青花"大清康熙年製"雙圈兩行楷款，以及青花"大明宣德年製"雙圈兩行楷書仿

款。乾隆以後，霽紅釉的燒造水平下降，紅釉多泛灰黑色調。

康熙朝創燒的金紅釉，在雍正、乾隆朝較爲流行，這是一種以黃金爲呈色劑，施釉於澀胎而經低溫燒成的品種。釉色明艷匀淨，嬌艷欲滴，呈色略有深淺濃淡之變，淺淡者名"胭脂水"，濃重者名"胭脂紫"。還有"薔薇紅""玫瑰紅""洋金紅"等別稱。所見多爲杯、盤、碗、碟等小件器。乾隆以後，金紅釉的製品很少見。

清代的低溫紅釉除金紅釉外，還有承襲明代的低溫礬紅釉。明代的礬紅主要用平塗法塗抹在白瓷上，再經低溫燒成，故有"抹紅"之稱。清代康熙時的礬紅器則多以吹釉法施釉，釉面有深淺濃淡之變，釉色紅中泛黃，因名"珊瑚紅釉"，又名"吹紅釉"。

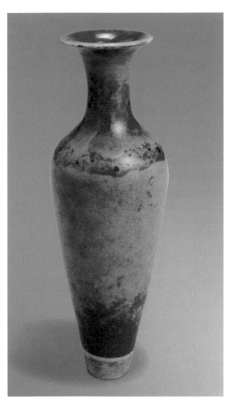

二朝生產較多，釉色藍中泛黑或帶紫紅色調，與以往不同。晚明民窯則多藍地白紋裝飾，藍釉色調泛灰，製作較粗。

明代還創燒了灑藍釉，呈色劑與藍釉相同，只是施釉工藝有別。藍釉用蘸釉與盪釉法，灑藍則用吹釉法。因釉面於淺藍中呈現水漬般的深藍斑點，有如撒灑，故名灑藍。目前所見以宣德製品爲早，釉色濃淡不勻，釉面有高低不平之感，色澤不如霽藍勻潤穩定。弘治、嘉靖時亦有所製作，風格近似宣德，發色略有差異，有近藕荷色或雪青色者。器形以盤、碗、杯等小件器爲多見。

清代藍釉以康熙、雍正、乾隆三朝爲佳，大都仿造宣德器，釉色深沉濃重，釉面有橘皮紋，但無開片。釉層有厚薄之分，厚者失透，薄者玻璃光澤較強。

灑藍釉器主要流行於康熙朝，製作比明代精美，大多爲民窯製品。釉色淺淡清新，釉層較薄，有玻璃光。

豇豆紅柳葉瓶 清康熙／高15.3公分。造型細巧優美，在淡雅的紅釉中，呈現點點深綠的斑點，妙不可言。小底無釉，可插入底座。

雍正時繼續生產，常作祭祀用器，並出現了珊瑚紅地留白的新品種。乾隆時則進一步燒製出珊瑚紅釉仿雕漆的器物，形色逼真。

嘉慶至清末，珊瑚紅釉延燒不絕，但色澤均不能與康、雍、乾三朝相比了。

藍釉

藍釉瓷以鈷爲呈色劑，創燒於元代。入明以後，以宣德朝燒製較多，品質也最精。釉色深沉如藍寶石，故名"寶石藍"。又名"霽藍""霽青""祭青"等。釉質肥腴滋潤，釉面多有橘皮紋。器物口沿有明顯的"燈草邊"。裝飾以刻暗花雲龍紋爲多見。清人把它與甜白、霽紅並提，推爲宣德瓷器的上品。

宣德以後，藍釉器以嘉靖、萬曆

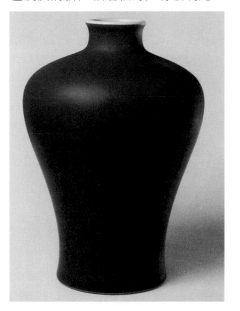

霽紅梅瓶 清雍正／高25.1公分。釉色深沉純正，釉面有細小氣孔。器口"燈草邊"明顯而整齊。底有青花雙圈"大清雍正年製"楷款。

陶瓷史

藍釉蓮瓣壺　明宣德／高10.1公分。壺身飾仰蓮瓣紋，立體感强，具有浮雕效果。釉色深沉晶瑩，如藍寶石。壺口與壺流白色"燈草邊"十分明顯。器内及底均施透明釉，器底有"大明宣德年製"雙圈楷款。

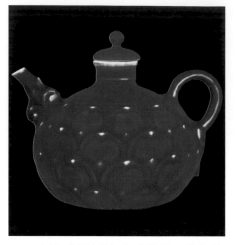

灑藍釉油錘瓶　清康熙／口頸細瘦而長，腹部圓鼓，形如油錘，故名油錘瓶。流行於康熙年間。此瓶外壁施灑藍釉，器裏施白釉。器口有清晰整齊的"燈草邊"。

康熙時還創燒了天藍釉，釉色淡雅，如萬里藍天，澄澈明淨，故名。多爲官窯小件器，可與豇豆紅相媲美。

黃釉

黃釉是以適量的鐵爲著色劑，在低溫氧化氣氛中燒成的品種。最初見於漢代陶器，呈橙紅色澤。瓷器上純正的黃釉，始見於明初，所見完整器以宣德製品爲早。明中期弘治黃釉達到歷史的最高水平，釉色淡雅嬌艷，清澈晶瑩，素有"嬌黃"之稱。又因用澆釉法施釉，故又稱"澆黃"。除碗、盤類小件器外，還有形制高大的罐類器皿。

嘉靖、萬曆間黃釉器數量增加，但品質下降。明初曾禁止民窯燒製黃釉，這時禁令漸弛，民窯也開始燒製黃釉器，但製作品質較粗。

清代除承襲明代以鐵爲著色劑的低溫黃釉外，還創燒出以銻作呈色劑的低溫黃釉。

康熙朝是清代鐵黃釉製作最成功的時期，產品以仿弘治"嬌黃"者爲多，但釉色有深有淺，淺者嬌嫩明艷如弘治，深者則濃重而自具本朝特

色。器物形制也略有不同。康熙以後黃釉作爲宮廷專用器爲歷朝所沿制，後期呈色多顯深暗，製作也不如早期精緻。

銻黃釉爲雍正時所創燒，釉色具有粉質感，頗似蛋黃，故有"蛋黃釉"之稱。又因呈色劑銻爲西洋進口料，故又名"西洋黃"。器物製作精細，頗爲珍貴。道光以後少見。

綠釉

綠釉是以銅爲著色劑，以鉛爲助熔劑，在低溫中二次燒成的品種。最初見於漢代綠釉陶，綠釉瓷器則以明代宣德製品爲早，但數量很少。成化、

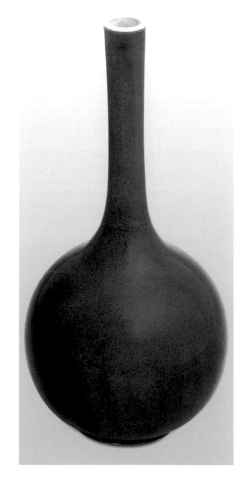

弘治間亦有所生產，傳世品仍不多
見。

　　嘉靖、萬曆年間綠釉瓷器增多，
釉呈瓜皮綠色，以碗、盤、壺類小件
器較多見。民窯製品除通體綠釉者
外，還有外綠釉而內青花
及綠釉飾金彩的品種。

　　明代還有孔
雀綠釉，因釉色
翠綠鮮艷，有如
孔雀羽毛，故名。成
化、弘治、正德三朝
都有燒製，以正德時製
品最爲精緻，所見以碗、盤類小
件器爲多。嘉靖時數量增多，民窯也
有所燒製。

　　清代綠釉以康熙時製品爲多，色
澤有深淺之分，
深者濃綠如成熟
之瓜皮，淺者嫩
綠如初生之瓜
色。器表或光素
無紋，或刻畫紋
樣，官窯和民窯
均有燒造。清代
後期，釉色綠中

泛黑，與前期嬌艷之瓜皮綠有明顯不
同。

　　康熙時還燒製成水綠釉，釉色晶
瑩清澈，如秋水澄鮮，故名。傳世品
不多，頗珍貴。後仿者色彩濃重，透
明度不高。

　　西湖水釉是雍正時燒製的低溫綠
釉，呈色有濃淡之分。淡綠者名“蔥
綠”和“葵綠”，濃綠者名“松石綠”。
多爲官窯製品，以雍正、乾隆時所製
爲佳。多爲小件器，製作都很精細，除
素面外，還有剔刻、堆畫等裝飾。

　　孔雀綠釉，清代亦有製作，以前
期製品爲佳。康熙朝數量最多，製作
亦精，釉面密布魚子紋狀小開片，特
點鮮明。

其他單色釉

　　明清單色釉的品種很多，而
清代更爲豐富，除上述所舉者
外，較重要的還有下列品種：

　　茶葉末釉　我國傳統的結
晶釉品種之一。釉面呈失透
狀，釉色青中帶黃，有星星點
點類似茶葉細末的色斑，故稱。在明
代屬於“廠官釉”。清代以雍正、乾隆
官窯製品爲多見。由於燒成上的某種
差異，雍正製品釉色多偏黃，俗稱“鱔

黃釉雙獸耳罐　明弘
治／高32公分，口徑
19公分。直口，溜肩，
肩部兩側有牛頭形雙
耳。器外施黃釉，釉色
均勻純正，光潤如鷄
油。自上而下飾有金
彩弦紋九道。器裏施
白釉，平底露胎。

黃釉提梁壺　清康熙／
壺身扁圓，壺流爲鳳
首形，肩部安有螭龍
形提梁，造型別致美
觀。施黃釉，釉面勻
淨，呈色淡雅。

黃釉碗　明正德／高
8公分，口徑18.2公分。
內外施黃釉，器底施透
明釉。底有青花雙圈
“大明正德年製”楷款。

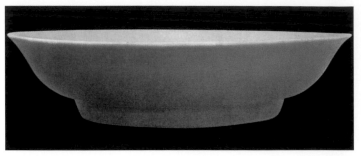

外綠釉內黃釉盤　明弘治／高3.7公分，口徑15.8公分。外壁施綠釉，內裏施黃釉，底部施白釉。內黃外綠，爲稀有品種，十分珍貴。器底有青花雙圈"大明弘治年製"楷款。

魚黃"；乾隆製品多偏綠，俗稱"蟹殼青"。器底多有兩朝的篆書刻款。

鐵銹花釉　雍正時新創的結晶釉。釉料配方主要含量爲鐵和錳。通體紫黑的釉色中滿布紅褐色的星點，其光燦然如鐵，故名。流行於雍正、乾隆二朝，以小件器爲多見。器底多刷醬色釉，一般無款。

爐鈞釉　雍正時創燒的瓷器品種，在澀胎上施釉低溫二次燒成。釉色有"葷"、"素"之分。葷者有金紅斑點，紅中泛紫，色如"高粱紅"；素者不見或少見金紅，以流淌的藍釉爲基調，密布青色或其他呈色的星點或長短參差的垂流紋。清佚名《南窯筆記》說："爐鈞一種，乃爐中所燒，顏色流淌中有紅點者爲佳，青點者次之。"即認爲"葷"勝於"素"。雍正至乾隆前期的製品，釉面流淌大，紅藍相間，以紅爲主；乾隆中期以後，釉面流淌小，釉

色藍、綠、月白相間，以藍爲主。此後則演變爲淺綠和藍色中呈現紫色斑點，至晚清則變成以綠色爲主而間雜紫色或白色星點，釉面亦晦澀稀薄，每下愈況，無復盛時風采了。

金釉　康熙時所創燒，即在白瓷外表塗以調和而成的金粉，經低溫中燒烤而成。金彩富麗堂皇，傳世器僅盤、碗、杯三類。乾隆時金釉器以佛像和供器爲多見。色彩較康熙時更明艷，局部還點綴孔雀綠、孔雀藍、礬紅等色，以模仿鑲嵌寶石的裝飾效果。清代後期，改用液態金，即金的樹脂酸鹽，俗稱金水，裝飾方法簡單，耗金量低於金粉，而外觀亦頗富麗，但色澤不如金粉凝重，細察仍可見兩者的差別。

紫金釉　又名"醬色釉"、"柿色釉"，是一種以鐵爲呈色劑的傳統高溫釉。釉色褐黃帶紫，釉面光潤，宋代瓷窯已盛燒，明清兩代均延燒不絕。清代以康熙朝製品爲佳，多見官窯器。後來常於紫金釉上飾以金彩，用來仿製古銅器。

此外，清代新創的單色釉品種還有烏金釉、雲霞釉、仿玉、仿木、仿銅、仿石釉等等。

仿古之風

明清瓷器流行仿古之風，尤以官窯爲甚。明代前期景德鎮就已仿造宋代汝、官、哥、定四大名窯以及龍泉窯和宋元青白瓷器。雖大都仍存在一定差距，但亦有不少精品，甚至後來居上者。如成化仿哥窯器水平最高，居明代之冠；仿龍泉釉則自明初至明

末迄未中斷，因釉色不同，而有"冬青"、"翠青"、"豆青"等不同稱謂，其中以永樂、宣德兩朝的仿品爲最佳，有的甚至比龍泉真品還要精美。

至清代仿古之風更盛，特別是從雍正開始，大規模仿造宋代和明代名瓷，品種之多，品質之精，爲前所未有。

其中尤以仿汝、官、哥和龍泉釉成就最大。如仿龍泉釉雖與宋代製品有一定差別，但能自如地控制呈色，燒製工藝已達到更高的水平。在仿鈞釉的過程中，還創燒出獨具特色的窯變釉等。

明清時官窯和民窯不僅仿造古代名窯，也仿製本朝精品。明代從正德開始，就已仿製永樂、宣德、成化等朝瓷器，並於器底書寫所仿之朝年款，此後相沿成風，越演越烈。甚至出現了專業化的仿造窯場。如嘉靖、隆慶年間景德鎮崔國懋的「崔窯」，即以仿造宣德、成化瓷器著稱。稍後萬曆年間周丹泉的「周窯」，則以善仿宋代定窯器而名聞遐邇。據說他的仿品逼真度很高，連當時的鑒藏家也難辨真偽。

明清兩朝瓷器的仿古之風，與同時期文化上的復古思潮枹鼓相應，聲氣相通。就其積極的一面來說，是對

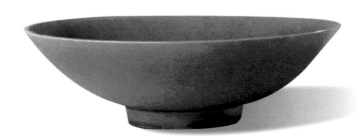

傳統的尊重和繼承，透過摹仿來學習傳統，總結經驗，提高水平，在傳統的基礎有所創造，有所前進。在這方面雍正、乾隆間的唐英是一個典型。但是大規模的仿古，影響所及，使不少民窯也紛紛仿效，而且出於利益的驅動，把認真的仿造變成隨心所欲的仿冒，只圖輕易射利，不思艱苦創新，而且淡化了瓷器的時代審美特色，阻礙了瓷業生產的健康發展和瓷藝水平的不斷提高。這種消極影響至今天仍然嚴重存在，值得深刻反思。

綠釉碗　明嘉靖／高5.6公分，口徑17.8公分。敞口，淺腹，圈足。通體施綠釉，釉色純淨而瑩潤。器底白釉，有青花雙圈「大明嘉靖年製」楷款。

景德鎮以外的瓷窯

明清景德鎮作爲全國瓷業中心，獨領風騷，使其他民間窯場相形見絀，生產規模和產量品質都無法與之相比。但其中有的窯場仍以悠久的瓷業傳統或產品的獨特風格而占有一席之地，較有代表性的是浙江的龍泉窯和福建的德化窯。

龍泉窯

明初龍泉窯繼元之盛，餘威猶熾。據《大明會典》記載，洪武二十六年定朝廷供用器皿「行移饒、處等府燒造」。「饒」，指饒州，景德鎮即其所屬；「處」指處州，龍泉爲其屬縣，可見在明初龍泉窯和景德鎮窯均有朝廷供器生產，地位大體相當。而從國內各地明代前期墓葬出土瓷器來看，龍泉瓷的數量遠多於景德鎮青花瓷，

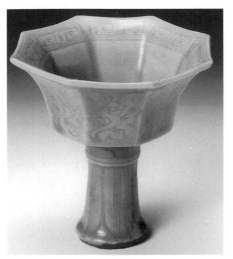

龍泉窯青瓷高足杯　明／高12.8公分。敞口，腹呈八稜形，高足外撇。腹部外壁飾花卉紋，內口沿下飾回紋。足部飾蕉葉紋。釉色綠泛微黃。

龍泉窯青瓷刻花紋盤

清／口徑22.8公分。盤心刻梅花紋，釉色青黃，厚薄不勻。

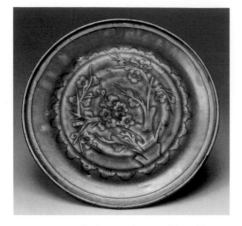

證以《大明會典》等有關文獻記載，可知一直到明代中期弘治年間，民間所用瓷器仍以龍泉青瓷爲主。

明初龍泉瓷製作工藝與元代相似，胎骨厚重，造型規整，釉色青綠而微泛黃，釉面玻化程度增加，玉質感減少，因而多以刻花作裝飾。流行大件器，有的大瓶高達1公尺以上，大盤直徑達70餘公分。部分造型和裝飾與景德鎮明初製品相同，如刻花葡萄紋大盤、菊瓣紋碗、玉壺春瓶、蓋罐等。

明代中期以後，胎粗釉薄，成形亦較草率，品質漸趨粗糙，即文獻所謂"化、治以後，質粗色惡"，"製不甚雅，僅可適用"，大都爲盤、碗之類民間日用器。裝飾以印花和刻畫花爲主，常見有花卉、瓜果、八卦以及歷史故事、二十四孝等，人物多印在器物內壁，印紋較模糊。亦常見"福如東海""壽山福海""長命富貴""金玉滿堂"等吉祥語。有的還印有"李氏""顧氏""清河製造""張明工夫"等商標性的字樣。

清代龍泉瓷胎骨厚重，胎色灰白，釉色綠中泛黃或泛灰，釉層薄而不勻，浮光較強。除爐類器物外，多有紋飾，以花鳥蟲魚、八卦、雲龍等爲多見，構圖繁縟，幾乎遍布器身。裝飾方法有刻、畫、印等，以刻花爲主。器形高大笨拙，多爲陳設器。瓶類器物上大下小，頭重腳輕，有不穩之感。其中以鳳尾瓶最多見，大小規格俱有，小者高10多公分，大者高70多公分。盤類器物內底遍布紋飾，似非日用器，而供陳設之用。器物足底無釉，胎色醬紅，爲燒前著色，與傳統"朱砂底"有別。

故宮博物院藏有6件清代帶年款的龍泉瓷器，分別爲："大清順治八年"

德化窯白釉達摩像

明／高43公分。塑達摩渡海來中土傳法形象。俯視波濤，若有所思。衣袂隨風飄拂，似有動感。通體施象牙白釉，純淨瑩潤。背部有"何朝宗製"四字戳記。

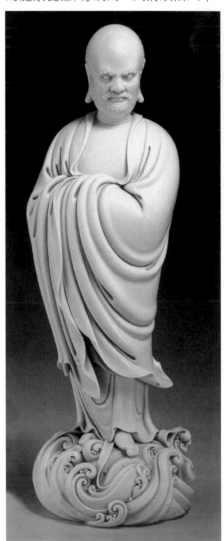

(1651年)、"康熙壬辰歲"(1712年)、"乾隆庚寅年"(1770年)、"同治四年"(1865年)、"光緒癸未"(1883年)、"光緒十九年"(1893年)。這類帶年款的龍泉瓷極為罕見，且其年代貫穿清初至清末，可見有清一代，龍泉瓷一直生產不斷。窯址考古調查也證實了這一點。過去認為龍泉瓷停燒於清代中葉，與實際情況不符。而長期以來古玩界把有些清代龍泉瓷稱為"乍浦龍泉"，認為是浙江平湖乍浦所仿造，卻一無實據；20世紀80年代，在龍泉查田鎮孫坑村發現了這類器物的窯址，舊說訛傳得以澄清。

德化窯

德化窯窯址在今福建德化縣。宋代已燒製白瓷和青白瓷，元代青白瓷大都銷往海外。明代生產的白瓷，在全國製瓷業中具有代表性。明代人稱之為"建白"，與宋代建窯的黑釉瓷先後輝映。

明代德化白瓷由於瓷胎的含鐵量低，含鉀量高，胎質緻密，透光度極其良好，釉色純淨，乳白如凝脂，光照之下，釉中隱現肉紅色，因有"豬油白""象牙白"之稱，法國人則稱之為"鵝絨白""中國白"。器形以仿古尊、鼎、香爐等供器較多，日用器則以仿犀角形的精巧小杯為多見而典型。瓷塑工藝亦負有盛名，所製達摩、觀音、彌勒、羅漢、壽星等，均形象生動，極其精緻。瓷塑背部往往印有名匠何朝宗、林朝景、張素山等人的印記。此外，還有瓷簫、瓷笛等瓷製樂器，在明代已為人所稱。清初周亮工曾任福建左布政使，他在《閩山記》

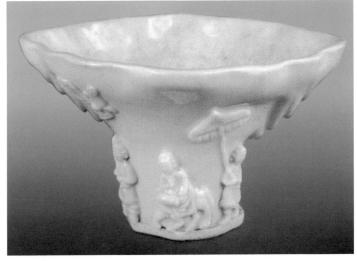

說："德化瓷簫笛，色瑩白，式亦精好，但累百枝，無一二合調者。合則聲淒朗，遠出竹上。"看來這類瓷樂器主要供玩賞，並不用於正式吹奏。

明代後期，德化窯亦生產青花瓷器，青花呈色較灰暗，並有藍黑色線痕，紋飾有花卉、山石及人物故事等。此外還有以紅、綠、黃彩為主的五彩瓷，器物以各式盤、碟為多見。

清代德化白瓷的生產在明代的基礎上有進一步發展，窯場增多，現已發現的清代窯址已有一百數十處。以生產日用器物為主，改變了明代以供器和瓷塑仙佛為主的局面。器物以杯、碗、壺、瓶、洗等為多見，其中造型精美的杯子仍為拳頭產品。釉色白中微微泛青，不同於明代的白中微微閃紅，因而缺乏溫潤感。

青花器生產在清初已進入興盛期，數量激增，以日用器為主。圖案紋樣十分豐富，花鳥蟲魚、龍鳳瑞獸、山水人物都有，並有以詩文題句為裝飾的，如在盤內底題寫"八閩形勝無雙地，四海人文第一邦"，具有鮮明的地方特色和鄉邦自豪感。

德化窯白釉犀角杯
明／高9.1公分。口徑長15.1公分。器形仿犀角杯。外壁雕塑人物與龍、虎紋等。釉質溫潤如玉。

釉上五彩器在清代仍繼續生產，風格與明代相似。多爲日用器，產品有精粗之分，以粗糙者居多。與青花器一樣，除內銷外，還外銷南洋各地。

德化窯青花盤　晚明／高2.7公分，口徑13公分。盤心繪蜂猴圖，寓意"封侯"，是一種吉祥祝頌的圖案。然而畫面上的猴子，前有蜜蜂攔擊，後有蜜蜂追叮，抱頭逃竄，狀極狼狽。可見"封侯"的滋味並不好受。這是民間窯匠畫工借題發揮的一幅絕妙漫畫。筆墨簡練，形象生動。前面一隻蜜蜂拖了一條弧線，表示突起迎擊；後面一隻蜜蜂加了一個圓圈，表示快速飛轉追叮，都十分傳神。

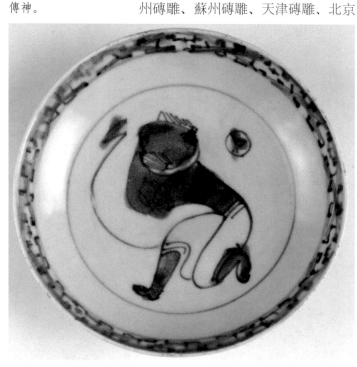

明清陶器

明清時期的陶器製作，在瓷器生產大規模發展的衝擊下，仍保持著爲瓷器所難以取代的一角之地。一些民間日用的粗器，如缸、罈、甕、罐之類，陶器仍以其價廉實用而常產不衰；甚至朝廷也給地方窯場派燒這類應用陶器，如明代宣德年間，光祿寺每年要河南、河北等地的窯場燒造缸、罈、瓶等日用陶器51000餘件。"尺有所短，寸有所長"，可見陶器並不會因瓷器的勃興而壽終正寢。

明清時期的建築用陶生產規模很大，磚瓦窯場遍布南北各地，其中作爲建築裝飾工藝的磚雕藝術也有很大發展，並形成不同的地域特色。如徽州磚雕、蘇州磚雕、天津磚雕、北京磚雕、廣東磚雕、河州(今甘肅臨夏回族自治州)磚雕等，大體上北方磚雕質樸剛健，南方磚雕則精緻秀麗。琉璃建築構件的生產，也較前代有不少發展和創新。

宋元以後，流行以紙明器隨葬，陶明器漸趨式微。明代陶明器比前代數量劇減，品種也很單一，陶俑基本爲儀仗俑，偶見侍僕俑，餘則不見。且多出於上層統治者墓中，較有代表性的有四川成都明蜀王世子朱悅燫墓出土的儀仗俑、南京明司禮太監吳經墓出土的儀仗俑、河北阜城縣明吏部尚書廖紀墓出土的儀仗俑等，大都形式單調，藝術表現力不足。

清代墓葬中陶俑極少見，目前考古發掘僅發現廣東大埔縣清初吳六奇墓一處。出土各類陶俑47件，有儀仗俑、女侍俑、庖廚俑、衙役俑等，品種多樣，製作精緻，且多施彩繪，藝術水平在明俑之上，堪稱陶俑藝術末世的回光返照。

明清時期的陶器，還因地制宜，發展地方傳統特色產品，走出一條康莊大道，而成爲可與瓷器爭奇鬥艷的工藝奇葩。最著名的有宜興紫砂陶、山西琉璃、琺華器和廣東石灣陶等。

宜興紫砂陶器

紫砂陶器是用江蘇宜興所產的一種質地細膩、含鐵量高的特殊陶土燒成的無釉陶器。其泥料有紫泥、綠泥、

紅泥三種，統稱紫砂泥。燒成後呈紅褐、淡黃、紫黑等色。燒成溫度介於1100℃至1200℃之間，比一般陶器高。其氣孔率介於陶器與瓷器之間，吸水率小於2%。紫砂陶由於透氣性適當，耐熱性和隔熱性強，冷熱驟變時不易炸裂，因而特別宜於製作茶壺，其陶質特性可使茶葉得到最佳發揮，且因紫泥的可塑性強，也能使壺的造型豐富多樣，別出心裁。

據文獻記載和窯址發掘資料，紫砂陶器創始於宋代。北宋詩人梅堯臣《依韻和杜相公謝蔡君謨寄茶詩》有"小石冷泉留早味，紫泥新品泛春華"之句。如果懷疑"紫泥"或指福建建窯的紫色兔毫盞，那麼梅堯臣另一首詩《宣城張主簿遺雅山茶次其韻》有云："雪貯雙砂罌，詩琢無玉瑕。"則明言爲"砂罌"，而"雪貯"之"雪"，即指名茶，因烹煮時茶湯呈鮮白色，故稱。梅堯臣《次韻和永叔新茶雜言》有"晴明開軒碾雪末"之句，"碾雪末"即指碾茶爲末。則"雪貯雙砂罌"的"砂罌"，應指貯藏茶葉的紫砂罐。此外，宋、元時壺也可稱爲"罌"或"罐"，如宋代蘇轍《滕王閣》詩："但當倒罌瓶，一醉付江月。"罌瓶，即指酒壺、酒瓶。元代蔡司霑《霽園叢話》記載說："余於白下(今南京)獲一紫沙罐，有'且吃茶清隱'草書五字，爲孫高士遺物，每以泡茶，古雅絕倫。"孫高士名孫道明，號清隱，元松江華亭人，曾名其居處爲"且吃茶處"。這說明宋元時已有紫砂茶具。1976年對宜興蠡墅村羊角山紫砂窯址的發掘發現，其下層爲早期紫砂殘器堆積，以壺類爲主，部分壺嘴的捏塑與宋代流行於南方的龍虎瓶的捏塑相一致，並有宋代小磚伴出，因而大致可以推定爲宋代產品。其燒製年代在南宋至元代，產品胎質較粗，製作亦不够精細。

紫砂陶器的勃興是在明代，這與明代由過去烹點餅茶改變爲沖泡散茶的飲茶方式的演變密切相關。明人飲茶，除了講究茶葉質地、焙製方法、貯茶條件及水質的好壞外，還講究喝茶環境的清雅，對茶具的要求也越來越高。明中葉後，紫砂茶壺的使用成爲風尚。一些精於茶道的文人士大夫也參與設計製作，使之成爲我國茶文化的一種重要載體。

史籍記載最早的紫砂壺作者是明代正德年間的供春(龔春)。他是宜興吳仕的家僮，伴侍吳仕在金沙寺讀書，抽空跟著寺裏的老和尚學作茶壺，所作"栗色暗暗，如古金鐵，敦龐周正"，人稱"供春壺"。與濮仲謙的竹刻、陸子岡的治玉、

宜興紫砂提梁壺　明/江蘇南京吳經墓出土。高17.7公分。壺呈赤褐色，砂質較粗。球形腹，管狀流，海棠形提梁，平底。流腹相接處飾柿蒂紋。圓餅蓋，寶珠鈕，蓋內以十字形梁作子口。壺腹有拼接的節腠痕。造型簡樸。

時大彬紫砂提梁壺

明／高20.5公分。壺身扁圓，圓口平蓋，大平底，方形流，環形提梁，造型簡練渾樸，極有韻致。泥料加工配比和燒成火候都恰到好處。蓋內子口上刻有"大彬"名款，並鈐"天香閣"陰文方印。爲時大彬代表作。

姜千里的螺鈿並稱於時。此後有萬曆年間的壺藝四大家：董翰、趙梁、元暢(一作元錫)、時朋，但均無傳世品。這時最負盛名的是時朋之子時大彬，他的作品"諸款俱足，色亦俱足，不務妍媚，而樸雅堅栗，妙不可思"，在形制上由過去的大壺轉變爲精巧的小壺，在技藝上承前啓後，標誌著紫砂陶藝的成熟。仿冒者甚多，有數件傳世品和近年出土之物可供參稽。與時大彬同時的李茂林以及時大彬的弟子李仲芳、徐友泉也是當時名家。此外還有蔣伯荂、陳用卿、陳仲美、沈君用、惠孟臣等，均爲一時名工巧匠。

上述這些紫砂名家的作品，在清初已很名貴，如時大彬之作，當時已有仿品，後世仿製更多，一般傳世品很難斷其真僞。1966年南京中華門外馬家山油坊橋明代司禮太監吳經墓中發現一把紫砂提梁壺，其墓葬年代爲嘉靖十二年(1533年)，這是目前所見有絕對年代可考的最早的紫砂器。其壺腹出現拼接的節腠，壺

身沾有釉淚，説明與缸罈之類一起燒成，且因受火不均，色澤亦有濃淡之別。總之，其泥料質地、燒成工藝和火候、製作技法等與羊角山宋代古窯出土的紫砂殘片均相一致，而與明代中期以後的製壺工藝有明顯區別。按理説，出現於這樣一位地位顯赫的太監頭子墓中的器物，一般應該代表當時最高的製作水平，這件實物説明至遲在嘉靖十二年以前，紫砂壺的製作水平較之前代還沒有新的突破和質的飛躍。這一點對於推測明代早期的紫砂壺製作工藝，以及鑑別萬曆前期某些帶有名家款識的紫砂壺都有重要的意義。

清代紫砂器的品種日益增多，除了壺、杯等茶具外，還有各種陳設品、文房用具、玩具等。紫砂壺的造型也更多樣，有仿古銅器式的，借鑑花果造型的，各種幾何型的等。紫砂的泥色亦有多種，除主要的紫泥外，還有白泥、烏泥、黃泥、梨皮泥、松花泥、紋泥等。一度還在紫砂器上加以色釉彩繪和以錫包鑲等。這時紫砂器不僅爲文人雅士所愛賞，亦受到宮廷的青睞，成爲一種貢品了。

陳鳴遠紫砂瓜形壺

清／高10.5公分。壺作南瓜形，以瓜蒂作蓋，瓜藤作把，瓜葉圓卷成流，構思巧妙。壺身鐫刻"仿得東陵式，盛來雪乳香"詩句，署款"鳴遠"，鈐"陳鳴遠"陽文方印。

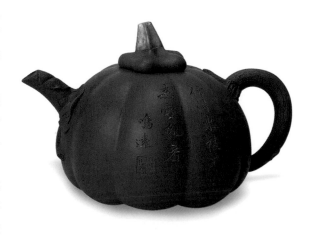

清代前期紫砂陶藝最傑出的名家首推陳鳴遠。陳鳴遠原名遠，號鶴峰，亦號壺隱，江蘇宜興人，大約生活於康熙年間。他與江浙一帶的文人學士有廣泛的交往，這對於提高他的藝術修養和作品格調有很大影響。《康熙宜興縣志》說：「陳遠工製壺、杯、瓶、盒，手法在徐(友泉)、沈(君用)之間，而所製款識，書法雅健，勝於徐、沈。」乾隆時張燕昌《陽羨陶説》也説：「吾獨賞其款識，有晉唐風格。」可見鳴遠不僅工藝精絕，書法款識也很不一般，這正是他的過人之處，使一般紫砂藝人難望其項背。他的作品技藝精湛，雕鏤兼長，善翻新樣，富有獨創精神。各種類型的作品，均得心應手，極造型之美。因鳴遠名噪一時，故仿效者紛起，偽冒贋品，氾濫流傳。特別是民國時上海骨董商人延聘不少砂藝高手潛心仿造，以牟高利。至今傳世的陳鳴遠砂器，多爲這一時期的高仿品。

雍正、乾隆年間的陳漢文、王南林、邵玉亭、邵基祖、楊繼元、楊季初、楊友蘭、陳蔭千、邵旭茂等，也都是著名的紫砂作者，其中不少人都承製過宮廷供品，在技藝上各有千秋。

乾隆、嘉慶之際的砂藝名家還有惠逸公、范章恩、潘大和、葛子厚、吳月亭、吳阿昆、華鳳祥、許龍文等。紫砂作者從時大彬開始，許多名家都在自己的作品上留下姓名款識，這是爲歷代其他陶瓷作品所罕見的，也是紫砂藝術特有的一種文化因素。它爲我們留下了一批紫砂藝人的名錄，這是一份可貴的工藝史資料。紫砂藝人的名款通常落於壺底、壺把下方和壺蓋內等處，明代多爲陰刻，清代改爲鈐印。

嘉慶、道光年間，紫砂藝術吸引了不少文人墨客的注意，有的甚至參與其事，最典型的要數金石書畫家陳鴻壽與紫砂藝人楊彭年的合作。陳鴻壽，字子恭，號曼生，浙江錢塘(今杭州)人，工書畫篆刻，爲「西泠八家」之一。他在任江蘇溧陽縣宰時，一度與楊彭年合作，由彭年製壺，曼生刻寫，銘曰「阿曼陀室」，人稱「曼生壺」。把紫砂工藝和詩詞書畫篆刻相結合，賦予紫砂壺更濃郁的書卷味和文人情趣，這一創造，其影響十分深遠。傳世的曼生壺數量不少，有的傳器上甚至刻有「曼生督造茗壺第四千六百十四」的字樣，這樣巨大的數量是令人不可思議的。據顧景舟先生《紫砂陶史概論》說：「筆者一生中偶見他(曼生)的三、五真器，印章、書法、詞藻、鐫刻款式均書卷氣醇厚，別饒一番情趣。」顧先生是現代砂藝大師，又善鑒賞，平生過目的傳世名器無數，而曼生壺不過三、五把，可見真正的曼生壺十分少見。這位砂藝大師的話，對

邵大亨魚化龍紫砂壺

清／高9.3公分，口徑7.5公分。通身作海水波浪紋，線條簡潔明快。壺蓋所飾龍首伸縮自如，配以龍身執柄，渾成一體。造型取材於傳統的魚龍變化故事，爲邵大亨所創製。以後仿製者紛起，成爲宜興紫砂壺的傳統式樣之一。此壺選料精細，泥色純正，造型平中見奇，技巧精湛，爲邵大亨傳世的代表作。

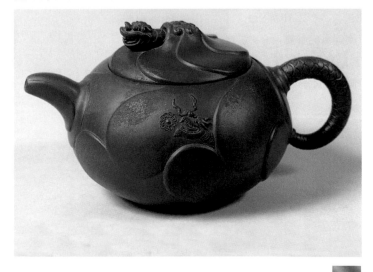

紫砂石瓢提梁壺 清／高 11 公分。楊彭年製壺，陳曼生題銘。銘文爲："煮白石，泛綠雲。一瓢細酌邀桐君。"署款"曼銘"。蓋鈐"彭年"陽文印，底有"阿曼陀室"陽文印。

於我們鑒別曼生壺的真偽有重要的參考意義。

邵大亨是嘉慶、道光年間的砂藝大家，他一改清代前期紫砂作品沾染宮廷繁縟柔靡的作風（連陳鳴遠亦未能盡免），重新強化砂藝質樸典雅的大度氣質，既講究形式的完美和功能的適用，又以嫻熟精到的技巧表現出一種耐人尋味的理趣，成爲陳鳴遠之後的一代宗匠。大亨稟性高潔，德藝雙馨，"意有所得，便欣然成一器，否則終日無所作，或強爲之，不能也。"文獻記載和民間傳説都有關於他珍惜藝術人格而富貴不能淫、威武不能屈、貧賤不能移的動人事跡。

同治年間的黃玉麟，是繼邵大亨之後的一位砂藝名家，技藝全面，尤擅幾何型作品。"瑩潔圓湛，精巧而不失古意"。《宜興縣志》説他"每製一壺，必精心構撰，積日月而成。非其人，重價弗予；雖屢空而不改其度"。可見其創作態度之認真和藝德之高尚。他曾應金石書畫家吳大澂之邀，爲其製作仿古壺。

程壽珍（1865 至 1939），號冰心道人，是晚清民國時期的砂藝名家。少年承養父邵友廷之家學，功底扎實，所製品類較多；中、晚年則專製掇球、仿古、漢扁三個品種，形制規整，技藝嫻熟，不務妍媚，而於粗獷中見韻

致。所作掇球壺曾在巴拿馬國際賽會上獲獎，因於壺底鈐印記云："七十二老人作此茗壺，巴拿馬和國貨物品展覽會曾得優獎。"頗引以爲榮，且有廣告意味。其子程盤根亦善製壺，但技藝遠遜。

俞國良（1874 至 1939），也是晚清民國時期的製壺名手，無錫人，作品上多鈐有"錫山俞製"印記。製作嚴謹，格調高雅，其掇球壺可與程壽珍媲美。他的一把六瓣梅花壺曾獲江蘇省產品展覽會的特別獎，他就把這榮譽刻成印章鈐於壺底，曰："江蘇全省物品展覽會特等獎狀。俞國良。"作法與程壽珍如出一轍，較之寵辱俱忘者，終嫌氣局欠大。

明清的紫砂陶器，是以茶具爲主的一門獨特陶藝，數百年來名家輩出，具有悠久工藝傳統和深厚的人文內涵，它既是華夏茶文化的重要組成部分，也是我國製陶工藝史上一朵燦爛的奇葩。這一份珍貴的遺產，值得我們認真地研究繼承和發揚光大。

宜鈞

明清時期宜興生產一種帶釉的陶器，因模仿宋代鈞窯窯變工藝的特點，故名宜鈞（亦作宜均），清初又名宜興掛釉。胎質有紫砂胎和泥胎兩種。釉色有天青、天藍、雲豆、葡萄紫、月白等，還有與廣鈞類似的花釉。釉層較厚，瑩潤光亮，有乳濁感。釉料中加入含五氧化二磷的熔劑，使鐵、銅、鈷、錳等呈色金屬熔解，產生變幻多姿的色彩。生坯施釉，燒成溫度在 1000℃以上，高於三彩釉陶。

宜鈞的釉色與宋代鈞窯有相似之

處，但兩者燒成工藝和性質有別。宜鈞用氧化焰燒成，宋鈞用還原焰燒成；宜鈞是低溫釉陶，宋鈞是高溫燒成的瓷器；宜鈞端莊靈秀，宋鈞古樸渾厚，體現出南北不同的審美風貌。

宜鈞流行於明代後期。萬曆年間王穉登在《荊溪疏》中說："近復出一種似鈞州者，獲值頗高。"所指即爲宜鈞。成書於天啓年間的谷泰《博物要覽》在提到"均窯"時說："近來新燒此窯，皆宜興砂土爲骨，釉水微似，製有佳者，但不耐用耳。"(按，《中國陶瓷史》署《博物要覽》作者爲"明谷應泰"，殆誤谷泰與谷應泰爲一人。谷泰字寧宇，谷應泰字賡虞，兩人仕履亦不同。《四庫全書總目提要》謂谷泰之書"成於天啓中"，天啓共七年，即以天啓七年(1627年)算，谷應泰(1620至1690年)僅七歲，絕不能作此書。清乾、嘉間李調元輯《博物要覽》，署"國初谷應泰撰"，已誤谷泰與谷應泰爲一人，後稱引者均沿其誤。《博物要覽》原書十六卷，李調元所輯僅十二卷，已非原本面貌。)萬曆、天啓年間的兩位作者指出宜鈞是"近來新燒"的產品，釉色與鈞窯相似，售價頗高，但多爲陳設品，不如日用器物那樣耐用。

明代末年製作宜鈞的作坊很多，其中以歐窯最爲著名。清乾隆間朱琰《陶說》說："明時江南常州府宜興歐姓者造瓷器，曰歐窯。"近人許之衡《飲流齋說瓷》說："歐窯，一名宜均，乃明代宜興人歐子明所製，形式大半仿鈞，故曰宜鈞也。"歐窯的釉色，以天青、天藍、雲豆居多，而以灰藍最爲珍貴，這種釉色"灰中有藍暈，艷

若蝴蝶花"。歐窯品種豐富，形製多樣，有瓶、盂、尊、爐、盤、盒架等器物，盤多爲六角、八角及荷葉形等，十分秀雅。此外還有各種佛像、菩薩、神仙人物等。

宜鈞在清代繼續發展，並爲清廷派爲貢品。據清宮內務府造辦處檔案記載，雍正四年載有"歐窯方花瓶"一件。至乾隆、嘉慶年間，宜興丁山的葛明祥和葛源祥兄弟，繼承了歐窯仿製宋鈞的傳統，產品更爲出色，人稱"葛窯"。製品以火鉢、花盆、花瓶、水盂爲最多。釉彩豐富，釉色灰中暈藍，較歐窯更勝一籌。其製品往往有"葛明祥"或"葛源祥"的款記，傳世仿製品較多，目前所見大都爲晚清或民國的仿製品。

清代宜鈞的裝飾手法與明代基本相同，主要是突出釉彩之美，也輔之以刻花雕鏤。先在細膩的坯體上畫好圖樣，然後依筆意雕刻，濃淡層次，疏密曲直，均隨刀路而顯現。其精細工

宜鈞桃形水注　明／高11.9公分。水注作桃形，並貼塑桃枝、桃葉。桃尖一孔爲注口。紫砂胎，通體施天青釉，釉層瑩潤，有乳濁感，邊稜處微顯紫紅胎色。造型逼真，釉色優美，爲宜鈞佳作。

巧，令人叫絶。

宜鈞製品除受到國内消費者的歡迎外，在清代還遠銷歐洲和日本等地，其製作工藝也同時傳到國外。

石灣陶器

廣東佛山石灣窯，又稱廣窯，創燒於宋代，極盛於明清。它善仿各地名窯的產品，如仿哥窯、龍泉窯、建窯、磁州窯和唐三彩等，而最負盛名的是仿鈞窯的產品，被稱爲"廣鈞"。元代已開始燒製仿鈞窯的釉陶器，明代繼續發展，至清代聲名遠播，不僅受到沿海地區的歡迎，還遠銷東南亞一帶。

石灣仿鈞的釉色以藍色、玫瑰紫、翠毛藍等爲佳，其中一種藍釉中流淌葱白色雨點狀的釉色，宛如夏天蔚藍色的晴空中突然灑下一陣驟雨，因而俗稱"雨淋牆"，堪稱廣鈞的代表。

一般認爲鈞窯以紫色勝，廣鈞則以藍色勝。廣鈞的釉料成分與鈞窯基本一致，都講究窯變，釉色效果也十分相似。但兩者又有本質的不同：鈞窯以瓷土作胎，用高溫還原焰燒成，燒成溫度在1250℃以上，胎體緻密堅固，瓷化程度高。廣鈞用本地陶泥作胎，黏性大，可塑性強，但質地較粗，用氧化焰燒成，燒成溫度在1000℃左右。鈞窯是先素燒後澆釉，經二次燒成的瓷器，廣鈞則是一次燒成的釉陶。

明代石灣陶仿鈞製品，以盤、碗、罐等生活用具爲主，也有一些瓶、尊、三足爐之類的陳設器。

清代石灣陶器受景德鎮和福建德化瓷塑的影響，陶器雕塑藝術得到迅速的發展。工匠們細心觀察生活，借

鑒傳統，充分利用泥料的可塑性，塑造出許多栩栩如生的人物和動物形象。人物陶塑被稱爲"石灣公仔"，從民間流傳的歷史故事人物、佛祖神仙到漁樵耕讀等普通百姓，無不形神兼備，姿態各異。這些人物陶塑，還被置於屋脊之上，成爲精緻華麗的脊飾，或移置於山石盆景之中，成爲別具情致的點景。

動物陶塑也豐富多彩，除常見的家畜家禽外，還有各種寓意吉祥的瑞獸。藝術手法大膽誇張，善於抓住動物的主要形態特徵，並富於特有的裝飾趣味。

此外，清代石灣陶的仿古器物製作精良，也很有特色。如仿古銅器的鼎、彝、尊、觚等，造型古樸，色澤古雅，藝術效果甚佳。

石灣陶以刷釉法上釉，由於釉層熔融浸潤而向下流動，形成釉層上下厚薄不勻，上部較薄，下部較厚，底足的足沿部分一般不上釉。早期的人物陶塑，刻畫不夠細緻，五官不夠清晰，施釉從頭到腳滿施，因而人物表情較模糊。清中葉後，人物面部不施釉，而以深褐色的陶質來表現人物的膚色，並注意面部表情的刻畫和肌肉質感的表現，收到了良好的傳神效果。

明清時期的石灣陶作品上，常刻印著一些工匠、作坊主的名款和齋堂款。明代有"祖唐居""陳粵彩""楊升""楊名""陳文成"等；明末清初有"蘇可松""吳南石堂"等；乾隆時有"大昌""沅益店""寶玉""瓊玉""如璋""來禽軒"等；道光前後有"黃炳""霍來""馮秩來""瑞號"等；清末民初有"陳渭岩""劉佐朝""潘玉

品，可謂善取衆長而獨具一格。其工藝範圍遠遠超出仿鈞一途，產品豐富多樣，深受沿海地區和南洋各國人民的喜愛。

琉璃和琺華

明代的琉璃生產十分發達，其建築構件除大量用於南京和北京的皇城宮殿外，還廣泛用於各地的宗教寺院以及寶塔、樓閣、牌坊、照壁、香亭、神龕等紀念性建築。特別是嘉靖、萬曆年間，由於統治者迷信宗教，在全國各地大建廟宇，更刺激了琉璃生產的迅速發展。

山西是琉璃生產十分興盛的地區，除建築構件外，民間的生活用具、陳設玩賞的藝術品、文房用具、供祭器以及菩薩、神像等都有不少琉璃製品。

山西太原的崇善寺建於洪武十四年(1381年)，是現存明代最早的琉璃建築。寺中大悲殿的琉璃垂脊獸頭，似龍非龍，造型別致。山西大同的琉璃九龍照壁，是朱元璋第十三子朱桂的代王府遺物，建於洪武二十五年(1392年)，明末代王府毀於戰火，九龍照壁却倖存下來。通高8公尺，長45.5公尺，厚2公尺。用黃色琉璃瓦砌成脊筒，兩端為巨大的龍吻，藍色琉璃瓦砌成的壁頂兩端則飾以各種走獸。壁面的九龍以400多塊琉璃磚分6層拼砌而成，却絲毫不露拼砌痕跡，顯得

石灣窯陶塑米芾像

清／高16.6公分。米芾身穿長袍，彎腰拱手，作拜石狀。石灣窯的陶塑藝人讓這位宋代的大書法家穿上木屐，來到廣東，把他地方化了。

書""醉石軒""潘鐵逵"等。這時也有一些仿明代和清代早中期的作品，以鈐印"祖唐居"者較多見。

石灣陶塑的名匠中，以蘇可松、黃炳、陳渭岩、潘玉書四人最有影響，號稱石灣陶塑四大名家。蘇可松長於器物製作；黃炳擅鳥獸人物，尤精於鴨，人稱"黃炳鴨"。陳渭岩擅仿名窯釉色，人物雕塑以精細圓潤見長，一反廣鈞粗獷放達之風，獨創一格，別開生面。潘玉書為陳渭岩弟子，師承有方，功底深厚，尤善歷史傳說人物。

石灣窯善於模擬各種名窯的釉色，廣泛吸取各地優秀陶瓷工藝的特長，創造出具有鮮明地方特色的產

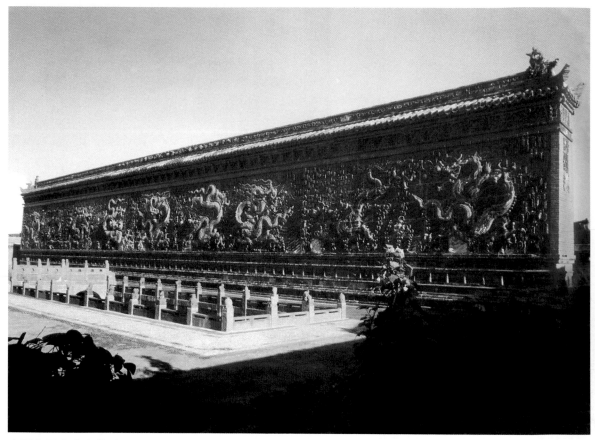

山西大同琉璃九龍壁

明洪武／長45.5公尺，高8公尺。壁分三部分，下部爲束腰須彌式基座，中部以九條巨龍聯成壁身，上部覆以斗栱、額枋、飛檐和瓦頂脊飾。全部壁體由426塊五彩琉璃鑲嵌而成。九龍中除二龍爲紫色外，餘皆黃色，但色澤有深淺濃淡之變。造型雄偉壯觀，爲明初琉璃製品的代表作。

渾然一體。中間的主龍和左右八龍的位置，突破機械的對稱構圖，各呈姿態，形神飛動，具有一種雄健奪人的氣勢和飽經滄桑的歷史感。它是我國目前保存時代最早、規模最雄偉的琉璃照壁。

南京是明代開國的都城，皇宮、廟宇等建築採用了不少琉璃構件，至今在一些明代遺址中還時有發現。永樂十年(1412年)，在南京中華門外建大報恩寺，並於寺旁建琉璃寶塔，歷時十九年始成。塔高33丈，九層八面，覆瓦拱門均爲五色琉璃，塔頂製作共用黃金2000兩。全塔懸掛風鈴152個，長明燈146盞，日夜通明，輝煌壯觀。惜於清末毀於戰火。據文獻記載，永樂時爲修建此塔，設計和配製了兩套

琉璃構件，一套供當時建造之用，另一套則貯以備用。考古工作者已從寶塔遺址找到了這套備用的琉璃構件，每個構件上都有墨寫的編號。如果按照現存的寶塔石刻線圖，有可能將這些構件組合起來，重現寶塔輝煌壯麗的英姿。

清代的琉璃生產仍有相當大的發展，從瀋陽故宮到北京的紫禁城，從帝皇的陵墓到宗教的寺廟，以及達官顯貴的府邸，還有遍布各地的孔廟，都普遍使用琉璃構件建築。清代爲皇宮燒製琉璃構件的有北京門頭溝窯，乾隆時歸併於琉璃廠，稱爲“廠官窯”。各地還有不少民間的專業琉璃作坊和陶塑作坊，除生產琉璃建築構件外，還生產一些生活用具、文房器

物和其他陳設品。

清代琉璃建築的典型代表是北京的紫禁城，即今天的故宮。它是在明代皇宮的基礎上改建而成的，絕大部分琉璃構件是清代燒製的。北海和故宮皇極門前的九龍壁，都是琉璃建築的傑作。北海的琉璃九龍壁，長25.52公尺，高7公尺，厚1.42公尺。以正黃色的坐龍居中，其他八龍依次排列左右，前後壁面各有九龍，均爲大型高浮雕。其他垂脊前後、斗栱瓦檐間鑲嵌的磚雕以及隴垂和瓦當上面都有龍紋，共計有龍644條。如此衆多的龍出現在一個影壁上，却並無臃腫繁雜之感，而顯得嚴謹統一，氣勢雄偉，可謂匠心獨運。故宮皇極門前的琉璃九龍壁規模較小，但更富於裝飾性，雕刻也更顯細緻精巧。

清代的琉璃生產，除北京外，仍以山西地區最爲興盛而普遍。諸如文廟、武廟、佛教寺廟、道教宮觀以及一些富宅豪居等，都大量應用琉璃建築構件，迄今山西地區保存的清代琉璃建築也居全國各地之冠。

琺華，又稱法華或法花，是一種具有獨特裝飾效果和民間工藝特點的釉陶製品。創燒於元代，明代中期流行於山西晉南地區，因彩釉中少見紅色，故也稱"山西素三彩"。

琺華的胎質與琉璃相同，均爲陶胎。釉的配方也基本相近，只是琉璃用鉛作助熔劑，琺華則用牙硝作助熔劑。

琺華的裝飾方法，主要採用彩畫中的立粉技術，即用特製的帶管泥漿袋，在陶胎表面勾勒成凸線的紋樣輪廓，陰乾後便固定，然後分別塗以黃、綠、紫、白、藍等釉彩，並填出底色，

入窯燒成。這種立粉勾勒的工藝，稱爲"粉花"。因晉南一帶方音"粉"與"琺""法"相近，因而訛傳爲"琺華"或"法花"了。

山西的琺華器以各種瓶、罐、香爐之類爲常見。在紋飾上，晉南以山水人物爲多，晉東南則以花卉圖案爲多。

明代嘉靖以後，江西景德鎮也仿製琺華器，但用瓷胎，燒成溫度也比山西高。山西琺華器在生坯上掛釉，一次燒成；景德鎮仿器則先高溫燒成素瓷坯，再掛釉兩次燒成。常見器物有較大件的瓶、罐、鉢等，彩釉和裝飾較豐富和考究，格調較高雅。山西琺華則樸素明快，具有較濃郁的民間風格。

琺華罈　明／高43公分。短頸，鼓腹，近底部飾爲蓮瓣紋基座狀。肩飾覆蓮紋，腹部鏤刻儀仗出行場景。人物、花卉、流雲等均以立粉起線，施以綠、藍、紫、白等彩釉，色澤沉著。此罈形體巨大，而雕飾遍體，玲瓏剔透，爲明代嘉靖年間山西琺華器的傑作。

後　記

十年前，一個偶然的機會，使我對中國古陶瓷產生了興趣。此後幾乎沉溺其中，摸實物，考文獻，玩瓷片，跑地攤，交了不少"學費"，也長了不少見識。總之，從理論與實際兩個方面加深了對古陶瓷的認識，同時透過古今、真偽的實物對比，也提高了鑒別古陶瓷的能力。看來這十來年的業餘光陰還不算虛度。

我原來的專業興趣是中國古代文史，而重點在詩詞，與古陶瓷似乎風馬牛不相及。然而中國的學問許多是相通的，治學也貴在能通，打破間隔，四通八達。我雖不敢望"通人"，卻在玩陶瓷的過程中，多少也嘗到了一點"通"的滋味。有時從陶瓷而翩然聯想文史，有時從文史而豁然返顧陶瓷，二者相互啓發和印證，似乎對一些規律性的東西有了更深的體認。因而竊喜玩物而不喪志，並樂此不疲，產生了寫一點業餘感想的念頭。這本小書就是一個嘗試。如果說它有什麼"特殊"之處，那就是從"圈外人"的立場，企圖較多地揭示一點中國古陶瓷的人文背景和文化內涵，在眼光上與專業的陶瓷史家也許有點差異。同時對中國陶瓷史上某些懸而未決的問題也提出了一點淺見，不敢自是，聊作嚆引而已。

既然名之爲"陶瓷史"，基本的史實框架和發展軌跡是不能杜撰的，在這方面取資於時賢的著作者頗多，尤其是馮先銘先生等主編的《中國陶瓷史》，以及近幾年發表的陶瓷考古資料，從中受惠不少，未能一一注明，謹於此表示感謝。

在我玩古陶瓷的過程中，曾得到好幾位從事文物考古的友人的關心和指教，如牟永抗、任世龍、張浦生先生等，我很感謝他們。還有不少相識或不相識的擺地攤的朋友，我從他們那裏也學到許多書本上所沒有却很實在的知識，我同樣感謝他們。最後，還要感謝我的老伴，沒有她的寬容和支持，我這種醉心於古陶瓷的癖好是不可能養成的，這本小書也無從產生。更使我感到快慰的是，兒子也有同好，常得相互研討之樂，在家庭中大有"吾道不孤"之感。

我曾寫過幾本書，都是專業興趣範圍之內的，這一本却純然是"業餘"的，寫作心態有所不同，較爲放鬆舒展，有如戲曲票友之自拉自唱，不計工拙，而自覺興味盎然。今後也許還會寫一點這類"票友"式的文字，既以自娛，也不憚獻醜，倘能得到讀者和行家的垂教，則幸甚。

吳戰壘
庚辰桂子香中，於杭州陳瓷故紙之齋北窗